商務印書館 讀者回饋咭

請詳細填寫下列各項資料，傳真至2665 1113，以便寄上本館門市優惠券，憑券前往商務印書館本港各大門市購書，可獲折扣優惠。

所購本館出版之書籍：＿＿＿＿＿＿＿＿＿＿＿

購書地點：＿＿＿＿＿＿＿＿＿＿＿ 姓名：＿＿＿＿＿

通訊地址：＿＿＿＿＿＿＿＿＿＿＿＿＿＿＿＿＿＿

電話：＿＿＿＿＿＿＿ 傳真：＿＿＿＿＿

電郵：＿＿＿＿＿＿＿＿＿＿＿＿＿＿

你是否想透過電郵或傳真收到商務新書資訊？ 1□是 2□否

性別： 1□男 2□女

出生年份： ＿＿＿＿年

學歷： 1□小學或以下 2□中學 3□預科 4□大專 5□研究院

每月家庭總收入： 1□HK$6,000以下 2□HK$6,000-9,999 3□HK$10,000-14,999
4□ HK$15,000-24,999 5□HK$25,000-34,999 6□HK$35,000或以上

子女人數（只適用於有子女人士）1□1-2個 2□3-4個 3□5個或以上

子女年齡（可多次一個選擇） 1□12歲以下 2□12-17歲 3□18歲或以上

職業：1□僱主　2□經理級　3□專業人士　4□白領　5□藍領　6□教師
　　　　7□學生　8□主婦　9□其他

最常前往的書店：

每月往書店次數：1□1次或以上　2□2-4次　3□5-7次　4□8次或以上

每月閱讀本數：1□1本或以下　2□2-4本　3□5-7本　4□8本或以上

每月購書消費：1□HK$50以下　2□HK$50-199　3□HK$200-499
　　　　　　　4□HK$500-999　5□HK$1,000或以上

您從哪　得知本書：1□書店　2□報章或雜誌廣告　3□電台　4□電視　5□書評書介
　　　　　　　　　6□親友介紹　7□商務文化網站　8□其他（請註明：　　　　）

您對本書內容的意見：

您有否進行過網上買書？　1□有　2□否

您有否瀏覽商務出版網（網址：http://www.publish.commercialpress.com.hk）？
1□有　2□否

您希望本公司能加強出版的書籍：
1□辭書　2□外語書籍　3□文學語言　4□歷史文化　5□自然科學　6□社會科學
7□醫藥衛生　8□財經書籍　9□管理書籍　10□兒童書籍　11□流行書
12□其他（請註明：　　　　　　　　　　）

根據個人資料（私隱）條例，讀者有權查閱及更改其個人資料。讀者如須查閱及更改其個人
資料，請來函本館。(信封上請註明「讀者回饋咭-更改個人資料」)

故宫

博物院藏文物珍品全集

故宮博物院藏文物珍品全集

清宮戲曲文物

主編：張淑賢

商務印書館

清宮戲曲文物
Cultural Relics of Drama of the Qing Dynasty

故宮博物院藏文物珍品全集
The Complete Collection of Treasures
of the Palace Museum

主　　編 …………… 張淑賢

副 主 編 …………… 趙　楊

編　　委 …………… 劉立勇　　白帕晶　　李衞東

攝　　影 …………… 胡　錘　　馮　輝　　劉志崗　　趙　山

出 版 人 …………… 陳萬雄

編輯顧問 …………… 吳　空

責任編輯 …………… 徐昕宇

設　　計 …………… 張婉儀　　張　毅

出　　版 …………… 商務印書館（香港）有限公司
　　　　　　　　　　　香港筲箕灣耀興道 3 號東滙廣場 8 樓
　　　　　　　　　　　http://www.commercialpress.com.hk

發　　行 …………… 香港聯合書刊物流有限公司
　　　　　　　　　　　香港新界大埔汀麗路 36 號中華商務印刷大廈 3 字樓

製　　版 …………… 深圳中華商務聯合印刷有限公司
　　　　　　　　　　　深圳市龍崗區平湖鎮春湖工業區中華商務印刷大廈

印　　刷 …………… 深圳中華商務聯合印刷有限公司
　　　　　　　　　　　深圳市龍崗區平湖鎮春湖工業區中華商務印刷大廈

版　　次 …………… 2008 年 7 月第 1 版第 1 次印刷
　　　　　　　　　　　© 2008 商務印書館 (香港) 有限公司
　　　　　　　　　　　ISBN 978 962 07 5358 9

All inquiries should be directed to:
The Commercial Press (Hong Kong) Ltd.
8/F., Eastern Central Plaza, 3 Yiu Hing Road, Shau Kei Wan, Hong Kong.

故宮博物院藏文物珍品全集

總序 楊新

故宮博物院是在明、清兩代皇宮的基礎上建立起來的國家博物館，位於北京市中心，佔地72萬平方米，收藏文物近百萬件。

公元1406年，明代永樂皇帝朱棣下詔將北平升為北京，翌年即在元代舊宮的基址上，開始大規模營造新的宮殿。公元1420年宮殿落成，稱紫禁城，正式遷都北京。公元1644年，清王朝取代明帝國統治，仍建都北京，居住在紫禁城內。按古老的禮制，紫禁城內分前朝、後寢兩大部分。前朝包括太和、中和、保和三大殿，輔以文華、武英兩殿。後寢包括乾清、交泰、坤寧三宮及東、西六宮等，總稱內廷。明、清兩代，從永樂皇帝朱棣至末代皇帝溥儀，共有24位皇帝及其后妃都居住在這裏。1911年孫中山領導的"辛亥革命"，推翻了清王朝統治，結束了兩千餘年的封建帝制。1914年，北洋政府將瀋陽故宮和承德避暑山莊的部分文物移來，在紫禁城內前朝部分成立古物陳列所。1924年，溥儀被逐出內廷，紫禁城後半部分於1925年建成故宮博物院。

歷代以來，皇帝們都自稱為"天子"。"普天之下，莫非王土；率土之濱，莫非王臣"（《詩經‧小雅‧北山》），他們把全國的土地和人民視作自己的財產。因此在宮廷內，不但匯集了從全國各地進貢來的各種歷史文化藝術精品和奇珍異寶，而且也集中了全國最優秀的藝術家和匠師，創造新的文化藝術品。中間雖屢經改朝換代，宮廷中的收藏損失無法估計，但是，由於中國的國土遼闊，歷史悠久，人民富於創造，文物散而復聚。清代繼承明代宮廷遺產，到乾隆時期，宮廷中收藏之富，超過了以往任何時代。到清代末年，英法聯軍、八國聯軍兩度侵入北京，橫燒劫掠，文物損失散佚殆不少。溥儀居內廷時，以賞賜、送禮等名義將文物盜出宮外，手下人亦效其尤，至1923年中正殿大火，清宮文物再次遭到嚴重損失。儘管如此，清宮的收藏仍然可觀。在故宮博物院籌備建立時，由"辦理清室善後委員會"對其所藏進行了清點，事竣後整理刊印出《故宮物品點查報告》共六編28

冊，計有文物117萬餘件（套）。1947年底，古物陳列所併入故宮博物院，其文物同時亦歸故宮博物院收藏管理。

二次大戰期間，為了保護故宮文物不至遭到日本侵略者的掠奪和戰火的毀滅，故宮博物院從大量的藏品中檢選出器物、書畫、圖書、檔案共計13427箱又64包，分五批運至上海和南京，後又輾轉流散到川、黔各地。抗日戰爭勝利以後，文物復又運回南京。隨着國內政治形勢的變化，在南京的文物又有2972箱於1948年底至1949年被運往台灣，50年代南京文物大部分運返北京，尚有2211箱至今仍存放在故宮博物院於南京建造的庫房中。

中華人民共和國成立以後，故宮博物院的體制有所變化，根據當時上級的有關指令，原宮廷中收藏圖書中的一部分，被調撥到北京圖書館，而檔案文獻，則另成立了"中國第一歷史檔案館"負責收藏保管。

50至60年代，故宮博物院對北京本院的文物重新進行了清理核對，按新的觀念，把過去劃分"器物"和書畫類的才被編入文物的範疇，凡屬於清宮舊藏的，均給予"故"字編號，計有711338件，其中從過去未被登記的"物品"堆中發現1200餘件。作為國家最大博物館，故宮博物院肩負有蒐藏保護流散在社會上珍貴文物的責任。1949年以後，通過收購、調撥、交換和接受捐贈等渠道以豐富館藏。凡屬新入藏的，均給予"新"字編號，截至1994年底，計有222920件。

這近百萬件文物，蘊藏着中華民族文化藝術極其豐富的史料。其遠自原始社會、商、周、秦、漢，經魏、晉、南北朝、隋、唐，歷五代兩宋、元、明，而至於清代和近世。歷朝歷代，均有佳品，從未有間斷。其文物品類，一應俱有，有青銅、玉器、陶瓷、碑刻造像、法書名畫、印璽、漆器、琺瑯、絲織刺繡、竹木牙骨雕刻、金銀器皿、文房珍玩、鐘錶、珠翠首飾、家具以及其他歷史文物等等。每一品種，又自成歷史系列。可以說這是一座巨大的東方文化藝術寶庫，不但集中反映了中華民族數千年文化藝術的歷史發展，凝聚着中國人民巨大的精神力量，同時它也是人類文明進步不可缺少的組成元素。

開發這座寶庫，弘揚民族文化傳統，為社會提供了解和研究這一傳統的可信史料，是故宮博物院的重要任務之一。過去我院曾經通過編輯出版各種圖書、畫冊、刊物，為提供這方面資料作了不少工作，

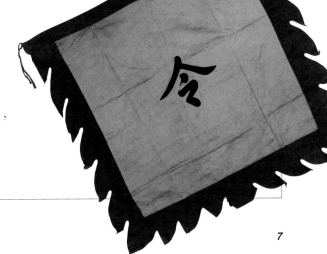

在社會上產生了廣泛的影響，對於推動各科學術的深入研究起到了良好的作用。但是，一種全面而系統地介紹故宮文物以一窺全豹的出版物，由於種種原因，尚未來得及進行。今天，隨着社會的物質生活的提高，和中外文化交流的頻繁往來，無論是中國還是西方，人們越來越多地注意到故宮。學者專家們，無論是專門研究中國的文化歷史，還是從事於東、西方文化的對比研究，也都希望從故宮的藏品中發掘資料，以探索人類文明發展的奧秘。因此，我們決定與香港商務印書館共同努力，合作出版一套全面系統地反映故宮文物收藏的大型圖冊。

要想無一遺漏將近百萬件文物全都出版，我想在近數十年內是不可能的。因此我們在考慮到社會需要的同時，不能不採取精選的辦法，百裏挑一，將那些最具典型和代表性的文物集中起來，約有一萬二千餘件，分成六十卷出版，故名《故宮博物院藏文物珍品全集》。這需要八至十年時間才能完成，可以説是一項跨世紀的工程。六十卷的體例，我們採取按文物分類的方法進行編排，但是不圍於這一方法。例如其中一些與宮廷歷史、典章制度及日常生活有直接關係的文物，則採用特定主題的編輯方法。這部分是最具有宮廷特色的文物，以往常被人們所忽視，而在學術研究深入發展的今天，卻越來越顯示出其重要歷史價值。另外，對某一類數量較多的文物，例如繪畫和陶瓷，則採用每一卷或幾卷具有相對獨立和完整的編排方法，以便於讀者的需要和選購。

如此浩大的工程，其任務是艱巨的。為此我們動員了全院的文物研究者一道工作。由院內老一輩專家和聘請院外若干著名學者為顧問作指導，使這套大型圖冊的科學性、資料性和觀賞性相結合得盡可能地完善完美。但是，由於我們的力量有限，主要任務由中、青年人承擔，其中的錯誤和不足在所難免，因此當我們剛剛開始進行這一工作時，誠懇地希望得到各方面的批評指正和建設性意見，使以後的各卷，能達到更理想之目的。

感謝香港商務印書館的忠誠合作！感謝所有支持和鼓勵我們進行這一事業的人們！

1995年8月30日於燈下

目錄

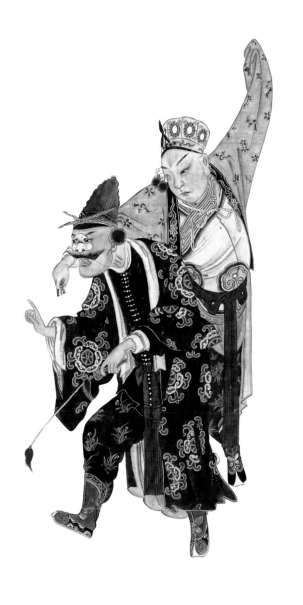

總序　　　　　　　　　　　　　　　　　　6

文物目錄　　　　　　　　　　　　　　　10

導言——清宮演戲情況與相關文物　　　18

圖版

戲曲服裝（行頭）　　　　　　　　　　1

戲曲盔頭、靴鞋（行頭）　　　　　　211

戲曲道具（砌末）　　　　　　　　　221

戲曲圖冊、劇本　　　　　　　　　　245

戲台　　　　　　　　　　　　　　　269

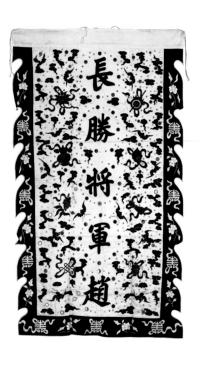

文物目錄

一、戲曲服裝（行頭）

（一）蟒袍官衣

1
紅妝花紗彩雲金龍紋男蟒
清乾隆　　2

2
綠妝花緞彩雲金龍紋男蟒
清乾隆　　4

3
明黃妝花緞彩雲金龍紋男蟒
清乾隆　　5

4
月白妝花紗彩雲金龍紋女蟒
清乾隆　　6

5
白緞繡平金龍鶴雲蝠紋男蟒
清光緒　　7

6
青緞繡平金團龍暗八仙紋
男蟒
清光緒　　8

7
紫緞繡瓜瓞紋女蟒
清光緒　　9

8
香色緞繡平金團龍雲蝠八
寶紋女蟒
清光緒　　10

9
杏黃緞繡平金雲龍暗八仙
紋太監蟒
清光緒　　11

10
紅緞繡平金雲龍紋加官蟒
清乾隆　　12

11
紅緞綴繡平金雲鶴紋方補
男官衣——文一品
清乾隆　　14

12
紅緞綴繡平金錦雞紋方補
男官衣——文二品
清光緒　　16

13
綠緞綴繡平金孔雀紋方補
男官衣——文三品
清光緒　　17

14
紅緞綴納繡雲雁紋方補男
官衣——文四品
清光緒　　18

15
紅緞綴繡平金白鷳紋方補
男官衣——文五品
清光緒　　19

16
紅緞綴繡平金鷺鷥紋方補
男官衣——文六品
清光緒　　20

17
藍緞綴繡平金鸂鶒紋方補
男官衣——文七品
清光緒　　21

18
紅緞綴繡平金鵪鶉紋方補
男官衣——文八品
清宣統　　22

19
香色緞綴繡平金銀練雀紋
方補男官衣——文九品
清光緒　　23

20

藍緞綴繡平金錦雞紋方補
女官衣——文二品
清光緒　24

21

醬色緞綴繡平金銀練雀紋
方補女官衣——文九品
清光緒　25

22

紅青妝花紗綴繡雉雞紋方
補褂——文二品
清乾隆　26

23

天青緞綴繡虎紋方補褂
——武四品
清嘉慶　27

24

桃紅緞綴繡平金鯉魚躍龍
門紋方補學士衣
清光緒　28

25

湖綠緞繡菊花紋宮衣
清乾隆　30

26

粉緞繡繡球紋宮衣
清乾隆　32

27

綠緞繡八團雲蝠花卉紋宮衣
清乾隆　33

28

黃綾彩繪花蝶紋宮衣
清乾隆　34

（二）帔、衫、褶子

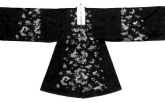

29

黃地納紗繡花蝶紋男帔
清康熙　36

30

香色暗花紗繡平金燈籠蝴
蝶紋男帔
清康熙　38

31

紅地錦團夔龍壽字蔓草紋
男帔
清乾隆　39

32

白妝花緞彩雲金龍海水紋
女帔
清乾隆　40

33

青妝花緞百蝶紋女帔
清康熙　41

34

月白綾繡雲鶴團花紋女帔
清乾隆　42

35

藍緞繡平金松鶴紋老旦帔
清乾隆　43

36

藍緞繡平金夔龍蝠壽花蝶
紋男帔
藍緞繡平金夔龍蝠壽花蝶
紋女帔
清光緒　44

37

米黃綢繡折枝花蝶紋圍門帔
清乾隆　46

38

粉色綢繡折枝花蝶紋圍門帔
清乾隆　48

39

綠綢繡折枝花蝶紋女衫
清光緒　50

40

月白紗繡花蝶紋褶子
清乾隆　51

41

粉色暗花紗繡花蝶紋褶子
清乾隆　52

42

綠緞繡折枝花蝶紋褶子
清道光　53

43

湖色綢彩繡平金花鳥蝶紋
褶子
清道光　54

44

玫瑰紫綢繡平金花蝶紋褶子
清光緒　56

45

品月暗花綢繡平金折枝花
紋女褶
清光緒　57

（三）靠、鎧、開氅、打衣
等

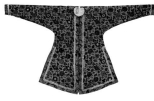

46

紅緞繡平金卍字地二龍戲
珠牡丹紋男靠
清光緒　58

47

綠緞繡平金環錢地二龍戲
珠雙喜紋男靠
清光緒　59

48

黃緞繡平金鎖子地二龍戲
珠牡丹紋男靠
清光緒　60

49

白緞繡平金網紋地二龍戲
珠牡丹紋男靠
清光緒　61

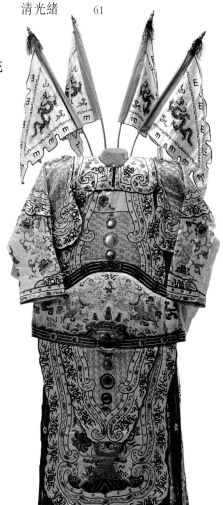

50
青緞繡平金雲獅雙喜紋男靠
清光緒　62

51
紅緞釘金線軟靠
清乾隆　64

52
杏黃緞繡平金二龍戲珠雲
蝠紋鑲豹皮猴靠
清宣統　65

53
白緞繡平金龜背朵花鳳戲
牡丹紋女靠
清光緒　66

54
玫瑰紫緞繡平金鳳戲牡丹
紋女靠
清光緒　67

55
白緞繡獅紋門神鎧
清雍正　68

56
紅紗繡平金鎖子獸面紋天
王鎧
清乾隆　69

57
白緞繡平金網紋地珠紋大鎧
清光緒　70

58
藍緞繡平金牛紋鎧
清光緒　71

59
白緞繡馬紋鎧
清光緒　72

60
紅緞繡平金雲蟒紋排穗鎧
清光緒　73

61
白緞繡朵花卍字團龍紋排
穗鎧
清光緒　74

62
緙絲青地彩雲金龍紋甲
清乾隆　75

63
明黃妝花緞彩雲金龍紋滿
洲甲
清乾隆　76

64
青緞繡平金帥勇字清丁甲
清光緒　77

65
月白紗地繡平金雲龍紋兩
丁頭
清乾隆　78

66
紅緞繡平金花卉紋五短頭
清光緒　79

67
紅暗花綢英雄衣
清光緒　80

68
杏黃布繡纏枝花紋英雄衣
清光緒　81

69
青緞繡平金團壽牡丹花蝶
紋侉衣
清光緒　82

70
青緞繡飛虎紋侉衣
清光緒　82

71
紅暗花綢繡百蝶紋女打衣
清光緒　84

72
黑緞綴繡百蝶紋女打衣
清光緒　85

73
藍地錦蔓草朵花紋報子衣
清乾隆　86

74
薑黃地錦盤絛瑞花紋開氅
清乾隆　87

75
紅地錦纏枝牡丹菊花紋開氅
清乾隆　88

76
綠地天華錦四合如意紋開氅
清乾隆　90

77
沉香地錦重蓮蔓草紋開氅
清乾隆　91

78
葡紫色紗繡雲蝠團龍紋開氅
清嘉慶　92

79
月白妝花緞四季花卉紋卒衣
清乾隆　94

80
紅妝花緞團金龍雲紋卒坎
清乾隆　95

81
白緞繡團花牡丹梅花八寶
紋卒坎
清光緒　96

82
明黃妝花緞彩雲金龍紋箭衣
清乾隆　97

83
綠妝花緞彩雲金龍紋箭衣
清乾隆　98

84
白妝花緞彩雲金龍紋箭衣
清乾隆　99

85
青妝花緞彩雲金龍紋箭衣
清乾隆　100

86
緙絲紅地燈籠海水紋箭衣
清同治　101

（四）神仙衣、僧道法衣等

87
藍緞繡平金太極八卦紋帔
清光緒　　　102

88
醬色緞繡八卦紋帔
清光緒　　　104

89
月白緞繡竹蘭菊石紋觀音帔
清同治　　　105

90
藍緞繡團鶴紋鶴氅
清光緒　　　106

91
黃緞繡雲鶴日月紋法衣
清乾隆　　　107

92
紅紗繡雲鶴龍捧塔紋法衣
清乾隆　　　108

93
彩緞繡平金花蝶雙喜紋八
仙衣——呂洞賓
清光緒　　　112

94
香色緞繡平金雲蝠雙喜紋
八仙衣——張果老
清光緒　　　114

95
青緞繡平金葫蘆圓壽紋八
仙衣——鐵拐李
清光緒　　　115

96
紅緞繡平金圓壽花蝠紋八
仙衣——漢鍾離
清光緒　　　116

97
絳色緞繡平金團龍雲蝠雙
喜紋八仙衣——曹國舅
清光緒　　　117

98
粉色緞繡平金花竹雙喜紋
八仙衣——藍采和
清光緒　　　118

99
雪青緞繡蘭蝶紋八仙衣
——韓湘子
清光緒　　　119

100
桃紅緞繡荷鳥紋八仙衣
——何仙姑
清光緒　　　120

101
拼各色緞菱形紋道姑衣
清乾隆　　　121

102
拼色緞"卍"字紋道姑衣
清乾隆　　　122

103
拼各色緞長方格紋道姑衣
清光緒　　　123

104
緞地錦群紋道姑背心
清光緒　　　124

105
香色綢龜背朵花紋僧衣
清乾隆　　　125

106
黃地錦夔龍捧壽雲蝠紋佛衣
清雍正　　　126

107
黃緞繡折枝勾蓮佛字紋佛衣
清光緒　　　127

108
拼各色錦綴繡六團花卉紋
羅漢衣
清乾隆　　　128

109
綠色錦繡雲蝠金龍紋羅漢衣
清乾隆　　　128

110
粉色簟紋錦繡龍鳳紋羅漢衣
清乾隆　　　130

111
緙絲明黃地博古勾蓮夔龍
鳳紋袈裟
清乾隆　　　130

112
月白緞繡蘭蝶紋排穗女仙衣
清光緒　　　132

113
綠綢繡平金菊蝶圓壽紋女
仙衣
清光緒　　　133

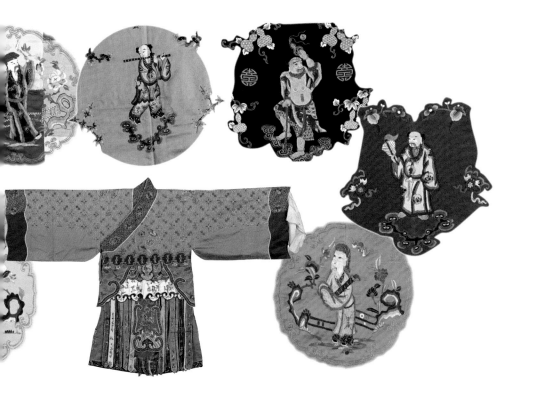

114

粉江綢繡平金梅蝶圓壽紋女仙衣

清光緒 　134

115

紅緞繡梅鵲竹紋花神衣—— 一月

清光緒 　135

116

紅緞繡平金蘭花紋花神衣——二月

清光緒 　136

117

香色緞繡桃花蝙蝠紋花神衣——三月

清光緒 　137

118

品藍緞繡平金牡丹花蝶紋花神衣——四月

清光緒 　138

119

玫瑰紫緞繡平金石榴花蝶紋花神衣——五月

清光緒 　139

120

果綠緞繡荷花紋花神衣——六月

清光緒 　140

121

藕荷緞繡平金海棠花蝶紋花神衣——七月

清光緒 　141

122

綠緞繡桂花玉兔紋花神衣——八月

清光緒 　142

123

醬紫色緞繡菊蝶紋花神衣——九月

清光緒 　143

124

月白緞繡月季花紋花神衣——十月

清光緒 　144

125

紅緞繡平金萬年青鴛鴦紋花神衣——十一月

清光緒 　145

126

月白綢繡梅蝶紋花神衣——十二月

清光緒 　146

127

綠暗花綢繡和合二仙衣

清光緒 　148

128

紅緞繡平金雲龍紋福星衣

清光緒 　150

129

月白地錦繡牡丹紋祿星衣

清乾隆 　151

130

黃緞繡福壽三多紋壽星衣

清光緒 　152

131

紅緞繡平金團鳳八寶紋喜神衣

清光緒 　153

132

紅緞繡龍聚寶盆紋財神衣

清光緒 　154

133

香色縐綢綴繡花蝶紋牛郎衣

清光緒 　155

134

雪青緞繡平金雙喜字花蝶紋織女衣

清光緒 　156

135

紅暗花綢繡平金風火輪勾蓮紋哪吒衣

清光緒 　158

136

紅暗花綢繡平金蓮花火珠紋紅孩衣

清光緒 　159

137

綠緞繡平金太極圖虎紋仙童衣

清光緒 　160

138

絳色緞繡平金蝶鶴紋鶴童衣

清光緒 　161

139

白緞繡梅鹿紋鹿童衣

清光緒 　162

140

綠綢綴畫孔雀羽紋孔雀衣

清光緒 　163

141

白緞繡平金羽紋鸚鵡衣

清光緒 　164

142

紅緞繡平金羽紋大鵬衣

清光緒 　165

143

青緞繡平金鳳竹太極圖紋崑崙衣

清光緒 　166

144

紫紅地錦魚藻曲水紋姬氏衣

清乾隆 　167

145

綠暗花緞繡纏枝蓮紋採蓮襖

清雍正 　168

146

茶綠緞繡纏枝蓮紋採蓮襖

清乾隆 　169

147

拼二色緞長方格紋目連衣

清乾隆 　170

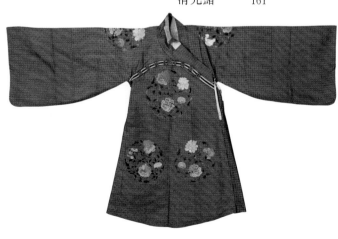

（五）其他服裝

148
黃暗花綢繡折枝牡丹蝶紋斗篷
清光緒　　171

149
玫瑰紫緞繡雉雞牡丹紋雙回斗篷
清光緒　　172

150
綠緞繡折枝梅紋裙
清乾隆　　174

151
月白綢繡蓮花紋裙
清乾隆　　175

152
粉緞繡串枝花卉紋裙
清乾隆　　176

153
藍暗花綢繡折枝花卉紋戰裙
清光緒　　177

154
紅緞繡平金葫蘆皮球花紋褲
清光緒　　178

155
綠暗花綢繡花籃桃蝠紋褲
清光緒　　179

156
粉緞繡折枝梅蝶紋褲
清光緒　　179

157
織金錦花樹紋蒙古朝衣
清乾隆　　180

158
拼各色暗花緞回回衣
清乾隆　　181

159
藍地織金綢洋花紋民族衣
清乾隆　　182

160
織金地緙纏枝蓮孔雀羽紋雲肩斗篷外國衣
清乾隆　　183

161
拼各色織金緞緙絲獸面紋雲肩外國衣
清乾隆　　184

162
藍緞鑲青邊茶衣
清光緒　　185

163
青地暗花綢富貴衣
清光緒　　186

164
黃緞繡平金雲龍紋太監衣
清道光　　187

165
紅緞繡平金團龍紋太監衣
清光緒　　188

166
緙絲青地花鳥紋大坎肩
清乾隆　　189

167
石青緞繡燈籠花卉紋大坎肩
清乾隆　　190

168
黃織金錦雲金龍紋坎肩
清乾隆　　191

169
杏黃江綢繡蘭蝶紋琵琶襟坎肩
清光緒　　192

170
桃紅色江綢繡花蝶紋排穗坎肩
清光緒　　193

171
藕荷色江綢繡折枝海棠蝶紋排穗坎肩
清光緒　　194

172
粉緞繡折枝花蝶紋宮搭
清嘉慶　　195

173
粉緞繡牡丹紋排穗宮搭
清道光　　196

174
綠緞繡平金雲龍紋龍套
清光緒　　197

175
黃緞繡平金雲龍紋龍套
清光緒　　198

176
青緞綴緙絲團龍紋圓補馬褂
清道光　　199

177
黃緞繡平金團龍紋馬褂
清光緒　　200

178
月白紗地繡折枝海棠花紋旗衣
清光緒　　201

179
紅色紗地繡百蝶紋旗衣
清光緒　　202

180
雪青緞繡平金海棠花蝶團壽紋旗衣
清光緒　　203

181
紫紗納繡人物花蝶紋達婆衣
清光緒　　204

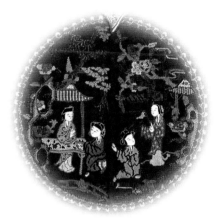

182
白紗納繡西湖風景紋達婆衣
清光緒　　206

183
紅暗花紗團龍八寶紋劊子手衣
清乾隆　　208

184
紅素布罪衣褲
清光緒　　209

185
香色緞襄衣
清光緒　　210

二、戲曲盔頭、靴鞋（行頭）

186
藍緞串珠帶杏黃絨球王帽
清　　212

187
青縐綢忠紗帽
清　　212

188
相貂
清　　213

189
綠緞串珠帶杏黃絨球夫子盔
清　　213

190
串珠帶絨球獅子盔
清　　214

191
玫瑰紫緞繡五蝠捧壽串珠帶白絨球羅帽
清　　214

192
白緞串珠朵花武生巾
清　　215

193
藍緞絨球鴨尾巾
清　　215

194
串珠花蝶帶穗鳳冠
清　　216

195
串珠帶絨球七星額子
清　　217

196
黑素緞面高方靴
黑素緞面朝方靴
清光緒　　218

197
水綠緞繡虎頭紋靴
清光緒　　219

198
黃緞繡平金雲龍紋靴
清光緒　　219

199
白布釘黑布花短腰鞋
清　　220

三、戲曲道具（砌末）

200
紅緞繡玉堂富貴紋椅披
紅緞繡團花紋椅墊
紅緞繡玉堂富貴紋桌圍
清同治－光緒　　222

201
黃暗花綢繡博古花卉紋門帳
清光緒　　223

202
紅紗繡平金雲龍海水紋標旗
清乾隆　　224

203
綠紗繡平金海水江崖雲龍紋標旗
黃紗繡平金海水江崖雲龍紋標旗
清乾隆　　225

204
拼各色紗月華旗
清乾隆　　227

205
拼各色綢月華旗
清光緒　　227

206
黃緞綴黑緞"令"旗
清乾隆　　228

207
白素綢"報"旗
清　　228

208
白江綢繡飛虎旗
清乾隆　　229

209
綠緞繡雲蝠紋飛虎旗
清道光　　229

210
紅紗繡平金釘線車旗
清乾隆　　230

211
白緞繡平金"常勝將軍趙"姓字旗
清光緒　　231

212
白緞繡紅色"關"姓字旗
清光緒　　231

213
淺粉色緞繡紅色"三軍司命"字旗
清光緒　　232

214
明黃緞繡平金"齊天大聖"旗
清乾隆　　232

215
纏絲帶彩色絲穗馬鞭
清光緒　　233

216
長把子（之一）
清　　234

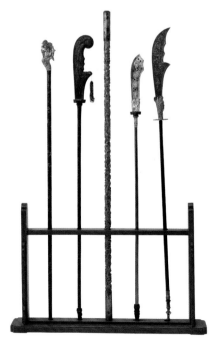

217

長把子（之二）

清　　236

218

西遊記道具

清　　237

219

綠鯊魚皮鞘銅鏨花腰刀

綠鯊魚皮鞘銅鏨花雙劍

清　　239

220

七星寶劍

清　　239

221

黑漆柄髹金漆嵌料珠瓜形錘

清　　240

222

短打武器

清　　241

223

紅漆鬼頭刀

清　　242

224

木彩繪虎頭紋枷

紅漆木帶鐵鏈手銬

葉形刻"秋"字銅刑錠

清　　243

225

象牙笏朱書"普天同慶班"

儀仗模型

清光緒　　244

四、戲曲圖冊、劇本

226

清人畫戲劇圖冊《群英會》

清咸豐　　246

227

清人畫戲劇圖冊《定軍山》

清咸豐　　247

228

清人畫戲劇圖冊《陽平關》

清咸豐　　248

229

清人畫戲劇圖冊《彩樓配》

清咸豐　　249

230

清人畫戲劇圖冊《探母》

清咸豐　　250

231

清人畫戲劇圖冊《洪洋洞》

清咸豐　　251

232

清人畫戲劇圖冊《艷陽樓》

清咸豐　　252

233

清人畫戲劇圖冊《慶頂珠》

清咸豐　　253

234

清人畫戲劇圖冊《鎮潭州》

清咸豐　　254

235

清人畫戲劇圖冊《惡虎村》

清咸豐　　255

236

《喜朝五位　歲發四時總
本》（南府抄本）

清乾隆　　256

237

《迓福迎祥總本》（昇平署
抄本）

清　　257

238

《萬象春輝總本》（昇平署
抄本）

清　　258

239

《胖姑總本》（昇平署抄本）

元・吳昌齡撰　　259

240

《胖姑總本曲譜》（昇平署
抄本）

元・吳昌齡撰　　260

241

《追信總本曲譜》（昇平署
抄本）

明・沈采撰　　261

242

《群英會》（昇平署抄本）

清　　262

243

《蓮花洞》（昇平署抄本）

清　　263

244

《亂彈題綱》（昇平署抄
本）

清　　264

245

《穿戴題綱》（南府抄
本）

清嘉慶　　265

246

《頭段鼎峙春秋串頭》（昇
平署抄本）

清　　266

247

《昭代簫韶》（武英殿刻
本）

清嘉慶　　267

五、戲台

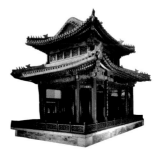

248

寧壽宮暢音閣大戲台　　270

249

重華宮漱芳齋戲台　271

250

漱芳齋室內風雅存戲台　272

251

寧壽宮倦勤齋戲台　　273

252

長春宮戲台　274

導言

張淑賢

中國戲曲是一種綜合的表演藝術，結合了唱、念、做、打。作為世界三大古老戲種之一，其前身可追溯到秦漢時期的歌舞、說唱以及角抵百戲。此後千餘年，這些藝術形式不斷融合、發展、完善，陸續出現了南北朝、隋唐時期的“參軍戲”，宋元時期的院本、雜劇，明代的南戲、海鹽腔和崑、弋諸腔，到清代則以崑、弋腔為主，同時吸收了民間高腔的部分特點，最終形成以京劇、崑曲為主的戲曲藝術形式。特別應當指出的是，清代帝后（尤其是清中期的乾隆和後期的慈禧）熱衷傳統戲曲藝術，並曾大力提倡，如組建南府、景山等宮廷戲曲演出機構，遴選民間藝人進入宮廷戲班，令四大徽班進京，安排民間戲班進宮承應演出等等，從而有力地促進了中國戲曲藝術的發展，使宮廷演戲在乾隆、光緒兩朝蓬勃鼎盛。

有清一代，戲曲演出在宮廷日常娛樂和節日慶典中必不可少。為滿足這一需求，內廷特意搭建戲台，製作戲曲服裝、砌末道具，並由御用文人創作了許多專為宮廷演出用的劇本。故宮博物院曾是清代皇宮，得以庋藏清代宮廷所用的戲曲文物萬餘件，其數量之大、用料之優、工藝之精，在全國各地博物館的收藏中首屈一指。在這些戲曲文物中，戲衣數量最多，另有盔頭、砌末、劇本、戲畫、戲台等。本卷遴選出 252 件（套）精品，以戲衣為主，戲畫劇本、砌末戲台等文物為輔，依類別和時代為序臚陳，期望藉此能對清代宮廷戲曲藝術的發展有一個較相對全面的展示。

一、從南府到昇平署——清宮戲曲演出機構的演變

清初，宮廷中的奏樂演戲等活動因襲明制，由教坊司女優承應。順治八年（1651）改為太監承應。康熙年間（1662—1722）始設“南府”作為專門的演出機構，並仍歸教坊司供奉。據《南府沿革》記載：“清初供奉只有崑腔、弋腔二種，多演應節令之戲，設在景山

內，於康熙年間遷入南長街，但景山仍住有外籍學生和教習……"。由此可知，"南府"的稱謂，是因地理位置而言的。至乾隆年間（1736—1795），"南府"與景山兩處機構並存，景山設總管首領，南府演出機構設內學和外學：內學為三學，稱內頭學、內二學、內三學；外學有二，分大學和小學。景山只設外學，亦分三學。此外，乾隆皇帝南巡時從蘇州帶回宮中的男女優伶則於景山另設"新小班"。

當時，內學由宮內習藝太監組成，外學為民籍子弟，也有少數八旗子弟習藝者，但更主要的是從蘇杭等地挑選入宮的藝人。順治年間，宮廷就曾派人到江南挑選女優進宮承應演戲。後來，蘇州織造局所轄的"老郎廟"成為蘇州戲劇班社的梨園總局，南府所需伶人均由其選送。康熙皇帝南巡至蘇州時，亦曾親自挑選伶人教習入宮。康熙賜以七品官服的內廷名優陳明智，就是蘇州織造局迎駕演出時，在著名崑曲"寒香班"中被選入宮的教習。乾隆一生六次南巡，"自南巡以還，因善美優之技"，遂命蘇州梨園選來很多男女優伶，進京後居景山。當時，內、外學總人數約一千四五百人，常年在宮中演出，可謂盛況空前。

乾隆以後，宮廷戲曲演出一度進入低潮，嘉慶十八年（1813），京城爆發天理教起事，一度攻入紫禁城。事件平息後，嘉慶"特命罷演諸連台"，以示自己"改除聲色"。同時大幅削減宮廷戲曲演出機構。內、外學總人數降至五百人左右，南府內學縮減為二學，稱內學和小內學。景山外學亦改為二學，分為大班、小班。

道光即位後，將南府內外學各縮減為一學，並將景山戲班併入南府統一管理。此後，又裁退南府"外學"內年老或藝差不能當差之藝人169人。道光七年（1827），正式撤銷"外學"，將民籍學生"全數退回"，責令藝人俱回原籍，並改"南府"為"昇平署"，品秩降為七品。自此宮中只有習藝太監以承應小規模的演出。那些被裁撤的藝人，一部分返鄉，另一部分則搭入乾隆年間進京的徽班演出。經此變故，崑腔、弋腔逐漸衰退，而徽班的亂彈則逐漸興起。道光二十年（1840）因署中人數日少，連照例承應差事也無法承擔，方再次挑選民籍學生入署當差。

南府改為昇平署後，品秩雖降，但習慣上仍稱南府，且管理仍很嚴格。故宮至今仍保留一

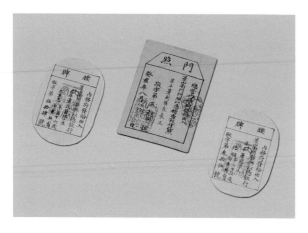

枚同治年間的木質篆文印，印銘為"昇平署之圖記"，上有硃印"內務府堂"戳記。此外，還有內務府發給昇平署的"門照"和"腰牌"，為昇平署藝人出入景山的憑證。門照及腰牌均為先印好格式，後填寫姓名、年齡、面容等。由此可見，昇平署作為內廷演出機構，因需出入宮廷，故其管理制度是極為嚴格的。

咸豐年間（1851—1861），宮中演出再次增多。因當時內學的太監多不能承應，便挑選外班伶人臨時入宮演出。但此番民籍藝人入宮，與康乾時期的政策已截然不同。康乾年間，被選入宮內的民間藝人，除少數人可以請假出宮或告老歸里外，大多永禁宮中，故時有藝人逃走，因此，朝廷對其防範頗嚴，並立有治罪條例。而咸豐年間戲班入宮演出只是臨時任務，京城的三慶班、四喜班、雙奎班、春台班等戲班要輪流進宮承應。民間戲班被頻繁傳入宮中演戲，不僅使民間劇種傳入宮中，同時也使宮中的劇目傳到民間，宮廷與民間戲曲得以交流，促進了戲曲藝術的發展。

慈禧太后對戲曲的喜好，使同（治）光（緒）時期（1862—1908），特別是光緒年間，宮內演戲之風又掀高潮。這時，民間戲曲發展迅促，名目甚多，而宮內戲班演出多為舊本，不能滿足慈禧看戲的需要，於是再度傳外班伶人進宮供奉，並責令他們教習宮內太監學藝，從而使內學演戲重新興起。據《昇平署日記檔》記載："光緒十四年十一月七日，挑補民籍四名：楊月樓、王桂花、李玉亭、錢錦源交進當差，每人賞給月銀二兩，白米十石，公費制錢一串"。"光緒十六年五月二十日，交進新挑民籍學生五名：譚鑫培、孫秀花、陳得霖、羅壽山、李奎林交進當差"。此外，王瑤卿、梅雨田、沈福順、楊小樓等名伶，亦曾入宮當差。至今，故宮中還保存 103 枚形似棋子之物，黑色木質，兩面均貼本色紙墨書"譚鑫培"、"王桂花"、"周如奎"、"王鳳卿"、"羅壽山"、"陳得霖"等外班名優之名。另有幾枚只寫"李"、"武"、"狄"等字的，當是內廷教習首領姓名。這些物件，很可能是慈禧、光緒看戲時用來點名演戲的。

與此同時，慈禧還以寧壽宮、長春宮的太監組建"普天同慶班"，亦稱"本家班"，專門學習、排練民間的劇本。本卷所收象牙笏朱書"普天同慶班"儀仗模型（圖225），可為此戲班存在之佐證。在清宮檔案中藏有"普天同慶班"的摺本戲目，包括"鎮潭州"、"二進宮"、"金山寺"、"破洪州"、"戲鳳"、"惡虎村"、"獅子樓"、"芭蕉扇"等戲共計

170齣。演出形式既有崑、弋腔，也有西皮、二簧和亂彈。由於光緒年間宮廷內演出活動十分頻繁，且內外戲班往來眾多，為便於區別管理，在當時的戲單上，凡註明"府"字者，即昇平署內學演；註"外"字者，即民籍學生演；註"本"字者，即"本家班"演。由此即可看出，當時清宮內外戲班演出劇種之多、劇目之豐富，均是前所未有。

二、清宮戲曲演出的類型及規模

清宮大內演戲，根據不同的節令有"月令承應"、"慶典承應"、"臨時承應"等戲差。"月令承應"，凡遇元旦、冬至、除夕、上元、立春、端午、中秋等節令，內外學都要演出適應這些節日的劇目。如《喜朝五位》、《早春朝會》、《萬花向榮》、《佛化金神》、《丹桂飄香》等。"慶典承應"，凡遇皇太后、皇帝萬壽，皇帝大婚，后妃千秋或祝捷、巡幸等喜慶之日，則演出《雙星永壽》、《碧月呈祥》、《八仙慶壽》、《壽祝萬年》、《群仙慶賀》、《佛國祝壽》等劇目。"臨時承應"和常年大戲，則有《鼎峙春秋》、《忠義璇圖》、《昭代蕭韶》、《昇平寶筏》等劇目。

清代宮廷大規模地演戲，始自康熙二十二年（1683），當時內廷撥銀千兩，在後宰門（地安門）架高台，令教坊司演出《目蓮傳奇》。到了康熙五十二年（1713），皇帝六十大壽，為慶祝這次萬壽節，自神武門起，西經金鰲玉棟橋、西四牌樓，北向新街口、西直門，止於暢春園大道，沿途搭戲台49座。連續上演《白兔記·回獵》、《浣紗記·回營》、《邯鄲記·掃雪》、《單刀會》、《西廂記·遊殿》、《鳴鳳記》等崑曲和弋戲大戲，京城百姓紛紛前往觀看，盛況空前。

乾隆朝是中國戲劇的發展時期，民間戲劇在各地普遍興起，不僅齊、魯、徐、淮一帶有當地的民間戲，遠至滇蜀邊陲都有新興的地方戲劇，在演戲向來繁盛的姑蘇及揚州更甚。此時，宮廷演戲也更加頻繁，且更具規模。乾隆數次為其母崇慶皇太后和自己的壽慶組織演

戲，每次規模都相當龐大，一度達到"自西華門至西直門外高亮橋，十餘里中……每數十步間一戲台"的程度。據《燕岩集‧莊雜記》記載，僅乾隆皇帝七十壽辰時，演出的戲本名目就達 86 種之多。除聽戲外，乾隆還熱衷於搜集、整理和編寫劇本，甚至親自參與創作和演出，擊節鼓板，自製曲拍，自演自唱。現今故宮博物院仍收藏南府時期編寫的不少崑腔和弋腔劇本，如《鼎峙春秋》、《勸善金科》、《昭代簫韶》、《昇平寶筏》等，多是乾隆時期編寫的。

乾隆年間的"徽班進京"是戲曲界大事。徽班是以安徽籍（特別是安慶地區）藝人為主，兼唱二簧、崑曲、梆子等的戲曲班社，開始多活動於皖、贛、江、浙諸省，時稱"徽池雅調"。乾隆五十五年（1790），為慶祝皇帝八十壽辰，揚州"三慶"班被徵調進京，成為徽班進京之始。此後，四喜、啟秀、霓翠、和春、春台等徽班相繼進京，並逐漸合併為三慶、四喜、春台、和春四大徽班。當時不少新興的地方劇種如高腔（時稱京腔）和秦腔，已先流入北京。徽班特別吸收了秦腔在劇目、聲腔、表演方面的精華，又合京、秦二腔，各班逐漸形成不同的風格：三慶擅長整本大戲，四喜擅長崑曲，和春擅於武戲，春台以童伶見長，故有"三慶的軸子，四喜的曲子，和春的把子，春台的孩子"之說。嘉慶、道光年間，徽班又兼習楚調等戲曲藝術之長，為匯合二簧、西皮、崑、秦諸腔向京劇衍變奠定了基礎。四大徽班進京被視為京劇誕生的前奏，在京劇發展史上極為重要。

光緒年間，清王朝國力雖衰，但因慈禧酷愛看戲，宮廷演出的規模，絲毫不遜於前。慈禧垂簾聽政四十八年，不論居住頤和園還是宮中，凡遇盛大節日，都要下懿旨看戲，並由皇帝、后妃、令妃及王公大臣陪同。史料記載，光緒二十年（1894），慈禧六十大壽，從西華門至頤和園沿途搭設大量戲台，演出劇目達數十種，持續演出十餘日，耗費白銀200萬兩。光緒之後，清王朝不久即亡，宮廷的戲曲演出，也隨之退出了戲曲發展的歷史舞台。

三、精工華麗的清宮戲曲服飾

清代宮廷演戲的盛況，也可以從其"行頭"中窺見規模。所謂"行頭"即演出時所穿戴的衣靠、盔帽、靴鞋等，分別置於大衣箱、二衣箱、三衣箱和盔頭箱（圓籠）內。清宮所藏"行頭"均為南府和昇平署戲班演戲時所穿用，多以綾、羅、綢、緞、紗、緙絲等面料縫製。顏色鮮艷，紋樣富麗典雅，織造極為精緻。趙翼在《簷曝雜記》中記載："內府戲班子弟，最多袍笏甲胄及諸裝具，皆世所未見，余嘗於熱河宮見之"。從故宮藏品來看，趙翼所言不虛。粗略統計本卷所收宮廷演出之"行頭"如下：

衣類有：蟒、開氅、褶子、帔、宮衣、箭衣、八仙衣、道姑衣、太監衣、福祿壽仙衣、法衣、富貴衣、英雄衣、卒衣、罪衣、罪褲、斗篷、裙、袈裟、僧衣等。

靠類有：男、女靠，霸王靠，猴靠，軟靠，大鎧，門神鎧，牛形鎧，馬形鎧等。

盔帽類有：王帽、夫子盔、獅子盔、忠紗帽、相貂、額子、鴨尾巾、武生巾等。

靴鞋類主要有：高方靴、朝方靴、短腰鞋等。

在這些品類繁多的"行頭"中，最具代表性的當屬戲衣。故本文以戲衣為例，對宮廷的戲曲"行頭"做一介紹。戲曲衣、靠之形式，主要沿襲漢、唐至明以來的漢族傳統服裝樣式，以"深衣"、"上衣下裳"、"襦裙"等制度為主。不分朝代、不分地區、不分季節，均可以穿用。但具體到戲中角色的扮相穿戴，則有較為嚴格規定，形成"寧穿破，不穿錯"的穿戴原則。如扮演文官，在朝會典禮場合穿蟒袍，平時會客辦公穿帔，燕居時則穿褶子。武官點兵閱操時穿靠，典禮時穿蟒，平時辦公穿開氅，居家穿褶子。武士、俠客則穿打衣、打褲。除形式外，戲衣用色亦有嚴格的規定，所謂"十蟒十靠"，即戲曲服裝有"上五色"、"下五色"之分。上五色即：紅、綠、黃、白、黑；下五色即：紫、粉紅、藍、湖、絳。穿用時，要根據所扮人物的年齡、性格及品德而定。一般而言，扮相莊嚴貴重者穿紅色，有德之人穿綠色，扮皇帝則穿黃色，扮青年用白色，黑色為扮相莊重、剛直及性格豪放者穿用。如本卷所收青緞繡平金團龍暗八仙紋男蟒（圖6），既可為包公所穿，亦可為張飛、焦贊等角色所用。此外，還有杏黃、香黃等色，為元老功臣以及王公等服用，其餘顏色為平時常服。

除了漢族傳統服裝式樣外，還有一些融合了滿族服飾特點的服裝，如箭衣（圖82—86）、馬褂（圖176—177）、旗衣（圖178—180）等，也被廣泛應用於宮廷戲曲演出中。與此同時，宮廷戲班還根據角色需要，製作了一些專用服裝，如八仙衣（圖93—100）、十二月花神衣（圖115—126）、牛郎衣（圖133）、織女衣（圖134），福、祿、壽、喜、財五神衣（圖128—132）等等。此外，還有龍、獅、象、鹿等獸形衣；仙鶴、青鳥、鷺鳥、鸚鵡等飛禽衣；蟹、龜等水族衣等等。皆用料考究，工藝精美，為宮廷戲班所獨有。如白緞繡平金羽紋鸚鵡衣（圖141），由白緞剪裁成羽毛狀，再用平金針法繡出羽毛紋理，

並加以圈邊，同時又用色線繡翎眼，然後片片疊壓，綴滿全身。其工藝之精，造價之昂貴，絕非一般民間戲班所能企及。

因對原材料和織造工藝要求較高，清宮戲衣的衣料來源和成衣過程亦非民間戲班可比。據《大清會典》記載：江寧、蘇州和杭州織造局等機構負責宮廷織繡品的織造和採辦。每年，"江南三織造"和各地官員都要進貢數萬匹的織繡品，這些織繡品根據用途可分為"上用"、"內用"和"官用"三大類。"上用"即皇帝御用；"內用"為后妃等人所用；"官用"則有賞賜臣下等用途。不同用途的織物採用的紋樣和原料品質各不相同。以此推斷，宮廷戲班所用服飾，大多以官用織繡品縫製。在內務府造辦處專設有衣作、皮作、盔頭作，可以置辦、承做宮廷戲班所用"行頭"。此外，蘇州織造、兩淮鹽政等地方官署，經濟實力雄厚，又位於全國紡織業中心地區，亦可根據內廷的需要承做戲衣，特別是那些造價昂貴、工藝難度大的服裝，時常交予他們承辦。如"雍正七年十月十三日，宮殿監副侍劉玉交法衣一件、紅緞道衣一件。傳旨：交蘇州織造照樣做法衣十件，道衣五十件，欽此。"再如"乾隆四十六年二月二十五日，太監總管王成交各色男女花神衣十三對……各色靠七十九身……，傳旨與兩淮鹽政伊齡阿，照發出各色袈裟、花神衣、衣靠等項樣式、件數、色目，照式妥貼成做送來。欽此"，"乾隆四十七年十二月送到訖，傳旨，交南府"。據《揚州畫舫錄》記載："小張班十二月花神衣，價至萬金"。民間戲班所用尚且如此，那麼宮廷戲班這十三對花神衣（其中一對為閏月，故實為十二對）之價必遠超乎其上。無論是發往蘇州織造等地製作的戲衣，還是內務府衣作、皮作等處所做戲衣，其工藝流程都十分嚴格。首先由如意館畫師繪製樣衣，有的樣衣還要着色，然後呈請皇帝御覽，得到欽准後再發往各地製辦。

從清宮戲曲演出機構的變遷和分析戲衣實物可知，清宮戲衣的製作大體可以分為兩個階段。第一階段為康熙至嘉慶年間，即南府時期。在這一階段，有小部分戲衣是用明代庫存的絲織品製作的，如月白妝花緞四季花卉紋卒衣（圖79）和薑黃地錦盤縧瑞花紋開氅（圖74），雖成衣於乾隆年間，但其面料分別為明代江寧（南京）織造和蘇州織造的貢品。此外，更多的則是由"三織造"根據自身不同的技術特點和地理優勢承做的。一般來說，江寧長於織金妝彩、倭緞等；蘇州的緙絲、刺繡、織錦工藝最精；因湖絲的品質最為優良，故輕薄的如綾、羅、紡、縐、綢等則多由杭州織造。也有一些品質要求特殊的織物是由三地合作完成的，如用湖絲在江寧織成匹料，再發往蘇州刺繡。如本卷所選紅妝花紗彩雲金龍紋男蟒（圖

1）、明黃妝花緞彩雲金龍紋男蟒（圖3）、白妝花緞彩雲金龍海水紋女帔（圖32）等，均為江寧所出。而綠緞繡八團雲蝠花卉紋宮衣（圖27）、香色暗花紗繡平金燈籠蝴蝶紋男帔（圖30）、綠地天華錦四合如意紋開氅（圖76）、粉色暗花紗繡花蝶紋褶子（圖41）等，則為蘇州衣料所成。這些戲衣用料考究，織繡工藝精湛，紋樣新穎別致，歷經二三百年而艷麗如初，堪稱織繡工藝之珍品，亦是研究清代江南織造的重要實物資料。

第二階段為道光至光緒年間，即昇平署時期。這一階段，衣料多選用暗花緞、暗花綢及一些素色綾、綢、緞料，也有少量緙絲、紗織物等。為迎合統治者審美需要，將大量吉祥紋樣織繡在服裝上作為裝飾，如“五蝠捧壽”、“富貴長壽”、“玉堂富貴”、“福壽三多”等廣泛應用，是此時戲衣的一大特點。總體來看，這一階段戲衣製作數量雖然超過前期，但在選料、做工上則極少能超越。

很多清宮戲衣都在襯裏加蓋印銘或墨書文字，尤其值得重視。如：黃地納紗繡花蝶紋男帔（圖29），襯裏墨印“大戲記用”、“如意”、“同春”、“仁和”、“長春”等。拼各色緞菱形紋道姑衣（圖101）的襯裏鈐楷體陽文墨印“同春”、“長春”、“仁合”、“南府內頭學記”，並墨書“女豆沙水田衣”。織金地緙纏枝蓮孔雀羽紋雲肩斗篷外國衣（圖160），襯裏有楷體硃印“大戲記用”一方，並墨書“雕啼國”、“安南國”等字。此外，亦有鈐“外三學”、“外頭學”、“南府外頭學·同樂園”、“景教習”、“南府外頭學·含淳堂”、“景中學”、“吉祥”、“內頭學”、“昇平署圖記”等印文者。並有“目蓮”、“昭代”、“鐘斯衍慶”等墨書文字。

這些印銘與墨書大致可分四類。

第一類為演出地點。“長春”、“重華宮大戲”、“南府外頭學·同樂園”、“熱河”、“南府外頭學·含淳堂”等印均屬於演出地點。如“長春”指故宮內長春宮，建有長春宮戲台（圖252）。“同樂園”、“含淳堂”均位於圓明園，同樂園是園內最大的戲台。內外學演員演出時穿用的戲衣加蓋此類銘印，以標明演出地點。

第二類為戲曲名目。如“目連”、“昭代”、“鐘斯衍慶”等，均屬於乾隆、光緒朝所演的連台大戲。“目連”即《勸善金科》之“目連救母”一折，“昭代”即《昭代簫韶》，《鐃斯衍慶》則是后妃千秋節（生日）所演的連台大戲。鈐此銘記，為的是標明每齣戲中角色所穿用之服飾，以免出錯。

第三類為宮廷戲班名稱。如本文第一部分所述，"南府頭學"、"景中學"、"景山大班"等銘記都屬於清宮內學戲班名稱，內學主要由宮內太監組成。而"南府外頭學"、"外三學"等銘記，則是宮廷外學戲班之名稱。做此標記，主要是為了區別內外學習班。

第四類為民間戲班名稱，這些民間戲班入宮演出，穿用的都是宮廷所製戲衣，故需在服裝上加鈐印銘，"同春"、"仁合"、"永吉"、"吉祥"等皆屬此類。如沉香地錦重蓮蔓草紋開氅（圖77）鈐有"同春"印，表示此衣曾為同春班入宮演戲時所用。據《昇平署誌略》記："光緒二十年三月初六日降旨，十四日、十五日同春班頤和園伺候戲"。在《昇平署檔案》中也有："光緒二十一年六月二十六日傳同春班純一齋伺候戲"的記載。同春班是京劇演員譚鑫培與周春奎於光緒十三年（1887）組建的戲班。

這些傳世的清宮戲衣不但因華麗精工而珍貴，其襯裏所鈐印銘和文字，對研究清宮戲曲文化以及晚清戲曲名家在宮廷內的演出活動，亦有重要的史料價值。

四、豐富的清宮戲曲砌末

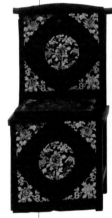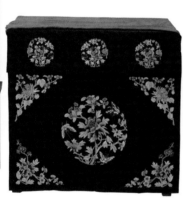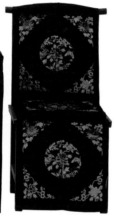

砌末為戲曲道具的總稱，有舞台裝置、生活用具、交通工具、刀槍把子、刑具等類，屬於衣、靠、盔、雜四箱之"雜箱"。清宮所遺存砌末種類齊全，有象徵交通工具的，如紅紗繡平金釘線車旗（圖210）、纏絲帶彩色絲穗馬鞭（圖215）等；有象徵生活用具的，如紅緞繡玉堂富貴紋椅披、椅墊、桌圍（圖200），黃暗花綢繡博古花卉紋門帳（圖201）以及茶具、酒具、宮燈、文房四寶、扇子、手絹等；還有虛擬自然界的水、火、雲的水旗、火旗、雲旗以及象徵水族的魚旗、蝦旗、蚌旗與蟹旗等。除了上述這些具有較強象徵和虛擬意味的砌末以外，還有刀、槍、把子等武器類道具。所謂"長把子"是指與人等高甚至超出身高的戲曲道具，其中有刀、槍、鉞、戟等兵器，也有玉棍、金瓜、朝天鐙、荷包槍等鑾駕儀仗，甚至還有拐杖等日常用具。這些道具的存放和使用，也有比較嚴格的規定，如黑漆彩繪雲蝠桿雲龍紋刀（圖216），刀身長於一般刀，為三國戲中關羽所用。按戲班規矩，把子箱中神佛及重要人物所用道具，都有固定位置，不許隨意亂動，關羽所用大刀也包括在內。短打類武器則主要指鞭、狼牙棒、鐧、寶劍、腰刀等較為短小的

兵器道具。還有一些專用的成套道具，如《西遊記》戲中的錫杖、金箍棒、雙頭鑣、九齒釘耙等道具（圖218），饒有趣味。砌末中還有刑棍、枷、手銬、銅錠等刑具，以及表現舞台環境和渲染氣氛的幕景、台衣。如"靈仙祝壽"幕、"鶴鹿同春"幕，虛擬的城牆、山水等布彩繪台衣等等，都是極為精緻的。因篇幅所限，不再贅述。

清宮戲班所用的砌末道具，當時除了在大內保存一份外，在圓明園、熱河行宮、張三營行宮、盤山行宮、頤和園等處的昇平署衙門亦保存一份，以備各行在演出之用。從現存實物和史料記載來看，清宮為演戲置辦行頭、砌末的耗費驚人。如光緒年間，慈禧五十壽辰，先後在暢音閣和長春宮演戲十六天，專為此置辦行頭、砌末一項就耗費白銀達11萬兩。清代宮廷演戲曲規模之大，由此亦可窺見一斑。

五、清宮戲曲演出之劇本及戲曲畫冊

清初，康熙皇帝不但觀劇，親自挑選演員供奉內廷戲班，還關注並命人修改宮中演出的劇本。在《聖祖諭旨》中就有："《西遊記》原有兩三本，甚是俗氣，近日海清，覓人收拾。已有八本，皆係各舊本內套的曲子，也不甚好。爾都改去，共成十本，趕九月內全進呈"的記載。乾隆時期，不但收集、整理民間劇本，同時亦是"清宮大戲"編寫的高潮，乾隆命張照等御用文人撰寫了許多新的劇本。據《嘯亭雜錄》載："乾隆初，純皇帝以海內昇平，命張文敏製諸院本進呈，以備樂部演習。凡各節令皆奏演其時典故，故屈子競渡、子安題閣諸事，無不譜入，謂之月令承應。其餘內廷諸喜慶事，奏演祥徵瑞應者，謂之法宮雅奏。其餘萬壽令節前後奏演群仙神道添籌賜禧，以及黃童白叟含哺鼓腹者，謂之《九九大慶》。又演目犍連尊者救母事，折為十本，謂之《勸善金科》。於歲暮奏之，以其鬼魅雜出，以代古儺祓之意。演唐玄奘西域取經事，謂之《昇平寶筏》，於上元日前後奏之……"。"其後又命莊恪親王譜蜀漢《三國誌》典故，謂之《鼎峙春秋》。又譜宋政和間梁山諸盜及宋、金交兵，徽欽北狩諸事，謂之《忠義璇圖》。"此外，還有反映北宋楊家將故事的《昭代簫韶》……凡此種種，不一而足。

乾隆朝雖然編寫了大量新劇本，但內容主要為《西遊記》、《封神榜》及《目連救母》等神佛故事，當時宮內常年演出的，也是天仙化人、鬼怪精靈之類的神仙戲，極少涉及社會現實。據《昇平署誌略》記載"上秋獮至熱河……中秋前二日為萬壽聖節……所演戲，率用《西遊記》、《封神傳》等小說中神仙鬼怪之類，取其荒幻不經，無所觸忌，且可憑空點綴，排引多人，離奇變詭作大觀也"。這種情況，與當時的文字專制政策密切相關，乾

隆朝是清代文字獄最為嚴重的時期，若有一字之嫌，即會招來殺身滅門之禍，所以當時的戲劇作者，只能尋求一些與社會現實毫無關係的題材。直到後來，隨着文化政策逐漸寬鬆，同時也為了宣揚忠、孝、節、義的道德觀念，方能演出有關 "三國"、"水滸"、"楊家將" 等內容的歷史劇。

清代的宮廷大戲如《勸善金科》、《昭代簫韶》、《鼎峙春秋》、《昇平寶筏》等，都是 10 本，240 齣。《鐵旗陣》等 5 本大戲，則共 1063 齣。這些大戲不但規模龐大，劇本種類亦很多，這些劇本一般按用途分為六類。

(一) "安殿本"，恭楷精寫戲的內容，是專供皇帝和皇太后看的。

(二) "總本"，內容和 "安殿本" 相同，但非精寫，專供排演人員使用。

(三) "單頭本"，是戲中某個角色所用的，內容為該角色的戲詞。

(四) "曲譜"，內容為戲中每個角色唱詞，旁注有音符和板眼節奏。

(五) "排場"、"串頭"，是一齣戲的表演說明，包括 "身段"、"武打" 的指示和舞台調度，部分還附有圖解。

(六) "題綱"，此劇本的種類較多，一是指演出時張貼在後台的一覽表，其上列着每一場戲角色出入場的次序，專供舞台監督人員使用。另有亦名為 "題綱" 的本子，有檔冊性質，例如《穿戴題綱》，其中記載着戲中角色的穿戴扮相和所用道具，供管戲箱的人員使用。還有一種類似演戲日誌性質的本子，也稱 "題綱"。

上述劇本多指崑、弋腔戲本，除此之外，還有一部分 "亂彈" 和 "梆子腔" 劇本。在南府與昇平署初期，偶爾演出的 "亂彈" 是泛指崑、弋以外的 "時劇"、"吹腔"、"西皮二簧" 等，又稱為 "侉腔"。而從光緒三十四年（1908）昇平署庫存戲本目錄分類來看，戲本有 "崑腔"、"梆子"、"亂彈" 之分。其中 "亂彈" 類有單齣戲 360 齣，連台戲 31 部，全是 "西皮二簧"，説明此時 "亂彈" 已專指西皮二簧。目前所見昇平署遺存的 "西皮二簧" 和 "梆子" 劇本都是光緒年間的，這是因為當時 "西皮二簧" 戲在宮中上演場次日見增多，又經常傳外班進大內承應，所以必須按以前 "崑腔"、"弋腔" 的演出制度建立戲本。昇平署 "寫法處" 的 "寫字人"，就是專門從事劇本抄寫工作的。

當時宮廷 "如意館" 的畫師特意為這些上演的劇目繪製了多幅《戲劇人物畫》。此類繪畫均為絹本設色，有 160 幅分兩冊裝，還有 15 幅及 50 幅各一冊。前者首題 "性理義情"，

每幅畫中人物 3—8 個不等，一般只畫主角。人物上首題扮演者姓名，畫的下角有題籤，註有劇名。15 幅冊大體與之相同，但每幅畫戲中 7 個人物。50 幅冊每齣戲畫兩幅或四幅不等，每幅只畫 1 個人物，有劇名、人物名，但無題籤。以上畫幅均無名款和年款。據朱家溍從所畫戲劇的名目和女角旗裝考定，所畫或是徽班常演的劇目，或是咸豐年間才進宮演唱的戲曲。又從旦角的旗裝"兩把頭"形式認定不是同治時的式樣，因此確定畫冊應為咸豐年間，"如意館"畫師按照徽班演出劇目所繪。這些戲曲人物畫多為寫實作品，可與遺存的各類劇本、戲衣、砌末互為參照，是研究清代中後期宮廷戲曲曲目和人物服飾穿戴的寶貴圖像資料。

六、形式多樣的宮廷戲台

由於清宮演戲頻繁，故在皇宮大內和行宮苑囿中廣建戲台，其中不乏古建築之精品。如中南海的純一齋戲台，康熙年間所建，立於南海水面之中，稱為"水座"，為當時夏季演節令戲所用。紫禁城內至今保存完好的戲台有：寧壽宮暢音閣大戲台（圖248）、重華宮漱芳齋戲台（圖249），還有漱芳齋室內風雅存小戲台（圖250）、寧壽宮倦勤齋小戲台（圖251）等。行宮苑囿中的戲台有：圓明園同樂園清音閣戲台；頤和園內德和園大戲台、聽鸝館戲台；承德避暑山莊如意州一片雲戲台等等。此外，在南長街南口的南府舊址（今北京長安中學校內），還保存着一座南府戲台，可為歷史的見證。

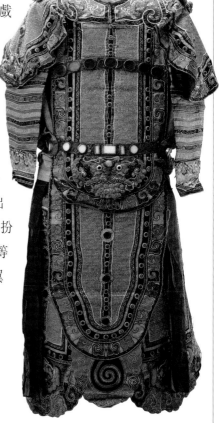

清宮戲台有室內和室外之別，高低和大小之分，建築形式和結構也各不相同，是為適應不同規模的演出而設計的。大型戲台，如寧壽宮後閣是樓院內暢音閣（圖248）與頤和園的德和園戲台，均規模宏大，建有三層，上有天井，下有地井。舞台下層為"壽台"，天花板與地板都是活動的，中層為"祿台"，上層稱"福台"，設有多座木梯可下到"壽台"。如演出《九九大慶》、《地涌金蓮》、《羅漢渡海》等承應大戲時，扮演神仙、佛祖等角色的演員，即可在此表演升仙、下凡、入地等情節，還可表演數百神仙同時在三層戲台現身的壯觀場景。趙翼於乾隆萬壽節在熱河清音閣戲台（已毀）觀看演出後記述："戲台闊九筵，凡三層……神仙將具，先有道童十二、三歲者，作隊出場，繼有十五、六歲、十七、八歲者，每隊者各數十人……又按六十甲子扮壽星六十人，後增一百二十人，又有八仙來慶賀，攜帶道童不計其數。至唐玄奘僧雷音寺取經

之日，如來上殿，迦葉、羅漢、辟支、聲聞，高下分九層，列坐幾千人，兩台仍綽有餘地……"，此話雖有誇大，但從中亦可見戲台規模之龐大。

小型戲台，如紫禁城寧壽宮倦勤齋內小戲台（圖251），是乾隆四十一年（1776）仿建福宮花園得勝齋內小戲台而建的，頂作四角攢尖方亭式，上掛藤蘿和蘿花，這種裝飾效果，如同一座室內花園中的"樂棚"，清雅素麗，以供八角鼓、摺子小戲等演出。

綜上所述，這些於今仍保存完好、規模宏大的清代戲台建築，華麗精美的戲曲"行頭"、"砌末"以及記錄詳盡而完整的劇本、戲畫等，是研究清代宮廷戲曲美術及其表演藝術珍貴的實物資料。它不僅有助於窺得清代宮廷演戲之盛況，更有助於掌握中國戲曲發展變化的基本脈絡。同時，也使人們從一個側面，對清代宮廷文化有初步的了解。

參考文獻：

（1）《徐蘭沅操琴生活》徐蘭沅口述、唐吉整理

（2）《宸垣識略》清‧吳長元輯

（3）《燕岩集》韓國‧樸趾源著

（4）《清昇平署誌略》王芷章著

（5）《嘯亭雜錄》清‧昭槤著　選自《歷代史料筆記叢刊》

（6）《故宮珍本叢刊》

（7）《清代內廷演劇始末考》朱家溍　丁汝芹

（8）《消夏閑記‧梨園佳語》清‧顧公燮著

（9）《揚州畫舫錄》清‧李斗著

（10）《行頭盔頭》齊如山著

（11）《簷曝雜記》清‧趙翼著

（12）《清宮戲衣材料織造及來源淺析——兼談戲衣襯裏上的幾方印銘》張淑賢

（13）《中國崑曲、京劇與明清宮廷》李天綏

戲曲服裝（行頭）

Theatrical costumes

1

紅妝花紗彩雲金龍紋男蟒
清乾隆
身長135.8厘米　兩袖通長225.5厘米　下襬寬107.5厘米
清宮舊藏

Male python robe of red gauze with clouds and gold dragons
Qianlong period
Robe length: 135.8cm
Cuff to cuff: 225.5cm
Hemline: 107.5cm
Qing Court collection

齊肩圓領，大襟右衽，闊袖寬身，衣長及足。襯月白素紗
裏。領前後為過肩龍各一，兩袖後為行龍各一，下幅前後為
升龍各二，下襬處飾海水江崖紋，周身間飾如意雲、盤長等
吉祥圖紋。

此蟒面料為明末清初江寧織造貢品，成衣於乾隆年間，織造

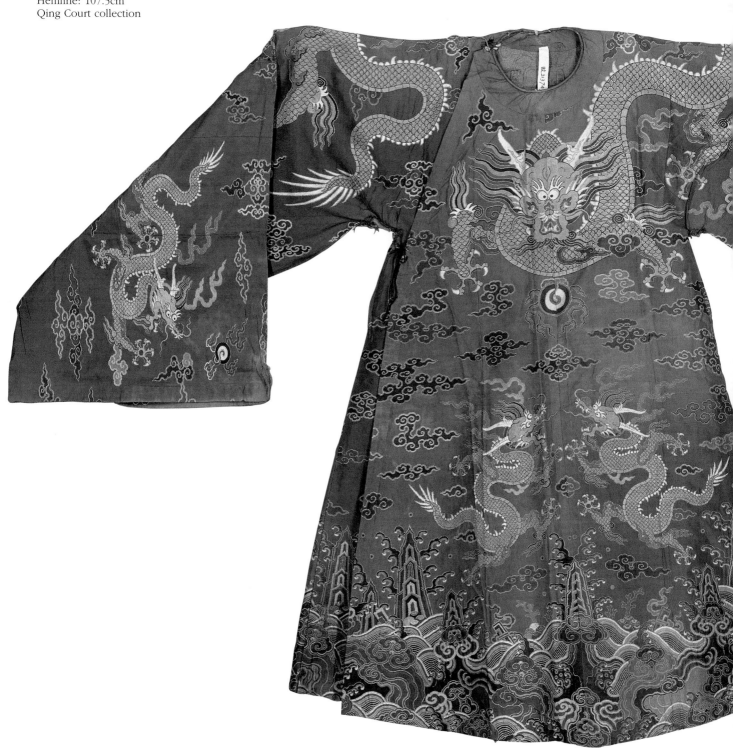

精工，提花規整，設色瑰麗考究，大量用扁金、雙圓金，金彩交輝，益顯華美，為戲衣之珍寶。

蟒，即“蟒袍”，是劇中帝王將相等人物通用之禮服。形制固定，用色豐富，分上五色（紅、綠、黃、白、黑），下五色（紫、粉紅、藍、湖、絳），使用有嚴格規定，穿時腰際必飾玉帶。紅色蟒表示莊嚴貴重，為地位較高的王侯、元帥等穿用。如《龍鳳呈祥》中劉備、《四郎探母》中楊延輝等均穿紅蟒。

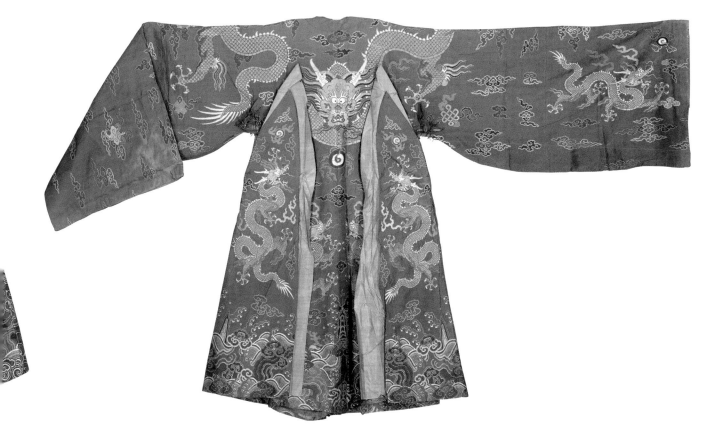

2

綠妝花緞彩雲金龍紋男蟒
清乾隆
身長135厘米　兩袖通長229厘米
下襬寬95厘米
清宮舊藏

Male python robe of green satin with clouds and gold dragons
Qianlong period
Robe length: 135cm
Cuff to cuff: 229cm
Hemline: 95cm
Qing Court collection

齊肩圓領，大襟右衽，闊袖寬身，衣長及足。內襯粉紅素綢裏。領口及右腋下釘綠緞繫帶二條，兩腋下有綠緞穿玉帶袢二個。前胸、後背、兩肩裝飾金色正龍各一，兩袖前後、前後腰下左右飾升龍各一，龍間裝飾五彩祥雲紋，下幅飾海水江崖紋，間飾珊瑚、寶珠、經卷、古錢等雜寶紋。後背裏上鈐篆書"昇平署圖記"陽文硃印一方。

此蟒形制規整，用料講究，裝飾豪華，製作精良，用色有金、紅、粉、水粉、綠、淺綠、豆沙、蒲灰、香、黃、藍、月白、白等多種。從鈐印可知，此衣曾歸"昇平署"所有。

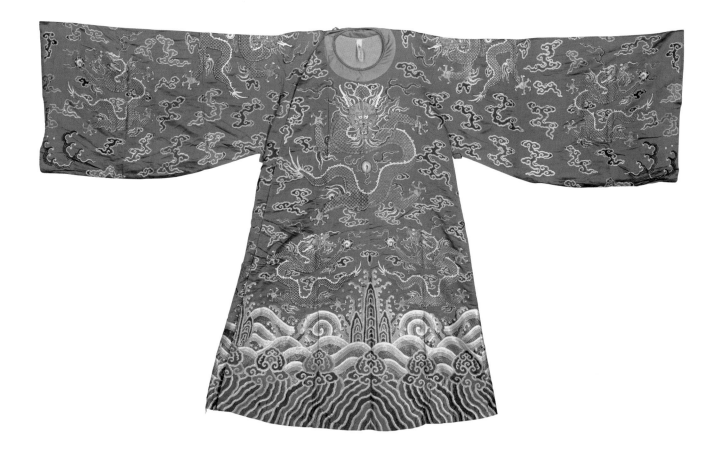

3

明黃妝花緞彩雲金龍紋男蟒

清乾隆
身長138厘米　兩袖通長240厘米
下擺寬106厘米
清宮舊藏

**Male python robe of bright yellow satin
with clouds and gold dragons**

Qianlong period
Robe length: 138cm
Cuff to cuff: 240cm
Hemline: 106cm
Qing Court collection

齊肩圓領，大襟右衽，闊袖寬身，衣長及足。內襯粉素綢裏。領口及右腋下釘明黃素緞繫帶二條，兩腋下有穿玉帶祥二個。前胸、後背、兩肩裝飾織金正龍各一，兩袖前後、下幅前後腰左右飾金色升龍各一，五色流雲點綴其間。下幅為海水江崖及雜寶紋。

此蟒製作規整，用料講究，做工精良，紋樣生動。配色有金、藍、月白、香、黃、豆沙、雪灰、白、綠、淺綠、紅、粉、水粉等多種，潤色自然。具有清乾隆時期宮廷戲衣的鮮明特色。

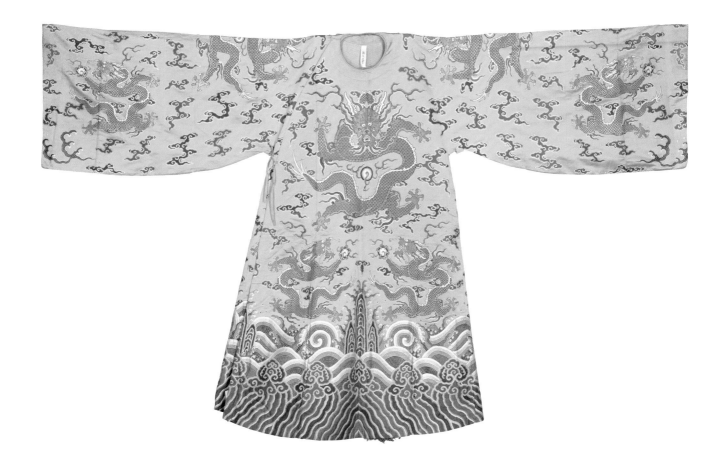

4

月白妝花紗彩雲金龍紋女蟒

清乾隆

身長120.6厘米　兩袖通長220厘米

下擺寬102厘米

清宮舊藏

Female python robe of bluish white gauze with clouds and gold dragons

Qianlong period

Robe length: 120.6cm

Cuff to cuff: 220cm

Hemline: 102cm

Qing Court collection

長至膝，裾左右開。襯粉紅色連雲紋暗花紗裏。領前後為過肩龍各一，兩袖後行龍各一，下幅前後為升龍各二，下為海水江崖紋。雜寶、八寶、四合如意雲、骨式雲、靈芝雲等紋飾佈滿周身。襯裏墨印"南府外頭學同樂園"、"長春"、"吉祥"等。

此蟒面料為清初江寧織造貢品，乾隆年間成衣。從內裏的墨印可知，此衣屬"南府外頭學"，並為"同樂園"、"長春宮"等處用過，"吉祥"班進宮承應戲差時亦曾穿用。

女蟒是劇中扮青年貴婦所服用，形制與男蟒基本相同，但身長短於男蟒，長僅及膝，穿時加雲肩，下身繫裙。

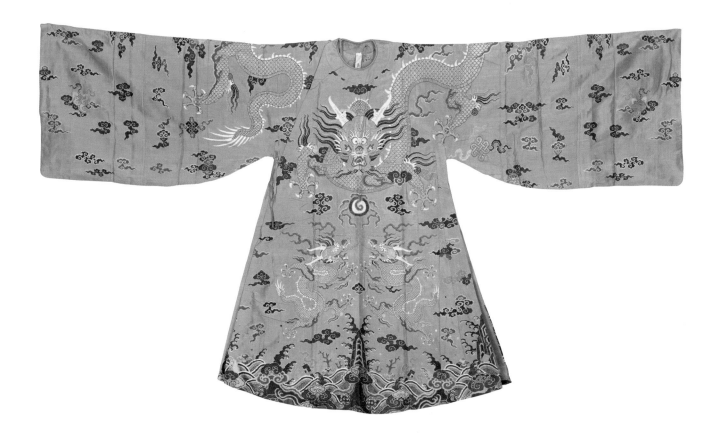

5

白緞繡平金龍鶴雲蝠紋男蟒
清光緒
身長145厘米　兩袖通長215厘米
下擺寬105.6厘米
清宮舊藏

Male python robe of white satin embroidered with clouds, cranes, bats and gold dragons

Guangxu period
Robe length: 145cm
Cuff to cuff: 215cm
Hemline: 105.6cm
Qing Court collection

圓領，大襟右衽，闊袖寬身，綴月白綢水袖，衣長及足，粉紅色麻布襯裏。通體平金繡五爪金龍十團。衣身前後正龍之下，繡蝙蝠口銜如意，蝠下雙桃並列，寓"福壽如意"。下為束綬帶的雙柄如意和雙"卍"字，寓"如意萬代"。金龍周圍彩繡雲蝠及口銜壽桃的仙鶴，並點綴平金團壽字。

此蟒紋飾在削弱龍之威嚴的同時，增添了祥瑞的氣氛，這是光緒時期宮廷戲曲服裝在紋樣處理上的一種趨勢。因白色具有素雅、聖潔的色彩特性，因此白蟒多用於英俊的年青武將或儒雅的將領、元帥等。清代弋腔戲中服白蟒者有《敬德釣魚》中的薛仁貴、《河梁赴會》中的周瑜等。京劇《轅門斬子》中老生行當的楊延昭，《三江越虎城》中武生行當的羅通也都身穿白蟒。

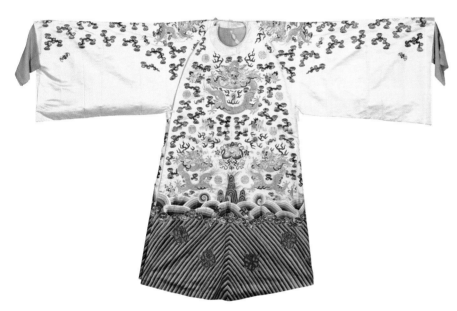

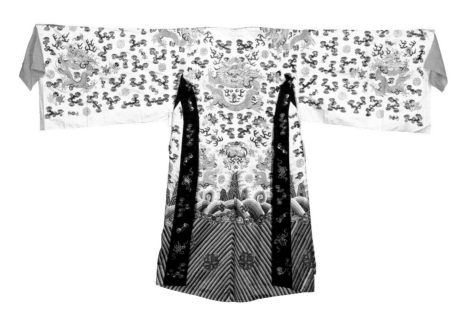

青緞繡平金團龍暗八仙紋男蟒

清光緒
身長153厘米　兩袖通長219厘米
下擺寬132厘米
清宮舊藏

Male python robe of black satin embroidered with 10 gold dragon medallions and 8-Immortal emblems

Guangxu period
Robe length: 153cm
Cuff to cuff: 219cm
Hemline: 132cm
Qing Court collection

圓領，大襟右衽，寬身闊袖，綴月白素綢水袖，衣長及足。粉紅色麻布襯裏。通體平金繡龍紋十團，外環以雲蝠。團龍間彩繡朵雲，雲間散佈扇、簫、劍、魚鼓、玉板、葫蘆、花籃、荷花等暗八仙紋樣，以及蝠銜"卍"字和蝠銜壽桃圖紋，寓"萬福"、"福壽"等吉祥意。下擺為海水江崖，海浪中浮現法螺、法輪、寶傘、白蓋、蓮花、寶瓶、金魚、盤長等佛教法器組成的八寶紋。

此蟒黑色緞地襯以大量金線和藕荷繡線，顯得分外醒目。由於黑色具有莊重感，因此具有莊重氣派、剛直性情之人服用黑色。同時還規定，凡畫黑色臉譜，性格豪放粗獷之人也服用黑色。如清宮崑腔雜戲《十宰》中，尉遲恭即服用黑蟒，京劇中《赤桑鎮》中包拯、《龍鳳呈祥》中張飛、《打焦贊》中焦贊也服用黑蟒。

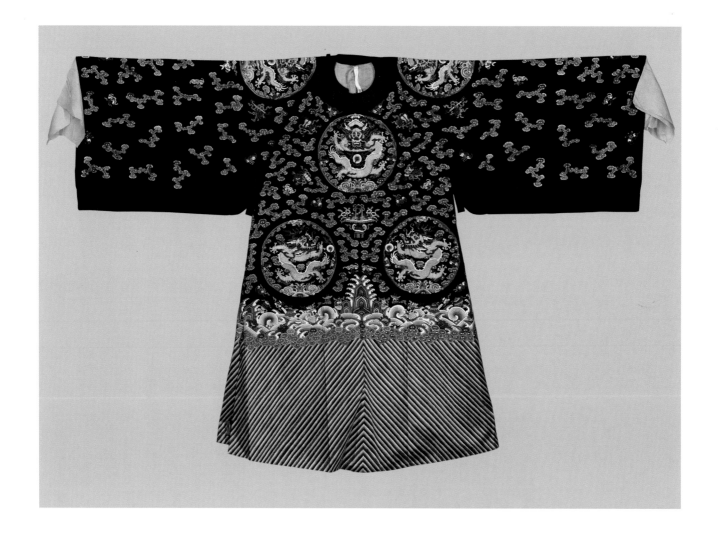

7

紫緞繡瓜瓞紋女蟒
清光緒
身長133.5厘米　兩袖通長206.5厘米
下擺寬103.5厘米
清宮舊藏

Female python robe of purple satin
embroidered with melon vines and
butterflies
Guangxu period
Robe length: 133.5cm
Cuff to cuff: 206.5cm
Hemline: 103.5cm
Qing Court collection

圓領，大襟右衽，寬身闊袖，綴月白素綢水袖，白色麻布襯裏。主體紋樣為帶蔓的瓜、葫蘆及蝴蝶，葫蘆與瓜蔓組合為"葫蘆勾藤"，有萬代長久之意，"蝶"與"瓞"同音，瓞為小瓜，組合為"瓜瓞綿綿"，用以寓子孫昌盛。在下擺處還有傘、寶瓶、蓮花等八寶紋。

此衣構圖繁密豐滿，缺少了幾分輕盈，而略顯笨拙，卻較為符合當時宮廷用品裝飾繁縟的風尚。紋樣繡線用色，大量採用與衣料顏色反差較大的綠和藍色系列，頗有壓抑之感，為了改變這一效果，所有紋樣均用金線圈邊，在蝶翅、葫蘆、藤蔓上亦大量採用金線來提高亮度。

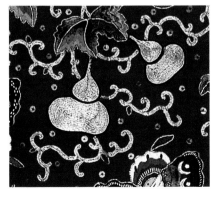

8

香色緞繡平金團龍雲蝠八寶紋女蟒
清光緒
身長117厘米　兩袖通長172厘米
下襬寬104.5厘米
清宮舊藏

Female python robe of tan satin embroidered with clouds, bats, 10 gold dragon medallions and 8-Auspicious motifs
Guangxu period
Robe length: 117cm
Cuff to cuff: 172cm
Hemline: 104.5cm
Qing Court collection

圓領，大襟右衽，寬身闊袖，綴月白綢水袖，衣長過膝，粉紅色麻布襯裏。周身繡十團金龍，龍紋外環以五彩祥雲，團龍間散佈雲蝠，雲間繡有法螺、法輪、盤長、蓮花等佛教八寶及平金雙喜字。

香色女蟒多是位高身尊的老年婦女所用，又稱老旦蟒。使用時，與普通女蟒區別在於不配雲肩和玉帶，僅於腰間懸繫絲縧，頸掛朝珠。多用於老郡主、老誥命夫人。如京劇《太君辭朝》中佘太君、《大登殿》中王夫人、《樊江關》中柳迎春等。

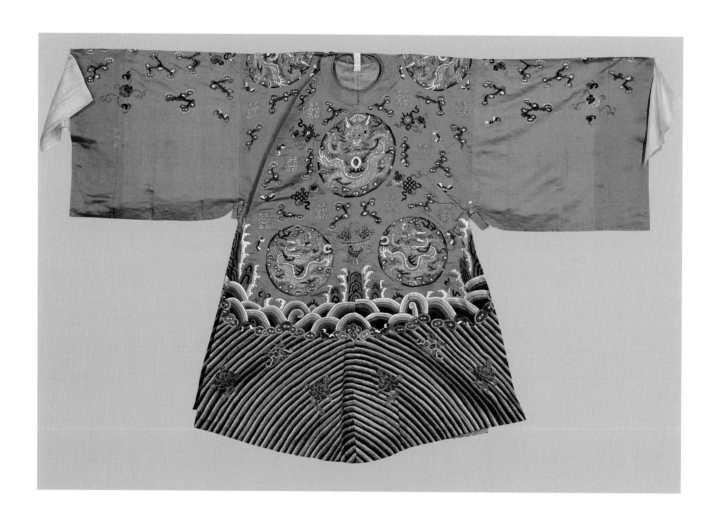

9

杏黃緞繡平金雲龍暗八仙紋太監蟒

清光緒
身長148.5厘米　兩袖通長212厘米
下擺寬105厘米
清宮舊藏

Eunuch's python robe of apricot yellow
satin embroidered with gold dragons,
clouds and 8-Immortal emblems

Guangxu period
Robe length: 148.5cm
Cuff to cuff: 212cm
Hemline: 105cm
Qing Court collection

圓領，大襟右衽，腋下釘緞帶兩條，腰間打摺，釘寬邊。襯粉色麻布裏。用五彩絲線和雙圓金線平金繡圖紋，領前後為過肩龍各一，兩袖後繡行龍各一，間飾五彩雲蝠八寶紋。兩袖後繡行龍各一，下幅前後繡行龍各二及暗八仙、雲蝠、桃實、海水江崖雜寶紋。領、袖、下擺處鑲藍緞繡平金雲鶴、桃實紋寬邊。

太監蟒，亦稱"鐵蓮衣"，是蟒服的一種，形制與蟒相似，專供劇中大太監所服用，故名。此蟒為隨駕大太監服用。

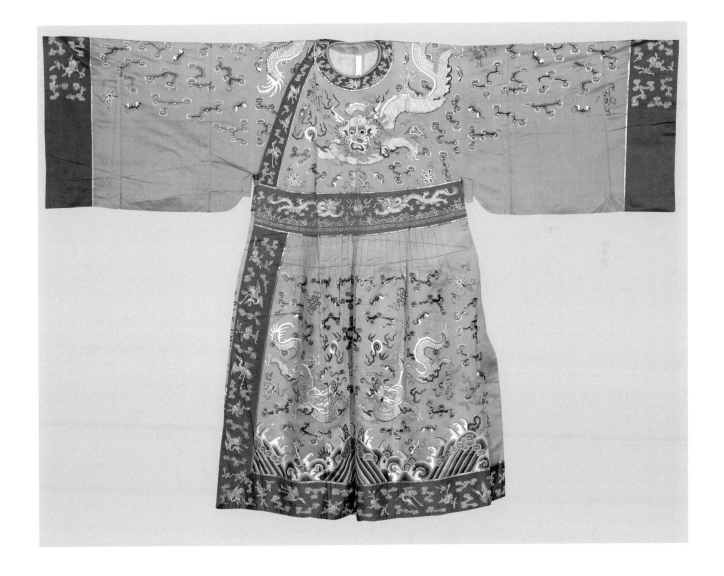

紅緞繡平金雲龍紋加官蟒

清乾隆
身長138厘米　兩袖通長229.5厘米
下襬寬93厘米
清宮舊藏

Python robe of red satin embroidered with clouds and gold dragons, for the Rank Promotion Blessing Dance

Qianlong period
Robe length: 138cm
Cuff to cuff: 229.5cm
Hemline: 93cm
Qing Court collection

圓領，大襟右衽，寬身闊袖，衣長及足，內襯粉色素綢裏。領口及右腋下有紅緞繫帶各二條，兩腋下釘穿玉帶袢二個。前胸後背平金繡過肩龍二條，雙龍盤繞，四周彩繡海水江崖雜寶紋。兩袖前後及前後腰下繡平金雲龍及海水江崖紋。在領口、大襟、袖口、下襬則彩繡纏枝蓮紋邊，前腰處釘紅緞平金夔鳳紋腰梁，腰梁下綴紅緞繡纏枝蓮紋如意形飄帶。後背領裏鈐篆體硃印"昇平署圖記"一方。

此蟒為清宮演戲跳加官時加官之服。製作規整，裝飾富麗，做工精緻，是乾隆時期戲衣的典範之作。

所謂"跳加官"，是舊時重大演出的開場儀式。演員扮"天官"，穿紅袍，口叼面具，做醉步狀，向觀眾展開的條幅上寫着"天官賜福"、"加官進祿"等吉祥祝辭，樂隊演奏特製"加官"鑼鼓，是戲曲原始表演之遺留。

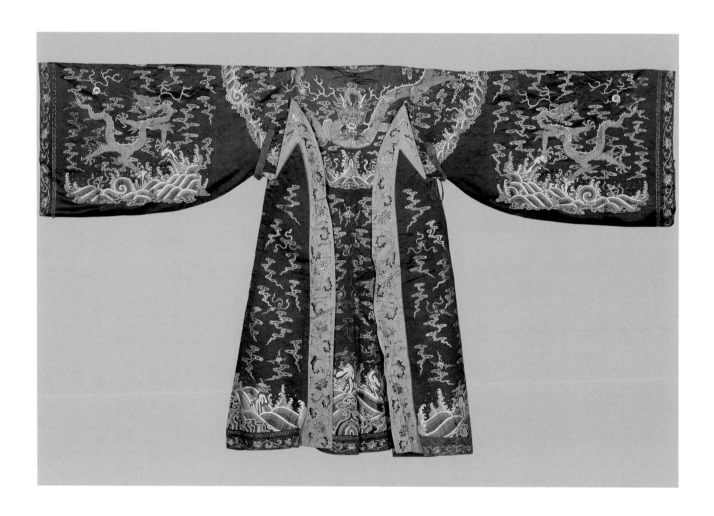

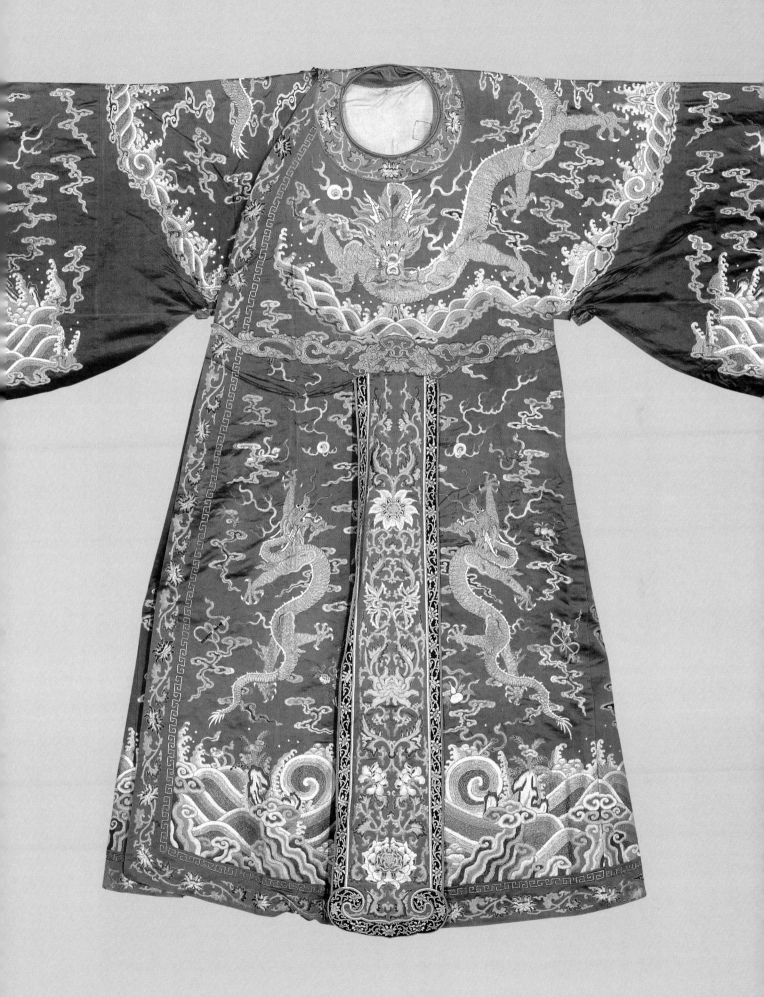

紅緞綴繡平金雲鶴紋方補男官衣——文一品

清乾隆
身長138.5厘米　兩袖通長206厘米
下襬寬130厘米
方補縱28.5厘米　橫28厘米
清宮舊藏

Male robe of red satin with red square patches embroidered with gold thread crane for the 1st grade civil official

Qianlong period
Robe length: 138.5cm
Cuff to cuff: 206cm
Hemline: 130cm
Square patch length: 28.5cm
Square patch width: 28cm
Qing Court collection

圓領，大襟右衽，寬身闊袖，兩側開裾，衣長及足，內襯粉色素綢裏。領及腋下釘紅緞帶各兩條。胸前背後各綴紅素緞方補一塊，以雙圓金線繡平金地，上以彩色絲絨線繡雲鶴、海水江崖紋。仙鶴展翅立於湖石之上，回首望日，間飾五彩祥雲，方補邊框釘雙圓金線三道。

此衣繡工精細，針腳勻齊，用色艷麗，呈現出金彩交輝的藝術效果，這在戲衣官服中較為少見。京劇《三堂會審》中的藩司潘必正即服紅官衣。

文官衣，為戲劇中文職官員穿的禮服，其形制固定，穿官衣腰際必圍玉帶。穿紫色、紅色表示官階品位較高，藍色次之，黑色最低，但有例外。按清代官制，文官為九品，繡飛禽方補，並以此區分官級。

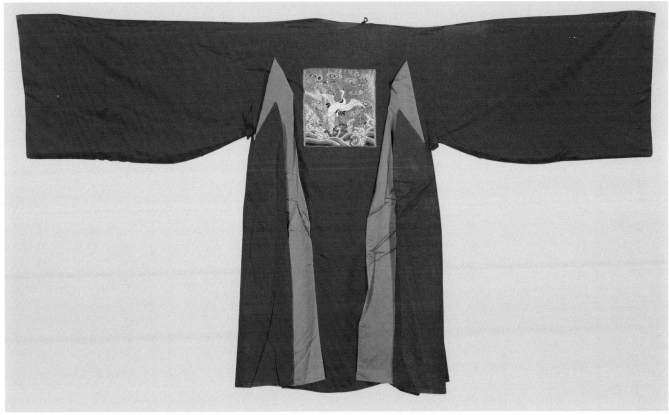

紅緞綴繡平金錦雞紋方補男官衣——文二品

清光緒
身長138.2厘米　兩袖通長215厘米
下襬寬133.5厘米
清宮舊藏

Male robe of red satin with black square patches embroidered
with gold thread pheasant for the 2nd grade civil official
Guangxu period
Robe length: 138.2cm
Cuff to cuff: 215cm
Hemline: 133.5cm
Qing Court collection

官衣形制如前，前後胸各綴黑素緞方補，平金繡錦雞及旭日
海水紋。錦雞外祥雲環繞，雲間浮現葫蘆、寶扇、花籃等暗
八仙紋，太陽採用緝線繡。方補平金迴紋圈邊。

清代典制規定，以方補紋樣區分官階、身份，文繡飛禽，武
繡走獸。依規定，此方補應為文官二品。但在戲裝中，表示
官階的高低，亦可從官服顏色來大致區分，紅官衣在諸色
中，僅次於紫色，多為巡按、府道等大員服用。此外，丑角

所扮品秩較低官員亦穿用，但略短。作為特例，新科狀元和
結婚禮服也可選用紅官衣。

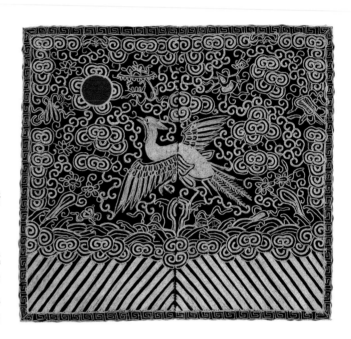

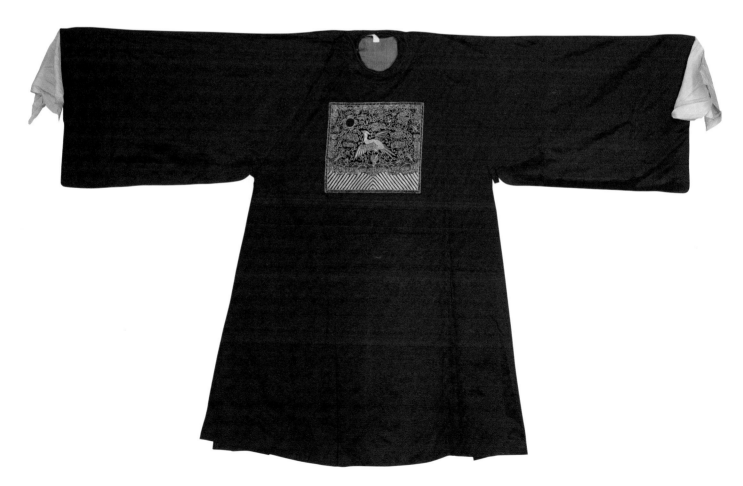

13

綠緞綴繡平金孔雀紋方補男官衣——文三品
清光緒
身長147.5厘米　兩袖通長200厘米　下襬寬110厘米
清宮舊藏

Male robe of green satin with green square patches embroidered with gold thread peacock for the 3rd grade civil official
Guangxu period
Robe length: 147.5cm
Cuff to cuff: 200cm
Hemline: 110cm
Qing Court collection

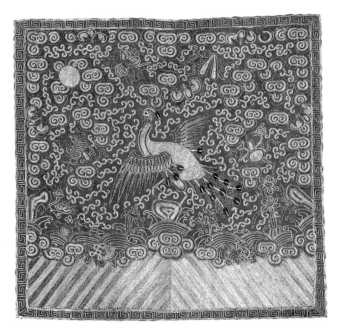

官衣形制如前，前後胸綴綠素緞方補，上平金繡孔雀紋，孔雀飛翔，作望日狀。四周滿飾流雲、暗八仙及佛教八寶紋。

按清代官服定制，孔雀紋方補代表文三品官職。

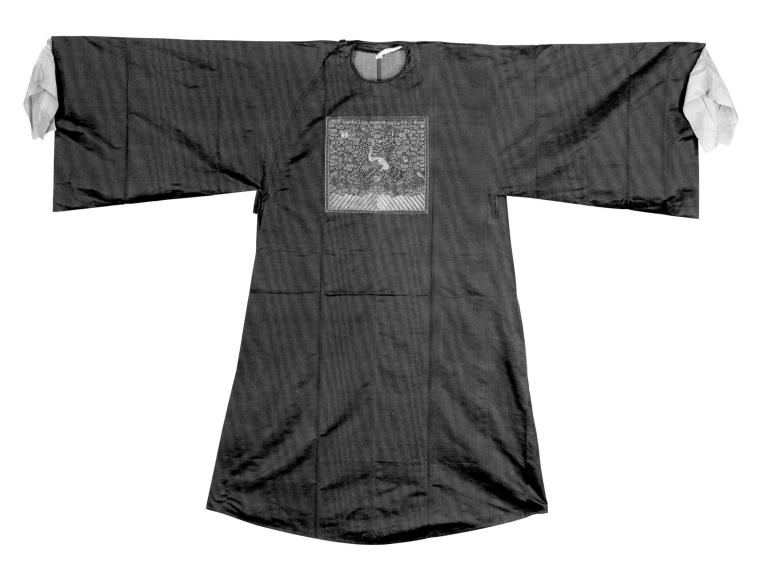

14

紅緞綴納繡雲雁紋方補男官衣——文四品
清光緒
身長150.2厘米　兩袖通長195厘米　下襬寬109厘米
清宮舊藏

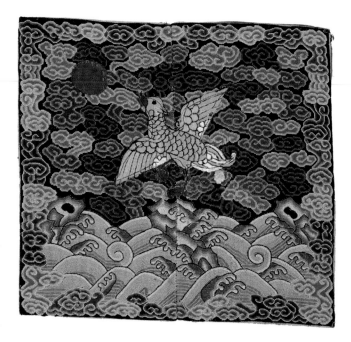

Male robe of red satin with multicolored square patches embroidered with wild goose for the 4th grade civil official
Guangxu period
Robe length: 150.2cm
Cuff to cuff: 195cm
Hemline: 109cm
Qing Court collection

官衣形制如前，綴白素布水袖，襯月白素布裏。於前後胸綴
方補各一，上納繡雲雁紋，正中為雲雁望日，其周為雲紋，
下幅為海水江崖紋。領內墨書"長"字。

此官衣方補用色有黃、青、藍、月白、白、墨綠、綠、水綠
等，色彩豐富，對比鮮明。雲雁紋為四品文官的標誌。

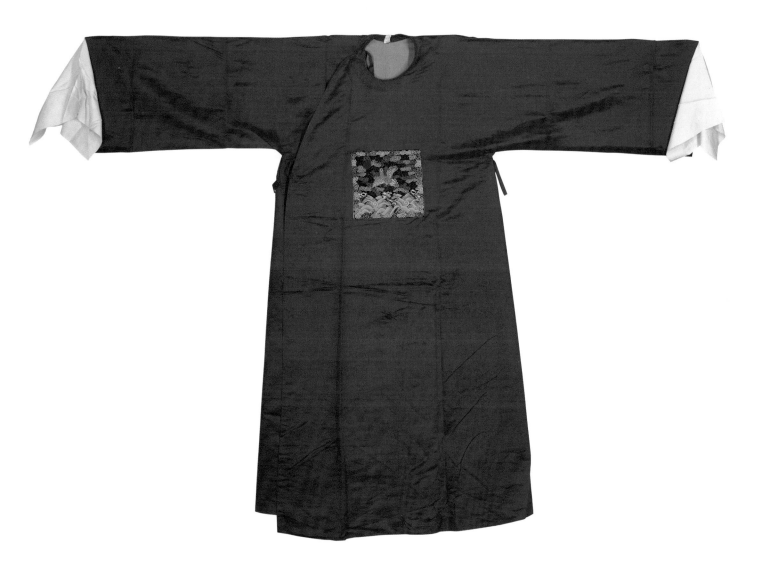

15

紅緞綴繡平金白鷳紋方補男官衣——文五品
清光緒
身長144厘米　兩袖通長205厘米　下擺寬109厘米
清宮舊藏

Male robe of red satin with black square patches embroidered
with gold and silver thread pheasant for the 5th grade civil official

Guangxu period
Robe length: 144cm
Cuff to cuff: 205cm
Hemline: 109cm
Qing Court collection

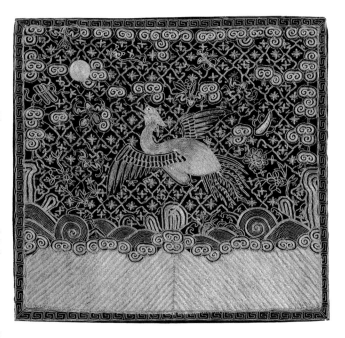

官衣形制如前，綴湖色綢水袖，襯黃素布裏。腋下釘紅緞質
玉帶祥二。其領口及右腋下各有紅緞繫帶二條。前胸、後背
綴青緞方補，上以方棋十字花為地，平金繡白鷳、如意雲、
卍字、靈芝、海水江崖紋。

此衣方補刺繡針法有平金、平銀兩種，其圖案為五品文官的
標誌。

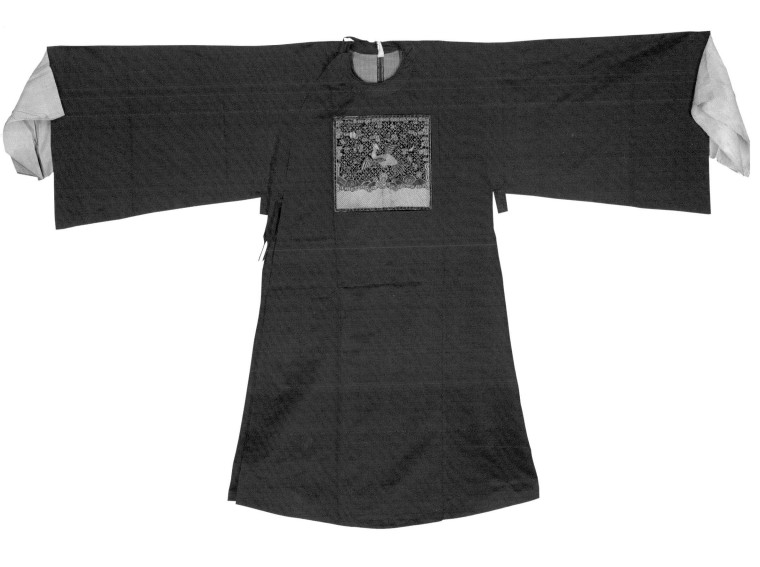

16

紅緞綴繡平金鷺鷥紋方補男官衣——文六品

清光緒

身長142.5厘米　兩袖通長203厘米　下襬寬108厘米

清宮舊藏

Male official robe of red satin with square patches embroidered
with gold thread egret for the 6th grade civil official

Guangxu period

Robe length: 142.5cm

Cuff to cuff: 203cm

Hemline: 108cm

Qing Court collection

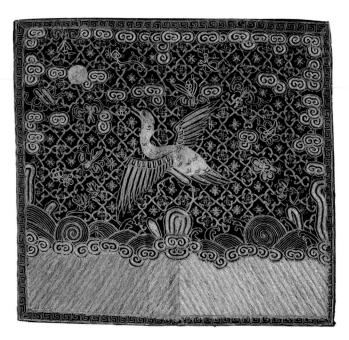

官衣形制如前，綴湖色綢水袖，襯土黃素布裏。領口及右腋
下釘紅緞繫帶各二條及玉帶祥左右各一。前胸、後背綴繡平
金鷺鷥海水江崖雲紋方補，上以方棋朵花紋為地，飾鷺鷥、
雲紋、犀角、蝠紋，左上為日紋，下為海水江崖紋樣。方補
以平金迴紋緣邊。

此衣方補用金有赤金、黃金之分，除平金外，還採用平銀工
藝，以顯出圖案不同層次。其方補紋圖案為六品文官標誌。

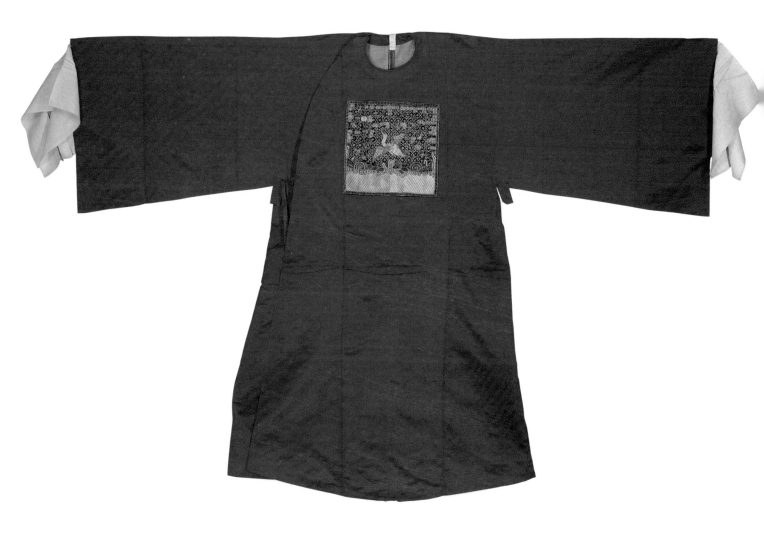

17

藍緞綴繡平金鸂鶒紋方補男官衣——文七品

清光緒

身長146厘米　兩袖通長207.6厘米　下襬寬129.5厘米

清宮舊藏

Male robe of blue satin with black square patches embroidered with gold thread mandarin duck for the 7th grade civil official

Guangxu period

Robe length: 146cm

Cuff to cuff: 207.6cm

Hemline: 129.5cm

Qing Court collection

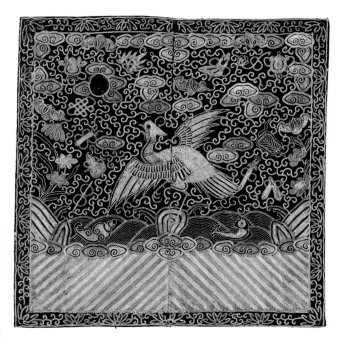

官衣形制如前，綴月白綢水袖，襯粉紅色麻布裏。前後身綴黑緞平金繡鸂鶒紋方補各一，鸂鶒獨立於湖石上望日，周圍點綴雲蝠、暗八仙、八寶、水仙、牡丹等紋樣，下幅為海水江崖。方補邊框間飾銀線繡朵花和金線繡勾藤紋。

此衣方補紋圖案為七品文官標誌，扮演縣令者，一般穿此類官衣。

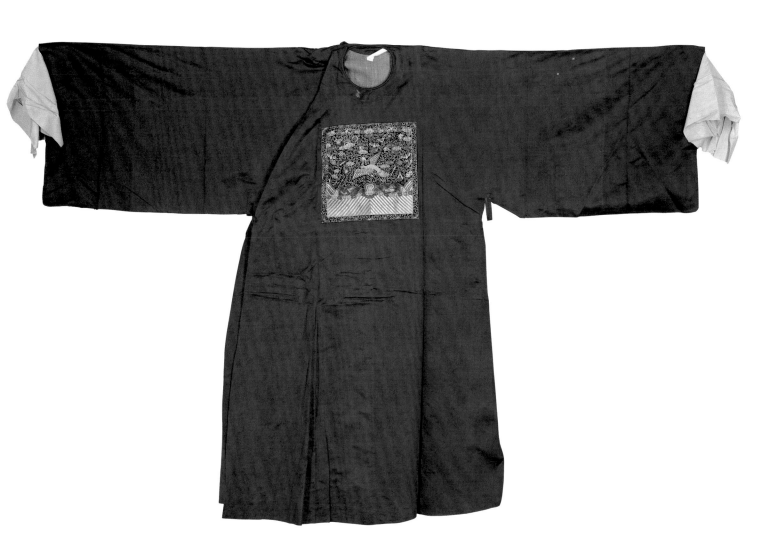

18

紅緞綴繡平金鵪鶉紋方補男官衣——文八品
清宣統
身長143厘米　兩袖通長142.6厘米　下襬寬86.6厘米
清宮舊藏

**Male robe of red satin with black square patches embroidered
with gold thread quail for the 8th grade civil official**
Xuantong period
Robe length: 143cm
Cuff to cuff: 142.6cm
Hemline: 86.6cm
Qing Court collection

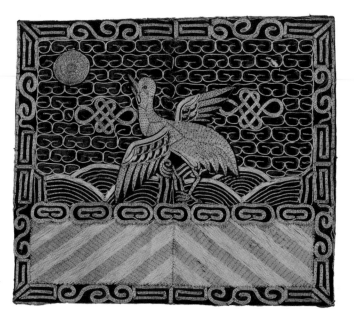

官衣形制如前，綴白布水袖，襯月白布裏。方補以黑緞為
地，運用平金針法繡鵪鶉紋，綴於官衣的前胸後背，鵪鶉立
於湖石上望日，間飾雲紋及盤長，下為海水。方補邊框為迴
紋間飾朵雲紋。

此種方補紋飾，按清代官服制，定為文八品官員服用。

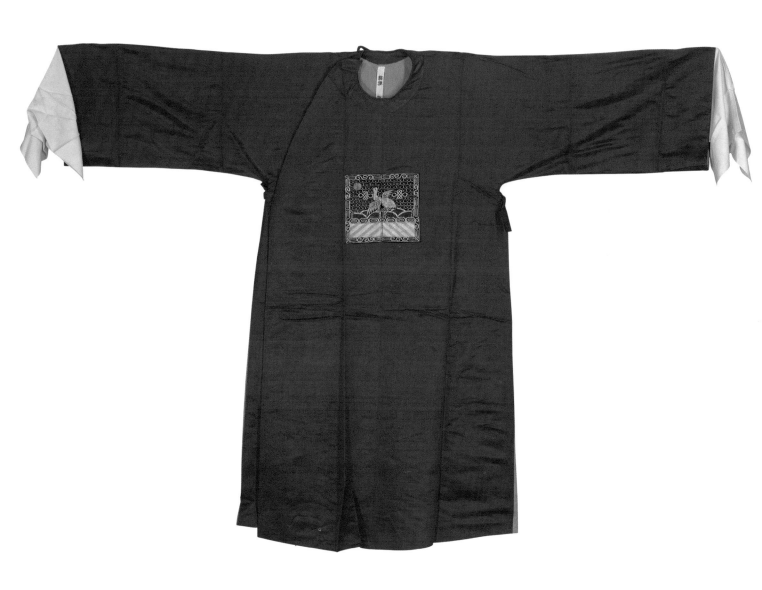

19

香色緞綴繡平金銀練雀紋方補男官
衣——文九品

清光緒
身長148厘米　兩袖通長212厘米
下襬寬127厘米
清宮舊藏

Male robe of tan satin with black square
patches embroidered with gold-silver
thread flycatcher for the 9th grade civil
official

Guangxu period
Robe length: 148cm
Cuff to cuff: 212cm
Hemline: 127cm
Qing Court collection

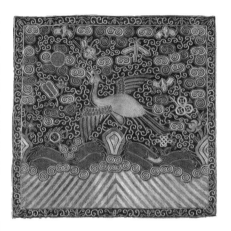

官衣形制如前，綴湖色綢水袖，粉紅
色麻布襯裏。前後身綴黑素緞方補各
一，上以平金、平銀工藝繡練雀、旭
日海水。海中山石上，一練雀迎着旭
日振翅欲飛，海中浮有火珠、盤長及
雜寶，祥雲間飾暗八仙紋。領口內裏
鈐"鐘斯衍慶"墨印。"鐘斯衍慶"即
"螽斯衍慶"，為清宮戲曲名稱，多在
后妃千秋節時演出。

此衣方補採用赤圓金，淡圓金和銀線
三種繡線，呈現出深淺不同的色澤效
果。雖仍採用平金針法，但三色繡線
的合理搭配，使得圖案效果富於變
化。其旭日用珊瑚磨製的小米珠盤繞
釘綴而成，這種奢侈的做法，在戲衣
中極為少見。其方補紋圖案為九品文
官標誌。

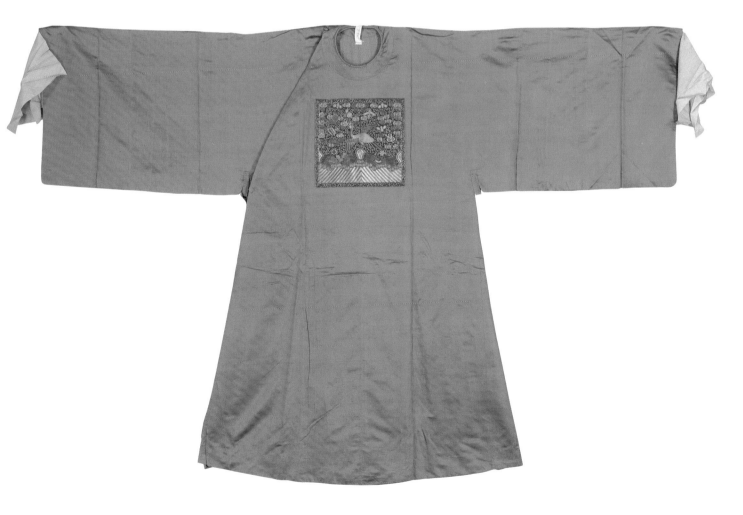

藍緞綴繡平金錦雞紋方補女官衣——文二品
清光緒
身長119厘米　兩袖通長182厘米　下襬寬93.5厘米
方補縱28.5厘米　橫30厘米
清宮舊藏

Female garment of blue satin with black square patches
embroidered with gold thread pheasant for the 2nd grade civil
official
Guangxu period
Garment length: 119cm
Cuff to cuff: 182cm
Hemline: 93.5cm
Square patch length: 28.5cm
Square patch width: 30cm
Qing Court collection

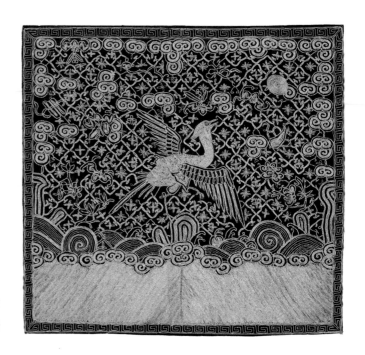

圓領，大襟右衽，闊袖寬身，綴月白綢水袖，襯黃色麻布
裏。領及腋下釘素緞帶各兩條。前後身綴黑色素緞方補各
一，上以平金針法繡一隻展翅錦雞。方補邊框飾迴紋。

此官衣為戲劇中扮演文二品女官服用，亦多用於誥命夫人
等角色。其形制與男官衣相比略有區別，穿用時與裙配
套。

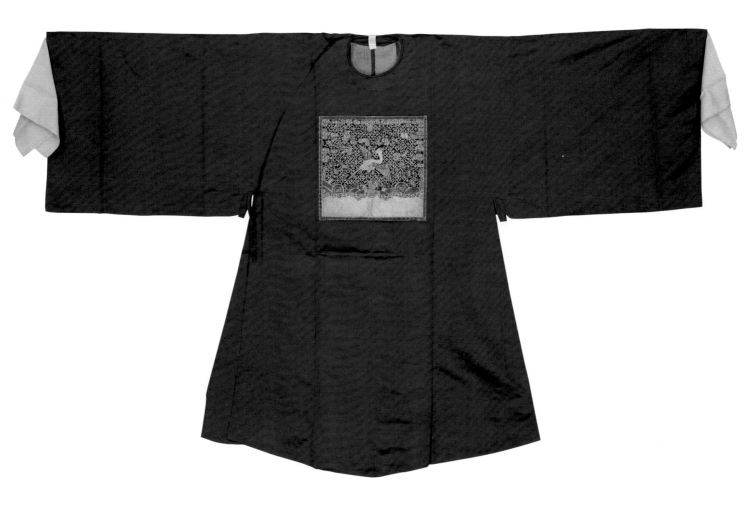

21

醬色緞綴繡平金銀練雀紋方補女官衣——文九品
清光緒
身長117厘米　兩袖通長188.6厘米　下襬寬100厘米
清宮舊藏

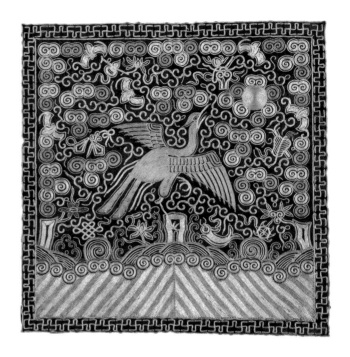

Female garment of dark reddish brown satin with black square patches embroidered with gold-silver thread flycatcher for the 9th grade civil official
Guangxu period
Garment length: 117cm
Cuff to cuff: 188.6cm
Hemline: 100cm
Qing Court collection

此衣形制如前，綴湖色素綢水袖，粉紅色麻布襯裏。前後身綴練雀紋方補各一。方補黑素緞地，上繡練雀迎日展翅鳴叫。下為海水及盤長、法輪、花、魚等八寶紋。四周滿佈流雲，雲中葫蘆、荷花、花籃、簫、玉板、劍、魚鼓、扇組成暗八仙紋。襯裏鈐「鐘斯衍慶」墨印。

方補採用平金針法，以赤圓金、淡圓金、銀線來表現紋樣，增加其深淺明暗的層次變化。醬色、古銅色、秋香色的女官衣在服色上相近，多用於老旦類角色，如京劇《樊江關》中的柳迎春、《四郎探母》中的佘太君等。

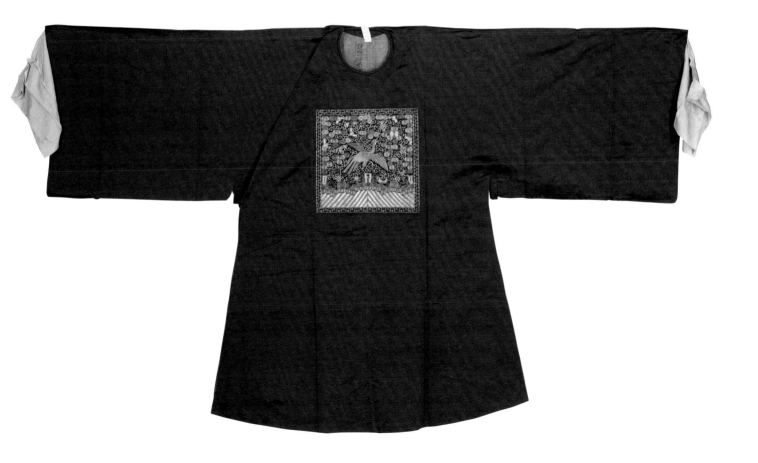

22

紅青妝花紗綴繡雉雞紋方補褂——文二品
清乾隆
身長109厘米　兩袖通長146厘米　下襬寬97厘米
清宮舊藏

Short gown of reddish blue gauze with square patches embroidered with gold and colored thread pheasant for the 2nd grade civil official

Qianlong period
Gown length: 109cm
Cuff to cuff: 146cm
Hemline: 97cm
Qing Court collection

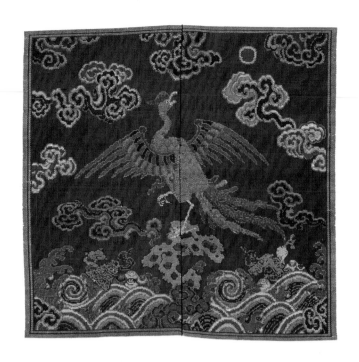

圓領，對襟，直袖，衣長及膝，其衣襟釘銅鍍金鏨花釦袢四對，裾左右開。前胸、後背釘綴方補，上織金妝花雉雞、紅日、雲、海水江崖紋。紋樣俱緣金。

褂是清代官員套在吉服外面的禮服，其制比袍略短，並綴有"補子"，故名補褂。清代戲裝則完全借用了這種用法，劇中所飾文武百官，皆在蟒袍外罩補褂。

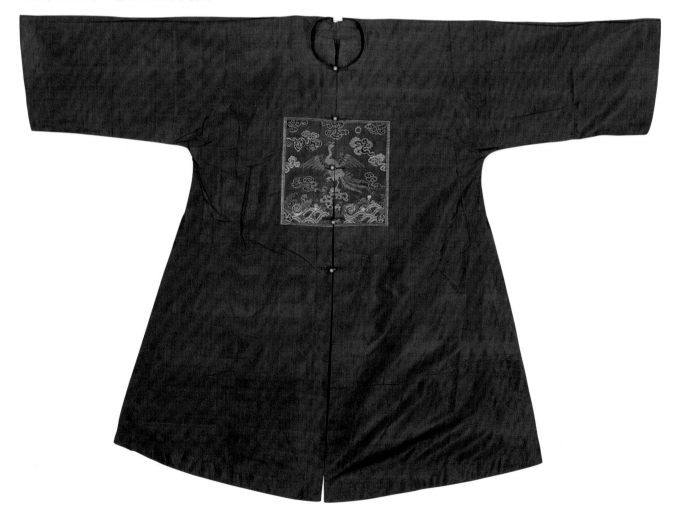

23

天青緞綴繡虎紋方補褂——武四品

清嘉慶
身長118厘米　兩袖通長159厘米　下襬寬92厘米
清宮舊藏

Short gown of sky blue satin with square patches embroidered with tiger for the 4th grade military official

Jiaqing period
Gown length: 118cm
Cuff to cuff: 159cm
Hemline: 92cm
Qing Court collection

圓領，對襟，直袖，衣長及膝，自領口排五道銅鈕釦袢，裾左右開。白暗花綢襯裏。身前後各綴方補，上繡一斑斕猛虎，伏立於青石上。天空紅日高懸，祥雲間紅蝠飛舞。下為海水，波湧中顯現犀角、珠等雜寶紋。左右立有突兀壽石，石上生長萬壽菊、靈芝和水仙。方補平金迴紋圈邊。領口內裏墨印“南府外頭學含淳堂”並墨書“天青緞補褂”。

武官服飾的補子多繡以走獸，此褂繡猛虎，標誌其為武四品。從印記可知，此褂曾為清代演出機構“南府外頭學”所有，並在綺春園內“含淳堂”承應戲差時所用。

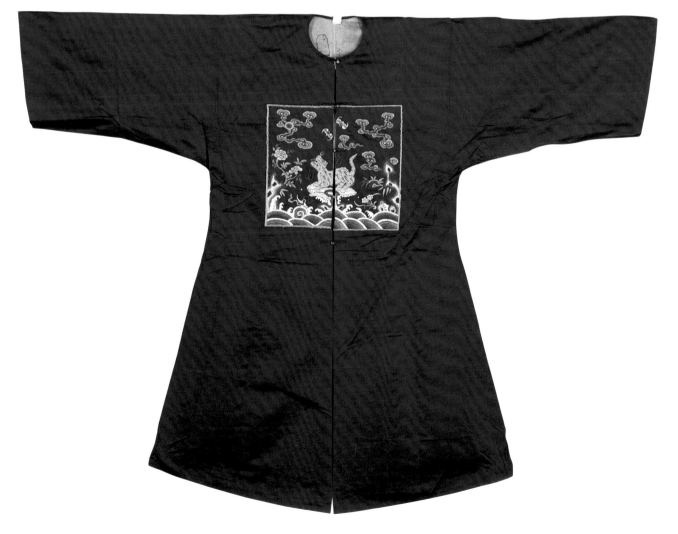

**桃紅緞綴繡平金鯉魚躍龍門紋方補
學士衣**
清光緒
身長150厘米　兩袖通長210厘米
下襬寬137厘米
清宮舊藏

Scholar's robe of peach red satin with
round corner square patches embroi-
dered with gold thread carp leaping over
the Dragon Gate
Guangxu period
Robe length: 150cm
Cuff to cuff: 210cm
Hemline: 137cm
Qing Court collection

圓領，大襟右衽，寬身闊袖，袖口綴
月白素綢水袖，身長及足。身前後綴
平金繡鯉魚躍龍門圓角方補，並以迴
紋圈邊。方補之上飾以形如玉帶的黑
緞曲帶，另用一定厚度的紙殼做胎，
外覆白緞，上飾平金花紋，猶如玉片
釘綴其上。衣袖周身以品藍色緞緣
飾，另用極細明黃色緞邊做衣料與緣
飾的分界，緣邊上平金繡以飛鶴流雲
紋。

學士衣樣式如官衣，但衣、袖卻為曲
邊。原屬於官衣系列，一般為戲曲中
文人雅士、功名未就的讀書人所穿
用。為了突出這一點，特選民間傳說
"鯉魚躍龍門"做方補圖案，以寄託士
人祈盼通過科舉得中而平步青雲的美
好願望。

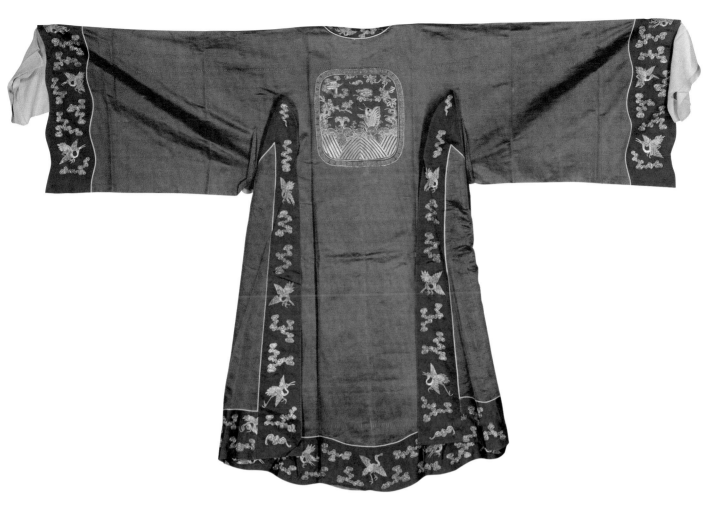

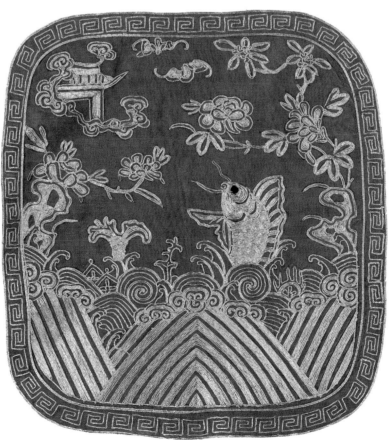

25

湖綠緞繡菊花紋宮衣
清乾隆
身長131厘米　兩袖通長196厘米
袖口寬32厘米
清宮舊藏

Female palace garment of light green satin embroidered with chrysanthemums

Qianlong period
Garment length: 131cm
Cuff to cuff: 196cm
Cuff width: 32cm
Qing Court collection

長方領口，對襟，釘銅鍍金釦祥一對，闊袖，袖口鑲水粉地錦團龍紋寬邊一道。緙絲雲肩，呈如意雲頭狀，上飾雙蝶組成的"喜相逢"圖案和纏枝牡丹紋。上衣下裳相連，上衣為湖色緞繡纏枝菊花紋，下襯月白綾繪花卉蝶紋裙，衣裙一體。腰際以下綴釘綾、羅、綢、緞等質料繡花卉飄帶。

宮衣亦稱"宮裝"，是戲曲中皇妃、公主等角色的禮服，大多為年輕活潑的旦角服用。據清宮《穿戴題綱》記載，此件宮衣為《貴妃醉酒》中楊貴妃穿用。

粉緞繡繡球紋宮衣

清乾隆
身長126厘米　兩袖通長198.5厘米
袖口寬33厘米
清宮舊藏

Female palace garment of pink satin with embroidered ball patterns

Qianlong period
Garment length: 126cm
Cuff to cuff: 198.5cm
Cuff width: 33cm
Qing Court collection

長方領口，對襟，至腰間向右偏衩開襟，直貫下裳，闊袖，衣長過膝，上衣下裳相連。領口以石青緞鑲邊，上水粉彩畫蝴蝶花卉，兩袖左右繡以串枝繡球花紋。緙絲雲肩呈如意雲頭狀，上飾兩兩相對蝴蝶組成的"喜相逢"圖紋。下裳外短內長，兩層裙身雖同用緞料，但製作方法卻有所區別。外裙將綠緞裁剪成條，條與條間以薄紅綢相連，形成百褶效果，綠緞上彩繡花卉和蝴蝶。內裙則用本料熨燙出百褶，在裙下部工筆彩畫花卉和蝴蝶，畫工極精。腰間所垂飄帶，或長或短，工藝或緙或繡，紋樣多圍繞鳳和牡丹。

此宮衣配色淡素調和，風格清新雅致，工藝緙、繡、畫相結合，製作極為繁複。堪稱戲曲服裝的精品。

因宮衣雍容華麗，最宜表現女性典雅婀娜姿態，所以多為皇妃、公主燕居場合的常服，後被泛用於某些郡主、大家閨秀。如京劇《斷密澗》的河陽公主，《三擊掌》的王寶釧及《狀元媒》中的柴郡主等。同時宮衣還為仙界女性所用。清代宮中節令戲，凡有仙女，均穿着宮衣，如上元節《斂福錫民》中雪、霜、雲、露四仙女，燕九節令《聖母巡行》仙女的裝扮，均頭戴魔女髮，身穿宮衣。

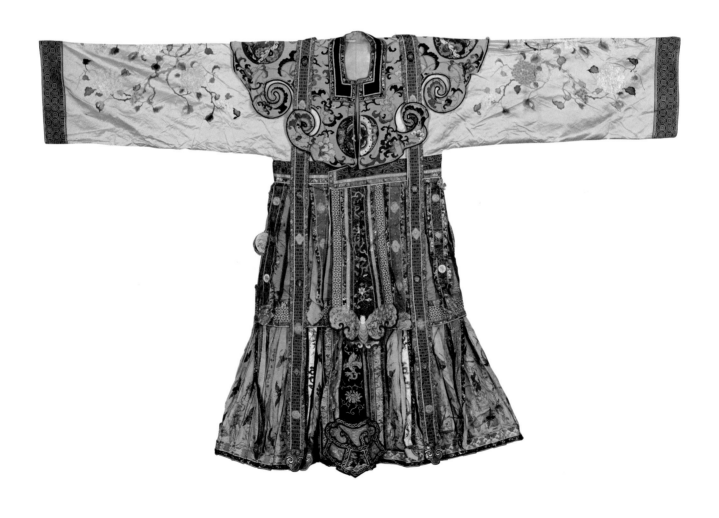

27

綠緞繡八團雲蝠花卉紋宮衣
清乾隆
身長139厘米　兩袖通長224.5厘米
下擺寬108.2厘米
清宮舊藏

Female palace garment of green satin
embroidered with flowers and 8 medal-
lions of clouds and bats

Qianlong period
Garment length: 139cm
Cuff to cuff: 224.5cm
Hemline: 108.2cm
Qing Court collection

大領，斜襟右衽，闊袖，腰身略窄，衣長及足，內襯粉色素綢裏。領口及右腋下有綠緞繫帶二條。領、襟及兩袖口鑲青緞繡五彩雲紋邊，下擺處鑲青緞繡團菊紋邊。腰間接雪灰緞起褶腰裙，腰裙上端束以月白緞繡夔龍纏枝菊紋帶，下綴紅緞繡纏枝牡丹、夔鳳及雲蝠紋鑲青緞平金迴紋邊如意頭形飄帶。

此宮衣前胸、後背、兩肩、兩袖前後繡海水江崖雲蝠紋八團。腰裙上為蝠、磬、桃實、海水等圖紋。下裳繡海水江崖雲蝠桃實紋，海水上浮以如意、寶珠、珊瑚、古錢、經卷、吉磬等雜寶紋樣。整體有"福慶"、"長壽"等吉祥寓意。用色豐富，裝飾華美，製作精良，是清中期宮廷戲衣的典範之作。

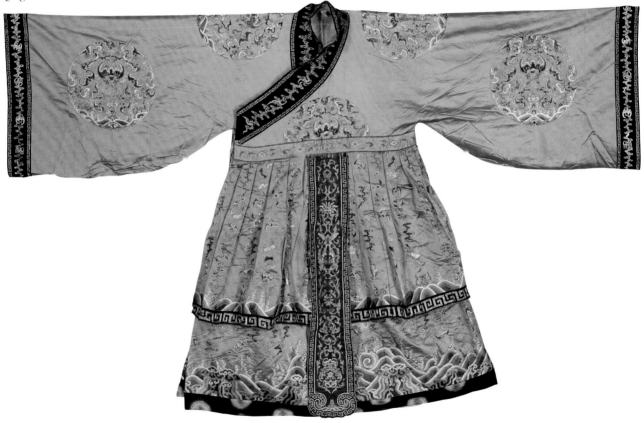

28

黃綾彩繪花蝶紋宮衣
清乾隆
身長139厘米　兩袖通長216厘米
下襬寬31.5厘米
清宮舊藏

Female palace garment of yellow silk
with painted graphics of flowers and
butterflies
Qianlong period
Garment length: 139cm
Cuff to cuff: 216cm
Hemline: 31.5cm
Qing Court collection

長方領口，對襟，闊袖，腰身略窄，
衣長及足，內襯粉色素綢裏。領口處
有四合如意形雲肩，飾纏枝牡丹蓮花
紋，兩袖口鑲各色緞條狀邊。其領口
釘紅緞銅釦袢二對，衣襟處釘土黃布
釦袢一對及紅緞繫帶二條。從左右肩
對稱下垂白綾綴青綢折枝花紋如意頭
飄帶。上衣彩繪花蝶紋，有牡丹、海
棠、蘭花、荷花、月季、靈芝、菊、
桃、石竹等四季花卉，兩袖後為團花
紋各一。下裳上部為紅素緞，覆以月
白地平金卍字團花紋錦褶裙。下部為
拼各色長條波紋綢。上衣下裳相接處
束以黃地折枝牡丹紋錦帶，綴平金繡
海水江崖龍鳳紋飄帶。

整件宮衣造型複雜，用料講究，裝飾
豪華，做工精良，體現了清宮戲衣製
作不惜工本的特點。

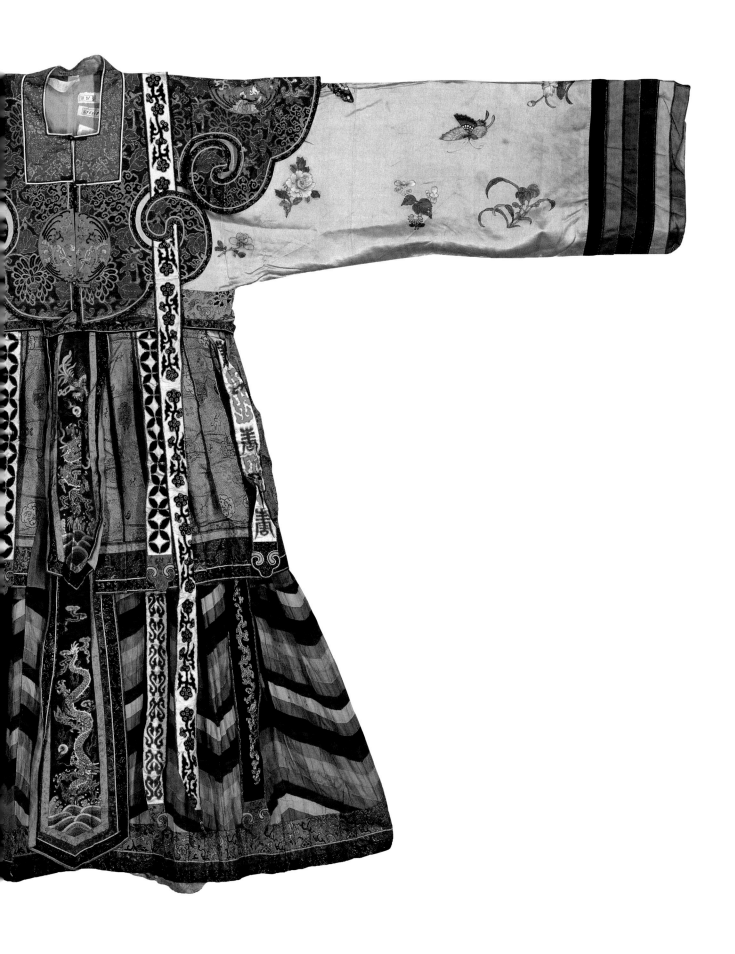

29

黃地納紗繡花蝶紋男帔

清康熙
身長130厘米　兩袖通長236.5厘米
下襬寬103厘米
清宮舊藏

**Male informal dress of yellow petit-point
gauze embroidered with flowers, leaves
and butterflies**

Kangxi period
Dress length: 130cm
Cuff to cuff: 236.5cm
Hemline: 103cm
Qing Court collection

直領，對襟，闊袖，裾左右開，衣長
及足。內襯綠暗花綢裏。其領鑲納紗
方棋斜紋邊，於納紗邊上又鑲白暗花
紗邊。通體於紗地上納繡花紋，其地
為方棋朵花紋，前胸、兩肩、兩袖及
下幅納花葉及蝴蝶紋，後背為三蝶組
成的"喜相逢"紋樣，三蝶圍成如意
形。領內墨印"大戲記用"、"如意"、
"同春"、"仁和"、"長春"等。

此帔用色豐富，形制規整，做工精
湛，體現了清宮戲衣豪華與不惜工本
之特色。

帔是模仿明代褶子，經美化而成的戲
曲服裝。有男帔、女帔之分，男帔長
及足，女帔稍短。是劇中扮演帝王將
相、官吏豪紳及其眷屬家居便服。常
以顏色來區分穿者年齡和身份，顏色
鮮艷的，多為青年或豪門公子穿用。

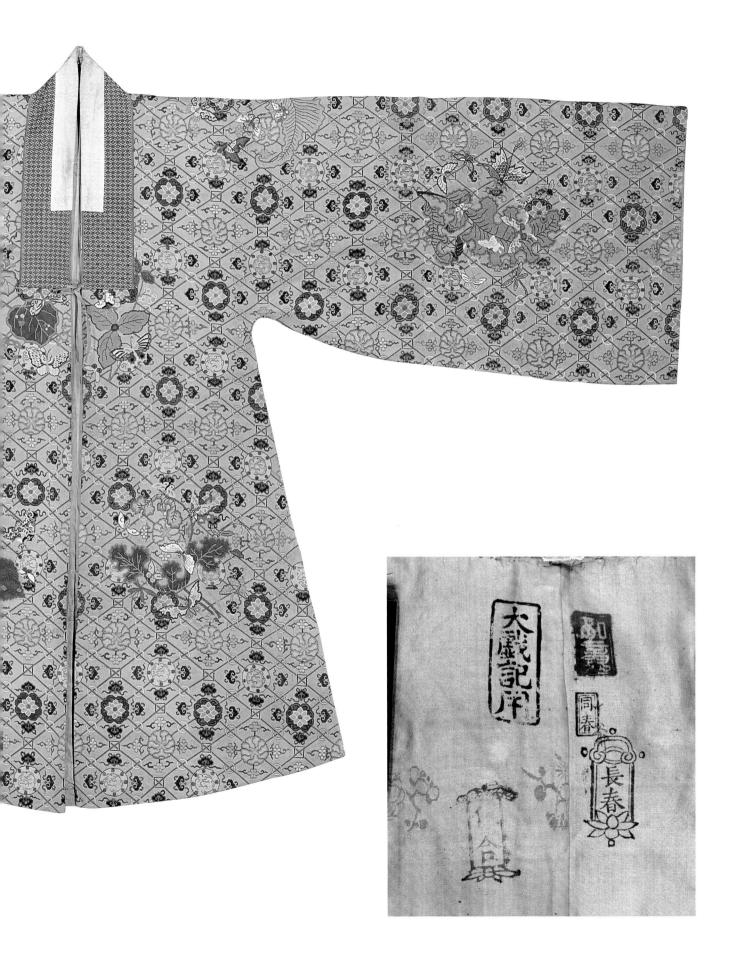

30

香色暗花紗繡平金燈籠蝴蝶紋男帔

清康熙
身長130厘米　兩袖通長236.5厘米
下擺寬103厘米
清宮舊藏

**Male informal dress of tan veiled gauze
embroidered with gold lanterns, flowers
and butterflies**

Kangxi period
Dress length: 130cm
Cuff to cuff: 236.5cm
Hemline: 103cm
Qing Court collection

男帔形制同前，襯月白暗衣紗裏。通體平金繡燈籠紋十二。前後身為龍首蓮花蓋長壽八角形燈籠各一；兩肩為鳳首蓮花蓋團壽圓形燈籠各一；兩袖前為鳳首蓮花蓋靈芝圓形燈籠各一；兩袖後為鳳首蓮花蓋六角形燈籠各一；下擺前後為勾藤蓮花蓋葫蘆形燈籠各二，折枝花卉蝶點綴其間。

此帔繡工針腳平齊，有金碧輝煌的效果，在戲衣中實屬少見。明清兩代，平金繡在北京、蘇州最為盛行。以燈籠紋做圖案，宋代就已出現，寓"五穀豐登"等意。清宮內節令承應戲，上元節演《萬花向榮》、《紫姑占福》、《御苑獻瑞》等劇目時，演員多穿此帔，以示吉祥。

31

紅地錦團夔龍壽字蔓草紋男帔
清乾隆
身長134厘米　兩袖通長212厘米
下擺寬110厘米
清宮舊藏

Male informal dress of red brocade with Kui-dragons, "Shou" and entwining vines

Qianlong period
Dress length: 134cm
Cuff to cuff: 212cm
Hemline: 110cm
Qing Court collection

男帔形制同前，綠色暗花綢襯裏。胸前釘緞帶兩條，托白素綾領。通體織蔓草與團壽字組成龜背骨架式，內填四合夔龍紋。每兩排為一循環單位。上下交錯，組成四方連續紋樣。

此帔面料為織錦，係蘇州織造貢品，乾隆年間縫製成衣。織造精緻，設色有深藍、月白、墨綠、草綠、紅、粉紅等，並用扁金勾邊。至今仍艷麗如新，在清宮所藏戲衣中極為少見。其顏色及款式，為晚清亂彈戲《奇雙會》中的趙寵穿用。

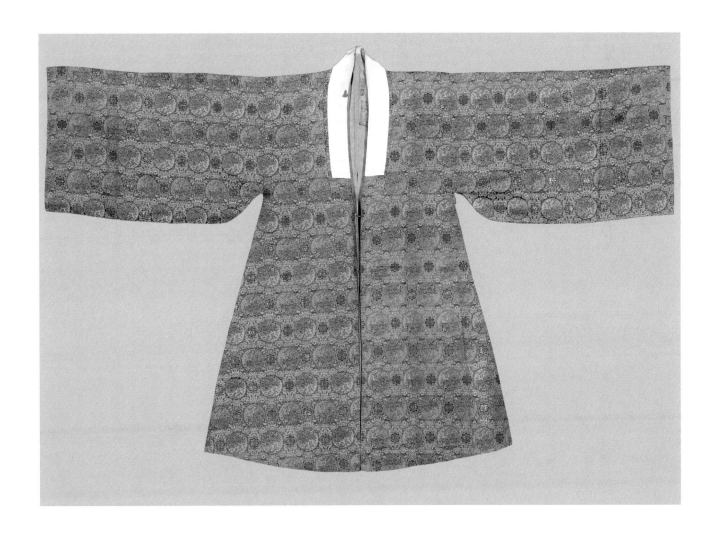

32

白妝花緞彩雲金龍海水紋女帔

清乾隆
身長118.5厘米　兩袖通長221.5厘米
下襬寬104厘米
清宮舊藏

Female informal dress of white satin with clouds, gold dragons and seawater

Qianlong period
Dress length: 118.5cm
Cuff to cuff: 221.5cm
Hemline: 104cm
Qing Court collection

女帔形制同男帔而略短，衣長及膝。襯粉紅色雲紋暗花紗裏。胸前綴白緞帶兩條、胸前兩側織升龍各一，兩肩升龍各一，背後為正龍一，下幅海水江崖，間飾雜寶紋。

此帔面料為清初江寧織造局貢品，乾隆年間成衣。設色有紅、黃、寶藍、月白、黑、墨綠等二十餘色，織造精工，設色瑰麗。在據《三國演義》改編的清宮連台大戲《鼎峙春秋》及亂彈單本戲《別宮祭江》中孫尚香即穿白帔。

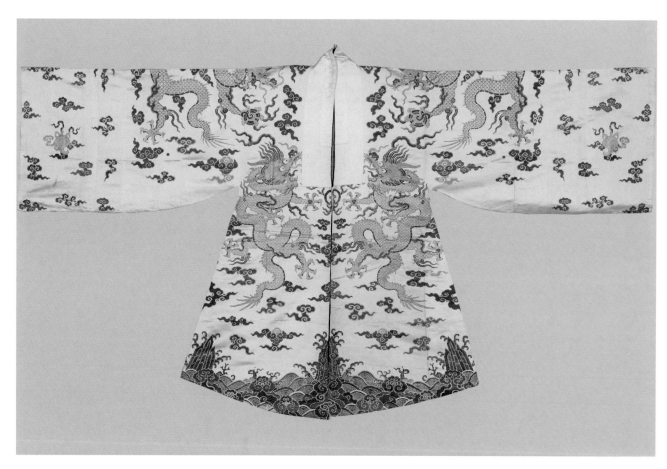

33

青妝花緞百蝶紋女帔

清康熙
身長113.5厘米　兩袖通長229.5厘米
下襬寬109厘米
清宮舊藏

Female informal dress of black satin with numerous butterflies

Kangxi period
Dress length: 113.5cm
Cuff to cuff: 229.5cm
Hemline: 109cm
Qing Court collection

女帔形制同前，襯湖綠雲紋綾裏。胸前釘黑素緞帶兩條。通體織蝴蝶及折枝牡丹、海棠、石榴花、桃花、萬壽菊、罌粟花等花卉十餘種。

此帔用料為康熙年間蘇州織造局之貢品，成衣於乾隆年間，設色與紋樣選配精美，在戲衣面料中實屬罕見，堪稱妝花織物之珍品。此類女帔一般為戲劇扮相中老旦穿用，如《宇宙鋒》之趙艷容、《賀后罵殿》之賀后等。

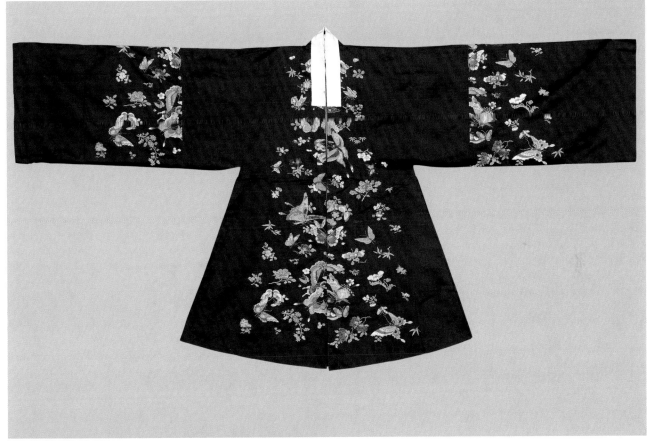

34

月白綾繡雲鶴團花紋女帔

清乾隆
身長116厘米 兩袖通長206厘米
下擺寬96厘米
清宮舊藏

**Female informal dress of bluish white
thin silk embroidered with clouds, cranes
and floral medallions**

Qianlong period
Dress length: 116cm
Cuff to cuff: 206cm
Hemline: 96cm
Qing Court collection

女帔形制同前，內襯粉紅素綢裏。領口鑲白綾邊，釘月白綾繫帶二條。通體彩繡蝠磬、如意、菊花和海水江崖組成的團花紋，共十二團。團紋四周滿繡雲鶴及扇子、寶劍、銅錢等雜寶紋。所有紋樣左右對稱，並有"福慶"、"賀壽"、"如意"等吉祥寓意。領內裏墨書"大戲"一字。

此帔用色豐富，計有紅、粉、青、白、雪灰、藍、月白、綠、黃、香等色，潤色自然。採用多種刺繡工藝，其絲線劈絨勻細，繡工精緻。形制規整，紋飾清雅大方，是清中期宮廷戲衣的代表作。

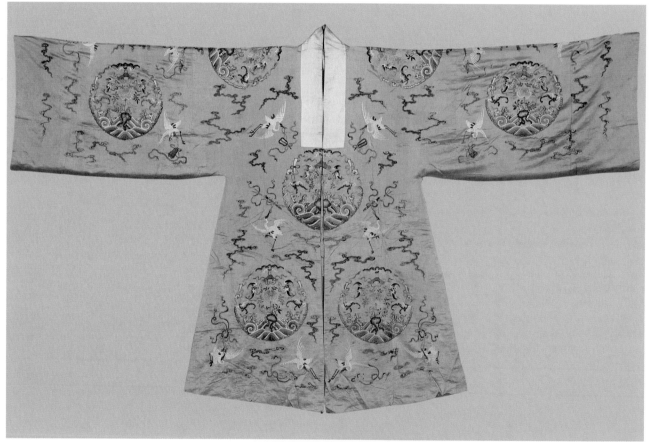

35

藍緞繡平金松鶴紋老旦帔
清乾隆
身長122厘米　兩袖通長219.5厘米
下襬寬103厘米
清宮舊藏

Old female role informal dress of blue
satin embroidered with gold pines and
cranes
Qianlong period
Dress length: 122cm
Cuff to cuff: 219.5cm
Hemline: 103cm
Qing Court collection

女帔形制同前，襯白素綢裏。鑲白緞
領、胸前釘藍緞帶兩條，通體繡松鶴
紋，一株挺拔的松樹貫穿全身，枝幹
上有仙鶴佇立，樹旁一仙鶴回首展
翅，四周襯以蘭花、月季、竹枝及湖
石等紋飾。有松鶴延年之吉祥寓意。

此帔圖紋採用雙圓金與孔雀羽線繡
成，紋樣構圖疏朗有致，富有濃厚的
裝飾性，呈現出金翠交輝的效果。藍
色帔多為戲曲中老年貴婦之便服。

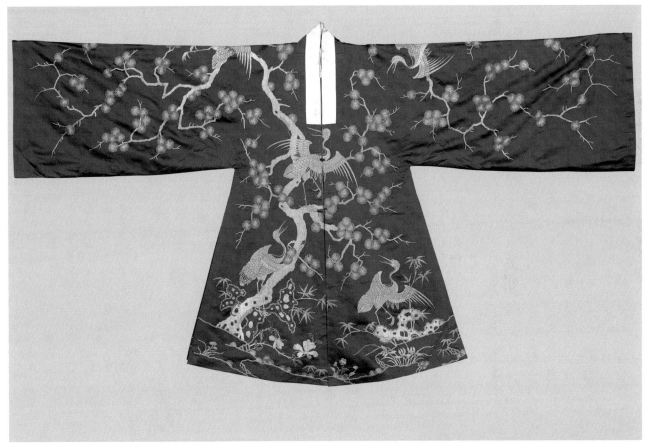

36

藍緞繡平金夔龍蝠壽花蝶紋男帔
藍緞繡平金夔龍蝠壽花蝶紋女帔
清光緒
男帔身長147厘米　兩袖通長186.5厘米　下襬寬103厘米
女帔身長121厘米　兩袖通長186.5厘米　下襬寬94厘米
清宮舊藏

Male and female blue satin informal dresses embroidered with
gold Kui-dragons, bats, peaches, flowers and butterflies

Guangxu period
Dress length: 147cm(male)　121cm(female)
Cuff to cuff: 186.5cm(male and female)
Hemline: 103cm(male)　94cm(female)
Qing Court collection

兩帔形制、紋樣相同，綴月白色水袖。男帔長及足，女帔僅
過膝。鑲白緞領，上繡纏枝蓮紋。通體彩繡十團花紋，內為
蝙蝠壽桃，外圍以夔龍。周圍點綴平金圓壽、花卉、蝴蝶紋
樣。有"福壽"之吉祥意。

此帔兩件一套，用料、花色相同，稱對帔。為戲曲中扮夫婦
時所穿用。其紋樣具有昇平署時期戲裝的典型風格。

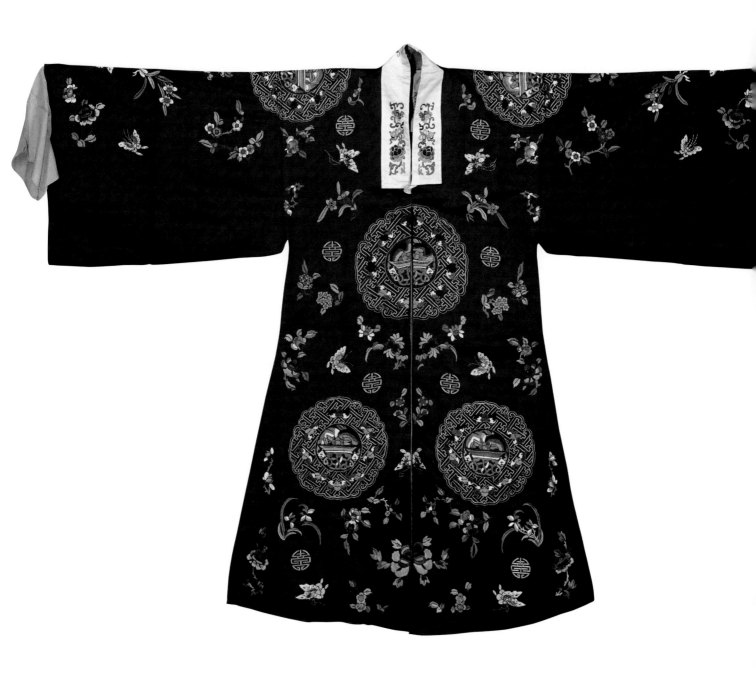

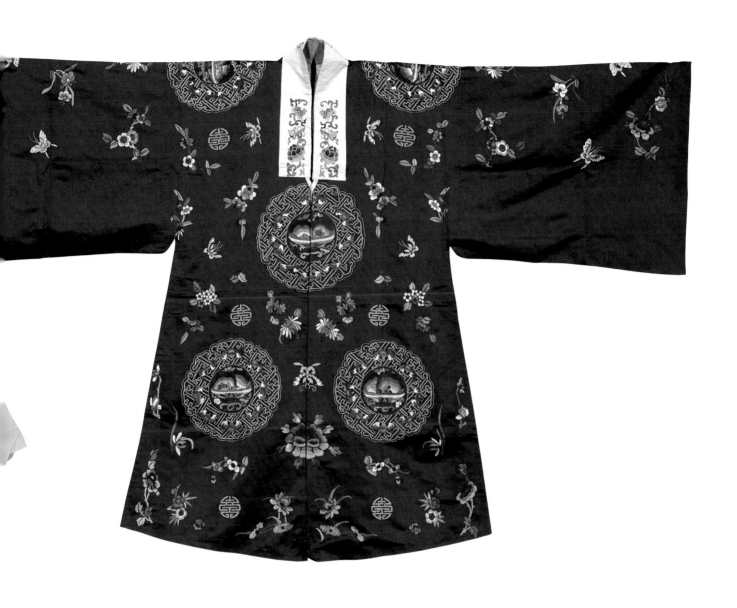

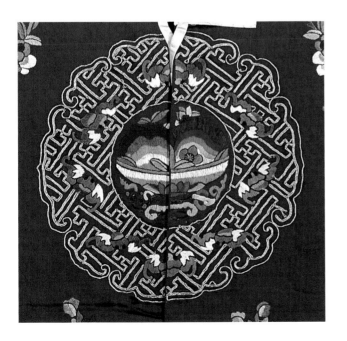

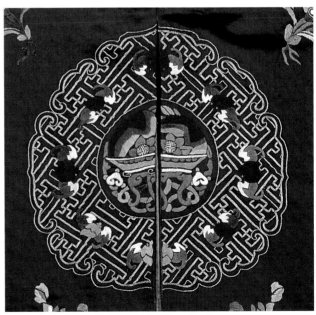

米黃綢繡折枝花蝶紋閨門帔

清乾隆
身長116.5厘米　兩袖通長209.5厘米
下襬寬94.5厘米
清宮舊藏

Female informal dress of buff silk embroidered with floral sprays and butterflies

Qianlong period
Dress length: 116.5cm
Cuff to cuff: 209.5cm
Hemline: 94.5cm
Qing Court collection

閨門帔形制同女帔，但用立領。襯白素綢裏。胸前釘綢帶兩條。通體以各色絨線，採用多種針法對稱繡水仙、玉蘭、荷花、石榴花、菊花等折枝花卉，並有蝴蝶點綴其間。

閨門帔又稱女花帔，係獨處深閨、尚未出閣的大家閨秀之便服，有紅、粉、月白、湖、白等多種色彩。此帔是蘇州織造局進貢之上乘佳作，構圖豐滿，色彩淡雅，襯托出青春少女的天真活潑。據清宮《穿戴題綱》記載，崑曲《遊園驚夢》中杜麗娘即穿此帔。

38

粉色綢繡折枝花蝶紋闈門帔
清乾隆
身長117.8厘米　兩袖通長215.5厘米
下襬寬87厘米
清宮舊藏

Female informal dress of pink silk
embroidered with floral sprays and
butterflies

Qianlong period
Dress length: 117.8cm
Cuff to cuff: 215.5cm
Hemline: 87cm
Qing Court collection

立領，對襟，闊袖，裾左右開。襯白
色素綢裏。胸前釘粉色素綢帶兩條。
通體用各色絨線，以套針、纏針、打
籽針、滾針等多種針法，繡水仙、玉
蘭、桃花、荷花、石榴花、菊花、茶
花等折枝花卉，彩蝶點綴其間。

此帔為乾隆年間蘇州織造局上乘面料
所製。繡工精湛，針腳齊正，配色艷
麗，潤色自如。據清宮《穿戴題綱》記
載，崑曲《西廂記》中，崔鶯鶯即穿此
帔。

39

綠綢繡折枝花蝶紋女衫
清光緒
身長118厘米　兩袖通長176厘米
下襬寬97厘米
清宮舊藏

Unlined upper garment of green silk
embroidered with floral sprays and
butterflies

Guangxu period
Garment length: 118cm
Cuff to cuff: 176cm
Hemline: 97cm
Qing Court collection

立領，對襟，闊袖，綴湖色綢水袖，
左右開裾，衣長過胯。桃紅色素綢襯
裏。領口下釘銅鈕釦祥一對，胸前有
綢帶一對。通體繡折枝梅、竹、蘭和
蝴蝶紋。採用散點構圖，紋樣佈局疏
朗。繡線顏色多用藕荷、品藍、白，
所繡紋樣金線圈邊。在綠綢地襯托
下，圖案顏色鮮明絢麗。

女衫為平民女性的便服，是花旦、彩
旦最常用的服裝，簡稱衫子。清宮浴
佛節（即每年四月初八釋迦牟尼誕辰）
承應戲《長沙求子》中婦人、崑腔雜戲
《折梅》中小姐、弋腔《拷打紅娘》中
紅娘等皆穿此類衫子。

40

月白紗繡花蝶紋褶子

清乾隆
身長136厘米　兩袖通長109.5厘米
下襬寬90厘米
清宮舊藏

Man's lined garment of bluish white gauze embroidered with flowers and butterflies

Qianlong period
Garment length: 136cm
Cuff to cuff: 109.5cm
Hemline: 90cm
Qing Court collection

大領，鑲白素綢托領，斜襟右衽，闊袖寬身，裾左右開。襯白素布裹。通身繡折枝梅花、水仙、蘭花、牡丹、荷花、石榴花、菊花、芙蓉、秋葵花等花卉紋，四周點綴蝴蝶紋。

此衣用十餘色絲線，以套針、纏針、打籽針、接針、松針、戧針等針法繡製而成。繡工精細，設色艷麗典雅，為蘇州織造之珍品。據清宮南府劇本記載，單本戲《西廂記·佳期》中張生即穿用此褶子。

褶子，又稱"道袍"，源於明代斜領大袖衫，不論文武、貴賤、貧富、老幼、男女均可服用。男褶子從顏色區分，上五色（紅、綠、黃、白、黑）多為花花公子、惡少所穿，丑行謀士亦可穿用。下五色（紫、粉紅、藍、湖、香）則多為英雄、俠客、義士所用，小生褶子的顏色則更加廣泛。

41

粉色暗花紗繡花蝶紋褶子
清乾隆
身長134厘米　兩袖通長248.5厘米
下襬寬115.5厘米
清宮舊藏

Lined garment of pink veiled gauze embroidered with flowers and butterflies

Qianlong period
Garment length: 134cm
Cuff to cuff: 248.5cm
Hemline: 115.5cm
Qing Court collection

大領，鑲白暗花紗托領，斜襟右衽，闊袖寬身，裾左右開。襯綠色素綢裏。通身繡水仙、梅花、桃花、牡丹、荷花、菊花、海棠、茶花同荷花等折枝花卉紋。蝴蝶及小型朵花紋點綴其間，畫面花卉整枝與散點相結合，佈局勻稱，繡工精緻，設色淡雅明快。

此褶子面料為蘇州織造局繡製的貢品，乾隆年間縫製，為戲衣繡品之上乘。係清宮崑腔單本戲《蔣幹盜書》中周瑜所服用。

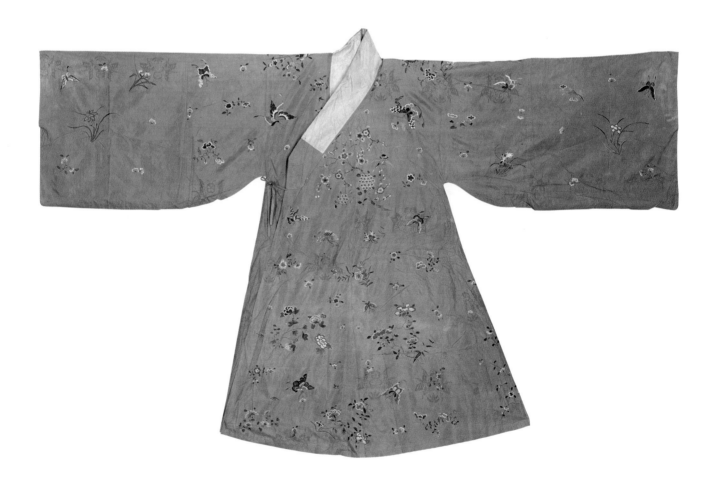

42

綠緞繡折枝花蝶紋褶子

清道光
身長137厘米　兩袖通長220厘米
下擺寬118厘米
清宮舊藏

Man's lined garment of green satin
embroidered with floral sprays and
butterflies

Daoguang period
Garment length: 137cm
Cuff to cuff: 220cm
Hemline: 118cm
Qing Court collection

大領，鑲白緞繡三藍牡丹蝠紋領托，斜襟右衽，闊袖寬身，綴白布水袖，裾左右開。襯粉紅素綢裏。腋下釘綠緞帶兩條，通身以各色絨線，運用多種針法繡牡丹、玉蘭、荷花、水仙、石榴花、月季、桂花、菊花等二十餘種折枝花紋，彩蝶點綴其間。

此衣針腳勻齊，設色艷麗。綠色繡花褶子一般用於文史，如崑腔單本戲《蔣幹盜書》中蔣幹之服用。

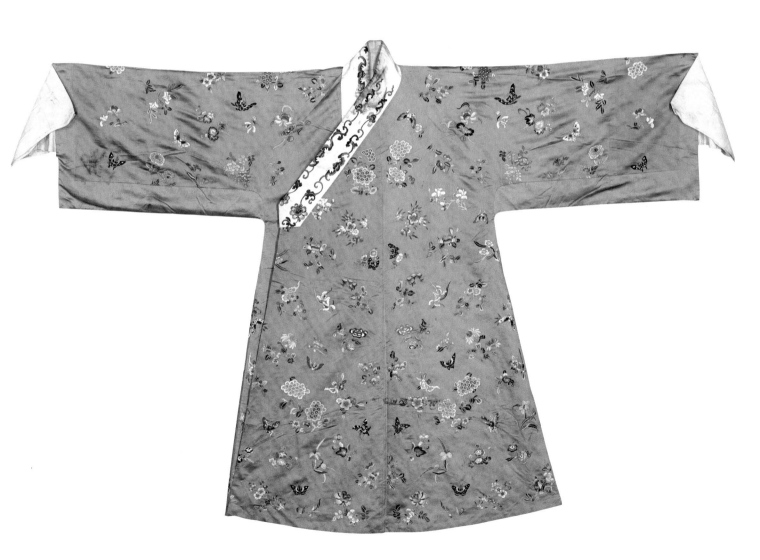

43

湖色綢彩繡平金花鳥蝶紋褶子
清道光
身長134.5厘米　兩袖通長182厘米
下襬寬99厘米
清宮舊藏

Lined garment of light green silk embroidered with colored and gold design of flowers, birds and butterflies

Daoguang period
Garment length: 134.5cm
Cuff to cuff: 182cm
Hemline: 99cm
Qing Court collection

形制如前，綴白素綢水袖。襯白色麻布裏。領及衣邊緣白黑邊飾，所繡紋樣同為纏枝牡丹，但用線卻略有區別。領邊以彩繡為主，平金為輔，衣邊則全部平金。衣身散佈折枝梅花和竹葉，花葉間彩繡飛鳥和蝴蝶紋。

此衣採用金彩相交的繡法，繡線暈色自如，加之花與葉用金線圈邊，顯得既調和而又層次分明。平金繡的梅枝穿插在花間，尤顯剛柔相濟。繡有飛蝶或飛鳥的褶子多為武生所用，在武丑服用時，暗示穿者武功高超，身輕如燕。

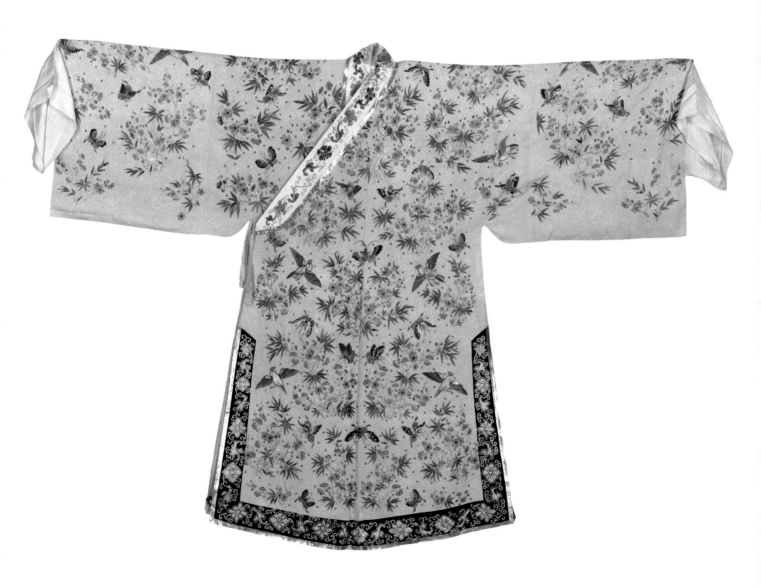

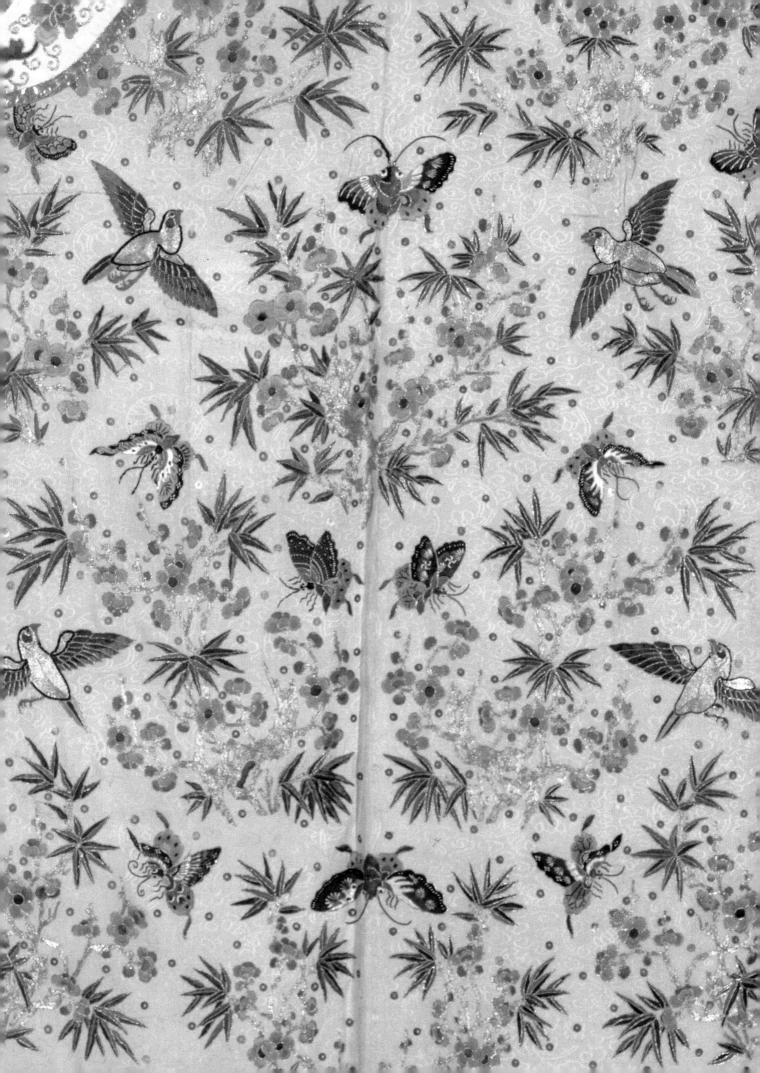

44

玫瑰紫綢繡平金花蝶紋褶子

清光緒
身長145厘米　兩袖通長204厘米
下襬寬102厘米
清宮舊藏

Lined garment of rose purple silk embroidered with flowers and butterflies done with gold thread

Guangxu period
Garment length: 145cm
Cuff to cuff: 204cm
Hemline: 102cm
Qing Court collection

形制如前，鑲白綾繡纏枝牡丹紋領托，襯白素布裏。右腋下有玫瑰紫暗花綢繫帶二條，其領口邊、大襟、衣身兩側及前後下襬鑲青緞平金纏枝牡丹紋邊。通身繡梅花、桃花、菊花及蘭花等折枝花卉紋，點綴以蝴蝶。圖紋左右對稱，俱緣金，又於紋間遍釘小金片。

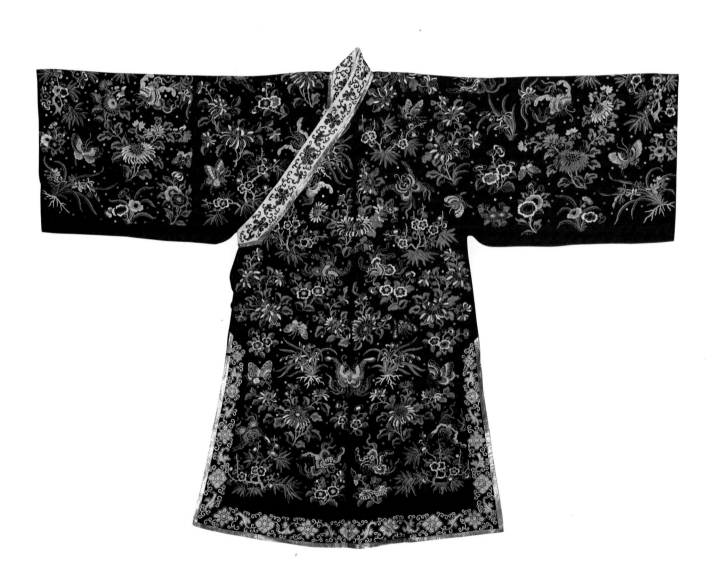

45

品月暗花綢繡平金折枝花紋女褶
清光緒
身長118厘米　兩袖通長177厘米
下擺寬102厘米
清宮舊藏

Unlined upper garment of pale blue silk embroidered with floral
sprays done with gold thread

Guangxu period
Garment length: 118cm
Cuff to cuff: 177cm
Hemline: 102cm
Qing Court collection

立領，對襟，闊袖，裾左右開，身長至膝。內襯紅素綢裏。
前腰釘繫帶二對。通身平金繡菊花、梅花、牡丹、海棠、玉
蘭等折枝花卉紋，間飾平金繡球狀花紋。後領內裏紅簽墨書
"加重翠月洋綢繡女褶"，其左襟裏鈐墨印"杜記"。

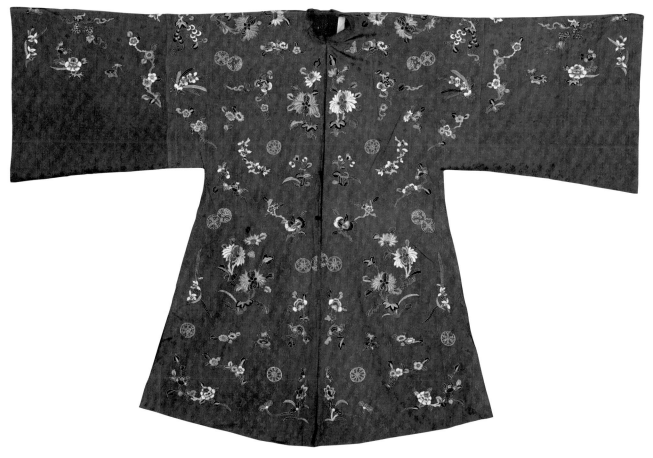

46

紅緞繡平金卍字地二龍戲珠牡丹紋男靠

清光緒
身長145厘米　兩袖通長178厘米
下擺寬82厘米
清宮舊藏

Male military officer's armour of red satin embroidered with peony and two dragons playing with a pearl over a swastika done with gold thread

Guangxu period
Armour length: 145cm
Cuff to cuff: 178cm
Hemline: 82cm
Qing Court collection

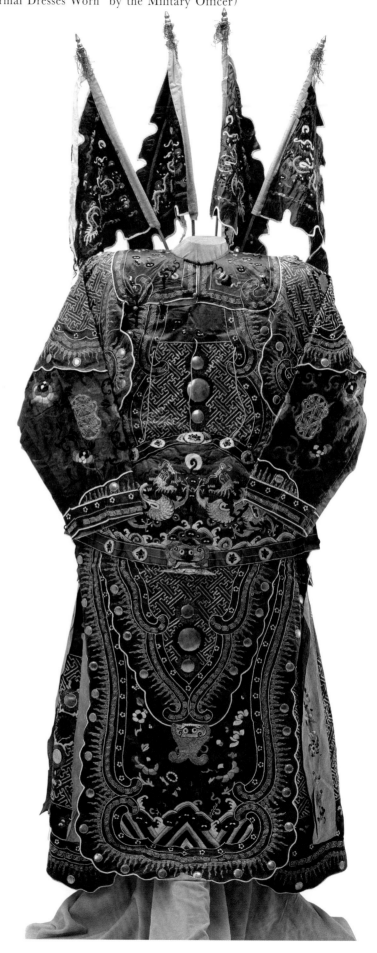

圓領，窄袖，腋下有護腋，上衣下裳連綴，分前後片，僅肩部相連，小袖處縫合。靠周身以平金卍字地來表現金屬甲片，胸甲、護肩、裳甲、吊魚等各部位以藍白縧邊和平金迴紋緣飾，沿邊釘火焰紋和金屬飾片。靠肚凸起平金繡雙龍戲珠、海水江崖紋。裳甲和兩袖均繡牡丹紋。穿時配靠領，束下甲，紮背壺，內插四面靠旗。靠旗繡四爪蟒紋，桿端寶塔頂塗銀粉束絲穗，另釘白綾飄帶。

靠後插旗，稱硬靠，是戲曲戎服的最高等級。此靠特設計身中三箭的裝置：在靠肚內置三根空心竹管，藏三枝帶羽竹箭，箭鏃繫以拉線。胸甲夾層內水平置三個銅製圓盒，上有孔，孔徑略大於箭徑，且盒有一定厚度，以利箭插入後的穩定。竹箭所連三根拉線，各穿入盒孔，歸於一束，在靠肚右上側留出拽頭，演出時，根據劇情需要而牽動拉線，從而形成連中三箭的舞台效果。

由特殊的中箭裝置可知，此靠專為崑曲雜戲《別母亂箭》中周遇吉所用。周遇吉為明朝代州守將，闖王李自成起義，代州失守，他突圍回寧武關探母。周走後，其母責媳、孫自殺，並自焚，以斷後憂。周遇吉奮戰中亂箭傷身，自刎身亡。

47

綠緞繡平金環錢地二龍戲珠雙喜紋
男靠
清光緒
身長147厘米　兩袖通長176厘米
下擺寬80厘米
清宮舊藏

Male military officer's armour of green
satin embroidered with two dragons
playing with a pearl and double happi-
ness over a gold coin pattern

Guangxu period
Armour length: 147cm
Cuff to cuff: 176cm
Hemline: 80cm
Qing Court collection

圓領，窄袖，上衣下裳相連，分前後
片，由靠身、護肩、靠肚、吊魚、後
斗等多部件組成。胸甲、護肩、吊魚
等部位，以平金環錢紋來表現金屬甲
片的質感，兩袖繡以串枝牡丹和雙喜
字，至肩部則用傘、蓋等八寶紋為
飾。靠肚繡二龍戲珠紋，下方釘雙喜
字。裳甲飾以蝠銜綬帶、卍字和牡
丹、玉蘭、海棠紋。靠身緣邊和重要
部位釘金屬圓片。穿時配靠領，束下
甲，紮背壺，內插四面綠緞蟒紋靠
旗。桿端寶塔頂塗銀粉束絲穗，另釘
白綾飄帶。

靠又稱"紮甲"，是戲中武職將帥通用
的高等級戎服。在京劇中，穿綠靠者
多紅勾臉譜，如《取洛陽》中的吳漢
等。

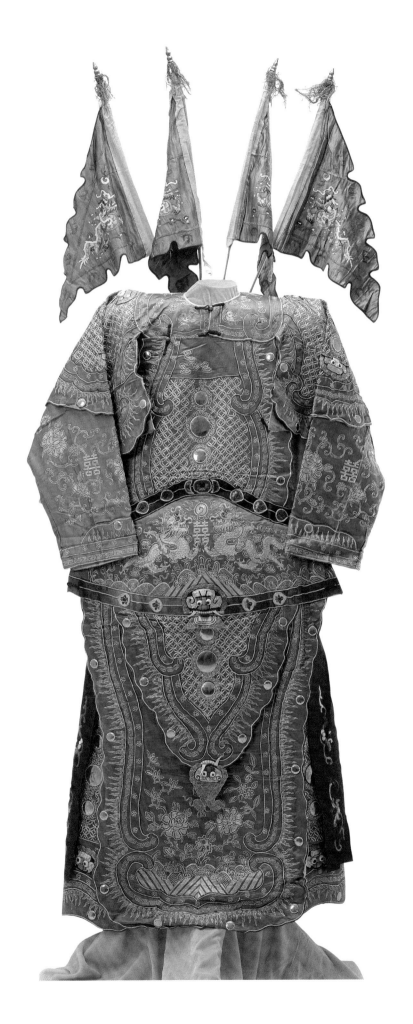

48

黃緞繡平金鎖子地二龍戲珠牡丹紋
男靠

清光緒

身長145厘米　兩袖通長174厘米

下襬寬77.5厘米

清宮舊藏

*Male military officer's armour of yellow
satin embroidered with peony and two
dragons playing with a pearl over a gold
lock pattern*

Guangxu period

Armour length: 145cm

Cuff to cuff: 174cm

Hemline: 77.5cm

Qing Court collection

形制如前，靠內墊薄絲綿，襯粉色素
布裏。靠肚平金繡二龍戲珠紋，通身
裝飾平金鎖子紋，並用兩道綠線並排
釘成。胸甲與吊魚正中各釘鐵質護鏡
三片。穿時配靠領，束下甲，紮背
壺，內插四面黃緞蟒紋靠旗。

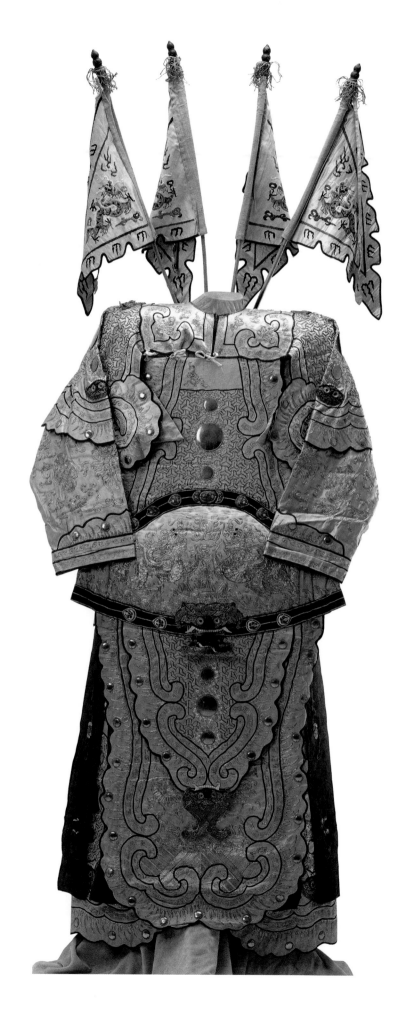

49

白緞繡平金網紋地二龍戲珠牡丹紋
男靠
清光緒
身長140.5厘米　兩袖通長168厘米
下襬寬74.5厘米
清宮舊藏

Male military officer's armour of white
satin embroidered with two dragons
playing with a pearl over a gold net
pattern
Guangxu period
Armour length: 140.5cm
Cuff to cuff: 168cm
Hemline: 74.5cm
Qing Court collection

形制如前，襯粉紅布裹。周身用各色
絨線、金線繡紋，胸部及兩肩繡網
紋，釘護鏡三片。靠肚繡二龍戲珠
紋，下釘綴吊魚。靠腿繡網紋，彩繡
蝠桃、荷花等紋，釘紅暗花綢飄帶。
穿時配靠領，束下甲，紮背壺，內插
四面白緞蟒紋靠旗。

靠之顏色亦有上五色、下五色之別，
依臉譜穿用不同顏色之靠。白靠為亂
彈單本戲《長阪坡》中趙雲服用。

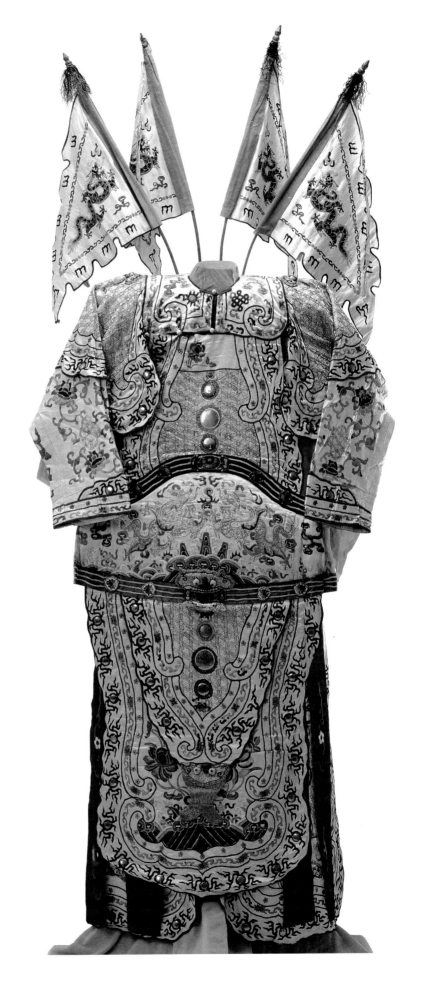

50

青緞繡平金雲獅雙喜紋男靠
清光緒
身長140厘米　兩袖通長172厘米
下襬寬47厘米
清宮舊藏

Male military officer's armour of black satin embroidered with gold double happiness, cloud and lion
Guangxu period
Armour length: 140cm
Cuff to cuff: 172cm
Hemline: 47cm
Qing Court collection

圓領，窄袖，上衣下裳相連，分前後片，由靠身、護肩、靠肚、吊魚、後斗等多部件組成。靠肚平金繡雲、獅、雙喜字、海水江崖紋，下綴斜形獅首吊魚，靠肚下沿釘綴杏黃網紋絲穗。穿時配靠領，束下甲，紮背壺，內插四面青緞蟒紋靠旗。

從靠肚綴杏黃網紋絲穗這一特點可知，此靠當為《霸王別姬》中楚霸王項羽專用戲裝。

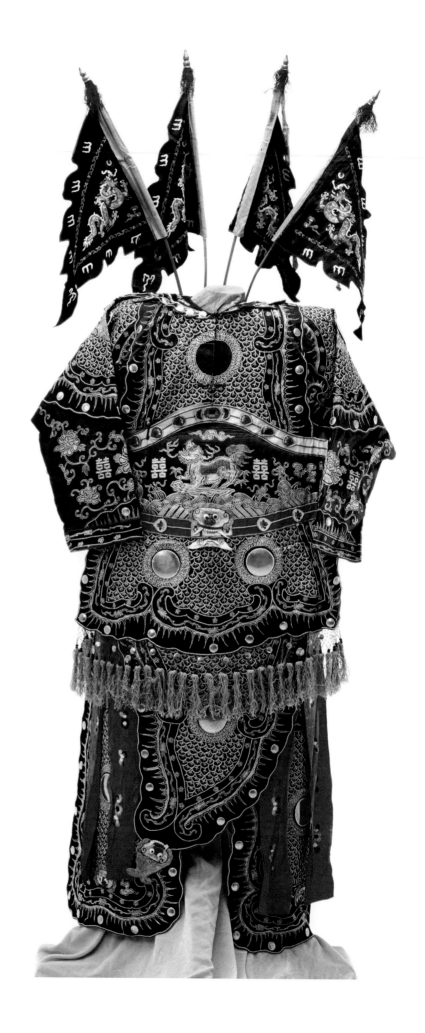

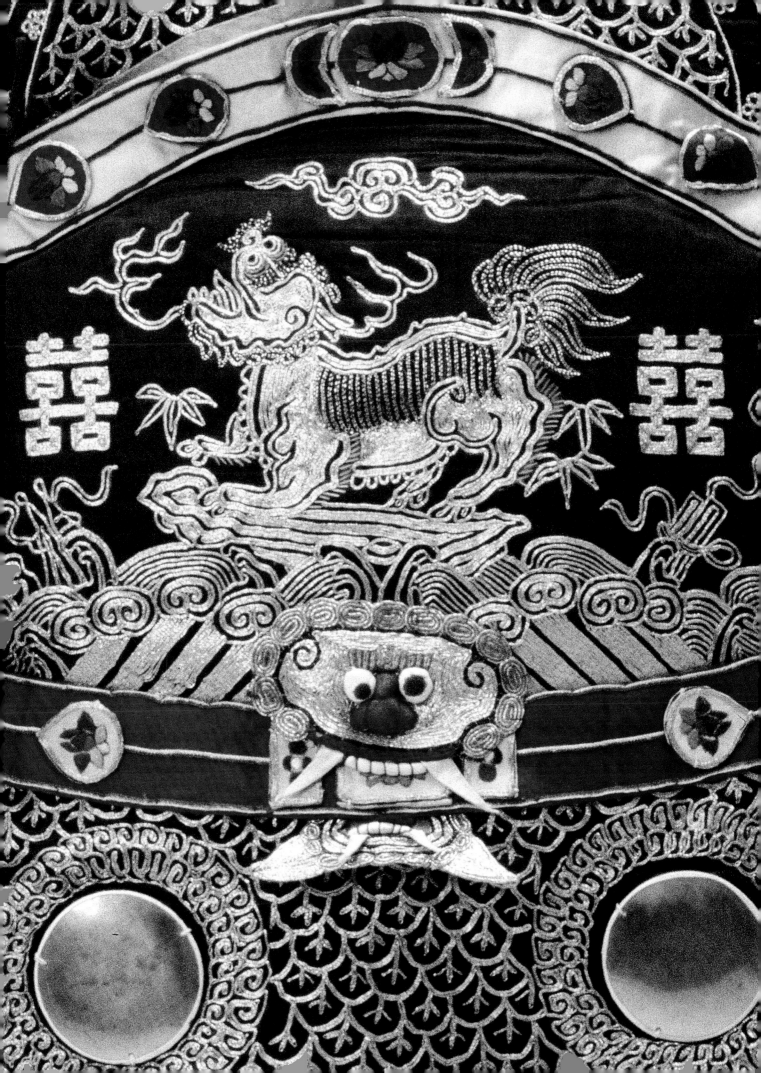

51

紅緞釘金線軟靠
清乾隆
身長143厘米　兩袖通長184厘米
下襬寬85厘米
清宮舊藏

Male military officer's armour of red satin with gold lockstitch pattern

Qianlong period
Armour length: 143cm
Cuff to cuff: 184cm
Hemline: 85cm
Qing Court collection

圓領，緊袖，帶護肩和護腋，上衣下裳相連，帶下甲。內墊薄絲綿，襯紅素緞裏。其身分前後兩片，前片有"靠肚"，上繡獸面紋。

此靠通身用金線繡成甲片紋樣。製作繁複，耗資巨大，體現出清宮置辦行頭不惜工本，豪華鋪張的特點。

靠又稱"甲衣"，有軟、硬之分，形制大致相同。靠背有背壺，插靠旗者為"硬靠"，不插者為"軟靠"。軟靠穿時，既表示武將處於非戰場合，又暗示軍威不整。但關羽用靠，不紮靠旗，則表示"勿須全副武裝而神威自在"。京劇《華容道》中關羽念舊情放曹操逃生，而非激戰，所以關羽等人均穿軟靠。

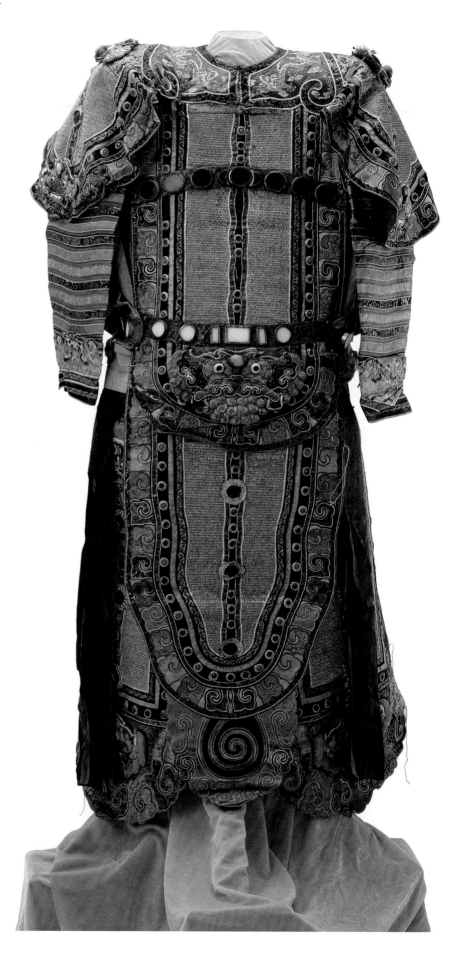

52

杏黃緞繡平金二龍戲珠雲蝠紋鑲豹皮猴靠

清宣統
身長149厘米　兩袖通長174厘米
下襬寬76厘米
清宮舊藏

Monkey King armour of apricot satin embroidered with gold clouds and bats with leopard skin

Xuantong period
Armour length: 149cm
Cuff to cuff: 174cm
Hemline: 76cm
Qing Court collection

圓領，對襟，窄袖，釘銅素鈕祥三對。領周圍採用各色絲線繡竹蝶紋，兩袖繡"五蝠捧壽"紋，袖口繡朵花紋。前胸、後背、兩肩、垂魚及下甲均鑲豹皮，靠肚鑲為獸面紋。周身以藍色絲線繡火焰邊飾，後腰下綴杏黃緞繡荷花飄帶，鑲藍緞平金卍字紋邊，釘綴五彩絲線排穗。

猴靠為晚清宮廷內演出亂彈單本戲《安天會》中孫悟空所穿。

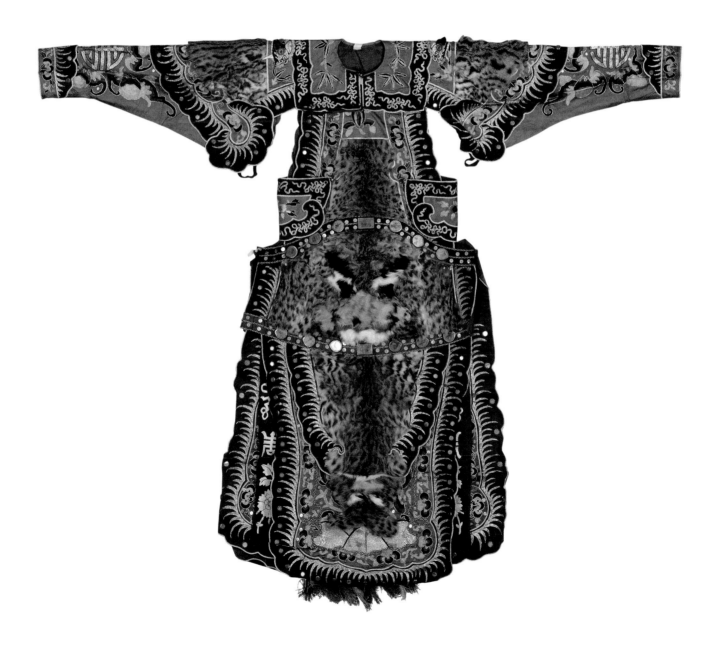

53

白緞繡平金龜背朵花鳳戲牡丹紋女靠

清光緒
身長142.5厘米　兩袖通長194厘米
下襬寬49厘米
清宮舊藏

Female military officer's armour of white satin embroidered with phoenix among peonies over a gold turtle-shell pattern

Guangxu period
Armour length: 142.5cm
Cuff to cuff: 194cm
Hemline: 49cm
Qing Court collection

圓領，帶護肩，窄袖，上衣下裳通連，襯月白素布裏。外加淺雪青緞平金皮球花蝶蝠紋如意形雲肩，靠肚及後腰梁下綴兩層各色繡花飄帶。穿時配靠領，束下甲，紮背壺，插白緞雙面繡鳳紋靠旗四面。後腰梁玉帶右扣上拴粉布條籤，上楷書"白三旗　各色緞子女靠一件"。

此靠之上衣、靠肚、吊魚以白緞為地，兩袖及下裳以藍緞為地，主紋為平金龜背朵花紋。靠肚上為平金繡鳳戲牡丹紋。

女靠是戲中女將的戲裝，形制與男靠相似，靠肚略小。一般均具有較強的裝飾性，以襯托戲中女將颯爽英姿之風采。

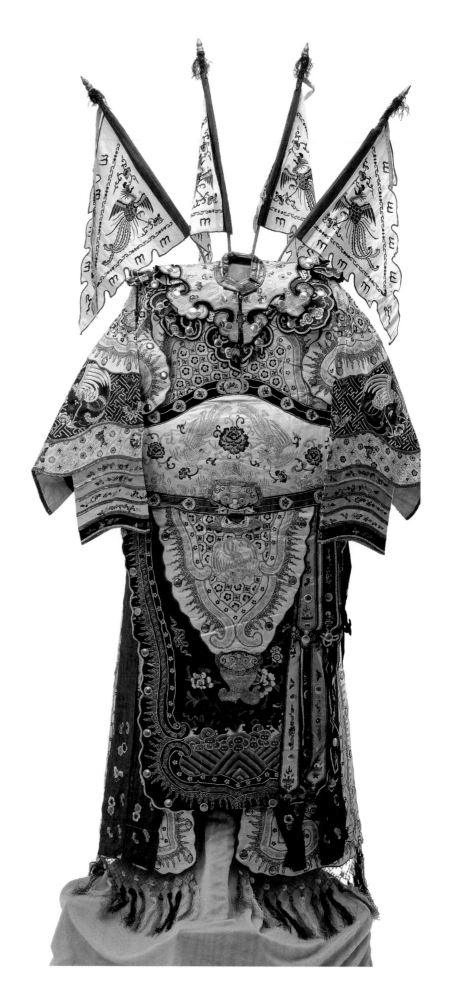

54

玫瑰紫緞繡平金鳳戲牡丹紋女靠
清光緒
身長135厘米　兩袖通長178厘米
下襬寬60厘米
清宮舊藏

Female military officer's armour of rose
purple satin embroidered with gold
phoenix among peonies
Guangxu period
Armour length: 135cm
Cuff to cuff: 178cm
Hemline: 60cm
Qing Court collection

立領，大襟，襯粉紅布裏。衣襟釘銅
光素鈕祥三對，衣領邊綴如意形雲肩
兩層，綠緞袖口接五色窄袖。靠肚繡
鳳戲牡丹紋，垂魚為平金網紋和彩繡
團鳳。兩側綴各色緞繡花飄帶。垂魚
後為綠緞平金鳳戲牡丹海水江崖飄
帶。下甲襬處釘五彩絲線排穗。周身
釘光片小圓鏡，繡火焰紋邊。穿時配
靠領，胸前加護心鏡或彩球，紮背
壺，插同色靠旗四面。

此靠為晚清宮廷演出昇平署本亂彈單
齣戲《破洪州》中穆桂英之服用。其服
裝造型比男靠更具有裝飾性，紋樣色
彩更加明艷，襯托出巾幗英雄的英武
形象。

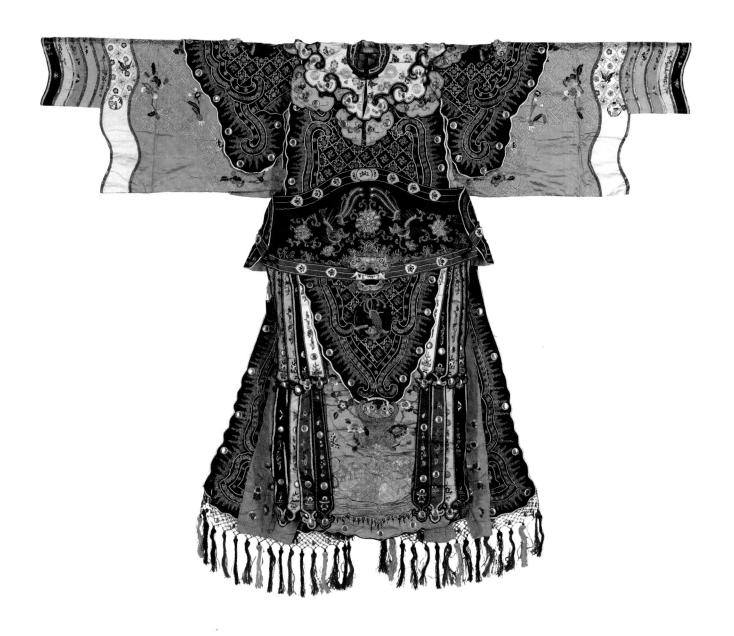

55

白緞繡獅紋門神鎧
清雍正
身長136厘米　兩袖通長158厘米
下擺寬86厘米
清宮舊藏

**Door-god's armour of white satin
embroidered with lions**

Yongzheng Period
Armour length: 136cm
Cuff to cuff: 158cm
Hemline: 86cm
Qing Court collection

直領，對襟，窄袖，裾左右開，衣長及足，襯粉紅色緞裏。周身鑲黑緞邊，綴銅帽釘。衣身以彩色絲線繡紋，前胸為雲紋，兩肩繡獅首紋，腰部繡彩雲、飛獅及海水江崖紋，下甲處繡綴仰俯獅首及勾雲片紋，底擺繡奔獅、彩雲、火珠及海水江崖紋。

鎧形制如靠，但無靠肚、靠旗，威武程度遜於靠。其作用多為擺排場，壯聲勢，沒有武打動作。此門神鎧繡工精細，設色艷麗秀美，構圖層次分明。在清宮大戲《昇平寶筏》及崑曲單本戲《安天會》中扮演門神者皆可服之。

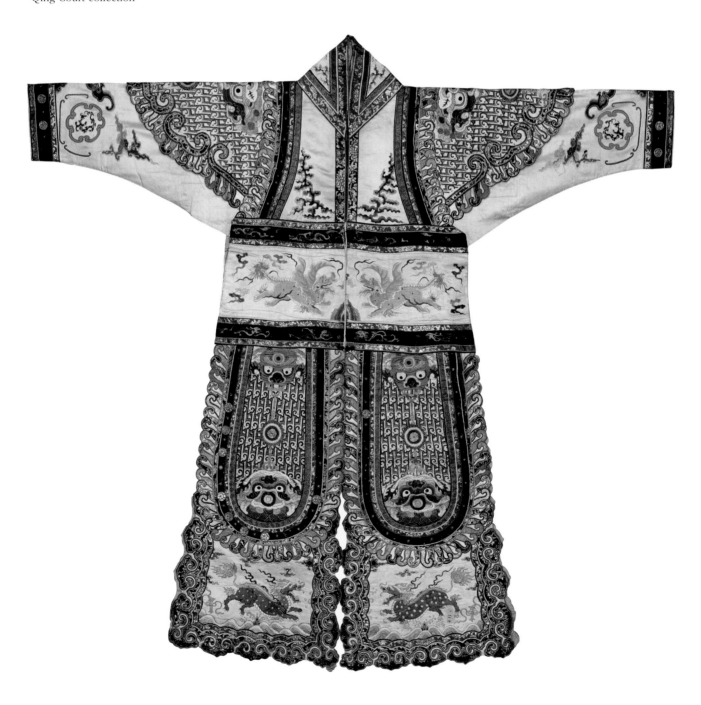

56

紅紗繡平金鎖子獸面紋天王鎧
清乾隆
身長137厘米　兩袖通長179厘米
下襬寬93厘米
清宮舊藏

**Heavenly King's armour of red gauze
embroidered with lockstitch design of
animal-heads over a gold lock pattern**

Qianlong Period
Armour length: 137cm
Cuff to cuff: 179cm
Hemline: 93cm
Qing Court collection

圓領，對襟，窄袖，上衣下裳相連，
腰間綴靠肚，裳甲正中前後開衩。通
身平金繡鎖子紋為地，上彩繡獸面
紋，圖紋以金線勾邊。

此鎧繡工精緻，色彩艷麗，為清宮現
存戲衣中之珍品。在依據《西遊記》改
編的清宮大戲《昇平寶筏》中，扮四大
天王者即穿用此鎧。

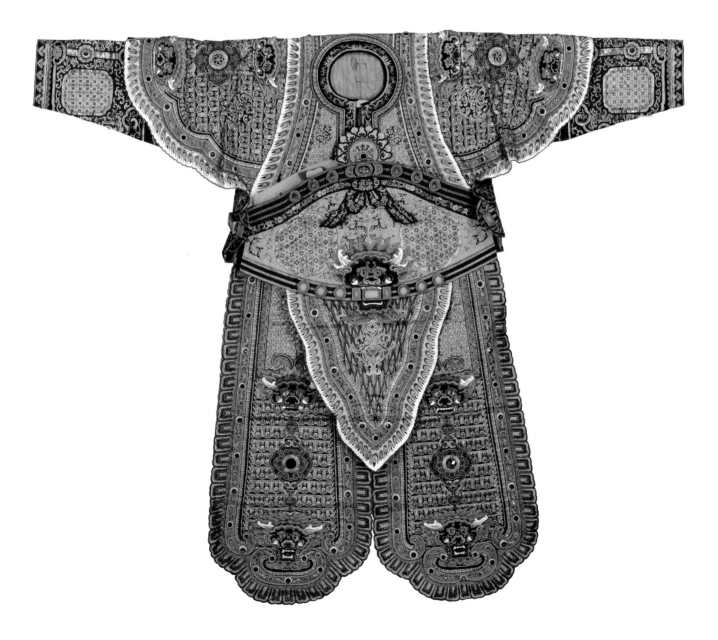

白緞繡平金網紋地珠紋大鎧
清光緒
身長138厘米　兩袖通長172厘米
下擺寬89厘米
清宮舊藏

Army Chief's armour of white satin
embroidered with two dragons playing
with a pearl over a gold net pattern

Guangxu period
Armour length: 138cm
Cuff to cuff: 172cm
Hemline: 89cm
Qing Court collection

圓領，對襟，窄袖，上衣下裳相連，腰間綴靠肚，上衣胸前對襟至靠肚右轉開襟，沿襟處釘有五道疙瘩釦，靠肚和後軟腰兩側以釦相連，裳甲正中前後開衩，鎧長及足。

鎧全身以平金網紋來表現金屬甲片，用繾邊和平金迴紋區分出各部位甲片形狀。前胸後背、吊魚、裳甲等部分釘綴金屬片。兩肩飾在網紋地上彩繡團獅，袖口繡以串枝牡丹。靠肚凸起，上繡二龍戲珠及海水江崖紋。靠肚上、下緣以黑、紅緞邊釘綴突起飾塊，形如玉帶，吊魚繡獅首，裳甲前後各繡獅戲球紋。

大鎧亦稱站堂鎧，形制與靠相似，在戲曲舞台上是皇家御林軍的角色服裝，服色有紅、綠、黃、白、黑等，每色四身為一堂，穿時無靠旗，威武程度遜於靠。其作用多為擺排場，壯聲勢，沒有武打動作。

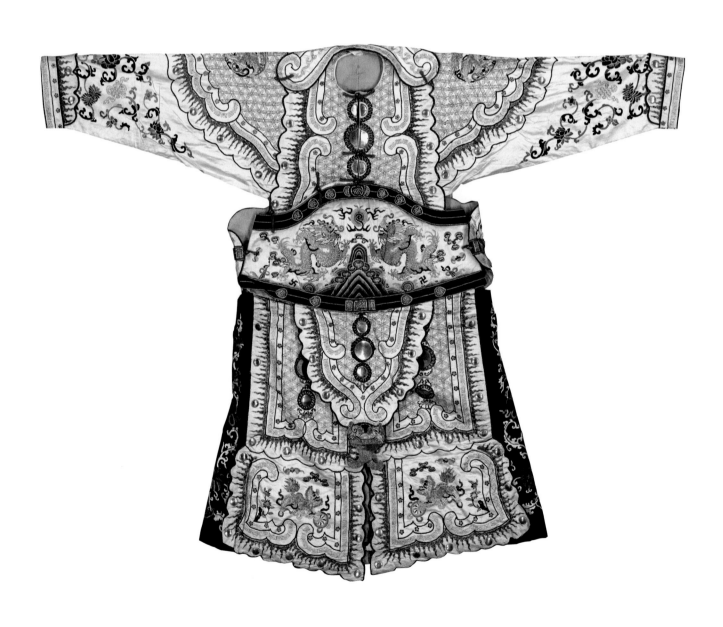

58

藍緞繡平金牛紋鎧
清光緒
身長138厘米　兩袖通長212厘米
下擺寬50厘米
清宮舊藏

**Ox-god's armour of blue silk embroidered
with gold dragon and ox**

Guangxu period
Armour length: 138cm
Cuff to cuff: 212cm
Hemline: 50cm
Qing Court collection

圓領、大襟右衽，馬蹄袖，上衣下甲
相連，襯粉紅素布裏。衣襟釘銅素鈕
袢三對，腰部兩側綴白綾繪虎皮紋侉
子各一，周身滾白綢邊釘絲縧，上綴
圓形亮片。衣身前胸、後背釘綴白緞
平金牛紋團補各一，袖口、兩肩、腰
部及下裳前後繡團龍紋，在團龍紋
間，通身飾以纏枝蓮、環錢及卍字
紋。

牛紋鎧形制似軟靠，但無靠肚，亦無
靠旗，上衣下甲相連。為清晚期昇平
署本的亂彈單本戲《安天會》中扮牛神
者之服用。

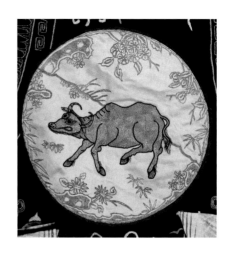

59

白緞繡馬紋鎧
清光緒
身長138厘米　兩袖通長207厘米
下襬寬48厘米
清宮舊藏

Horse-god's armour of white silk embroidered with dragons and horse

Guangxu period
Armour length: 138cm
Cuff to cuff: 207cm
Hemline: 48cm
Qing Court collection

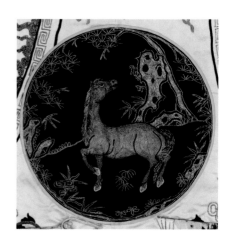

形制與牛紋鎧同，腋下釘白綾畫鹿皮紋袴子，以釦祥與上衣相連。鑲織金緞邊一道，上釘火焰紋，平金迴紋邊、圓形亮片均勻地點綴其間。衣身前胸、後背綴藍緞平金繡馬紋圓補各一，袖口、兩肩、腰部及下甲前後繡團龍紋，在團龍紋間，通身飾以纏枝蓮、環錢及卍字紋。

馬紋鎧為清宮大戲《昇平寶筏》中扮演馬神天將者之服用。

60

紅緞繡平金雲蟒紋排穗鎧
清光緒
身長143厘米　兩袖通長170厘米
下擺寬113厘米
清宮舊藏

Warrior's armour of red satin embroidered with python, bats and clouds; fringed with tassels

Guangxu period
Armour length: 143cm
Cuff to cuff: 170cm
Hemline: 113cm
Qing Court collection

圓領，對襟，窄袖，衣長及足。前後身分兩片，以月白緞繡平金串枝牡丹紋繡片相連，襯粉紅布裏。周身釘平金迴紋邊一道及圓形亮片，衣襟釘銅花鈕袢四對。下擺綴以各色絲穗。衣身前胸、後背、兩肩平金繡正蟒紋，下幅前後繡升蟒紋，下擺飾海水江崖紋。間飾雲蝠、纏枝花紋。

此排穗鎧為戲曲中御林軍武士之服，四身為一堂。

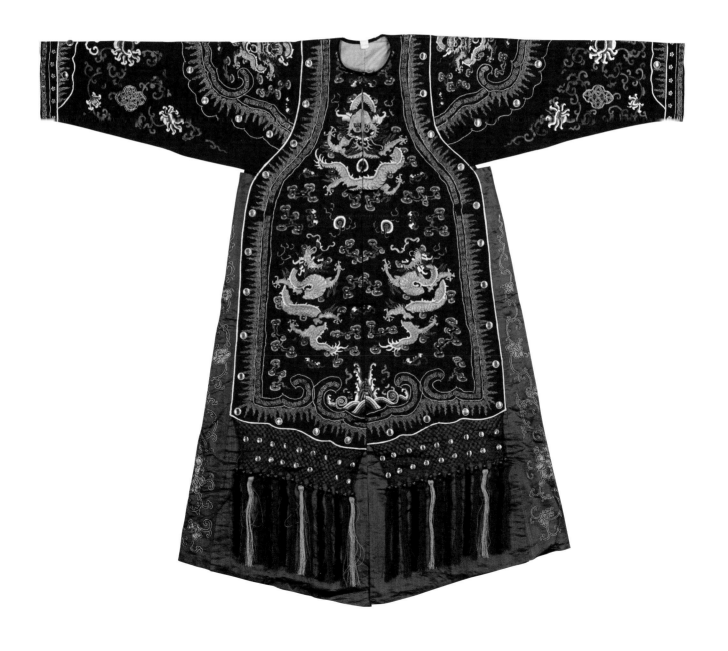

白緞繡朵花卍字團龍紋排穗鎧

清光緒
身長137厘米　兩袖通長172厘米
下擺寬74厘米
清宮舊藏

Armour of white satin embroidered with gold flowers and swastikas; fringed with tassels

Guangxu period
Armour length: 137cm
Cuff to cuff: 172cm
Hemline: 74cm
Qing Court collection

圓領，對襟，窄袖，衣長及足，襯粉紅布裏。鎧為前後兩片，以藕荷緞繡金折枝花卉紋繡片相連。周身鑲繡纏枝蓮紋和平金圓壽字寬邊，間釘圓光片，內飾平金迴紋邊。下擺釘網紋盤金線結，綴五彩絲排穗。

鎧身繡卍字及平金四合如意朵花紋為地，於前胸、後背、兩肩及下擺平金繡團龍紋。

排穗鎧四身為一堂，為戲曲舞台上扮演帝王隨駕儀仗之用。

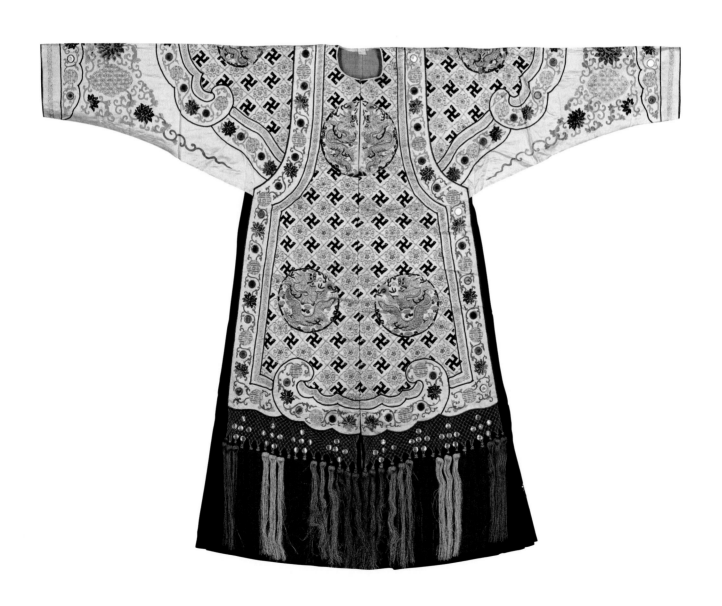

62

緙絲青地彩雲金龍紋甲
清乾隆
身長75厘米　兩袖通長176厘米
下襬寬73厘米
清宮舊藏

Armour of black silk tapestry with multicolored clouds and gold dragons

Qianlong period
Armour length: 75cm
Cuff to cuff: 176cm
Hemline: 73cm
Qing Court collection

圓領，對襟，窄袖，衣長及胯，帶護腋和前擋。下甲分左右兩片，與腰身連綴，穿時圍在腰間。內絮以薄綿，襯紅色緞裏。

通身用雙色金線緙龍紋，前胸升龍紋，身後、兩肩為正龍紋，下甲為降龍紋。龍鱗間以寶藍色線相隔。四周彩緙海水、火珠、彩雲紋，以紅、白、黑三色織金緞緣飾，間釘銅鍍金帽釘。

甲是由古代將士穿用的戰甲演變而來的戲曲服裝，屬戲中武將的戎服。

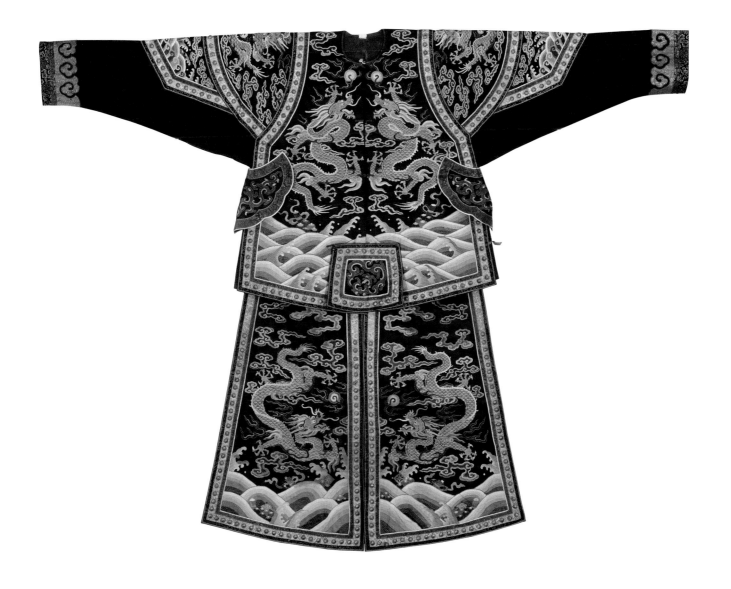

明黃妝花緞彩雲金龍紋滿洲甲

清乾隆
身長86厘米　兩袖通長176厘米
下襬寬78厘米
清宮舊藏

Armour of bright yellow satin in Manchu style with multicolored clouds and gold dragons

Qianlong period
Armour length: 86cm
Cuff to cuff: 176cm
Hemline: 78cm
Qing Court collection

圓領，對襟，衣長及臀，收袖，甲兩側不縫合，以護腋圍合，綴護肩，身前護擋以銅素釦祥連接。上衣、下甲分製，下甲通腰，左右甲片下綴雲形裝飾。全身內絮以薄綿。兩袖將七色織金緞窄條以紅綢滾邊後釘綴在緞地上，呈現接袖效果。通身緣邊，在黑色漳絨釘綴半圓銅帽釘的直邊外，將紅、綠、黃、白、黑、月白、豆沙、水粉八色織金緞挖剪成雲狀，壓疊成雲狀，並連綴成緣。

通身織龍紋：前胸為升龍紋，後背、兩肩、兩護腋、前擋為正龍紋，下甲為降龍紋。龍紋用金線，輔以月白、黑絨線來加強龍鱗輪廓，以增加明暗層次變化。四周飾以海水江崖及祥雲紋。

滿洲甲為戲曲演出用戎裝的一種，其款式完全仿照清軍軍裝式樣，與皇帝的大閱甲非常相近。

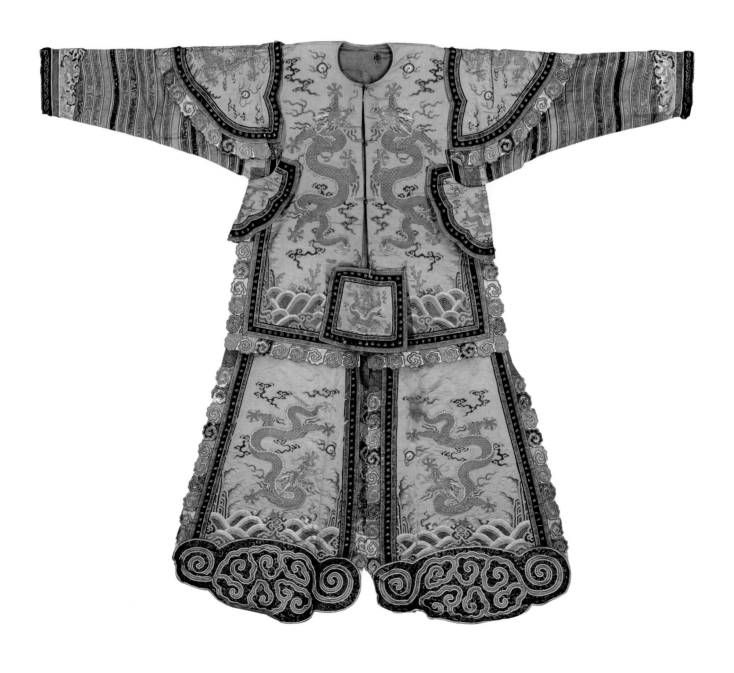

青緞繡平金帥勇字清丁甲
清光緒
身長78厘米　兩袖通長156厘米
下襬寬80.5厘米
清宮舊藏

Black satin armour embroidered with "Shuai"(commander in chief) and "Yong" (brave) done with gold thread
Guangxu period
Armour length: 78cm
Cuff to cuff: 156cm
Hemline: 80.5cm
Qing Court collection

圓領，大襟，腋下有護腋，上衣下裳分製，下襬前後有擋。襯月白素綢裏。領、肩、腋各釘鏨花銅扣袢三對，左右護腋及腰處釘釦袢二對，周身鑲白素綢邊，兩肩鑲如意雲頭。下甲分左右兩片，用月白素布相連。通身皆飾以平金帽釘紋。前胸平金繡"帥"字，後背平金繡"勇"字，並以平金連珠紋圈邊。

清丁甲是戲曲舞台上扮演清代兵丁的綿甲戎服和身份裝。

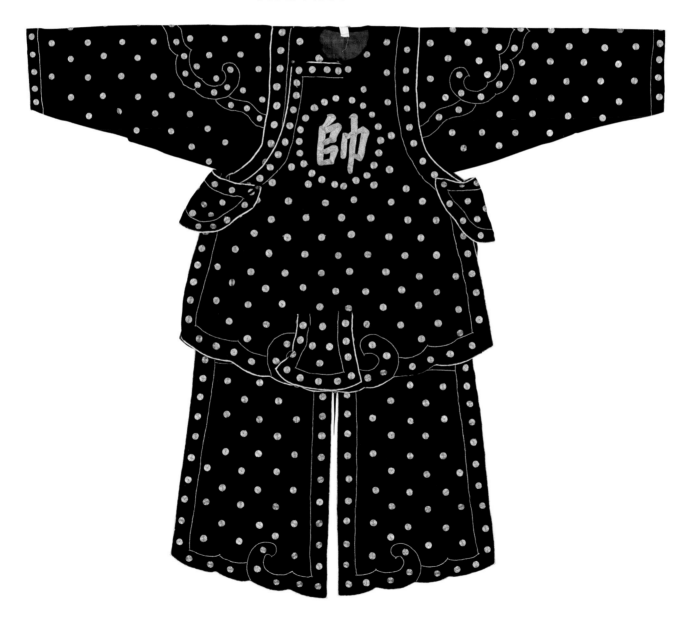

月白紗地繡平金雲龍紋兩丁頭

清乾隆
身長124 厘米　兩袖通長186厘米
下襬寬53厘米
清宮舊藏

Military officer's martial attire of light blue gauze with clouds and gold dragons

Qianlong period
Attire length: 124cm
Cuff to cuff: 186cm
Hemline: 53cm
Qing Court collection

圓領，對襟，緊袖，帶護肩，上衣下裳分製，襯紅暗花雲紋綢裏。前襬裏釘三角形"前擋"，後襬裏釘罐形"後擋"。前胸綴護心鏡一，衣之下幅處釘小獅頭。護肩、身側、下甲及前後護擋為青紗繡纏枝菊紋緣。衣身平金繡雲龍紋。後背領裏鈐墨印"景山靜宜園"、"靜宜園"，下甲腰梁裏亦鈐有墨印"景山靜宜園"。

兩丁頭是戲中武將的戎服，其形制與靠相似，四身為一堂，為扮演御林軍等角色所服用。

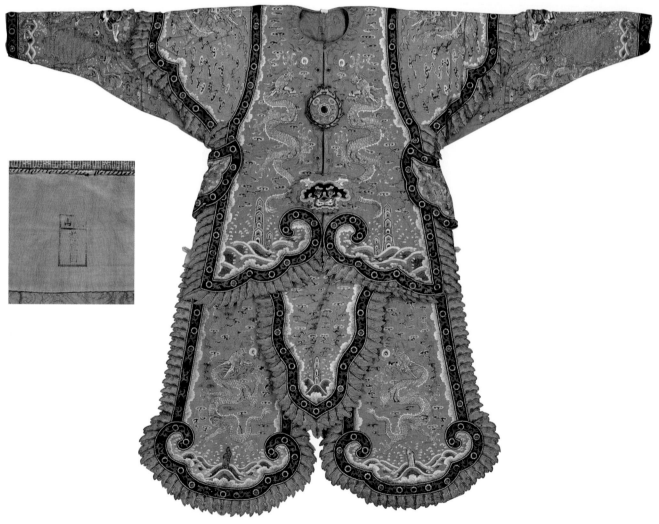

66

紅緞繡平金花卉紋五短頭
清光緒
身長129厘米　兩袖通長173厘米
下擺寬75厘米
清宮舊藏

**Military officer's martial attire of red satin
embroidered with gold flowers**

Guangxu Period
Attire length: 129cm
Cuff to cuff: 173cm
Hemline: 75cm
Qing Court collection

圓領，對襟，緊袖，帶護肩，上衣下
甲分製，襯衫紅布裏。衣襟釘銅鈕祥
兩對。周身以平金火焰紋為緣飾，上
釘圓光片。通身平金繡方棋卍字紋為
地，前胸後背及兩肩繡團飛虎紋，兩
袖繡纏枝牡丹紋，袖口繡平金火焰勾
藤紋。靠肚繡二龍戲珠海水江崖紋。
下甲中間為吊魚，亦繡團飛虎紋。

五短頭形似靠，源於古代將帥戰甲，
為戲劇中扮相武將者之服用。

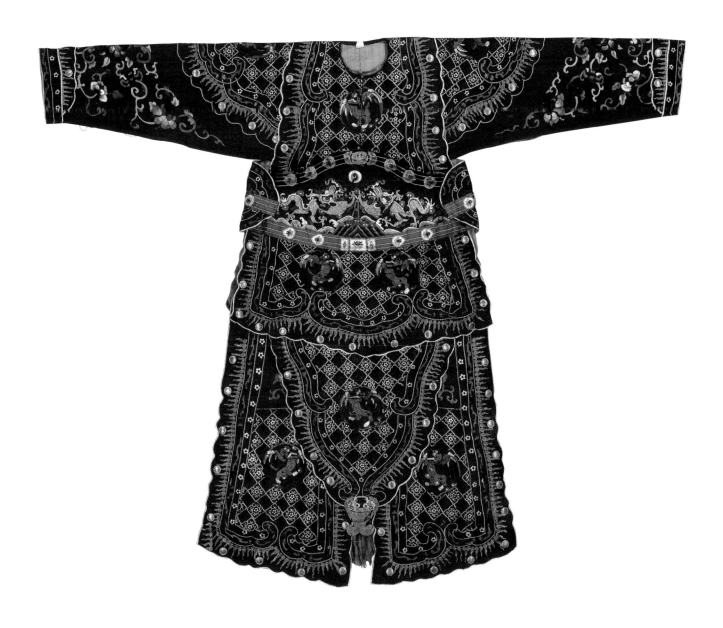

67

紅暗花綢英雄衣
清光緒
身長96厘米　兩袖通長164厘米
下襬寬64厘米
清宮舊藏

Martial attire of red silk with veiled pattern

Guangxu period
Attire length: 96cm
Cuff to cuff: 164cm
Hemline: 64cm
Qing Court collection

大領，斜襟右衽，窄袖緊身，衣長過腰，衣襬釘綴異色暗花綢走水，為了突出穿者閃轉騰挪的敏捷，除袖口、兩裾飾有代表緊身的釦衽外，還特在衣底襟前後正中另加三道釦衽。所有釦衽採用白色機織縧帶縫製，在黑色底絨襯托下，尤顯穿者英俊幹練。

此衣紋飾不做過多裝飾，僅將黑色平絨剪裁成如意形緣邊，釘米黃色福壽三多紋縧邊，與紅綢地反差強烈。為

了表現穿者身形敏捷，還在黑絨如意邊上釘綴銅包邊小圓鏡片，其反光效果比金屬片更佳。

英雄衣又名打衣、抱衣等，是短式戎服，多為綠林英雄、義士俠客所用。裝扮人物時，腰繫鸞帶，身褙"衽胸"。清代崑曲《打棍出箱》中陸榮就身穿英雄衣。在取材於《彭公案》的京劇《武文華》中，武生萬君兆也身穿紅繡花抱衣。

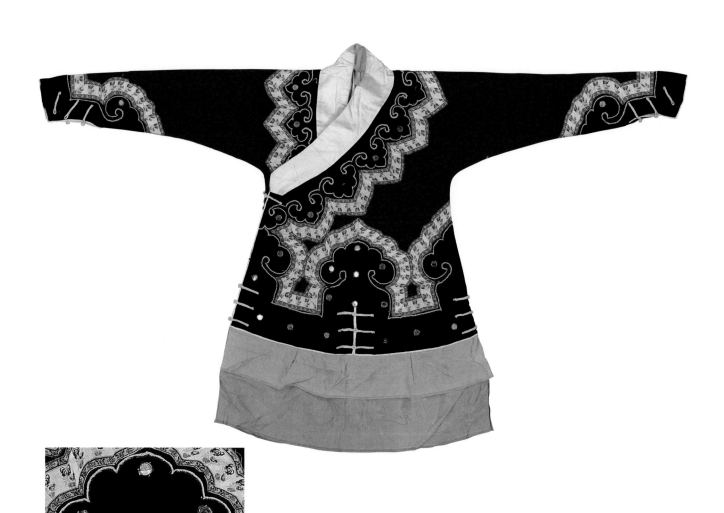

68

杏黃布繡纏枝花紋英雄衣
清光緒
身長85厘米　兩袖通長152厘米
下襬寬65厘米
清宮舊藏

Martial attire of apricot yellow cloth embroidered with interlocking flower sprays

Guangxu period
Attire length: 85cm
Cuff to cuff: 152cm
Hemline: 65cm
Qing Court collection

大領，斜襟右衽，窄袖緊身，衣長過腰，兩側小開裾，下襬綴雙層彩繡折枝菊紋綢質走水，襯白素布裏。衣領鑲藍綢平金壽字折枝菊紋寬邊，右腋下釘藍布繫帶二條。

此衣圍領邊一圈、兩袖口、衣身前後襬及身側均為連續的平金如意形紋，其餘繡纏枝梅花、月季、牡丹等紋。

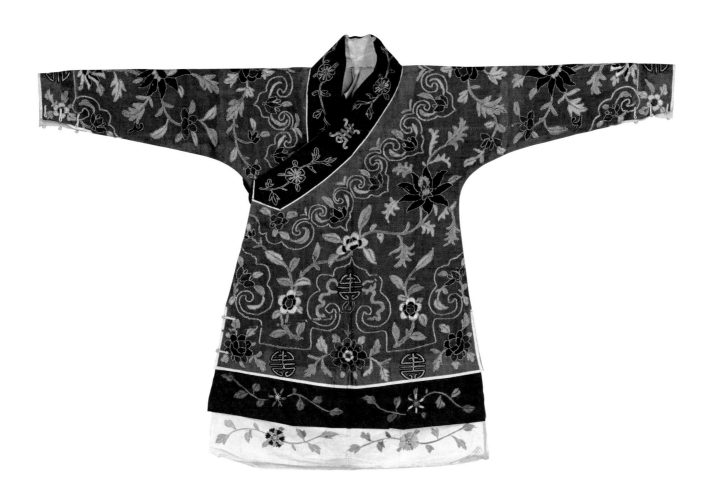

69

青緞繡平金團壽牡丹花蝶紋侉衣
清光緒
身長79厘米　兩袖通長186厘米
下擺寬78厘米
清宮舊藏

Black satin jacket embroidered with peony-butterfly design and "Shou"(longevity) done with gold thread
Guangxu period
Jacket length: 79cm
Cuff to cuff: 186cm
Hemline: 78cm
Qing Court collection

立領，對襟，窄袖，裾左右開，衣長及胯，襯土黃麻布裏。領前釘骨製釦絆十對，左右裾釘連絆各兩對。衣身以彩色絲線，運用多種針法繡折枝牡丹、荷花、蝴蝶、蝙蝠紋，平金圓壽字點綴其間。

侉衣亦稱快衣，分花素兩種，為短打衣，是便於武打的一種輕便服裝。此衣衣面繡蝴蝶或蝙蝠等紋飾，多為動作輕捷的武丑穿用，京劇《三岔口》中黑店店主劉利華即穿用這種侉衣。

70

青緞繡飛虎紋侉衣
清光緒
身長101厘米　兩袖通長178厘米
下擺寬96厘米
清宮舊藏

Black satin jacket embroidered with a flying tiger
Guangxu period
Jacket length: 101cm
Cuff to cuff: 178cm
Hemline: 96cm
Qing Court collection

圓領，大襟右衽，裾左右開，襯粉紅布裏。領前釘一字形銅釦絆，與領、襟共釘九對銅釦絆。周身鑲藍織金緞卍字曲水紋邊。衣身以彩色絲線在前胸、後背各繡一飛虎紋。四周襯以蝙蝠口銜桃實、花卉、卍字紋，平金團壽字點綴其間。

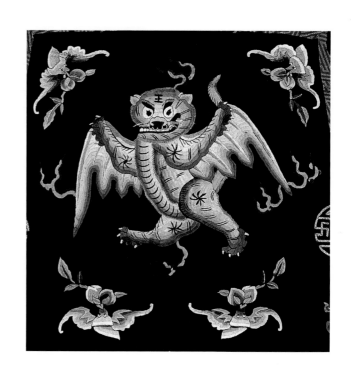

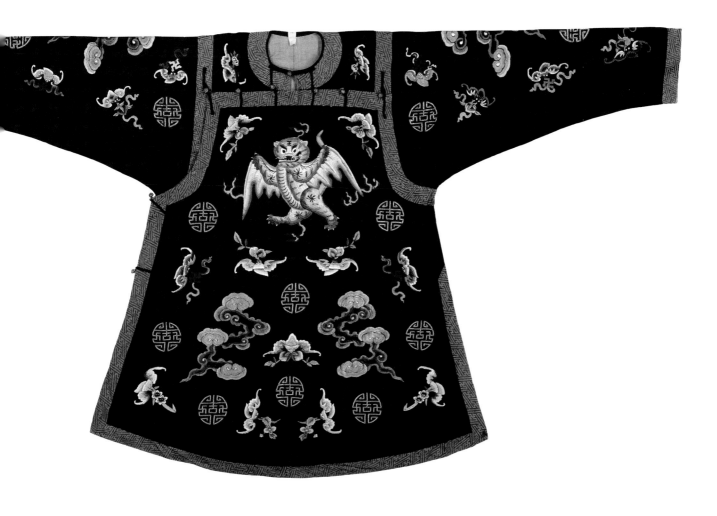

紅暗花綢繡百蝶紋女打衣

清光緒
身長83厘米　兩袖通長184厘米
下擺寬82厘米
清宮舊藏

Female short martial attire of red veiled silk embroidered with numerous butterflies

Guangxu period
Attire length: 83cm
Cuff to cuff: 184cm
Hemline: 82cm
Qing Court collection

立領，斜襟右衽，緊袖，四開裾，襯淺粉色布裏。衣襟釘鈕袢五對，兩袖下釘藍色鈕袢三對，衣裾處釘黑色鈕袢四對，亦稱英雄結。襟、袖及下擺鑲白緞繡花蝶紋花邊，間釘圓形光片。花邊內鑲綠緞織花曲形緄邊一道。衣身以各色絲線繡蝶紋，間飾平金球紋。

打衣是便於武打的輕便服裝，女打衣為女用短戎服，為劇中女將、女兵、江湖女俠或神化女妖等角色穿用。穿時需配褲、戰裙。紅色為武藝高強者服用，如京劇《太君辭朝》中楊排風、《武文華》中的武妹，均穿此衣。

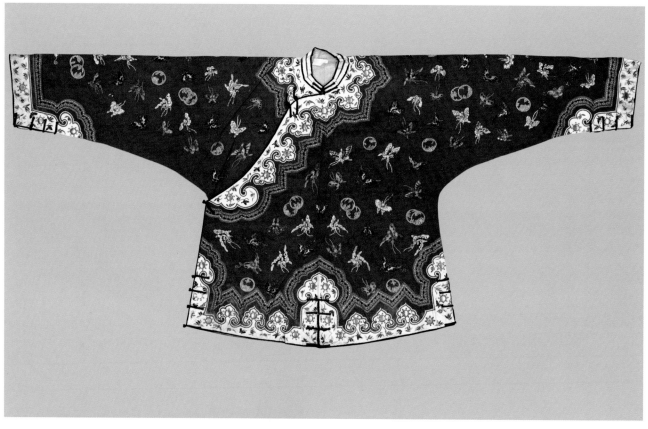

黑緞綴繡百蝶紋女打衣

清光緒
身長79厘米　兩袖通長156厘米
下擺寬78厘米
清宮舊藏

Female short martial attire of black satin embroidered with numerous butterflies

Guangxu period
Attire length: 79cm
Cuff to cuff: 156cm
Hemline: 78cm
Qing Court collection

立領，對襟，窄袖，衣長過臀，衣後及兩側開裾，深桃紅色素綢襯裏。領、袖、衣周邊用與衣料同色的緞料緣飾，在領下、擺上及開裾處均美化為如意形，緣外再滾以白邊，使整衣透出一種幹練的節奏感。

衣身釘綴形態各異舞蝶紋，舞蝶係先用他料繡好，按形剪下，再釘綴於衣上。

女打衣服色多樣，主要有紅、白、黑等，裝扮人物時，腰間常繫繡花白腰巾。京劇《楊門女將》中楊七娘即穿黑打衣褲和戰裙。

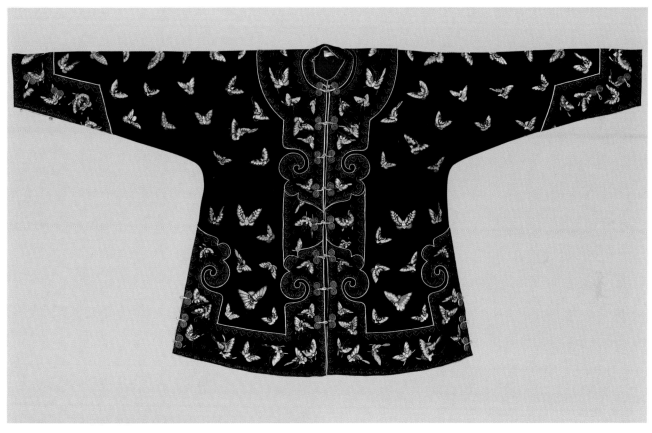

藍地錦蔓草朵花紋報子衣

清乾隆

身長84.5厘米　兩袖通長139厘米

下襬寬70厘米

清宮舊藏

Scout's martial attire with flowers and trailing grass over a blue brocaded ground

Qianlong period

Attire length: 84.5cm

Cuff to cuff: 139cm

Hemline: 70cm

Qing Court collection

圓領，對襟，窄袖，左右開裾，衣長過臀，粉紅色綢襯裏。護肩和胸前後釘綴以用緞或織金錦挖剪成形如連雲的飾片，再以異色織金緞緣飾，形成護肩和靠肚形的裝飾，衣邊釘以銅質帽釘。衣身滿飾蔓草朵花紋。領內裏鈐墨印"景山內學記"、"景山內學"，墨書"景山內學"，"報子衣點對"。

報子衣為軍中專司情報的兵卒（報子）穿用，雖屬武服，但又不同於帶有明顯防護作用的靠、甲類戎服，其形制既要點明與軍事有關，又要表現報信人的輕便靈巧。在清宮連台大戲《昇平寶筏》中，扮演平頂山蓮花洞金角大王麾下的伶俐蟲，扮相為頭戴紫巾，繫肚囊，身穿報子衣。另據《穿戴提綱》記載，《奮勇土家》（《勸善金科》之一折）和《陣產》兩齣戲中的男女報子，均穿報子衣。

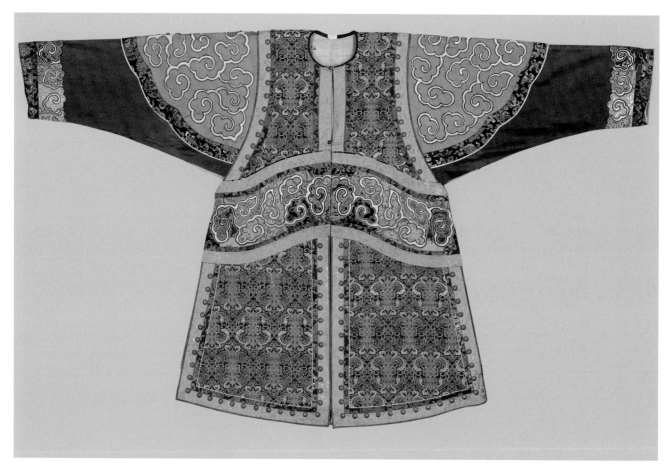

74

薑黃地錦盤縧瑞花紋開氅
清乾隆
身長136厘米 兩袖通長223厘米
下襬寬86厘米
清宮舊藏

**Military officer's informal dress of
turmeric brocade with geometric and
auspicious floral patterns**

Qianlong period
Dress length: 136cm
Cuff to cuff: 223cm
Hemline: 86cm
Qing Court collection

大領，斜襟右衽，闊袖寬身，衣長及
足。通身飾幾何紋錦式骨架，內填梅
花、勾蓮、菊花、牡丹等花紋，骨架
邊框內填飾迴紋、曲水、雙矩、菱格
等幾何紋。這種紋樣的組合，有吉祥
長壽之寓意。

錦為名貴絲織品，用在戲曲服裝上非
常少見。此衣所用面料為明代蘇州織
造的貢品，清乾隆年間縫製成衣。至

今已有三四百年，仍色澤鮮麗如新，
實為珍品。

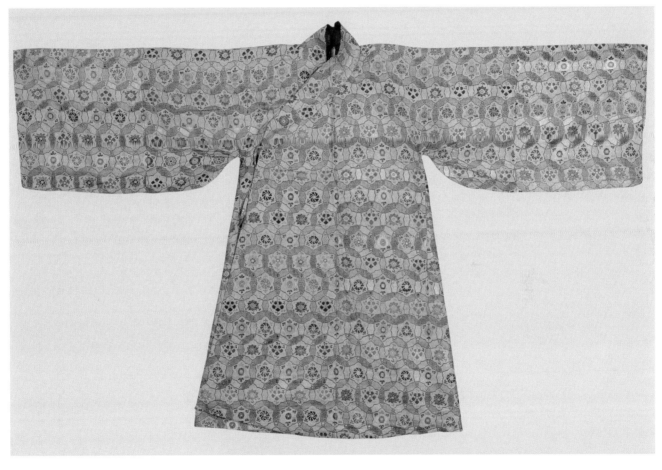

75

紅地錦纏枝牡丹菊花紋開氅
清乾隆
身長138.5厘米　兩袖通長217厘米
下襬寬92.5厘米
清宮舊藏

Military officer's informal dress of red brocade with interlocking sprays of peony and chrysanthemum

Qianlong period
Dress length: 138.5cm
Cuff to cuff: 217cm
Hemline: 92.5cm
Qing Court collection

大領，鑲白綾托領，斜襟右衽，闊袖寬身，身後帶"擺"，衣長及足。襯粉紅素布裏。兩腋下釘紅緞繫帶二條。通身滿飾纏枝牡丹和菊花紋，呈橫向佈列，牡丹與菊花交替出現。領內裏鈐楷書陽文"景中學"墨印一方並墨書"景山中學"四字。"景中學"與"景山中學"，均指清代設於景山的戲曲演出機構。

此衣用料講究，裝飾豪華，色彩艷麗，製作工整規範。開氅屬軍便服，是戲曲中地位較高的武將閑居時的便裝，亦可為山寨寨主等角色穿用。

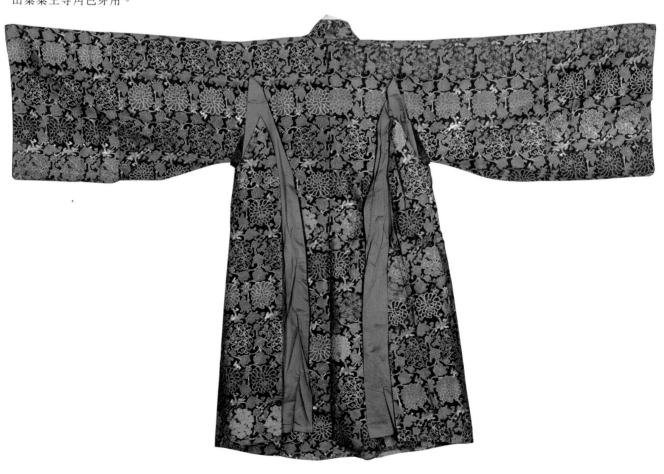

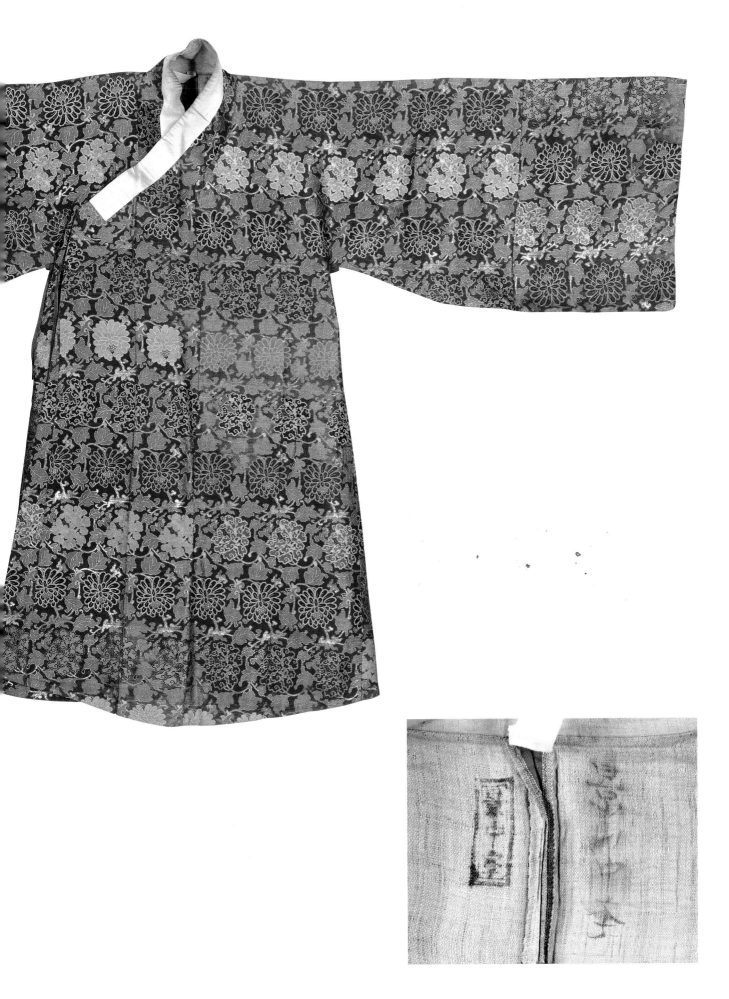

綠地天華錦四合如意紋開氅
清乾隆
身長147厘米　兩袖通長224厘米
下襬寬106厘米
清宮舊藏

Military officer's informal dress of green brocade with Ruyi-shaped flowers in checks

Qianlong period
Dress length: 147cm
Cuff to cuff: 224cm
Hemline: 106cm
Qing Court collection

形制同前，鑲白綾托領，襯粉紅暗花綢裏。通身飾四瓣朵菊蔓草與四合如意雜花紋，形成兩個散點，上下交錯橫向排列，組成四方連續紋樣。此種紋飾係仿古建築的裝飾彩繪紋，在明清兩代錦織物上較為流行。

此衣錦料為清初蘇州織造所製，成衣於乾隆年間。織造精細，設色豐富，濃淡相間，富麗雅致。圖案層次分明，密而不繁。歷經二三百年至今仍色澤艷麗如新，為蘇州織造仿宋錦之代表。單本戲《奪小沛》中的關羽即穿用此開氅。

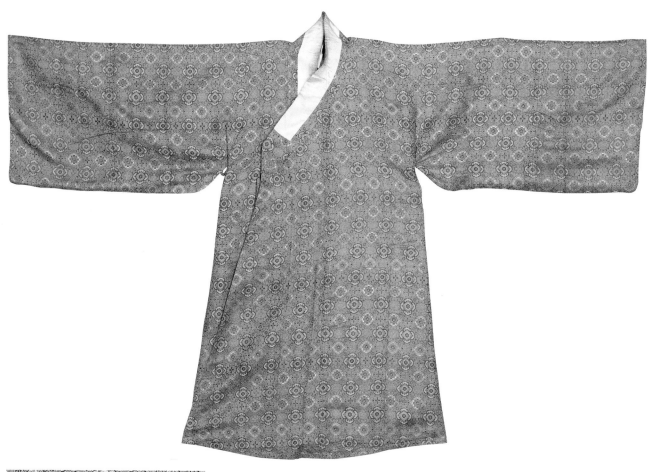

沉香地錦重蓮蔓卓紋開氅

清乾隆
身長113厘米　兩袖通長218厘米
下擺寬94厘米
清宮舊藏

Military officer's informal dress of light reddish brown brocade with double lotus and entwining vines

Qianlong period
Dress length: 113cm
Cuff to cuff: 218cm
Hemline: 94cm
Qing Court collection

形制同前，鑲白綾托領，通身飾重蓮蔓草、如意朵蓮紋，作對稱式橫向排列。襯裏鈐"景中學"、"如意"、"同春"等墨印三方。

此開氅面料為雍正時蘇州織造貢品，成衣於乾隆年間。設色與紋樣選配精美，為蘇州仿宋錦之稀世珍寶，亦是戲衣中之僅有。"景中學"為清宮演戲機構。"同春"是京劇演員譚鑫培與周春奎於光緒十三年（1887）組成的"同春"戲班，此氅是譚鑫培與同春班進宮演戲時所穿用。

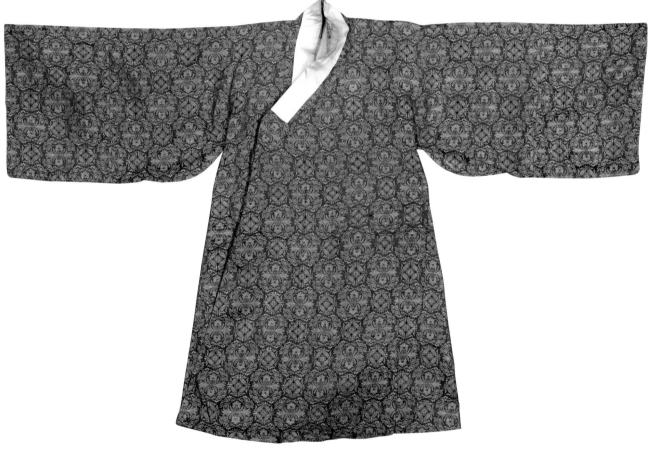

78

葡紫色紗繡雲蝠團龍紋開氅
清嘉慶
身長147厘米　兩袖通長190厘米
下襬寬121厘米
清宮舊藏

Military officer's informal dress of grape purple gauze embroidered with bats, clouds and 8 medallions of dragon among clouds

Jiaqing period
Dress length: 147cm
Cuff to cuff: 190cm
Hemline: 121cm
Qing Court collection

形制同前，鑲白綾托領，綴湖色綢水袖。淺粉色麻布襯裏。通身平金繡海水雲龍紋，以雲蝠圍繞成八團。周身散雲蝠紋。下襬為海水江崖，水中隱現海珠、犀角、疊勝、古錢、如意、卍字等雜寶。鑲白、月白兩色緞邊，上繡三藍團鶴、花蝶等紋。

此氅衣料為嘉慶年間織造，成衣在光緒年間。其龍紋打破使用單一金線技法，改為局部添加平銀線繡法，金銀兩色搭配，使得龍形立體感極強。全衣繡線計有紅、淺粉、綠、薑黃、葡灰等近二十種，暈色自如。針法運用豐富，集套、纏、滾、接、戧等於一身，針腳齊整。

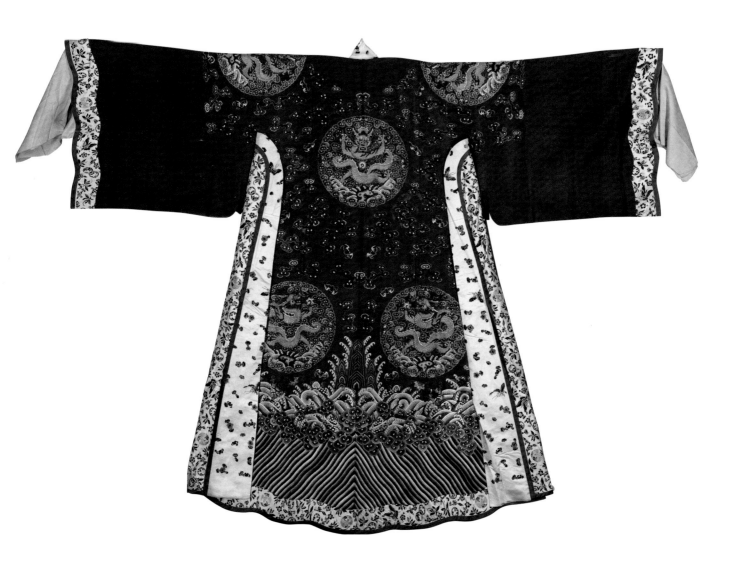

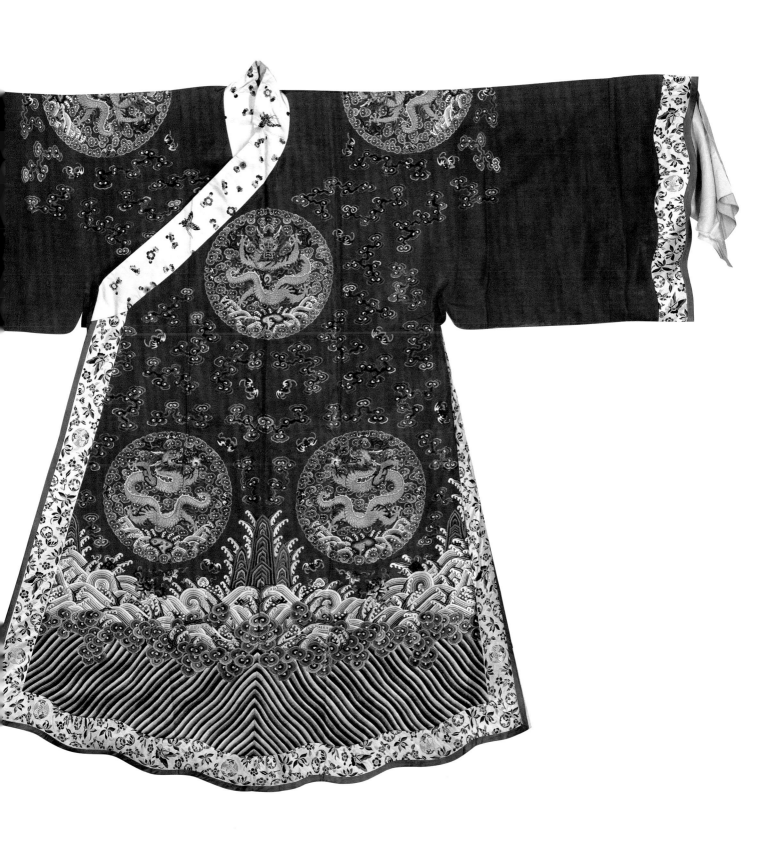

79

月白妝花緞四季花卉紋卒衣
清乾隆
身長102厘米　兩袖通長184厘米
下襬寬98厘米
清宮舊藏

Soldier's garment of bluish white satin with leaves and flowers of four seasons

Qianlong period
Clothes length: 102cm
Cuff to cuff: 184cm
Hemline: 98cm
Qing Court collection

圓領，領後鑲雲肩，對襟，裾左右開，襯粉紅色菊蘭紋暗花綢裏。衣襟釘銅鍍金鈕袢五對，周身鑲香色雲籠紋妝花緞邊。衣身滿織牡丹、蓮花、菊花、茶花等朵花紋，枝葉纏繞，花朵碩大。

此衣為戲劇中扮演兵卒所服用。其面料係明代江寧織造貢品，成衣於清乾隆年間。緞面織造精緻，提花規整，採用"挖花"技術織花紋，設色豐富，清新悅目，具有典型的明代宮廷織物風格，是研究明代挖花妝彩技術的重要實物資料，亦是清宮戲衣之珍品。

80

紅妝花緞團金龍雲紋卒坎

清乾隆
身長94厘米　肩寬40厘米
下襬寬90厘米
清宮舊藏

**Soldier's vest of red satin with clouds and
gold dragon medallions**

Qianlong period
Vest length: 94cm
Shoulder width: 40cm
Hemline: 90cm
Qing Court collection

圓領，對襟，衣長及膝，前後片兩側不縫合，與袖裉相通，僅在腋下釘數針連合。內絮薄綿，粉色素綢襯裏。自領口下，排四道銅鍍金素釦鈕袢。衣身緣邊多道，主要為石青團龍雜寶織金緞，緞邊外以紅緞滾邊，內以白緞緣飾，白緞邊按寬度取中再釘黑色細縧邊。後背內裏鈐墨印"大戲記用"。

此衣主體圖紋為團龍和海水江崖。用色計有紅、香、絳、藍、綠等多種，運用了通經斷緯、挖花盤織的妝彩技法，使得妝花緞配色多樣、色彩豐富的特點盡顯無遺。並巧妙運用"片金絞邊、大白相間"的對比調和處理，使得紋樣莊重典麗，繁而不亂，實為乾隆時期精湛織造技藝之代表。

卒坎，亦稱小披褂，其使用範圍不僅限於軍中士兵，民間船夫、更夫、轎夫等也常用。崑腔《孫詐》中的四小軍，京劇《截江奪鬥》中三船夫，《群英會》中二水手、二牢子手，《借東風·燒戰船》中二刀斧手，均穿紅卒坎。

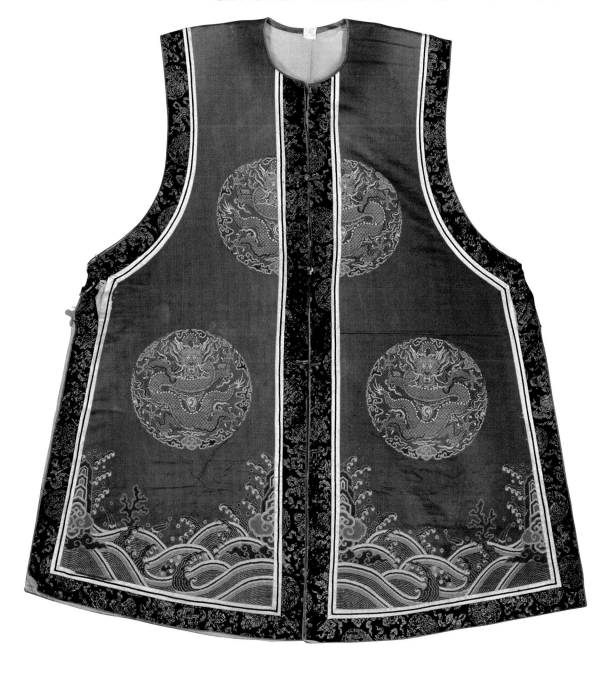

白緞繡團花牡丹梅花八寶紋卒坎

清光緒
身長74厘米　肩寬41厘米
下擺寬70厘米
清宮舊藏

Soldier's vest of white satin embroidered
with peonies, plum blossoms and
8-Auspicious motifs

Guangxu period
Vest length: 74cm
Shoulder width: 41cm
Hemline: 70cm
Qing Court collection

圓領，對襟，下擺為曲邊，裾左右開。襯黃布畫黑、白相間虎皮紋襯裏。前襟釘土黃色銅釦袢四對。前胸、後背為桃實、牡丹組成的團花紋，四周繡纏枝牡丹、八寶、梅花紋樣。通身釘兩道紅、綠相配的裝飾帶，裝飾帶在衣身下擺處呈如意頭形，帶間繡纏枝菊紋。裝飾帶與衣邊間釘小圓鏡，其周繡以藍色火焰。

此卒坎運用藍、月白、紅、粉、黃、綠、水綠、水粉、沉香、藕荷等顏色，設色豐富。採用纏針、松針、鋨針、釘針等多種針法，繡工精緻。

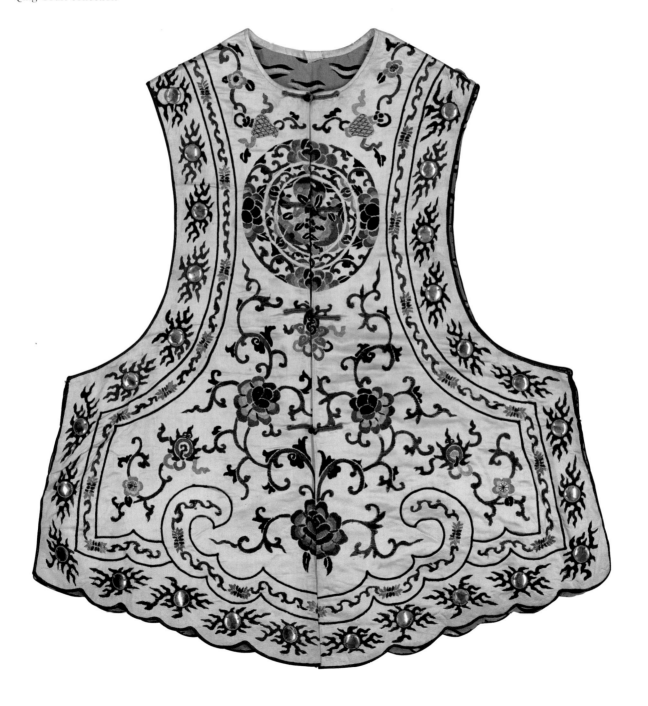

82

明黃妝花緞彩雲金龍紋箭衣
清乾隆
身長140厘米　兩袖通長196厘米
下擺寬118厘米
清宮舊藏

Light martial attire of bright yellow satin with colored clouds and gold dragons

Qianlong period
Attire length: 140cm
Cuff to cuff: 196cm
Hemline: 118cm
Qing Court collection

圓領，斜襟右衽，馬蹄袖，四開裾，衣長及足，粉色暗花縐綢串枝牡丹紋襯裏。領袖鑲青妝花緞邊。通身織彩雲金龍及海水江崖紋八團。

此衣面料為江寧織造貢品，織造精緻，色彩豐富艷麗。據說戲曲舞台上最早採用四開裾的蟒袍及行褂，始於乾隆年間江南的崑曲班。

箭衣屬輕便戲裝，應用範圍廣，上自帝王、武將，下至英雄豪傑、衙役獄卒具用。但也有嚴格的規定，分龍箭衣、花箭衣、繡邊箭衣、素箭衣四種。其顏色有上五色，下五色，穿箭衣，衣領加飾護頸之三尖，腰繫鸞帶。明黃色箭衣為舞台上扮帝王者之服用。

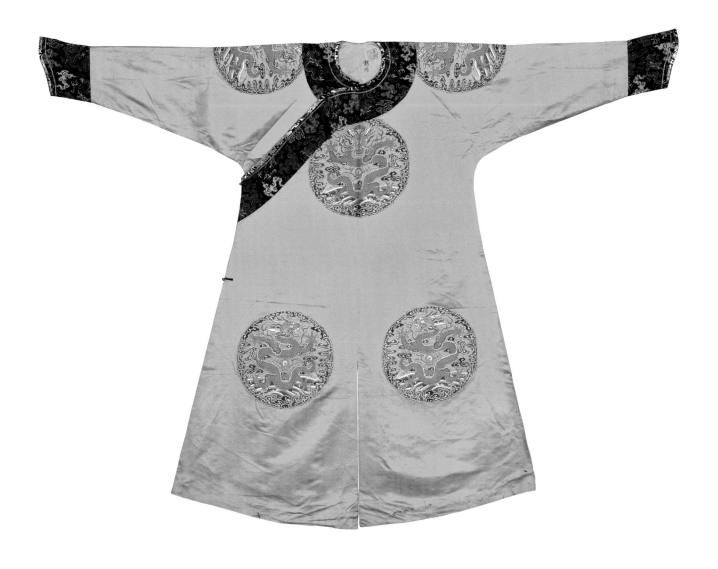

83

綠妝花緞彩雲金龍紋箭衣
清乾隆
身長144厘米　兩袖通長200厘米
下擺寬118厘米
清宮舊藏

Light martial attire of green satin with
colored clouds and gold dragons
Qianlong period
Attire length: 144cm
Cuff to cuff: 200cm
Hemline: 118cm
Qing Court collection

形制如前，襯粉色素綢裹。領口、腋
下及身側釘青絨銅鍍金鈕祥四對。通
身繡彩雲金龍及海水江崖，其中前
胸、後背、兩肩為正龍，餘為升龍，
龍間飾以五彩雲紋，下幅為海水江崖
紋。大襟內裏鈐篆體陽文"昇平署圖
記"方形硃印。

此衣用料講究，色彩豐富，裝飾豪
華，製作精良。箭衣本是滿族服飾，
其四開裾和馬蹄袖便於馬上民族騎
射，清代中葉逐漸應用於戲曲舞台，
成為戲曲服飾中為數不多的具有滿族
特色的服裝。

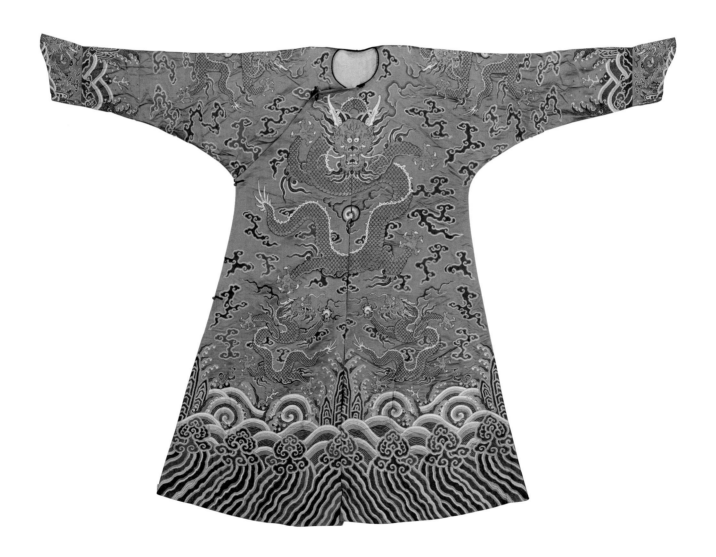

84

白妝花緞彩雲金龍紋箭衣
清乾隆
身長134厘米 兩袖通長191厘米
下襬寬126厘米
清宮舊藏

Light martial attire of white satin with
colored clouds and gold dragons

Qianlong period
Attire length: 134cm
Cuff to cuff: 191cm
Hemline: 126cm
Qing Court collection

形制如前，粉紅色綢襯裏。通身織金
龍十條，龍間散佈流雲，下襬為海水
江崖紋。領口內裏鈐長方硃印「大戲
記用」、長圓墨印「如意」。

此衣面料選用妝花緞，是江寧織造進
貢的珍品。清宮崑腔雜戲《三氣》中周
瑜扮相即頭戴紫金冠，身穿白龍箭
衣。京劇《群英會》中周瑜、《八大錘》
中陸文龍也都身穿白龍箭衣。

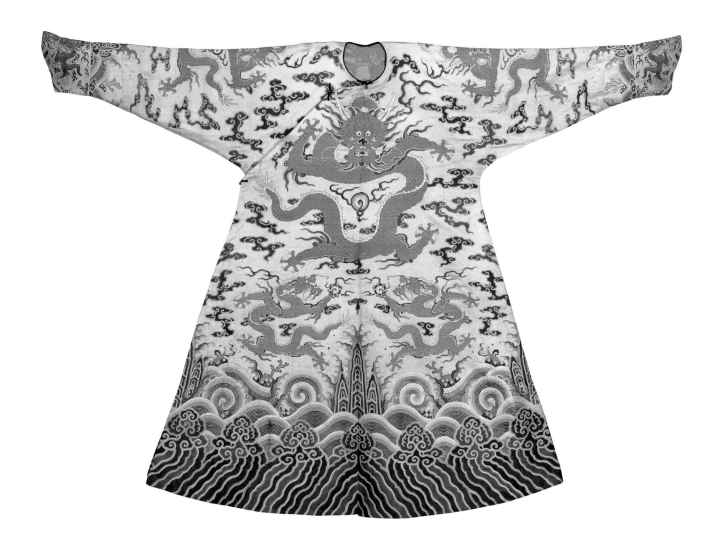

85

青妝花緞彩雲金龍紋箭衣
清乾隆
身長144厘米　兩袖通長194厘米
下襬寬124厘米
清宮舊藏

Light martial attire of black satin with colored clouds and gold dragons

Qianlong period
Attire length: 144cm
Cuff to cuff: 194cm
Hemline: 124cm
Qing Court collection

形制如前，湖色綢襯裏。通身織金龍八條，龍紋以捻金線織成，燦燦金線與黑色形成強烈反差。周圍襯以五彩祥雲，下幅飾以海水江崖紋。內裏鈐長圓形陽文墨印"如意"。

在取材於《三國演義》的京劇《定軍山》中，夏侯德即穿用青黑色箭衣。

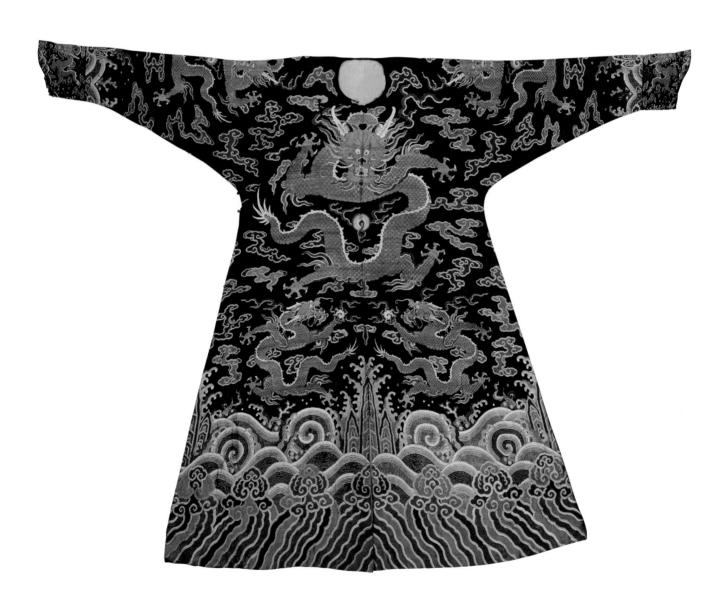

86

緙絲紅地燈籠海水紋箭衣

清同治

身長143厘米　兩袖通長218厘米

下擺寬112厘米

清宮舊藏

**Light martial attire of red silk tapestry
with eight lantern medallions and waves**

Tongzhi period

Attire length: 143cm

Cuff to cuff: 218cm

Hemline: 112cm

Qing Court collection

圓領，斜襟右衽，紅團龍暗花綢接袖，石青色馬蹄袖，四開裾，衣長及足，藍色麻布襯裏。衣身緙織八團燈籠紋樣，蓮花寶頂燈蓋，葫蘆形燈身，下垂小葫蘆樣燈穗。燈身緙織蝠銜壽桃、團壽、纏蔓葫蘆等圖案，其寓意為"福壽萬代"。花燈外，五蝠和朵雲環繞，朵雲間點綴魚鼓、寶劍、橫笛、笊籬、葫蘆、扇子、拍板、花籃等暗八仙，以銜磬蝙蝠和暗八仙組合，有福慶長壽之意。

緙絲是一種高檔絲織物，以仿名人書畫為多，用於服飾，僅見於皇室。以緙絲織物製作戲裝，更是罕見，可見當時宮中對戲曲的偏好和投入。

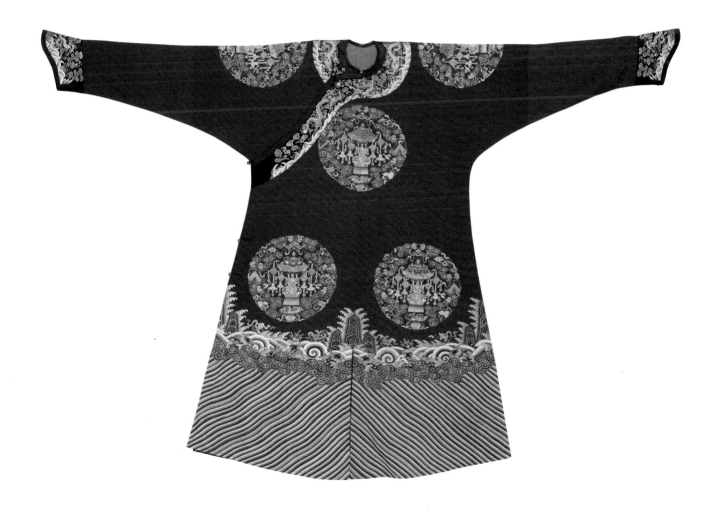

87

藍緞繡平金太極八卦紋帔
清光緒
身長138厘米　兩袖通長184厘米
下襬寬94厘米
清宮舊藏

Military counselor's blue satin dress embroidered with gold pattern of Tai Chi Ba Gua

Guangxu period
Dress length: 138cm
Cuff to cuff: 184cm
Hemline: 94cm
Qing Court collection

大領，斜襟右衽，闊袖寬身，綴湖色綢水袖，裾左右開，衣長及足。內襯黃素布裏。兩腋下釘藍緞帶二條。領、襟、兩袖口、衣身兩側及下襬鑲雪青緞平金繡圓壽字花果紋寬邊，其中兩袖及下襬為曲邊，餘為直邊。腰部綴藍緞平金纏枝菊紋鑲雪青緞平金迴紋邊腰梁，下垂寶劍式飄帶二，紋及鑲邊均與腰梁同。

此帔前後胸平金銀繡太極圖，兩肩、兩袖後及下裳前後平金繡八卦圖紋。間飾以桃實蝠紋圖案。通身又於各圖案間釘鐵質小圓片。

八卦紋帔又稱"八卦衣"，屬道教專用服裝，是扮演有道術軍師的身份裝。穿此帔者，表示所扮人物為知陰陽、通八卦、深通謀略之士。單本戲《群英會》、《借東風》中諸葛亮即穿用此類服裝。

醬色緞繡八卦紋帔

清光緒
身長148厘米　兩袖通長224厘米
下擺寬103厘米
清宮舊藏

Military counselor's dress of dark reddish brown satin embroidered with Ba Gua

Guangxu period
Dress length: 148cm
Cuff to cuff: 224cm
Hemline: 103cm
Qing Court collection

大領，斜襟右衽，闊袖寬身，綴月白綢水袖，裾左右開，衣長及足。藍色麻布襯裏。衣身袖口用淺藍色緞鑲曲邊，上繡仙鶴、雲蝠紋。腰間綴有淺藍色腰飾，在身前正中摺疊下垂，狀如飄帶，上以平金迴紋裝飾。

此帔上身前後胸繡太極圖案，以平金、銀線所呈現的深淺顏色來區分陰陽。在太極圖案周圍，平金繡八卦符號，外用湖色雙股線圈邊。

八卦指：乾（天）、坤（地）、艮（山）、兌（澤）、巽（風）、震（雷）、離（火）、坎（水），這八種符號，相傳為上古伏羲氏所創，後被道教賦予玄秘深奧之意，用於代表宇宙萬物。

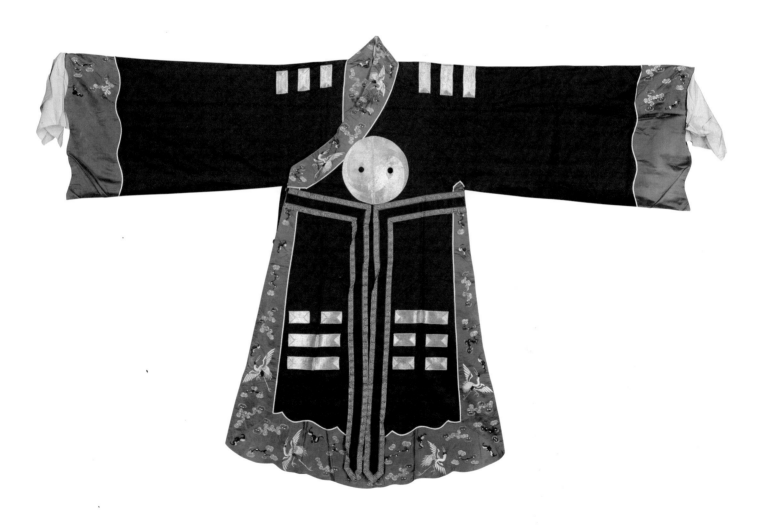

89

月白緞繡竹蘭菊石紋觀音帔
清同治
身長124厘米　兩袖通長207厘米
下擺寬92.5厘米
清宮舊藏

Guanyin's dress of bluish white satin
embroidered with bamboos, orchids,
chrysanthemums and rocks

Tongzhi period
Dress length: 124cm
Cuff to cuff: 207cm
Hemline: 92.5cm
Qing Court collection

觀音帔直領，寬身，衣長及足。襯紅
暗花綢裏。領口鑲白綾繡三藍勾蓮紋
邊，釘白綾繫帶二條。通身用墨線繡
竹、蘭、菊與山石紋，後身之竹林間
加繡白色喜鵲銜念珠之紋樣。繡工細
緻，製作精良，寓意鮮明。後領內裏
鈐楷書陽文墨印「南府外頭學含淳
堂」。

觀音帔為神話劇中觀世音菩薩之專用
服裝。

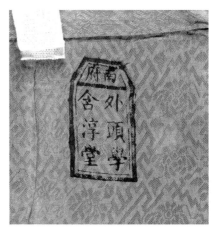

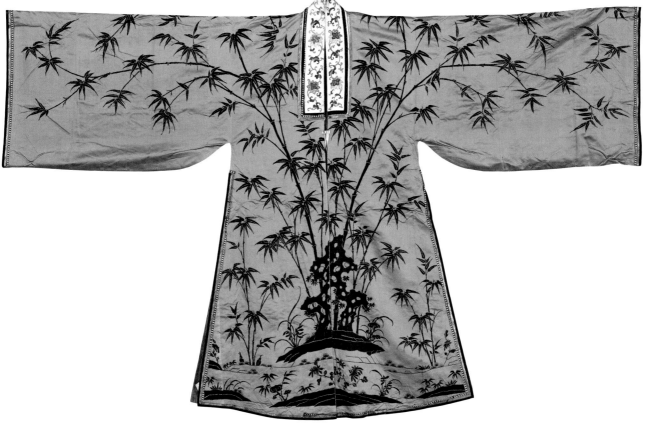

藍緞繡團鶴紋鶴氅
清光緒
身長144厘米　兩袖通長208厘米
下襬寬104厘米
清宮舊藏

Blue satin robe embroidered with ten crane medallions

Guangxu period
Robe length: 144cm
Cuff to cuff: 208cm
Hemline: 104cm
Qing Court collection

大領，斜襟右衽，闊袖寬身，綴水袖，裾左右開，衣長及足。襯粉紅麻布裏。領袖及裾、下襬鑲雪青緞繡雲蝠盤長紋曲緣。腋下釘緞帶兩條。腰部釘品藍緞鑲雪青緞邊腰梁，前垂兩條飄帶。

此氅周身以各色絨線，運用多種針法繡鶴紋十團。前後胸的仙鶴口銜靈芝及桃實。下襬前後仙鶴口銜靈芝及竹枝。形式別具一格。

鶴氅形制與八卦衣相似，只是以團鶴作裝飾圖案。其用途亦是專用於知天文、曉地理的智慧人物的扮裝。如《赤壁之戰》之"借東風"一折，諸葛亮即穿此氅，以表現他通曉天文地理。

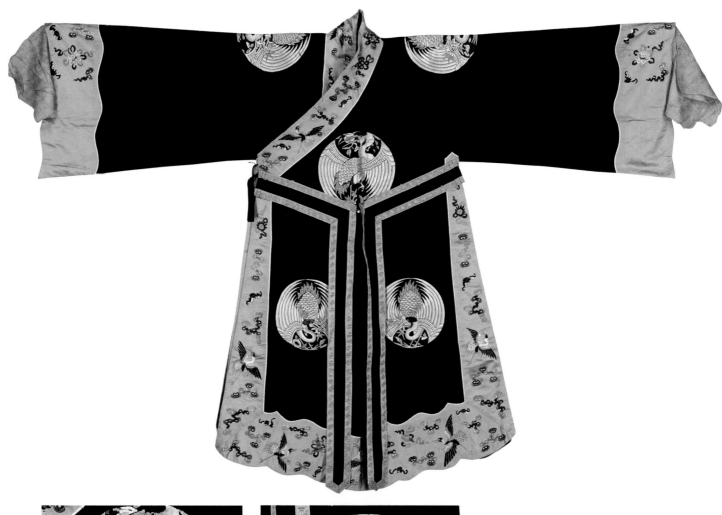

91

黃緞繡雲鶴日月紋法衣
清乾隆
身長141.5厘米　兩袖通長216厘米
下擺寬120厘米
清宮舊藏

Religious ceremonial robe of yellow satin embroidered with the sun, the moon, clouds and cranes

Qianlong period
Robe length: 141.5cm
Cuff to cuff: 216cm
Hemline: 120cm
Qing Court collection

直領，對襟，荷包袖，左右開裾高至腋下，衣長及足，粉紅暗花綾襯裏。衣領、袖邊用黑緞鑲寬邊，上飾平金龍逐火珠紋，周圍繡祥雲。衣身繡舞鶴三十六隻，前後身各八隻，兩袖各十隻。白鶴銜古錢、寶珠、如意、犀角、珊瑚等雜寶，間飾流雲紋。兩肩繡神話中的日月圖案。左肩為太陽，內有三足烏，立於梧桐樹下的山石

上，遠處雲繞碧瓦朱甍。右肩為月亮，內有玉兔於桂樹下搗藥，雲間隱現廣寒宮。襯裏鈐墨印"大戲"。

法衣是軍師和道士設壇作法時的場合裝，也是仙翁的身份裝。用時內襯八卦衣和素褶子。穿法衣者有《借東風》中的諸葛亮、《安天會》中的太上老君、《五花洞》中的張天師等角色。

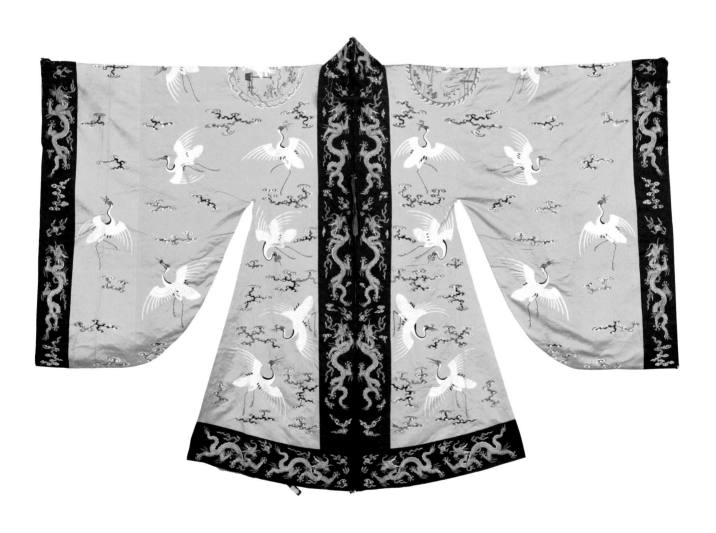

92

紅紗繡雲鶴龍捧塔紋法衣
清乾隆
身長143厘米　肩寬132厘米
袖口寬51厘米
清宮舊藏

Religious ceremonial robe of red gauze embroidered with
clouds, bats, cranes and dragons holding a pagoda

Qianlong period
Robe length: 143cm
Shoulder width: 132cm
Cuff width: 51cm
Qing Court collection

直領，對襟，袖與衣身一體，衣長及足。內襯綠暗花雲紋
紗裏。衣體寬大，分前後兩片，上連下斷。領口釘白素綢
繫帶二條。領鑲青紗繡平金夔龍纏枝牡丹菊花紋寬邊，下
綴青紗繡海水江崖龍虎紋飄帶。衣兩側從裏至外依次鑲綠
紗平金繡螭雲紋寬邊、青紗繡纏枝菊紋寬邊及月白紗地平
金夔龍紋邊。下襬鑲邊前後地同紋異，前為綠紗繡雲鶴紋
寬邊，後為綠紗平金繡纏枝牡丹、菊花及八卦、磬紋寬
邊。其襯裏右側鈐有"靜宜園"墨印一方，右側鈐篆體硃
印"昇平署圖記"一方。

衣身正面繡海水江崖雲龍紋，兩肩為團龍紋，下幅左右各
為升龍。背後上部平金繡龍捧塔連珠紋樣，下繡道教"五
嶽真形圖"，間飾八寶、雲蝠紋。下幅為海水江崖紋。

此衣形制特異，裝飾繁複豪華，紋飾多樣，用色豐富，做
工極精緻，體現了清中期宮廷戲衣製作的高超水平。從鈐
印可知，此衣曾為昇平署所有，並在靜宜園演出時用。

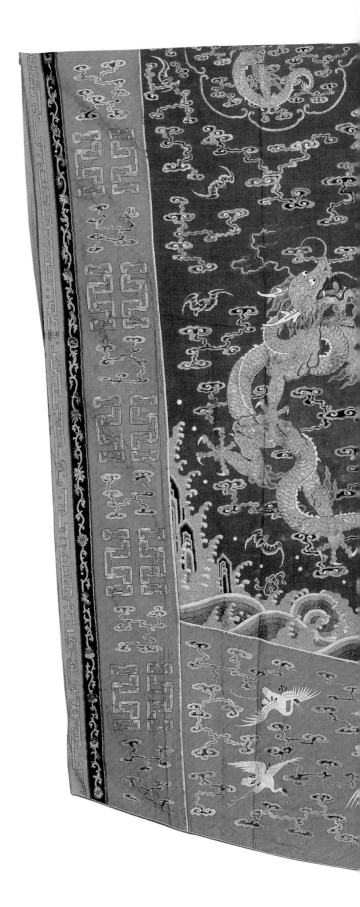

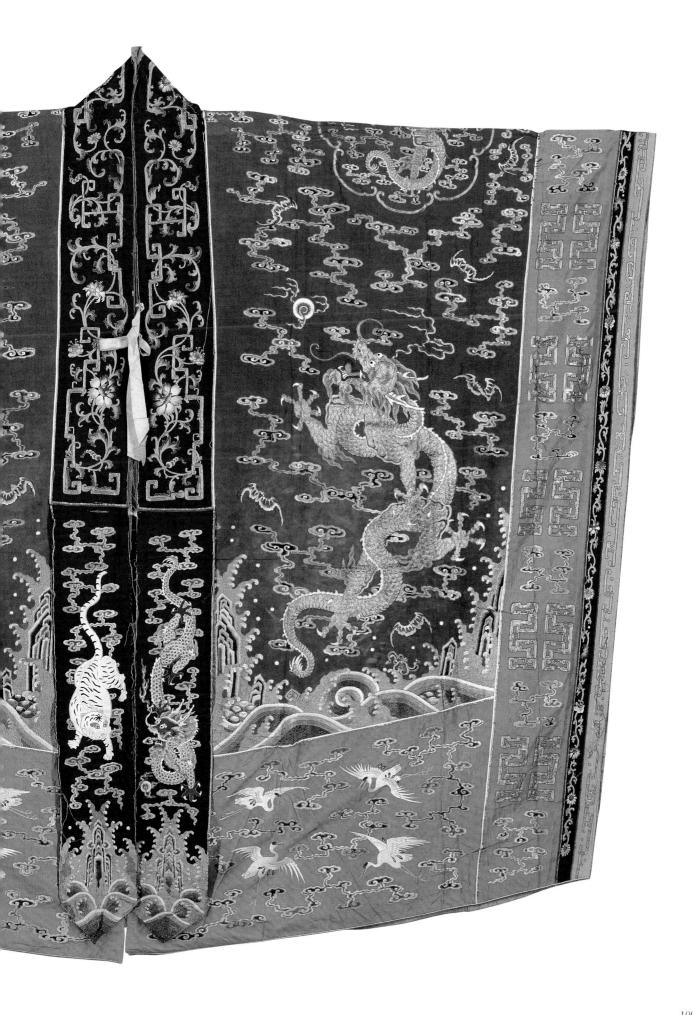

109

93

彩緞繡平金花蝶雙喜紋八仙衣——
呂洞賓

清光緒
身長153厘米 兩袖通長217厘米
下擺寬110厘米
清宮舊藏

Immortal Lü Dongbin's dress of multicolored satin embroidered with gold thread flowers, butterflies and words of double happiness

Guangxu period
Dress length: 153cm
Cuff to cuff: 217cm
Hemline: 110cm
Qing Court collection

大領、斜襟右衽，闊袖寬身，綴湖色綢水袖，裾左右開，衣長及足，襯粉紅素布裹。右腋下釘青緞繫帶二條。以藍、粉、黃三色緞呈長方形拼成地子，領、襟、袖口、衣身兩側及下擺鑲白緞平金雙喜字花卉紋寬邊。主體紋飾為後背正中繡揹負寶劍，手舞拂塵的呂洞賓。平金菱鏡形圈邊。其他部位則繡牡丹、荷花、梅花、玉蘭、石榴及茶花等折枝花卉，點綴以雙喜字及蝴蝶紋。繫帶上黃條墨書"色累夾金繡喜字八仙衣一件"。

此衣專用於八仙之呂洞賓，八仙指道教八位神仙：呂洞賓、張果老、鐵拐李、漢鍾離、曹國舅、韓湘子、藍采和、荷仙姑。以八仙為題材的戲曲多與祝壽有關，清宮之中每逢皇太后、皇帝萬壽節，必演《群仙祝壽》、《八仙慶壽》、《八洞神仙》等戲。

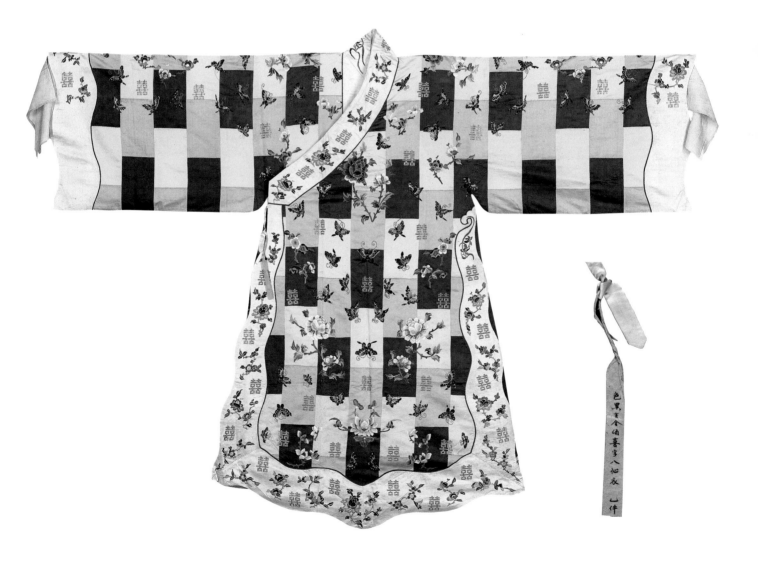

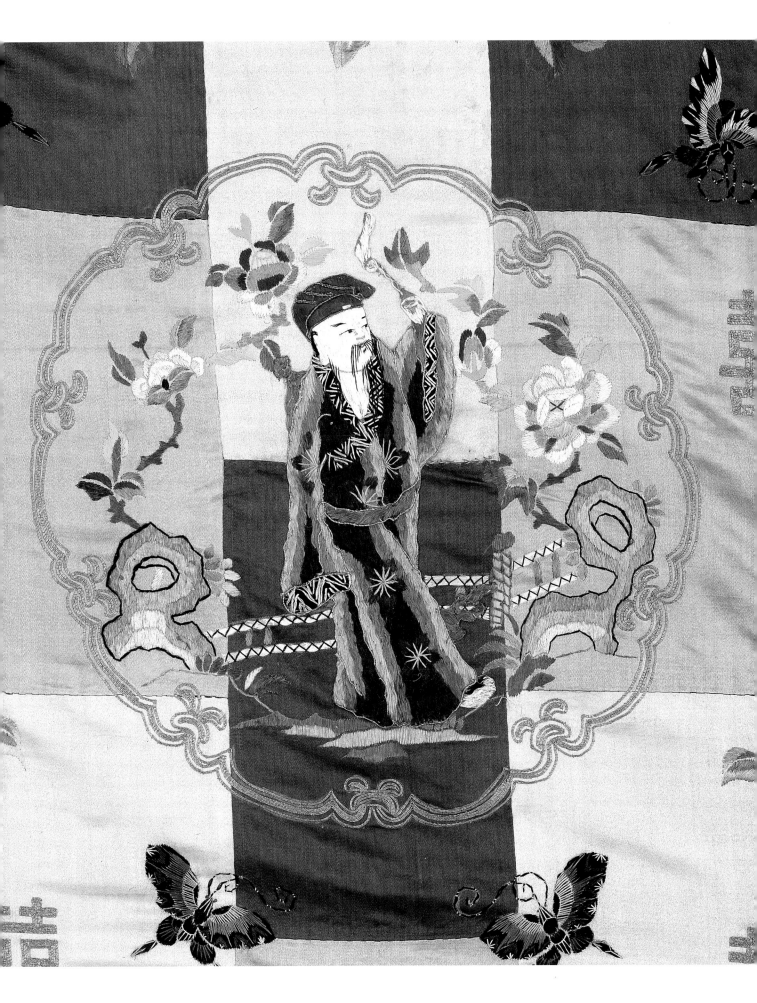

香色緞繡平金雲蝠雙喜紋八仙衣
——張果老

清光緒
身長153厘米　兩袖通長217厘米
下襬寬108厘米
清宮舊藏

Immortal Zhang Guolao's dress of satin
embroidered with bat-cloud medallions
and gold thread words of double happi-
ness

Guangxu period
Dress length: 153cm
Cuff to cuff: 217cm
Hemline: 108cm
Qing Court collection

形制如前，領、襟、袖口、衣身兩側
及下襬鑲青緞平金雙喜字纏枝牡丹紋
寬邊，其領、襟為直邊，餘皆為曲
邊。主體圖紋為後背所繡持漁鼓而立
的張果老。平金菱鏡形圈邊。其他部
位平金繡雙喜字團蝠紋，間飾平金雙
喜字、彩雲、紅蝠紋。

此衣採用藍、月白、白、紅、粉紅、墨
綠、綠、水綠、水粉等多色絲線，運用
了平金、纏針、套針、平針等多種刺繡
針法製作而成。圖案自然生動，造型精
美，體現了清宮戲衣高超的製作水平。
專用於神話劇中八仙之張果老。

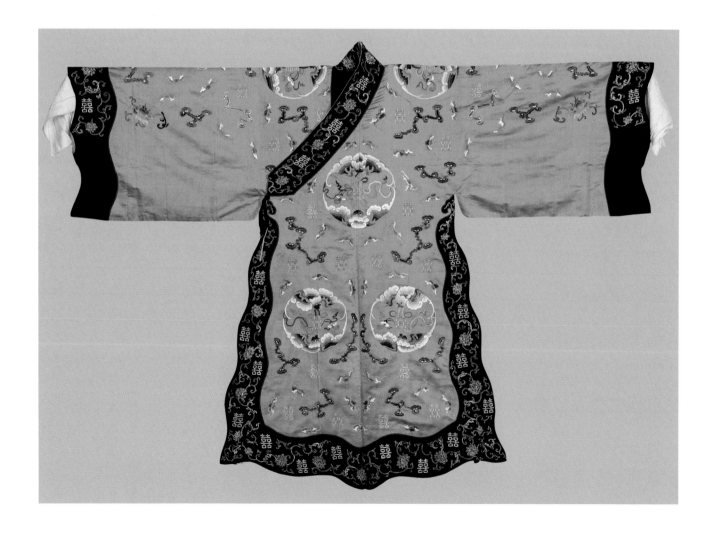

青緞繡平金葫蘆圓壽紋八仙衣——
鐵拐李

清光緒
身長87.5厘米　兩袖通長183厘米
下襬寬87.5厘米
清宮舊藏

**Immortal Li Tieguai's dress of black satin
embroidered with calabash and gold
thread words of longevity**

Guangxu period
Dress length: 87.5cm
Cuff to cuff: 183cm
Hemline: 87.5cm
Qing Court collection

敞領，闊袖，綴湖色綢水袖，衣長及
胯，襯粉紅素布裏。前部附淺粉綾質
"塑形肚囊"。胸、兩袖及下襬鑲白緞
平金雲蝠迴紋曲邊，唯前襬為如意頭
曲邊。衣身左右兩側綴黃緞繡青色虎
皮紋短侉子，腰間綴以玫瑰紫暗花綢
紋腰巾。主體紋樣為後背正中繡拄鐵
拐，舉葫蘆，踏雲而行的鐵拐李。周
身平金繡團壽字及葫蘆紋。

此衣專用於神話劇中八仙之鐵拐李。

紅緞繡平金圓壽花蝠紋八仙衣——
漢鍾離

清光緒
身長147厘米　兩袖通長208厘米
下擺寬106厘米
清宮舊藏

Immortal Han Zhongli's dress of red satin
embroidered with flowers, bats and gold
thread words of longevity

Guangxu period
Dress length: 147cm
Cuff to cuff: 208cm
Hemline: 106cm
Qing Court collection

琵琶形領，闊袖綴水袖，裾左右開。
附塑形肚囊。腰綴湖藍色暗花綢走
水，下垂盤長結飄帶。左右兩側釘白
綾畫葉脈紋侉子，周身鑲藍緞繡平金
團鶴葫蘆紋曲水形寬邊。主體紋樣為
後背正中繡漢鍾離手搖摺扇立像。其
餘部位繡折枝花卉、平金圓壽字及雲
蝠紋。

此衣專用於神話劇中八仙之漢鍾離。

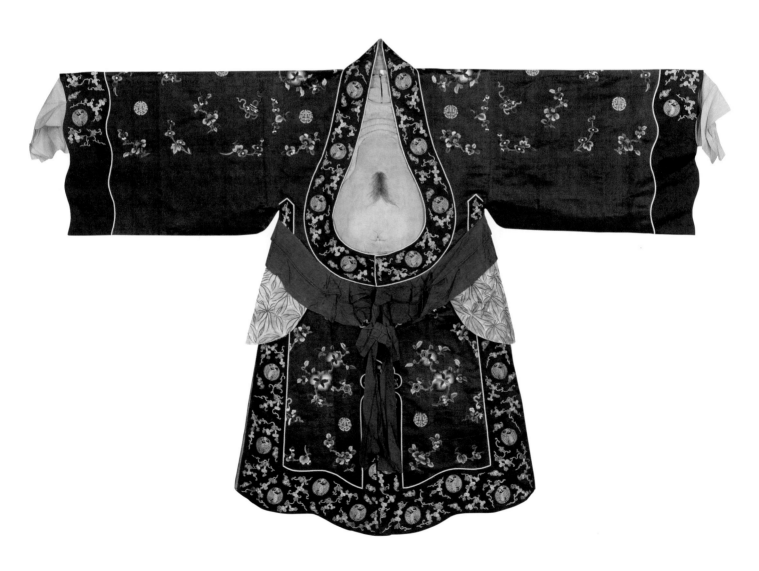

97

絳色緞繡平金團龍雲蝠雙喜紋八仙衣——曹國舅

清光緒
身長142.5厘米　兩袖通長208厘米
下擺寬99厘米
清宮舊藏

Immortal Cao Guojiu's dress of satin embroidered with clouds, bats and gold thread dragons and words of double happiness

Dress length: 142.5cm
Cuff to cuff: 208cm
Hemline: 99cm
Qing Court collection

圓領，大襟右衽，寬身闊袖，綴月白綢水袖，左右開裾，腋下綴罷，衣長及足。襯粉紅素布裏。以藍緞釘寬邊，上平金繡長壽字、雙喜字、雲蝠以及佛家的輪、螺、傘、蓋等八寶紋。主體紋飾為後背彩繡着官服，持陰陽板的曹國舅形象。平金菱鏡形圈邊。周身分佈平金龍紋九團，間飾平金雙喜字、暗八仙和雲蝠紋。附紙籤墨書"色累夾金絹喜子八仙衣一件"。

此衣專用於神話劇中八仙之曹國舅，款式與《穿戴題綱》記載吻合。在八仙中，唯曹國舅一人官服裝扮，與其他七仙的布衣隱士裝扮迥然有別。但在

清宮節令戲《仙圓》中，曹國舅則改為頭戴仙巾，身穿仙衣。

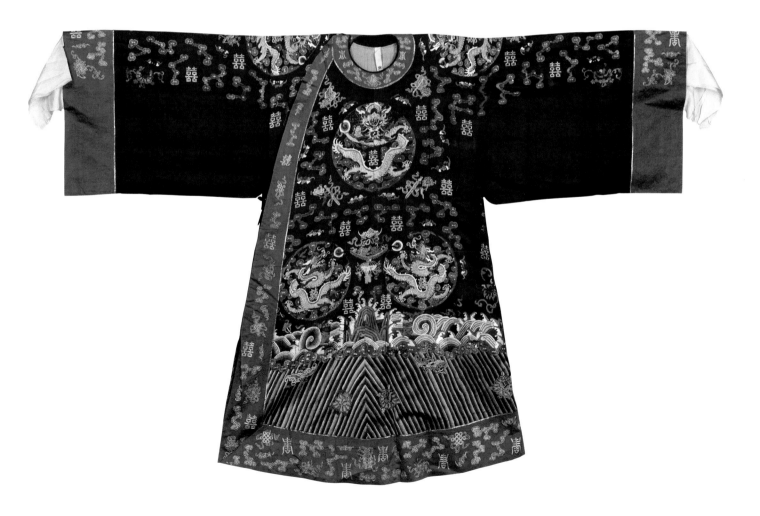

粉色緞繡平金花竹雙喜紋八仙衣——藍采和

清光緒
身長95厘米　兩袖通長179厘米
下擺寬85厘米
清宮舊藏

Immortal Lan Caihe's dress of satin embroidered with flowers, bamboos and gold thread words of double happiness

Guangxu period
Dress length: 95cm
Cuff to cuff: 179cm
Hemline: 85cm
Qing Court collection

大領，斜襟右衽，寬身闊袖，綴月白綢水袖，衣長過胯。綴綠曲水皮球花紋暗花綢腰飾，高低雙層狀如走水。領、袖、衣邊以寶藍緞飾緣，呈曲狀，上平金繡雙喜字和花籃，間隔排列。後身為主體紋樣，釘綴彩繡人物藍采和，貌如少年，蓬頭，上穿綠繡花彩蓮衣，下着藕荷色彩褲，肩荷鋤，手攜籃。人物周圍點綴壽石、靈芝、翠竹、梅花，用平金線菱鏡形圈邊。周身繡花籃，點綴雙喜字和蝴蝶紋。

此衣專用於神話劇中八仙之藍采和。八仙各持寶物，望物即可辨主。藍采

和持物為花籃，因而仙衣周身重點渲染各式花籃。

99

雪青緞繡蘭蝶紋八仙衣——韓湘子
清光緒
身長147厘米　兩袖通長202厘米
下擺寬115厘米
清宮舊藏

Immortal Han Xiangzi's dress of lilac satin
embroidered with orchids and butterflies
Guangxu period
Dress length: 147cm
Cuff to cuff: 202cm
Hemline: 115cm
Qing Court collection

大領，斜襟右衽，寬身闊袖，綴月白
綢水袖，身兩側開裾至腋下，衣長及
足。用寶藍緞飾緣，呈曲狀，上平金
繡團鶴、蝙蝠、葫蘆勾藤紋。後背綴
繡主體紋飾韓湘子，上穿紅色蘭花紋
採蓮衣，下着水綠彩褲，腰繫品藍汗
巾，足蹬雲頭鞋，握笛橫吹，踏雲而
來。周身其他部位彩繡蘭花、翠竹、
桃實、靈芝和蝴蝶紋樣。

此衣專用於神話劇中八仙之韓湘子。
韓湘子所穿仙衣的顏色，清時也有變
化，完全依皇帝喜好而定。造辦處活
計檔記載：雍正元年"七月十四日 太
監高寶等交來八件八仙繡衣"，當時

所交韓湘子繡衣為石青色，同月二十
九日"太監施良棟傳旨 將韓湘子衣另
換做香色……呈覽後準時再做"，由
此而見皇帝的喜好和重視。

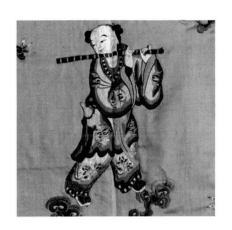

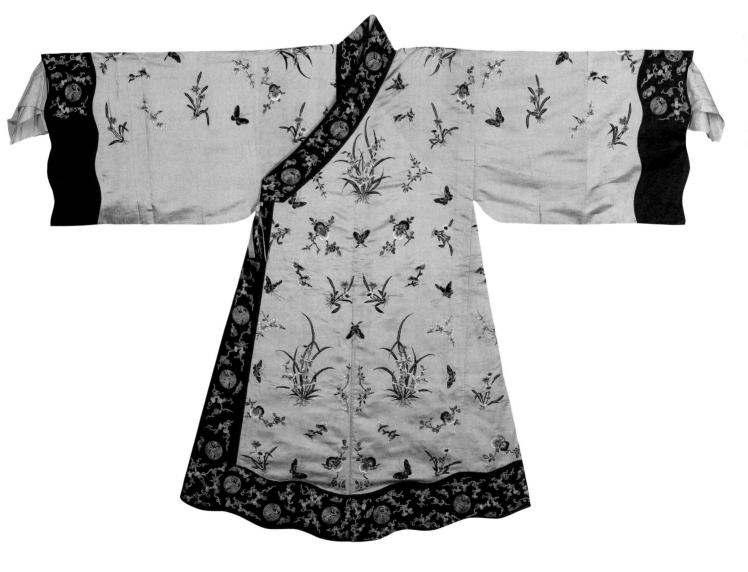

100

桃紅緞繡荷鳥紋八仙衣——何仙姑
清光緒
身長131.5厘米　兩袖通長207厘米
袖寬51.7厘米
清宮舊藏

Female Immortal He Xiangu's dress of peach red satin embroidered with lotus and bird design

Guangxu period
Dress length: 131.5cm
Cuff to cuff: 207cm
Hemline: 51.7cm
Qing Court collection

大領，斜襟右衽，寬身闊袖，綴月白綢水袖，上衣下裳相連，腰下綴緞繡飄帶數條。領、袖邊以玫瑰紫緞緣飾，上繡平金曲水和皮球花紋，袖邊呈曲狀。上衣繡六團鷺鴛荷花紋，以金線圈邊。周圍金線做規則排列的方格紋，內填蘭花和十字花。腰部飾革帶，上平金繡雙喜和環錢紋，革帶下綴雙層如意狀腰飾，上層各色緞纍疊，彩繪花蝶紋；下層白緞打襉，彩繡折枝花鳥，一襉一鳥。環腰綴各色花蝶飄帶數條，上繡各式花蝶紋。左右腰際各綴伶子，上繡化藍、荷花紋。下裳前後正中綴如意頭形寬飄帶，前為蝠銜銅錢和桃實紋，寓"福在眼前"、"福壽"之意；後為鶴銜靈芝，寓意"靈仙祝壽"。飄帶下綴五彩網穗。

此衣專用於神話劇中八仙之何仙姑，很多地方借鑒了宮衣的特點。何仙姑是八仙中唯一女仙，其服裝並不固定，裝扮時以突出女性柔美為主。由於八仙衣在京劇劇目中使用範圍較小，當衣箱中無八仙專用服裝時，可用與八仙衣顏色、款式相近的服裝代替，何仙姑則可用宮衣或色帔來替代。

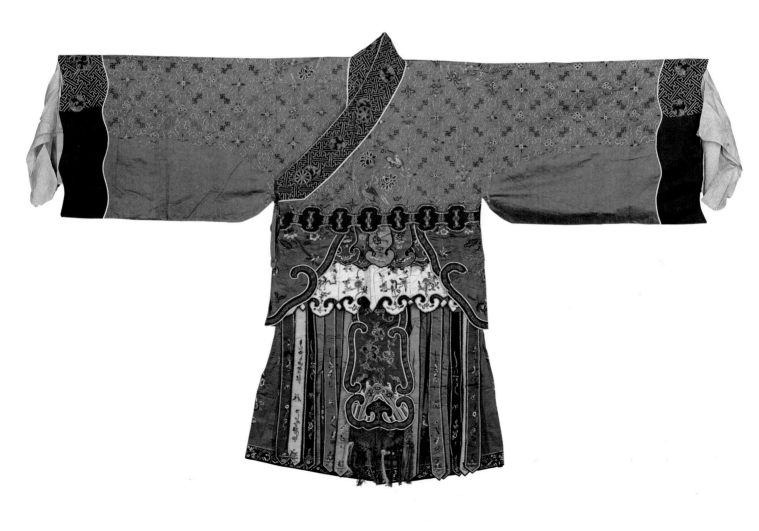

101

拼各色緞菱形紋道姑衣
清乾隆
身長119厘米　兩袖通長208厘米
下擺寬98厘米
清宮舊藏

Taoist nun's dress made of multicolored
satins with diamond pattern

Qianlong period
Dress length: 119cm
Cuff to cuff: 208cm
Hemline: 98cm
Qing Court collection

直領，對襟，寬身闊袖，裾左右開，衣長及足，內襯白素綢裏。領口鑲青緞繡串枝梅紋邊，下釘青緞繫帶二條。以拼菱形青、淺黃及月白三色緞組成衣身。領裏鈐楷體陽文墨印"同春"、"長春"、"仁合"、"南府內頭學記"，並墨書"女豆沙水田衣"。

此衣形制規整，製作精良，是戲曲演出中道姑、尼姑所着之身份裝。因緞料色彩互相交錯，形如水田，又名水田衣。據《穿戴題綱》記載，崑曲《玉簪記》之《促試》、《秋江》唱段中女尼陳妙常即穿着此類戲裝。

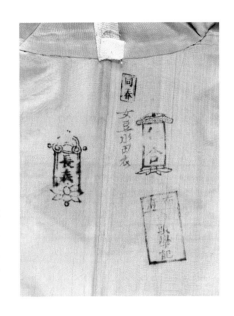

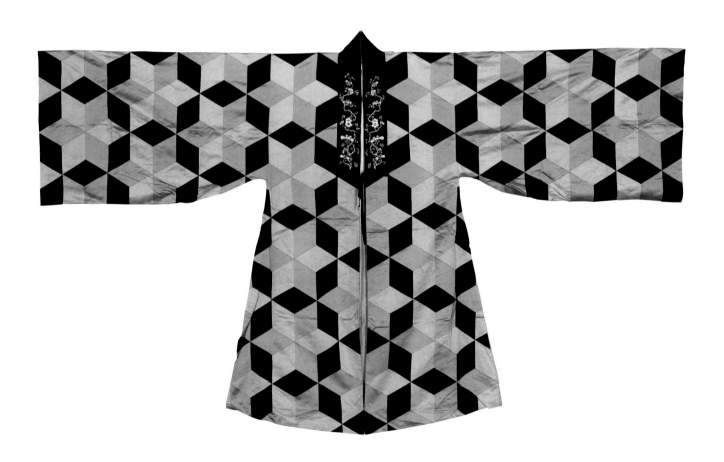

拼色緞"卍"字紋道姑衣
清乾隆
身長130厘米　兩袖通長230厘米
下襬寬118厘米
清宮舊藏

Taoist nun's dress made of multicolored
satins with swastika pattern

Qianlong period
Dress length: 130cm
Cuff to cuff: 230cm
Hemline: 118cm
Qing Court collection

直領，對襟，寬身闊袖，裾左右開，衣長及足，內襯白素綢裏。領鑲邊採用色緞拼接的方法，在淺豆沙和石青緞拼成的方格內，以月白和石青、草綠和雪青緞料做顏色搭配，剪成菱形，以角相對，形成方格中的六菱角圖案。衣身用綠和雪青色緞拼成兩色方格，在方格內，以石青和肉粉色緞做卍字紋。

清宮大戲《勸善金科》第七齣"赴齋筵眾尼說法"中四尼姑的扮相皆頭戴女僧帽，身穿水田衣，腰繫絲絛。

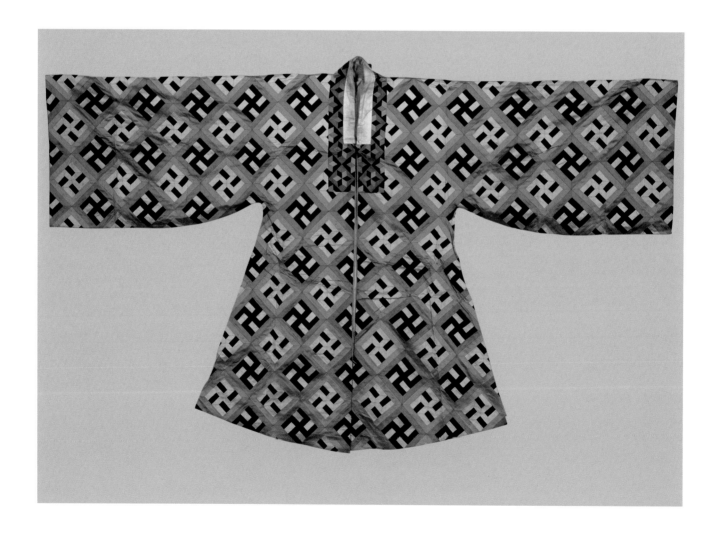

103

拼各色緞長方格紋道姑衣
清光緒
身長148厘米　兩袖通長214厘米
下襬寬100厘米
清宮舊藏

Taoist nun's dress of multicolored satins with check pattern

Guangxu period
Dress length: 148cm
Cuff to cuff: 214cm
Hemline: 100cm
Qing Court collection

直大領，對襟，寬身，闊袖，月白綢水袖，衣長及足，左右開裾，粉紅色麻布襯裏。領口鑲白緞，下端平齊止於胸，領下釘一對白緞繫帶。衣身用三色緞料拼接，將紅青、寶藍、月白緞料剪裁成相同尺寸的長方形，間雜紩以為衣。全衣針跡勻齊，拼縫平整。

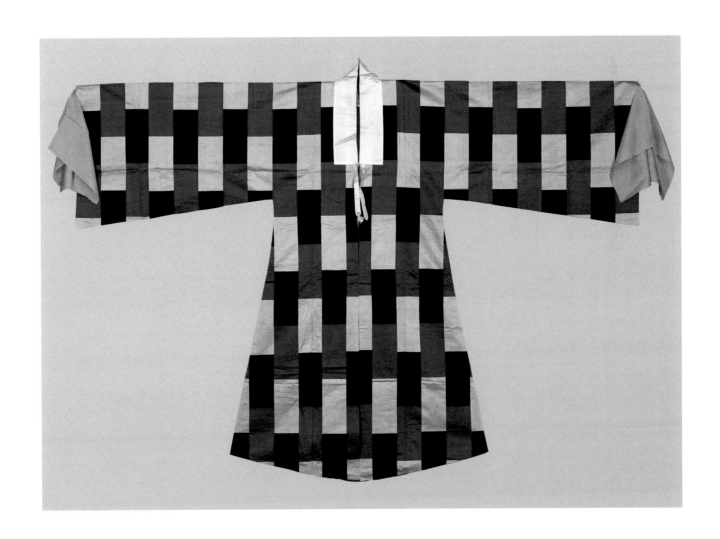

緞地錦群紋道姑背心
清光緒
身長117厘米　肩寬46厘米
下襬寬92厘米

Taoist nun's satin vest with varying designs in colors
Guangxu period
Vest length: 117cm
Shoulder width: 46cm
Hemline: 92cm
Qing Court collection

直領，對襟，裾左右開。襯栗青色麻布裏。領鑲湖色暗花綾，內外緣鑲裏緞邊一道，釘黑緞釦袢一對。通身採用各色絲線織成方格水田紋，在方格內填葫蘆、水紋、鈴杵、錢紋、卍字、折枝牡丹、鎖子紋，組成錦群紋飾。

此衣為清宮崑曲《玉簪記》之《琴挑》選段中女尼陳妙常穿用。

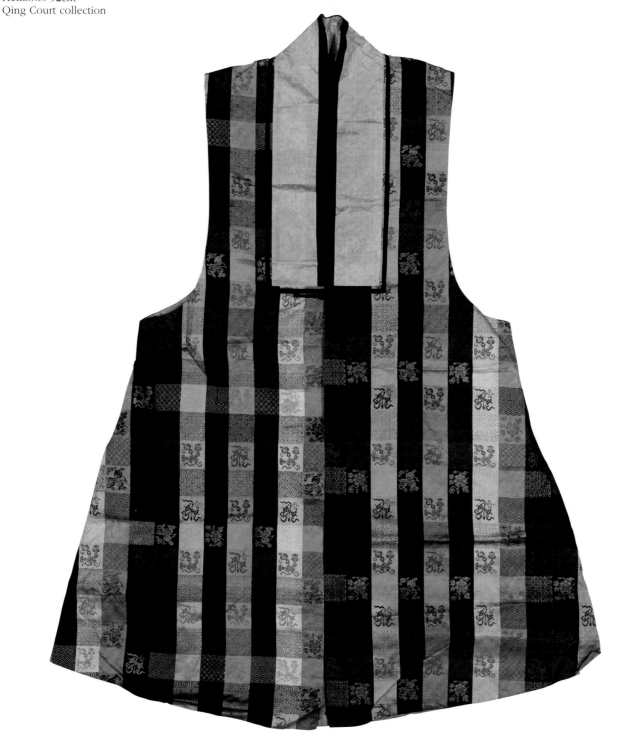

105

香色縐綢龜背朵花紋僧衣
清乾隆
身長138.5厘米　兩袖通長204厘米
下襬寬108厘米
清宮舊藏

Monk's dress of tan crepe silk with flowers and tortoise shells
Qianlong period
Dress length: 138.5cm
Cuff to cuff: 204cm
Hemline: 108cm
Qing Court collection

大領，斜襟右衽，寬身闊袖，左右開裾，衣長及足，無襯裏。右腋下釘香色縐綢繫帶二條。領、襟鑲青緞素面襯白素布裏寬邊。衣身暗花紋為龜背朵花圖案。

僧衣是佛教徒之身份裝。此衣形制簡易，裝飾樸素，體現了佛教徒角色之特點。

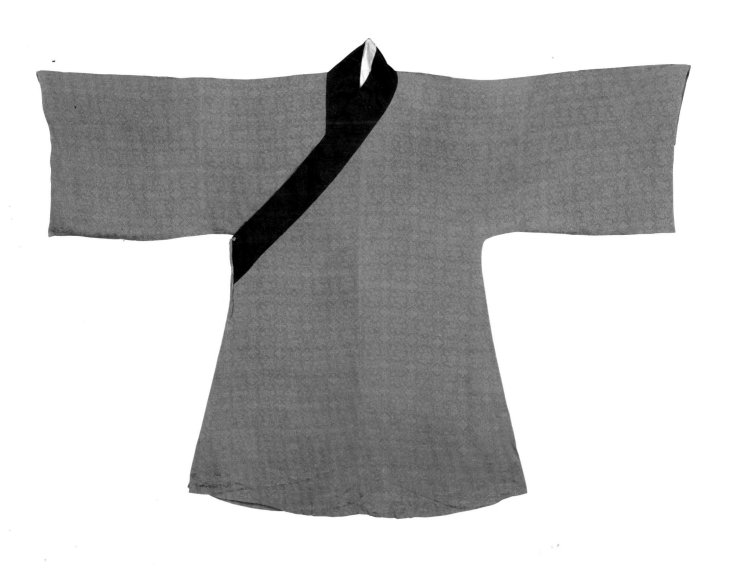

黃地錦夔龍捧壽雲蝠紋佛衣

清雍正
身長142厘米　肩寬99厘米
下襬寬220厘米
清宮舊藏

Buddha's clothes of yellow brocade with clouds, bats, Kui-dragons and "Shou" (longevity)

Yongzheng period
Clothes length: 142cm
Shoulder width: 99cm
Hemline: 220cm
Qing Court collection

直領，對襟，襯粉紅色暗花綾裏。胸前釘石青織金緞帶一對。領及下襬鑲石青緞織金團龍雜寶紋寬邊一道。寬邊內鑲紅、綠織金緞窄邊各一道。錦面織紋為夔龍捧壽，間飾雲蝠。橫向排列，上下交錯，形成四方連續紋樣。

此衣錦面設色有紅、黃、藍、月白、豆沙色等十餘種。織造精細，設色瑰麗雅致，提花規整，為蘇州仿宋錦之精品。佛衣是一種特定的服裝，多為佛教尊神穿用。清宮浴佛節上演《六祖講經》、《佛化金身》等戲即用。

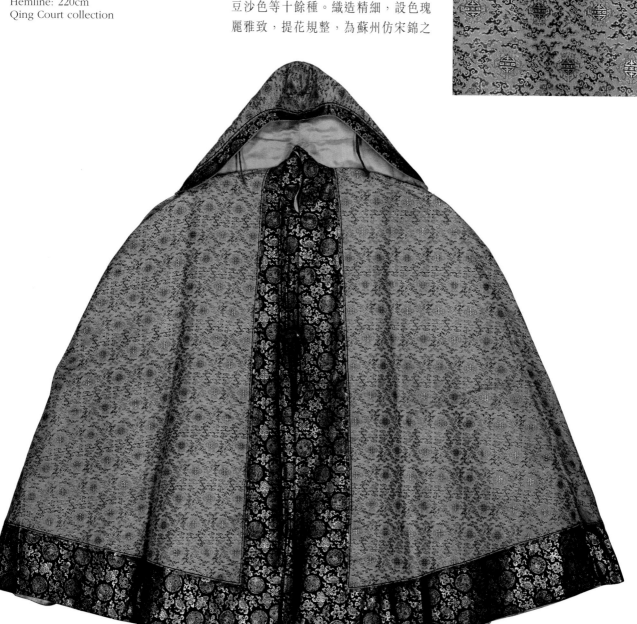

107

黃緞繡折枝勾蓮佛字紋佛衣
清光緒
身長147厘米　兩袖通長205厘米
下襬寬104厘米
清宮舊藏

Buddha's clothes of yellow satin embroidered with delineated lotus and "Fo" (Buddha)

Guangxu period
Clothes length: 147cm
Cuff to cuff: 205cm
Hemline: 104cm
Qing Court collection

大領，斜襟右衽，寬身闊袖，左右開裾高至腋下，衣長及足，粉紅色麻布襯裏。綴高低雙層異色暗花綢腰飾。衣身及袖口以品藍緞緣邊，呈曲狀，上平金繡龜背、網紋、卍字、勾連雲等二方連續紋。在平金紋樣上以四合如意形狀開光，內繡紅色盤長紋。

衣身彩繡粉紅和寶藍兩色蓮花，以平金太極紋樣為花芯，蓮瓣採用三暈色，使色彩過渡自然。粉紅、寶藍兩色加之金色花芯，在黃緞地的襯托下，蓮花分外突出。花外散繡紅色佛字，昭示此衣穿者在劇中的身份。

清宮連台大戲《勸善金科》中，如來佛祖即內穿蟒，外罩佛衣。

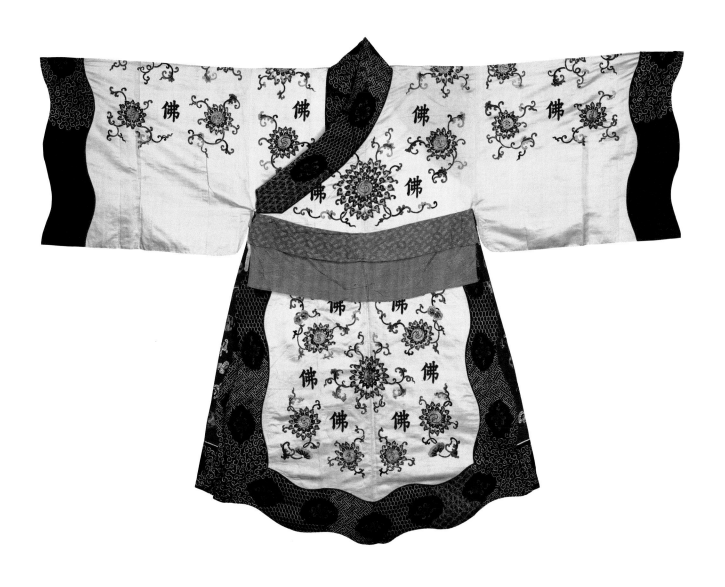

108

拼各色錦綴繡六團花卉紋羅漢衣
清乾隆
身長85厘米　兩袖通長220厘米
下襬寬102厘米
清宮舊藏

Arhat's clothes patched up with multicol-
ored brocades embroidered with round
patches of floral design
Qianlong period
Clothes length: 85cm
Cuff to cuff: 220cm
Hemline: 102cm
Qing Court collection

大領，斜襟右衽，闊袖，衣長及胯，
襯粉紅暗花綢裏。右腋下釘繫帶二
條。領、襟、袖口及前後下襬鑲紅地
曲水卍字朵花"喜相逢"紋錦邊。衣身
於前胸、後背、兩肩、兩袖後綴繡花
卉團補各一，其中前胸團補已佚。其
補為深藍緞地，上彩繡牡丹、菊花、

百合、桂花、石竹、海棠、靈芝、月
季等四季花卉紋。

此衣運用了戧針、纏針、桂花針、套
針、打籽等多種刺繡針法，用料講
究，製作精良，裝飾華美，體現了清
宮戲衣不惜工本之特點。羅漢衣屬於
專用戲衣類，為扮演神話劇中之佛教
"十八羅漢"所服用。人物扮相時，腰
繫絲縧，頸掛佛珠，外披袈裟。

109

綠色錦繡雲蝠金龍紋羅漢衣
清乾隆
身長85.5厘米　兩袖通長220厘米
下襬寬96厘米
清宮舊藏

Arhat's clothes of green brocade embroi-
dered with clouds, bats and gold dragons
Qianlong period
Clothes length: 85.5cm
Cuff to cuff: 220cm
Hemline: 96cm
Qing Court collection

大領，斜襟右衽，闊袖，衣長及胯，
粉紅暗花綢襯裏。領、袖、衣邊以10
厘米寬淺粉色曲水折枝花卉錦緣邊。
衣身彩繡五色祥雲，外用金線圈邊，
雲間蝙蝠飛舞。兩袖各繡平金二龍戲
珠，龍長與袖寬相近。身及兩袖用水
粉雙股絨線加金線釘飾成如意頭紋
樣，前後身兩袖如意頭各一，形成四
合如意紋飾。內裏墨書"官"字。

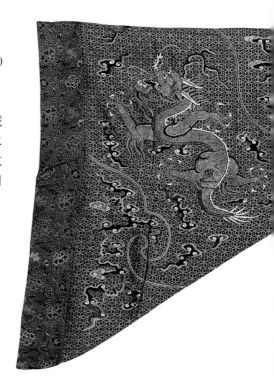

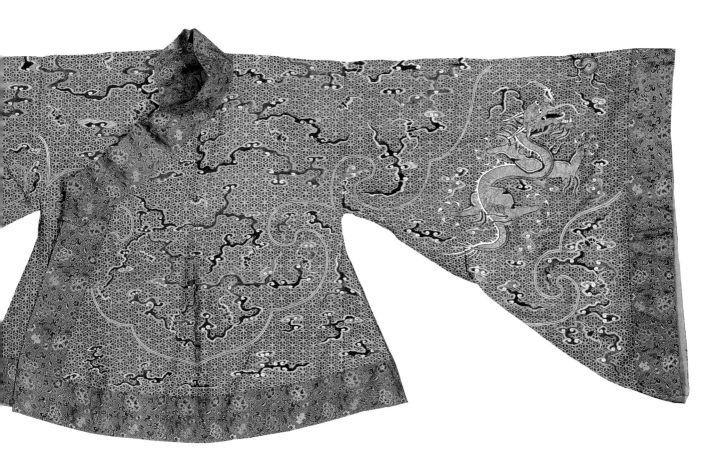

110

粉色簟紋錦繡龍鳳紋羅漢衣
清乾隆
身長85厘米　兩袖通長222厘米
下擺寬100厘米
清宮舊藏

Arhat's clothes of pink brocade embroidered with Kui-dragon and phoenix design
Qianlong period
Clothes length: 85cm
Cuff to cuff: 222cm
Hemline: 100cm
Qing Court collection

大領，斜襟右衽，闊袖，衣長及胯，襯粉紅暗花綢裏。周身鑲淺黃地錦折枝花果雲蝠紋寬邊。衣身以彩色絲線繡夔龍、夔鳳紋，兩肩繡夔龍，兩袖及下擺前後繡夔鳳紋。

此衣錦面織造精緻，繡工針腳齊整，色彩艷麗，呈現出錦上添花之美。為清宮"南府"戲班演出崑曲《羅漢渡海》中扮相羅漢所穿用。

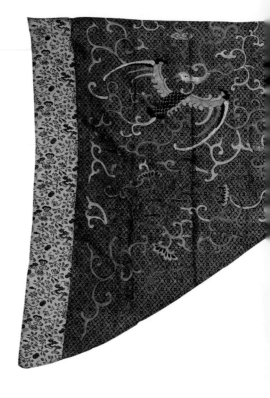

111

緙絲明黃地博古勾蓮夔龍鳳紋袈裟
清乾隆
長260厘米　寬97厘米
清宮舊藏

Bright yellow silk tapestry kasaya with antiques, delineated lotus, Kui-dragon and phoenix
Qianlong period
Kasaya length: 260cm
Kasaya width: 97cm
Qing Court collection

長方形，衣身右有褶，內襯粉紅素綢裏。其上邊正中及左右上角綴銅鈎各

一，右下方釘粉色綢質繫帶一根，邊鑲紅緞地窄邊一道。衣身整體分成多個方格紋，方格內飾四大天王、博古紋、龍戲珠、蓮花燈籠、鳳戲牡丹、獅團、海馬、八寶、鯉魚躍龍門等圖紋，方格紋間裝飾以夔龍、夔鳳及五彩勾蓮紋。

此衣用色豐富、潤色自然，色彩艷麗，裝飾華美，做工精緻。袈裟屬專用類戲衣，為戲曲演出中佛教高僧所服之身份裝。

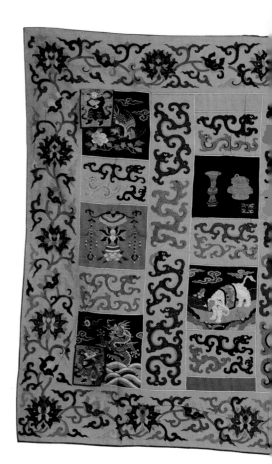

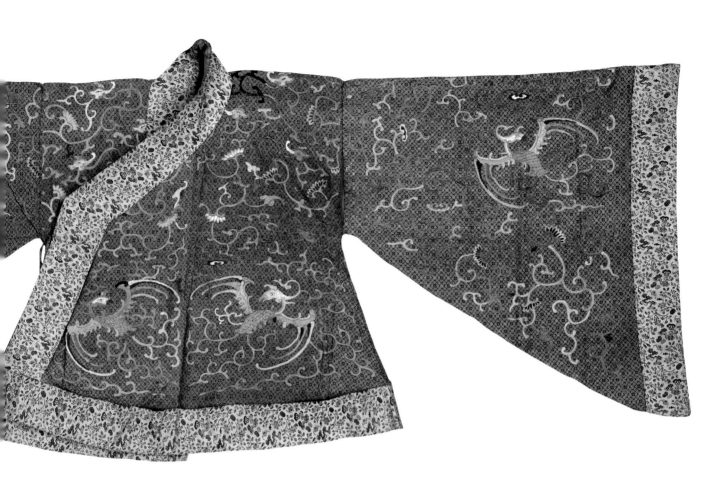

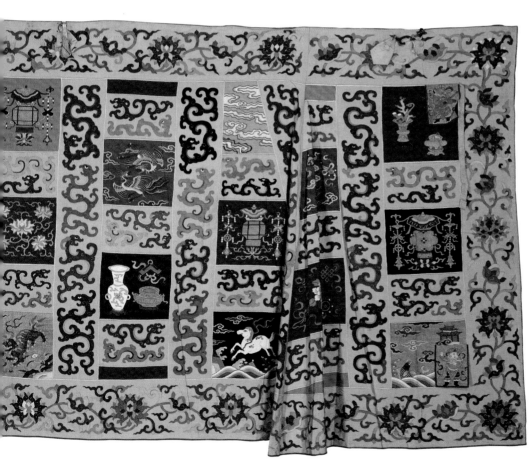

112

月白緞繡蘭蝶紋排穗女仙衣
清光緒
身長109厘米　兩袖通長191厘米
下襬寬92厘米
清宮舊藏

Female immortal's dress of bluish white satin embroidered with orchids and butterflies; fringed with tassels

Guangxu period
Dress length: 109cm
Cuff to cuff: 191cm
Hemline: 92cm
Qing Court collection

大領，斜襟右衽，寬身闊袖，綴白布水袖，左右開裾，衣長過臀。衣、袖曲邊，袖口在石青緞邊外，再添黃、月白、紅、白、綠五道緣飾，並用織金緞滾邊，五色緣邊夾以五道金邊。雙腋下綴侉子，衣下襬綴藕荷色網穗。衣周邊以石青色緞緣飾，緞邊間繡各色串枝花朵和平金盤長紋。侉子邊上綴以帶翎眼孔雀羽。

衣上繡十簇蘭花為主體圖紋，周圍散佈小花小葉的朵蘭及蝴蝶。蘭花墨繡，金線圍邊。舞蝶雖彩繡，仍以墨色為主，僅在蝶翅上施以藕荷、杏黃、草綠色線。

女仙衣多為清代宮廷戲曲中仙姑、仙女穿用。

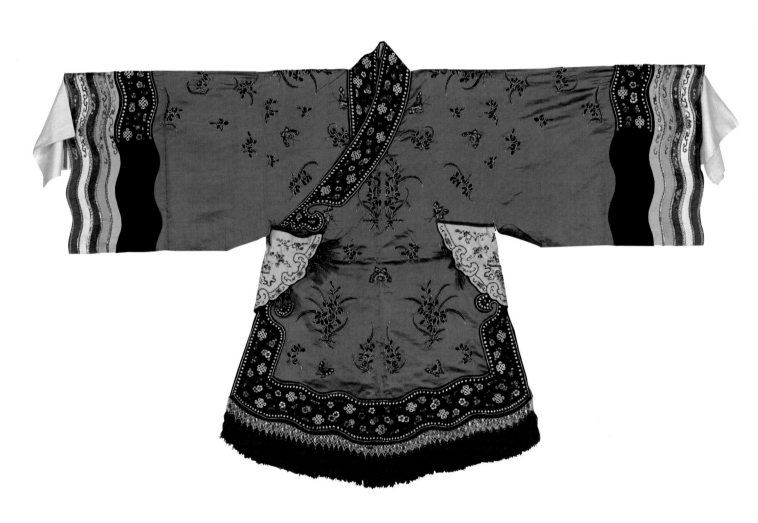

113

綠綢繡平金菊蝶圓壽紋女仙衣
清光緒
身長115厘米　兩袖通長165厘米
下擺寬94厘米
清宮舊藏

**Female immortal's dress of green silk
embroidered with chrysanthemums,
butterflies and gold thread words of
longevity**

Guangxu period
Dress length: 115cm
Cuff to cuff: 165cm
Hemline: 94cm
Qing Court collection

大領，斜襟右衽，寬身闊袖，綴湖色
綢水袖，裾左右開，衣長過腰，襯紅
色素綢裏。右腋下釘月白緞繫帶二
條，領、襟、兩袖口、衣身兩側及前
後下擺鑲白緞平金曲水卐地百蝶紋
邊，其中領、襟為直邊，餘皆為曲水
邊。大襟之繫帶上拴淺粉綢帶，上墨
書"綠色綢繡花女仙衣壹件"。

衣身彩繡折枝菊、蝶紋樣，其前胸、
後背菊花較大，其餘部位為單束小型
折枝菊、蝶紋。平金圓壽字點綴其
間，所有紋樣均左右對稱。用色豐富
自然，針法多樣，繡工精細。

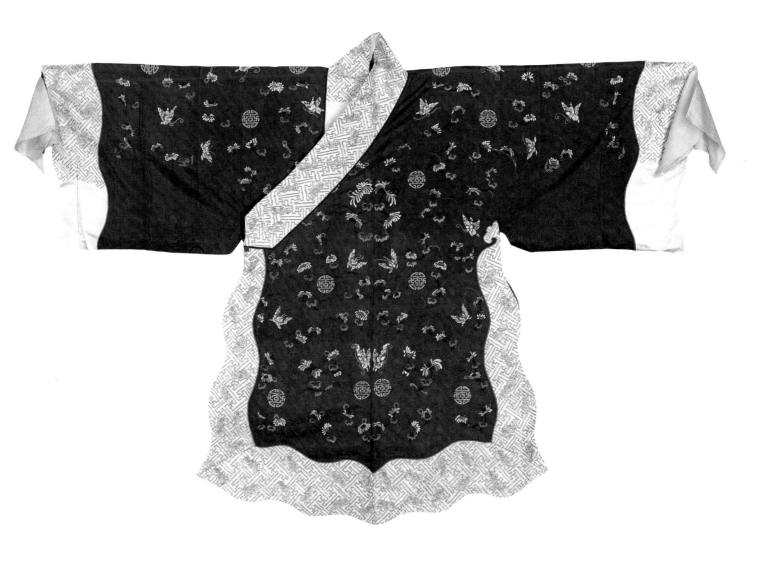

114

粉江綢繡平金梅蝶圓壽紋女仙衣
清光緒
身長116厘米　兩袖通長163厘米
下襬寬91厘米
清宮舊藏

**Female immortal's dress of pink silk
embroidered with plum blossoms,
butterflies and gold thread words of
longevity**

Guangxu period
Dress length: 116cm
Cuff to cuff: 163cm
Hemline: 91cm
Qing Court collection

大領，斜襟右衽，寬身闊袖，綴湖色
綢水袖，裾左右開，衣長過腰，襯月
白素綢裏。腋下釘粉色暗花綢帶兩
條，周身鑲藍緞平金斜方地蝙蝠紋曲
邊，腋下呈如意雲頭狀。衣身繡折枝
梅花，間飾彩蝶及平金圓壽字。

115

紅緞繡梅鵲竹紋花神衣——一月

清光緒
身長145厘米　兩袖通長208厘米
下襬寬104厘米
清宮舊藏

January-Flora's dress of red satin embroidered with magpies, plum blossoms and bamboos

Guangxu period
Dress length: 145cm
Cuff to cuff: 208cm
Hemline: 104cm
Qing Court collection

大領，斜襟右衽，寬身闊袖，綴湖色綢水袖，裾左右開，衣長及足，襯粉紅素布裏。領、襟、袖口、衣身兩側

及下襬鑲藍緞平金梅鵲竹紋寬邊，領為直邊，其餘為曲邊。通身繡折枝梅花，點綴以竹枝、喜鵲，有"喜上眉梢"等吉祥意。右腋下有繫帶二條，上拴黃條，正面墨書"包頭累加工金夾繡藥神衣壹件"，背書"正月分"。

此衣用色有藍、月白、綠、水綠、青、藕荷等，運用了平金、纏針、平針、戧針、松針、接針等多種刺繡技術，潤色豐富，繡工細膩精湛。

花神衣屬專用衣，為戲中花神穿用，一套十二件，代表十二個月之不同花神的裝扮。據載，民間戲班小張班所

用十二月花神衣有"價至萬金"之說，足見此類戲裝造價之昂貴。

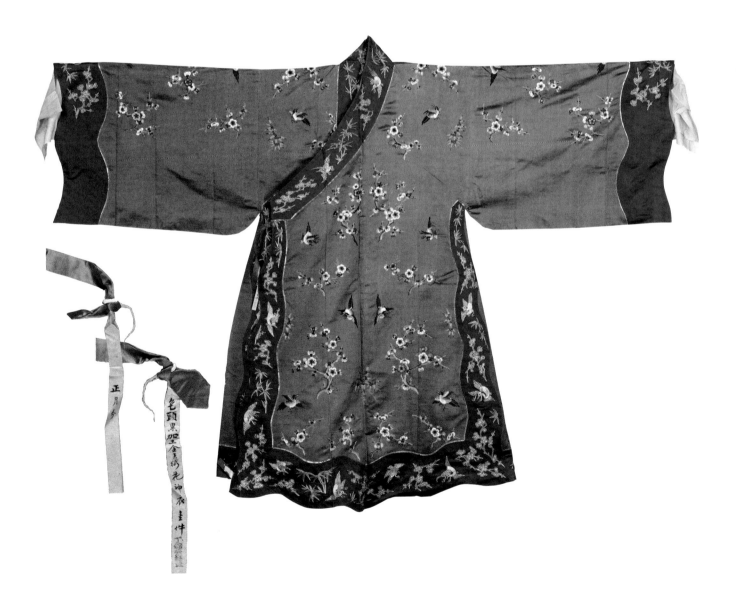

紅緞繡平金蘭花紋花神衣——二月

清光緒
身長147厘米　兩袖通長206厘米
下襬寬103厘米
清宮舊藏

February-Flora's dress of red satin embroidered with orchids and gold thread words of longevity

Guangxu period
Dress length: 147cm
Cuff to cuff: 206cm
Hemline: 103cm
Qing Court collection

形制如前，襯粉紅素布裏。領、襟、兩袖口、衣身兩側及下襬鑲藍緞平金曲水卍字百蝶紋寬邊，其中衣領為直邊，餘皆為曲邊。通身繡蘭花紋，四周點綴以平金圓壽字。

此衣採用綠、藍、月白、白、青等各色絲線，運用了平金、纏針、戧針、套針等多種針法製成，色彩光艷，富麗堂皇。

據《開團場題綱》所記，清代宮中演一刻三分的團場戲《萬花獻瑞》，十二月花神下，列有扮戲人名十二位，可見每月花神由一人扮演，月月花神各不相同。

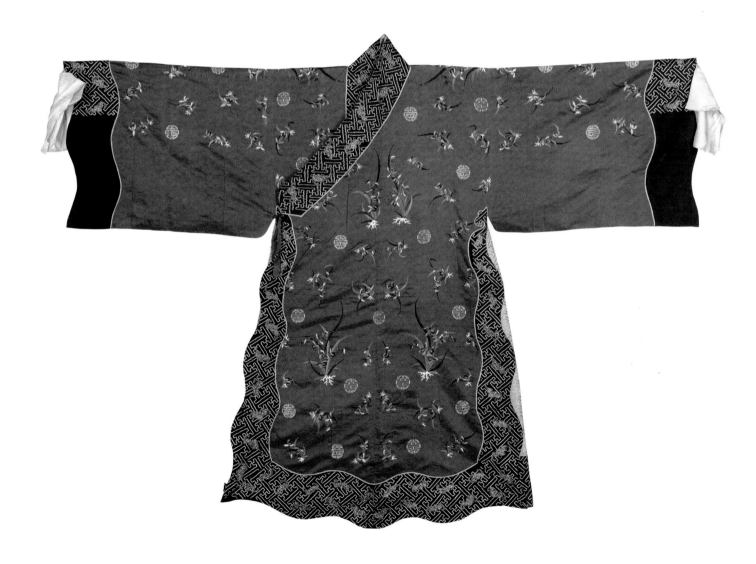

117

香色緞繡桃花蝙蝠紋花神衣——三
月

清光緒
身長118厘米　兩袖通長177厘米
下襬寬95厘米
清宮舊藏

March-Flora's dress of greenish yellow
satin embroidered with peach blossoms
and bats

Guangxu period
Dress length: 118cm
Cuff to cuff: 177cm
Hemline: 95cm
Qing Court collection

圓領，大襟右衽，闊袖寬身，裾左右
開，衣長及足，襯粉紅素布裏。領及右

腋下釘香色緞繫帶各二條，領口、袖
口、大襟、衣身側及下襬鑲藍緞平金雲
蝠盤長紋邊，其中兩袖口、衣身左側及
下襬為曲邊，餘皆為直邊。衣身前胸、
後背、兩肩、兩袖後及下襬前後繡大型
折枝桃花紋，以平金八角紋圈邊。四周
又飾小型彩繡折枝桃花、蝙蝠及平金壽
字。領上緞質繫帶拴黃籤墨書"色頭累
加二金夾繡女花神衣壹件"。

此衣用色有綠、淺綠、紅、粉紅、水粉、
玫瑰紫、白、深藍、藍、月白、青、淺黃
等十餘種，採用平金、纏針、戧針、平
針、十字針、松針、接針等針法繡製而
成，配色豐富，針腳勻齊，繡工精湛。

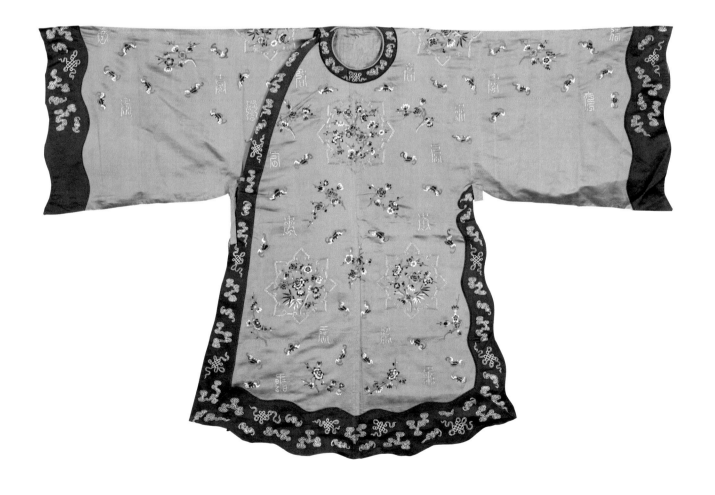

品藍緞繡平金牡丹花蝶紋花神衣——四月

清光緒
身長146厘米　兩袖通長208厘米
下襬寬105厘米
清宮舊藏

April-Flora's dress of reddish blue satin embroidered with peony and butterfly design and gold thread words of longevity

Guangxu period
Dress length: 146cm
Cuff to cuff: 208cm
Hemline: 105cm
Qing Court collection

大領，斜襟右衽，寬身闊袖，綴湖色綢水袖，裾左右開，衣長及足，襯粉紅素布裏。右腋下釘品藍緞繫帶二條，領、襟、袖口、衣身兩側及下襬鑲以雪青緞平金葫蘆、桃紋寬邊，其中衣領、襟及衣身兩側為直邊，餘皆為曲邊。

衣身前胸、後背、兩肩、兩袖後、下襬前後之左右各繡以大型團牡丹花紋，其間又飾以小型折枝牡丹、蝶、八寶、菊紋，平金長壽字點綴其間。

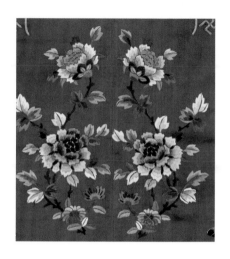

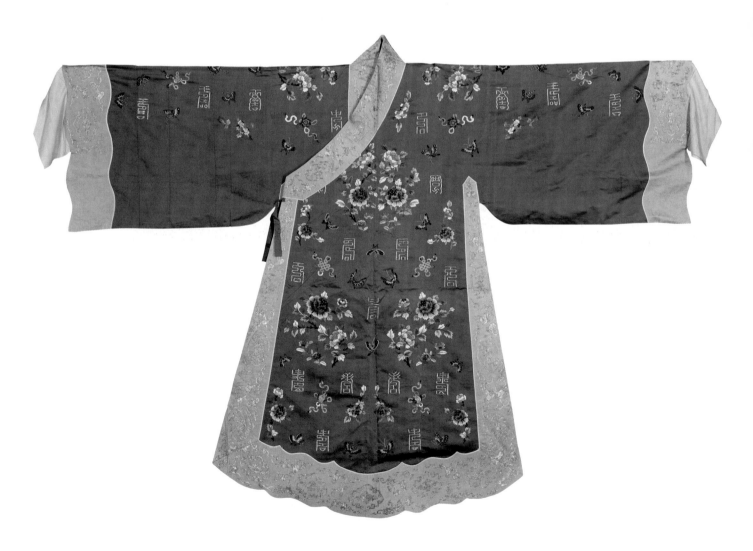

119

玫瑰紫緞繡平金石榴花蝶紋花神衣
——五月

清光緒
身長148厘米　兩袖通長199厘米
下襬寬123厘米
清宮舊藏

**May-Flora's dress of rose purple satin
embroidered with gold thread pomegran-
ate flowers and butterflies**

Guangxu period
Dress length: 148cm
Cuff to cuff: 199cm
Hemline: 123cm
Qing Court collection

圓領，大襟右衽，闊袖寬身，綴月白
綢水袖，裾左右開，衣長及足，襯粉
紅素布裏。領、袖、衣邊則用品藍緞
緣飾，上平金繡雲蝠紋，雲蝠中雜以
法螺、法輪、寶傘、寶蓋、蓮花、寶
罐、金魚、盤長等八寶紋。衣身紋樣
為十團折枝石榴花果，外用八枚如意
頭形狀紋樣相連成菱花形。團花間飾
蝴蝶和皮球花紋。

整衣在顏色處理上，追求反差，強調
對比，玫瑰紫與品藍形成強烈的明度
對比，加之大面積採用金線，表現出
明快和艷麗。

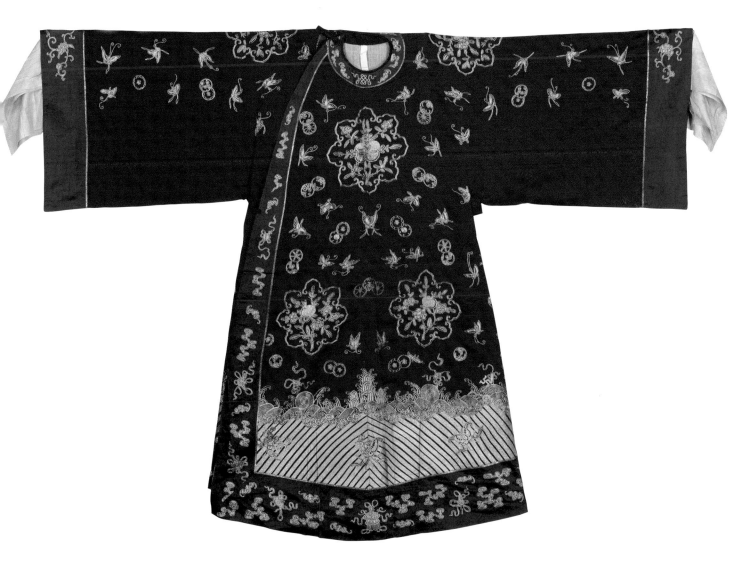

120

果綠緞繡荷花紋花神衣——六月
清光緒
身長146厘米　兩袖通長202厘米
下襬寬102厘米
清宮舊藏

**June-Flora's dress of apple green satin
embroidered with lotus design**

Guangxu period
Dress length: 146cm
Cuff to cuff: 202cm
Hemline: 102cm
Qing Court collection

大領，斜襟右衽，寬身闊袖，綴月白
綢水袖，裾左右開，衣長及足。綴高
低雙色暗花綢腰飾。領、袖、衣邊白
緞緣飾，呈曲狀。緣邊上平金繡網
紋、龜背、曲水、勾雲四種紋樣，在
紋樣相交處，用品藍緞繡出開光，內
繡紅色盤長紋。

衣身繡十簇壽石蓮花及蓮實，周圍以
平金繡犀角、盤長等雜寶紋。採用
金、彩相交的繡法。花、石彩繡，
葉、莖平金。金彩輝映，相得益彰。

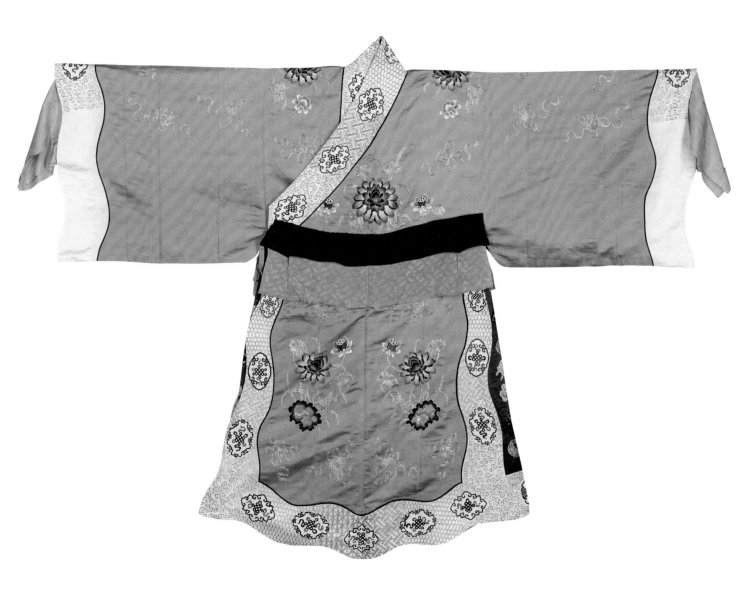

121

藕荷緞繡平金海棠花蝶紋花神衣
——七月

清光緒
身長148厘米 兩袖通長206厘米
下襬寬108厘米
清宮舊藏

July-Flora's dress of pinkish purple satin embroidered with begonias, butterflies and gold thread words double happiness

Guangxu period
Dress length: 148cm
Cuff to cuff: 206cm
Hemline: 108cm
Qing Court collection

直領，對襟，闊袖，綴月白綢水袖，衣兩側開裾至腋下，衣長及足，粉紅色麻布襯裏。領、袖、衣邊以白緞緣曲邊，領底和前襬裝飾成如意頭形狀，上下相對。白緞邊上彩繡折枝海棠和串蔓葫蘆，以藤蔓的曲折伸展使花紋相連，花間平金繡雙喜字。衣身主體紋樣為十團串枝海棠花，在綠葉配襯下，花開各色，花外平金圈邊。團花之外，散繡彩蝶和平金雙喜字。

清代中秋承應《草木銜恩》，是二十齣的大戲，其中第十九齣"欣瞻景運駕星軺"、第二十齣"共慶清秋呈艷舞"，皆為十二花神同台出場，立於戲台仙樓。

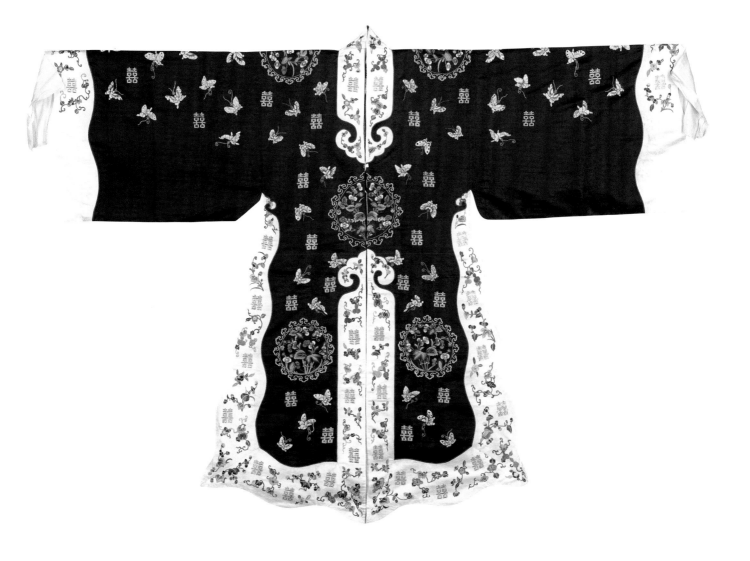

122

綠緞繡桂花玉兔紋花神衣——八月
清光緒
身長114厘米　兩袖通長186厘米
下擺寬91厘米
清宮舊藏

August-Flora's dress of green satin embroidered with rabbits and sweet osmanthus

Guangxu period
Dress length: 114cm
Cuff to cuff: 186cm
Hemline: 91cm
Qing Court collection

立領，對襟，寬身闊袖，綴月白綢水袖，左右開裾至腋下，衣長過腰，粉紅色麻布襯裏。領、袖、衣以白緞緣邊，呈曲狀，領口緣飾形如小圓翻領，在腋下開裾處，緣邊則裝飾成如意形，並用雪青緞滾邊。緣邊上彩繡折枝桂花、佛手、瓜瓞，另用平金繡如意紋間隔點綴。

衣身主體紋樣主要由玉兔和桂花組成，以突出八月節令的月桂主題，玉兔或臥或立，或跑或躍，外用平金如意形圈邊，對稱排列。玉兔周圍，則散繡折枝桂花。

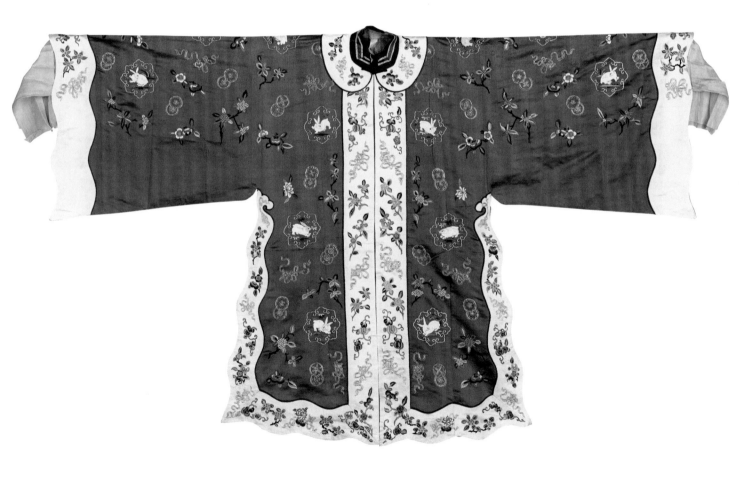

123

醬紫色緞繡菊蝶紋花神衣——九月

清光緒
身長154厘米　兩袖通長205厘米
下擺寬101厘米
清宮舊藏

September-Flora's dress of dark brown
red satin embroidered with chrysanthe-
mums and butterflies

Guangxu period
Dress length: 154cm
Cuff to cuff: 205cm
Hemline: 101cm
Qing Court collection

大領，斜襟右衽，闊袖，綴月白綢水
袖，裾左右開，衣長及足，襯紅素綢
裏。腋下釘素緞帶兩條，衣周邊鑲白
緞繡葫蘆紋，平金球紋曲邊一道，內
緣滾月白緞窄邊。衣身主體紋樣為四
隻蝴蝶圍繞成團花，內繡菊花綻放。
團花之外，折枝菊花、佛手、雜寶點
綴其間。

九月為秋，正是菊花開放的季節，故
九月以菊花為象徵。在崑曲《遊園驚
夢》中扮演九月花神者，即穿用此
衣。

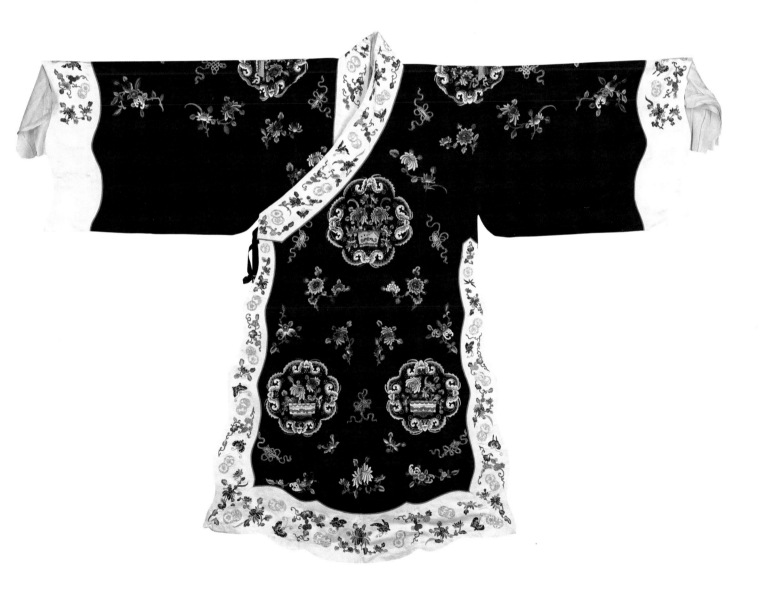

月白緞繡月季花紋花神衣——十月

清光緒
身長112厘米　兩袖通長198厘米
下擺寬90厘米
清宮舊藏

October-Flora's dress of bluish white blue satin embroidered with Chinese rose

Guangxu period
Dress length: 112cm
Cuff to cuff: 198cm
Hemline: 90cm
Qing Court collection

直領，對襟，闊袖，裾左右開，襯粉色素綢裏。胸前素緞帶兩條，周身以白緞繡折枝花卉、蝴蝶等紋飾為鑲曲邊，內緣滾玫瑰邊一道。衣身以散點式繡折枝月季花，間飾彩蝶，平金雙環紋。構圖左右對稱形。

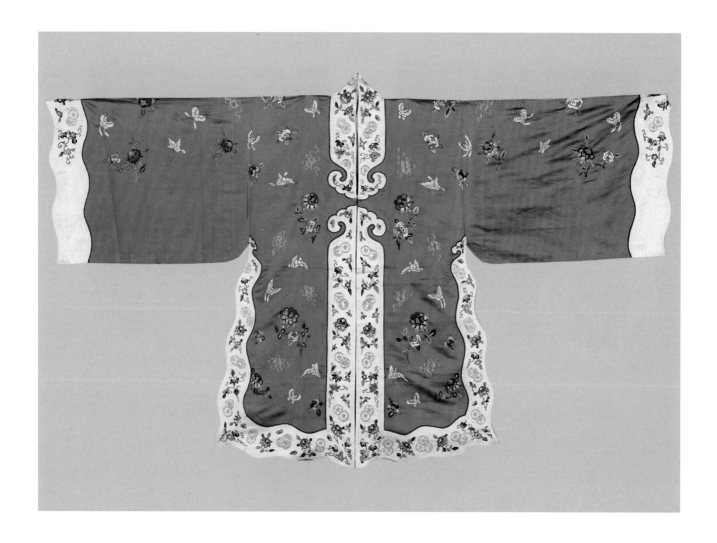

125

紅緞繡平金萬年青鴛鴦紋花神衣
——十一月

清光緒
身長91厘米　兩袖通長180厘米
下襬寬95厘米
清宮舊藏

November-Flora's dress of red satin
embroidered with evergreens and
mandarin ducks

Guangxu period
Dress length: 91cm
Cuff to cuff: 180cm
Hemline: 95cm
Qing Court collection

大領，斜襟右衽，寬身闊袖，綴月白
綢水袖，裾左右開。襯粉紅麻布裏。
領、襟、袖及下襬緣滾藍緞寬邊一
道，上平金繡雲蝠、天竺花紋。衣身
以各種彩色絲線，運用多種針法繡萬
年青和鴛鴦紋十團，前胸、後背、兩
肩及袖後各一團，下襬前後各兩團。
外平金繡菱花形圈邊。團花四周以蝠
蝠、小團萬年青紋點綴。

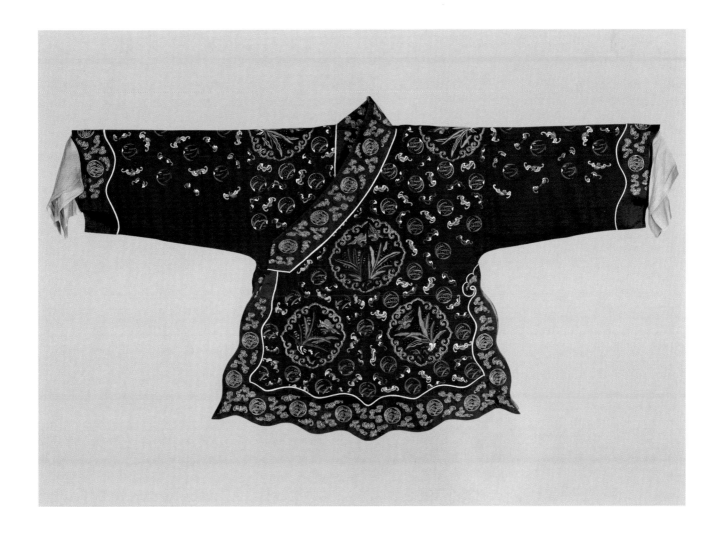

126

月白綢繡梅蝶紋花神衣——十二月
清光緒
身長148厘米　兩袖通長202厘米
下襬寬110厘米
清宮舊藏

December-Flora's dress of bluish white silk embroidered with plum and butterfly design

Guangxu period
Dress length: 148cm
Cuff to cuff: 202cm
Hemline: 110cm
Qing Court collection

大領，斜襟右衽，寬身闊袖，綴月白綢水袖，裾左右開。襯粉紅素綢裏。周身鑲白緞繡葫蘆勾藤、盤長等圖紋曲邊。衣身通體繡梅花蝴蝶紋樣，前胸、後背、兩肩、兩袖後各為一束折枝梅花，下襬前後各兩束，彩蝶、平金球紋點綴其間。

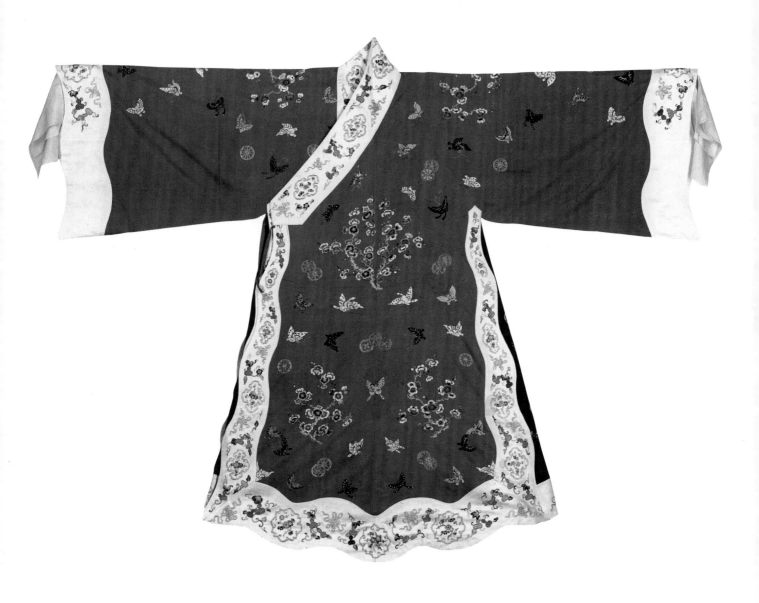

127

綠暗花綢繡和合二仙衣
清光緒
身長126厘米　兩袖通長196厘米
下襬寬104厘米
清宮舊藏

The He-He-Immortals' dress of green veiled silk with embroidered design
Guangxu period
Dress length: 126cm
Cuff to cuff: 196cm
Hemline: 104cm
Qing Court collection

倒琵琶形圓領，對襟，寬身闊袖，綴湖色綢水袖，裾左右開，身長及足，內襯粉紅素綢裏。其前胸處釘綠暗花綢繫帶兩條，領口、前襟、兩袖口、衣身兩側與前後身下襬鑲雪青緞平金繡四合如意卍字團暗八仙蝠壽紋寬邊。腰下左右釘綴綠暗花綢平金葉紋伶子，其上端圍腰一圈又釘黃暗花綢腰帶二條。衣身平金繡荷花及蝶、鵲紋，紋樣左右對稱分佈，衣之後背為"喜鵲登梅"圖。有"和合二仙"、"喜上眉梢"之寓意。

此衣用色有金、藍、月白、墨綠、綠、白、淺綠、水綠、雪灰、紅、粉、水粉、藕荷、雪青、香等，運用了平金、纏針、線針、平針、套針、松針、打籽針等多種針法繡製而成。紋樣生動鮮麗，潤色豐富，製作精良，是清晚期宮廷戲衣的代表作品之一。

舊時民間信奉"和合"二聖為掌管結婚之喜神，和合二仙衣則成為專用服裝。宮中元旦節令戲《喜朝五位》中，和合二仙即穿此衣。

149

128

紅緞繡平金雲龍紋福星衣
清光緒
身長143厘米　兩袖通長208厘米
下襬寬111厘米
清宮舊藏

Lucky-god's dress of red satin embroidered with ten gold thread dragon-cloud medallions
Guangxu period
Dress length: 143cm
Cuff to cuff: 208cm
Hemline: 111cm
Qing Court collection

圓領，大襟右衽，寬身闊袖，綴湖色綢水袖，身長及足，襯粉紅素布裏。領口及右腋下釘紅緞繫帶各二條，領口、兩袖口、大襟及前後下襬鑲藍緞平金迴紋雲鶴紋邊。腰部釘綠暗花綢繡百蝶紋飄帶，下綴拼綠、白緞平金繡二龍戲珠雲蝠與"海屋添籌"紋帶綠色絲穗如意形飄帶。後領內裏鈐長方形墨印"鐘斯衍慶"。

衣身之前胸、後背、兩肩、兩袖後及前後下襬左右平金繡龍紋十團，團紋四周間飾平金雜寶蝠紋，下幅為海水江崖紋。整件戲衣色彩鮮明，裝飾繁縟，體現了清宮戲衣的鮮明特色。

福星衣屬專用衣類，是神話劇中福、祿、壽、喜、財之"福星"所服之衣。

129

月白地錦繡牡丹紋祿星衣
清乾隆
身長139厘米　兩袖通長208.7厘米
下罷寬91厘米
清宮舊藏

High-salaried-god's dress of bluish white brocade embroidered with ten peony medallions
Qianlong period
Dress length: 139cm
Cuff to cuff: 208.7cm
Hemline: 91cm
Qing Court collection

大領，白綾托領，斜襟右袵，腋下釘白綾帶兩條。衣身以月白地四合團壽紋錦為地，上以各色絲線，運用多種針法繡牡丹紋十團。牡丹有富貴花之譽，與"祿星"所掌"富貴"之職吻合。

此錦料為康熙年間蘇州織造的仿宋錦，乾隆年間由蘇州織造局繡製成衣。設色艷麗淡雅，繡工精緻，針腳勻齊。

祿星衣屬專用衣類，是神話劇中"祿星"所服之衣。清代皇帝大婚承應戲《列宿遙臨》中扮演祿星者服用。

130

黃緞繡福壽三多紋壽星衣
清光緒
身長143厘米　兩袖通長206厘米
下襬寬102厘米
清宮舊藏

Longevity-god's dress of yellow satin
embroidered with 10 medallions of
bergamot, bat, peach and pomegranate
Guangxu period
Dress length: 143cm
Cuff to cuff: 206cm
Hemline: 102cm
Qing Court collection

大領，斜襟右衽，寬身闊袖，左右開裙，衣長及足。綴高低雙層紅暗花綢腰飾，衣邊及袖口雪青緞鑲邊，呈曲狀，上繡品藍色長形壽字，字體金線圈邊。衣前綴如意形飄帶，上部彩繡花籃，內裝佛手、石榴、壽桃；下部壽星執杖托桃立於樹下，腳下奇花異草，身旁蝙蝠環繞。衣身以佛手、石榴、桃、蝙蝠構成十團圖案，寓意"多福、多壽、多子"。四周散佈品藍線繡長壽字。

壽星衣屬專用衣類，是神話劇中"壽星"所服之衣。如清宮連台大戲《封神天榜》的南極仙翁即穿此裝。

131

紅緞繡平金團鳳八寶紋喜神衣
清光緒
身長145厘米　兩袖通長209厘米
下擺寬104厘米
清宮舊藏

Happiness-god's dress of red satin embroidered with 10 medallions of gold phoenix and 8-Auspicious motifs

Guangxu period
Dress length: 145cm
Cuff to cuff: 209cm
Hemline: 104cm
Qing Court collection

圓領、大襟右衽，寬身闊袖，綴白布水袖，衣長及足，襯粉紅素布裏。領及右腋下釘紅緞釦袢二對。領口、袖口、大襟及下擺鑲青緞平金喜鵲梅枝紋邊，前胸綴藍緞質玉帶，腰部釘綠暗花綢飄帶，前腰綠飄帶下綴藍緞平金雲鶴戟磬紋如意形飄帶。

衣身前胸、後背、兩肩、兩袖後及腰兩側平金繡鳳紋，外盤繞八寶紋，共

十團。喜鵲、朵雲點綴其間。下幅為海水江崖紋，上浮牡丹、卍字、蝠、神龜等紋樣。

此衣在蟒服的基礎上變化而成，圖案裝飾多含"吉祥"、"吉慶"、"喜慶"等寓意，充分體現了戲曲中"喜神"的含義，是清宮上演神仙劇中"福、祿、壽、喜、財"五神中喜神專用之衣。

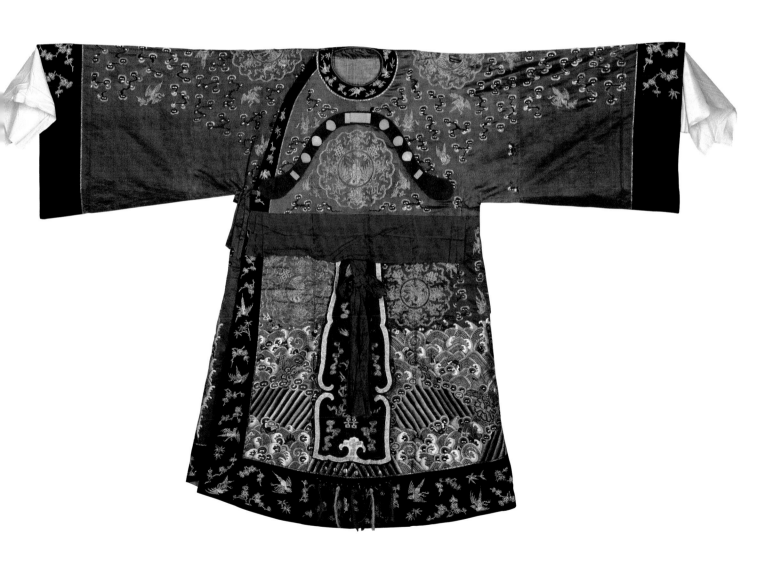

132

紅緞繡龍聚寶盆紋財神衣
清光緒
身長147厘米　兩袖通長216厘米
下襬寬105厘米
清宮舊藏

Wealth-god's dress of red satin embroidered with 10 medallions of gold dragons and treasure bowls

Guangxu period
Dress length: 147cm
Cuff to cuff: 216cm
Hemline: 105cm
Qing Court collection

圓領，大襟右衽，寬身闊袖，綴白布水袖，衣長及足，襯粉紅素布裏。腋下釘紅緞帶兩對。腰間釘綴盤長飄帶，內釘藍緞平金繡聚寶盆，外緣鑲紅緞滾邊一道。下釘五彩流蘇，釘圓形光片。周身鑲黑緞平金繡雜寶紋寬邊一道。

衣身前胸、後背、兩肩、袖後、下幅皆平金繡二龍圍繞一聚寶盆，共十團，間飾雜寶、雲蝠紋。下襬飾海水江崖。

財神衣屬專用衣類，是神話劇中“財神”所服之衣，聚寶盆是其象徵。

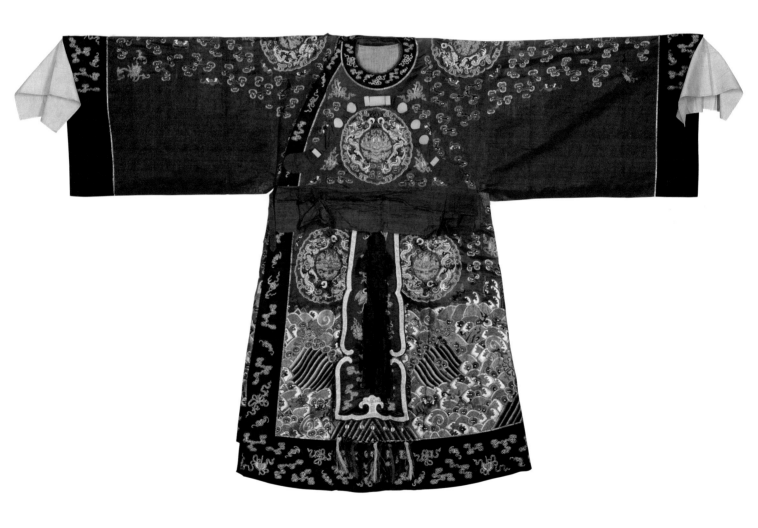

133

香色縐綢綴繡花蝶紋牛郎衣
清光緒
身長60厘米　兩袖通長136厘米
下襬寬68厘米
清宮舊藏

Cowherd's jacket of tan crepe silk
embroidered with flowers and butterflies

Guangxu period
Dress length: 60cm
Cuff to cuff: 136cm
Hemline: 68cm
Qing Court collection

直領，對襟，闊袖，左右開裾，領周圍及衣下襬綴香色絲線排穗，領前釘盤釦和縐綢繫帶各一。領邊以淺湖色暗花江綢鑲飾，上繡牡丹花。袖口及衣邊以黑緞緣飾，沿緞邊綴雪青縧邊，緣邊上繡串枝花蝶紋。領及衣下襬所綴排穗，形如蓑草，以示牛郎窮苦人身份和勞作之艱辛。

衣身以香色梅竹冰裂紋縐綢為面，上釘綴牡丹蝴蝶紋，有蝶戀花之意。圖紋係先以打籽針法繡成，剪下鎖邊，再綴於衣。立體感強，構思巧妙。

此衣為戲曲中扮牛郎者所穿，據清宮《崑腔雜戲題綱》記載，《鵲橋》戲中牛郎扮相為：上穿彩蓮襖，外披牛郎衣，下穿紅花褲。

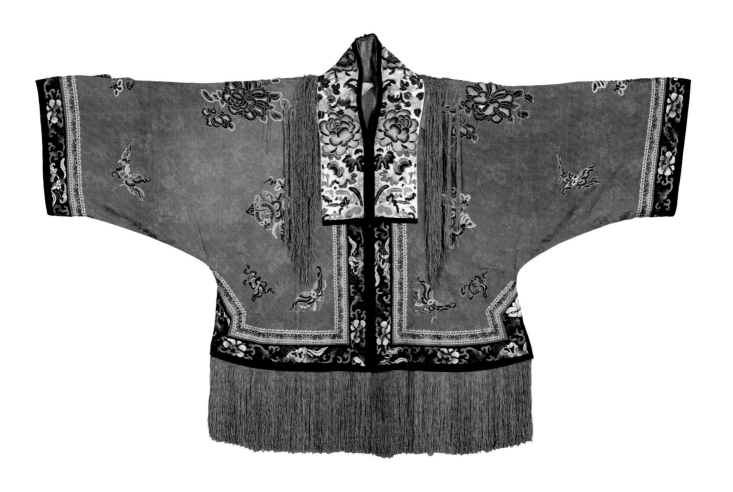

134

雪青緞繡平金雙喜字花蝶紋織女衣
清光緒
身長132厘米　兩袖通長198厘米
下襬65厘米
清宮舊藏

Weaver Maid's dress of lilac satin
embroidered with floral butterfly design
and gold thread words of double happi-
ness
Guangxu period
Dress length: 132cm
Cuff to cuff: 198cm
Hemline: 65cm
Qing Court collection

大領，斜襟右衽，寬身闊袖，綴湖色
綢水袖，上衣下裳相連。衣身繡六團
表現牛郎織女故事圖紋，既有男耕女
織、夫妻相敬的情節，又有離散後每
年七夕鵲橋相會的情景。在六團紋樣
之外，繡牽牛花、彩蝶、平金雙喜
字。下裳腰間飾元寶形腰飾，腰前後
綴黃、紅兩色相連如意形飄帶，前者
飾鳳銜磐紋，後飾壽帶鳥銜畫軸。飄

帶下綴五彩網穗，腰際兩側綴平金葉
紋袴子，環腰綴數條各色飄帶。衣裳
附紙籤墨書"色累夾金繡喜字織女衣
一件"。

據《穿戴題綱》記載，織女衣又稱舞
衣。在崑腔雜戲《鵲橋》中，織女扮相
即為：頭戴過橋仙姑巾，身穿舞衣。

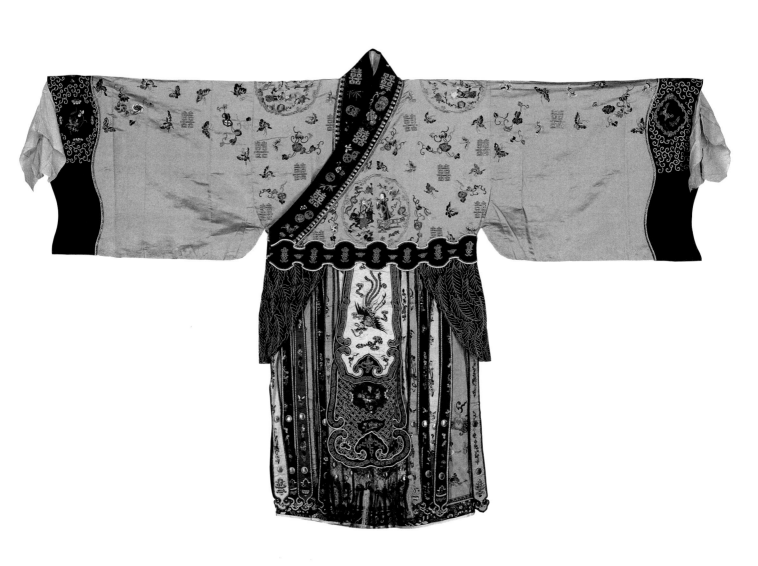

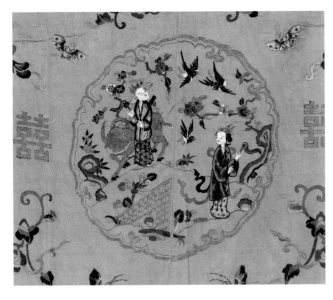 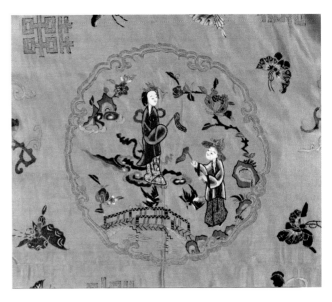

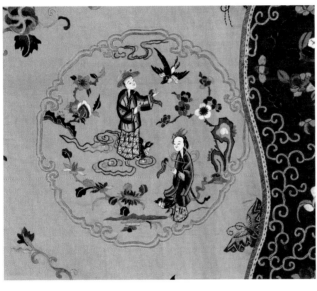 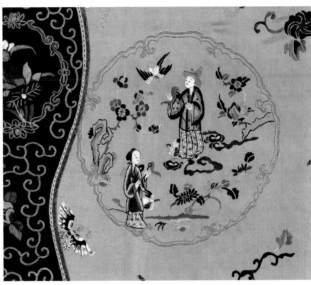

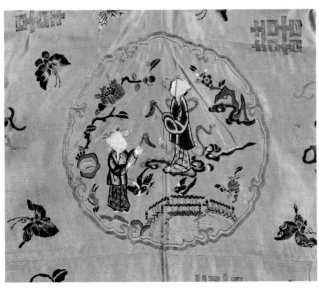 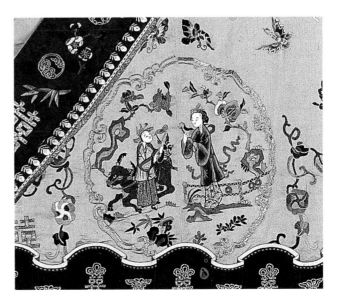

135

紅暗花綢繡平金風火輪勾蓮紋哪吒
衣

清光緒
身長76厘米　兩袖通長176厘米
下擺寬81厘米
清宮舊藏

Nezha's jacket of red veiled silk embroidered with gold fiery-wheel and lotus pattern

Guangxu period
Jacket length: 76cm
Cuff to cuff: 176cm
Hemline: 81cm
Qing Court collection

倒琵琶領，對襟，窄袖，裾左右開，
衣長及胯，襯月白色麻布裏。衣襟釘
鈕祥三對。領外緣釘綴兩層蓮瓣，一
層為白緞彩繡朵蓮紋，一層為杏黃緞
彩繡蝠紋。領、袖及裾鑲藍緞平金折
枝蓮紋，滾白緞邊一道，內緣釘織藍
色盤長紋緣邊。通身平金繡風火輪紋
樣及彩色絲線繡折枝蓮花紋。

風火輪是哪吒的象徵之一，此衣為神
話戲劇《鯉魚仙子》中扮相哪吒穿用。

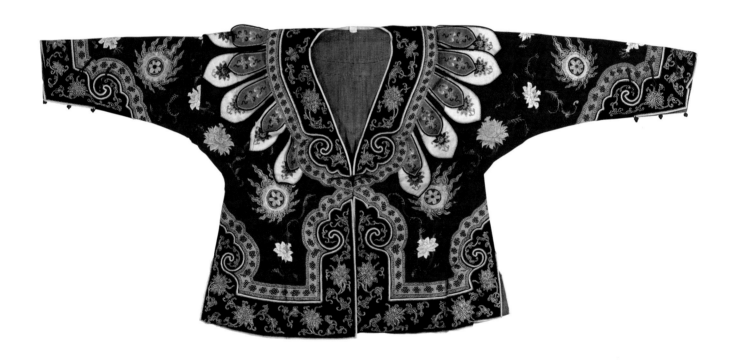

136

紅暗花綢繡平金蓮花火珠紋紅孩衣
清光緒
身長80厘米　兩袖通長162厘米
下擺寬75厘米
清宮舊藏

**Red-boy's jacket of red veiled silk
embroidered with lotus and gold fiery-
pearls**

Guangxu period
Jacket length: 80cm
Cuff to cuff: 162cm
Hemline: 75cm
Qing Court collection

倒琵琶領，對襟，窄袖，裾左右開，
衣長及胯，襯紅素布裏。領口及襟釘
白緞鈕袢二道，領、襟、袖口及衣身
前後下擺鑲藍緞平金折枝竹梅圓壽字
寬邊。衣身以福壽三多紋暗花綢為
地，上平金繡火珠紋，間繡折枝蓮
花。所有紋樣均呈對稱分佈之態。

整件戲衣色彩鮮明，具有清宮用戲服
的特點。是神話劇中的牛魔王之子
——紅孩兒的專用之衣。

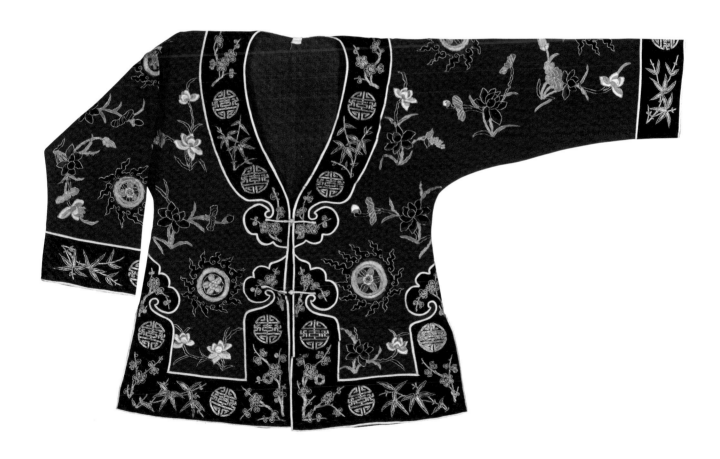

137

綠緞繡平金太極圖虎紋仙童衣
清光緒
身長102厘米　兩袖通長202厘米
下擺寬89厘米
清宮舊藏

Fairy-boy's dress of green satin embroidered with tigers and Tai Chi Diagram done with gold thread

Guangxu period
Dress length: 102cm
Cuff to cuff: 202cm
Hemline: 89cm
Qing Court collection

大領，斜襟右衽，窄袖，左右開裾，衣長及胯，襯粉紅素布裏。領口及右腋下釘綠緞繫帶二條，領、襟、袖口、身左側及下擺鑲白緞平金繡龜背曲水纏枝花蝶紋邊。腰部釘紅、雪灰暗花綢飄帶兩道。衣身前胸、後背正中裝飾平金太極圖及虎紋，周身則分飾以虎紋、火焰紋、雲蝠紋。圖案均呈左右對稱分佈。

此衣專用於神話劇中的仙童，故名。如在清宮節令演出崑曲單本戲《壽祝萬年》中，扮仙童者即穿用此類戲衣。

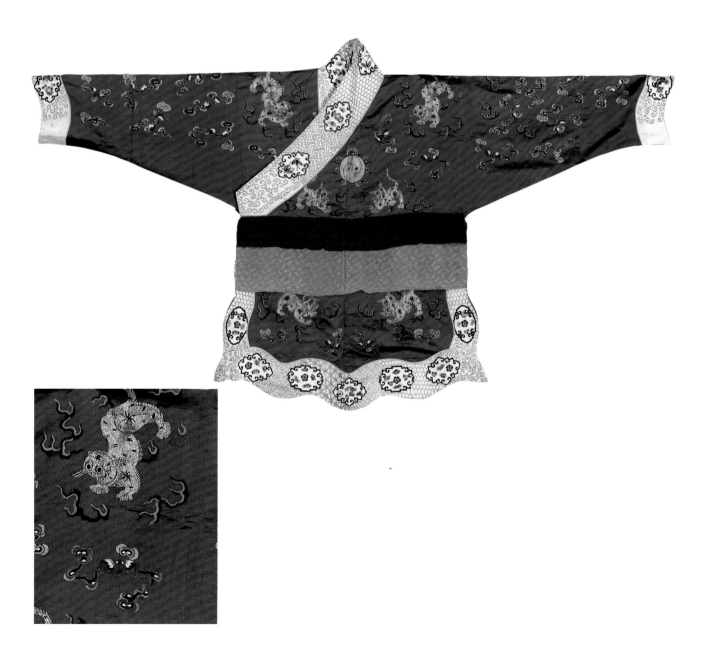

138

絳色緞繡平金蝶鶴紋鶴童衣
清光緒
身長142厘米　兩袖通長195厘米
下襬寬105厘米
清宮舊藏

**Crane-boy's dress of crimson satin
embroidered with cranes and butterflies
done with gold thread**

Guangxu period
Dress length: 142cm
Cuff to cuff: 195cm
Hemline: 105cm
Qing Court collection

直領，對襟，寬身闊袖，裾左右開，衣長及足，襯粉紅素布裏。領口釘白緞繫帶二條，衣領、肩、襟、衣身兩側及下襬鑲白緞平金繡龜背曲水卍字纏枝盤長紋如意形邊，下襬上綴月白素緞襯罷一塊。衣身滿繡蝶、鶴紋，姿態各異，左右對稱。兩袖及腋下為藍緞，上平金繡"雙獅戲球"和雲蝠紋。

此衣形制別致，裝飾繁縟，屬於戲衣中的專用象形衣類，是戲曲演出中扮鶴童者的服裝。

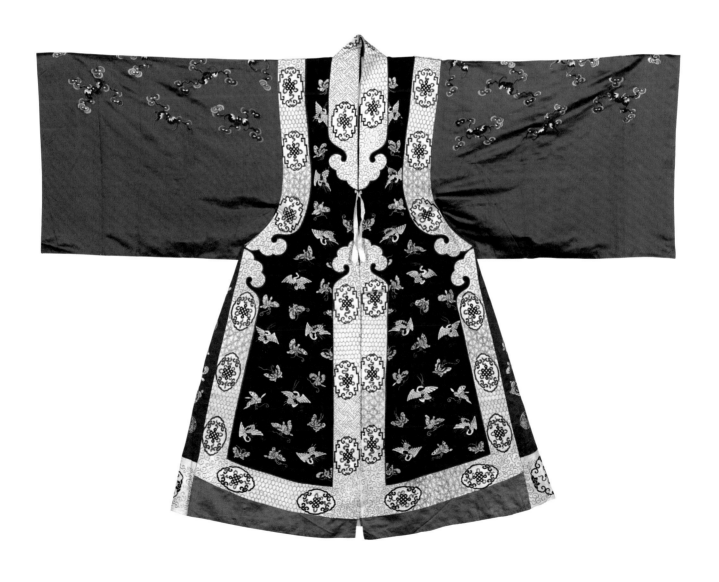

139

白緞繡梅鹿紋鹿童衣
清光緒
身長93厘米　兩袖通長98厘米
下襬寬89厘米
清宮舊藏

Deer-boy's dress of white satin embroidered with deer-plum blossoms

Guangxu period
Dress length: 93cm
Cuff to cuff: 98cm
Hemline: 89cm
Qing Court collection

大領，斜襟右衽，窄袖，左右開裾，襯粉色麻布裏。腋下釘緞繡朵梅紋帶兩條，周身鑲黑緞繡平金網紋曲邊一道，衣背後釘綴玫瑰緞繡一梅花鹿，立於一果實纍纍的桃樹之下，回首眺望，周圍點綴靈竹及海棠花。其餘部位滿繡梅花紋。

此衣為清宮節令戲《壽祝萬年》中扮相鹿童者穿用。

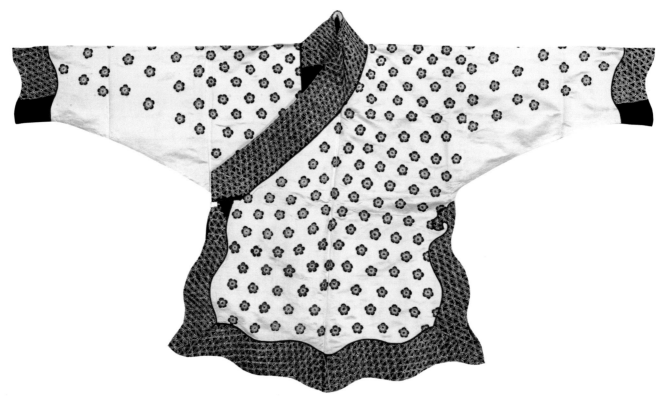

140

綠綢綴畫孔雀羽紋孔雀衣
清光緒
身長89厘米　兩袖通長168厘米
下罷寬83厘米
清宮舊藏

**Peacock-dress of green silk stitched with
painted peacock feathers**

Guangxu period
Dress length: 89cm
Cuff to cuff: 168cm
Hemline: 83cm
Qing Court collection

圓領，對襟，窄袖，衣長及胯，粉紅色麻布襯裏。衣由前後兩片組成，兩側與袖下不縫合，以數道釘線連合，衣上綴羽狀飾片，下罷綴淺月白素綢高低雙層走水。

此衣之孔雀羽，係以綠綢為面，杏黃暗花綢為裏，剪成羽形，冉將金、白兩色紙剪圓後半壓錯位，釘綴於羽片

上，以代翎眼。然後用顏料勾畫出羽幹及兩旁的毛絲，從而達到翎羽效果。為使顏色更為豐富，將綴於領口的翎羽綢面翻轉，形成以杏黃色翎羽圍以領口的效果。

孔雀衣是宮廷戲曲演出時為模仿孔雀等禽鳥而添置的戲裝，屬於專用行頭。

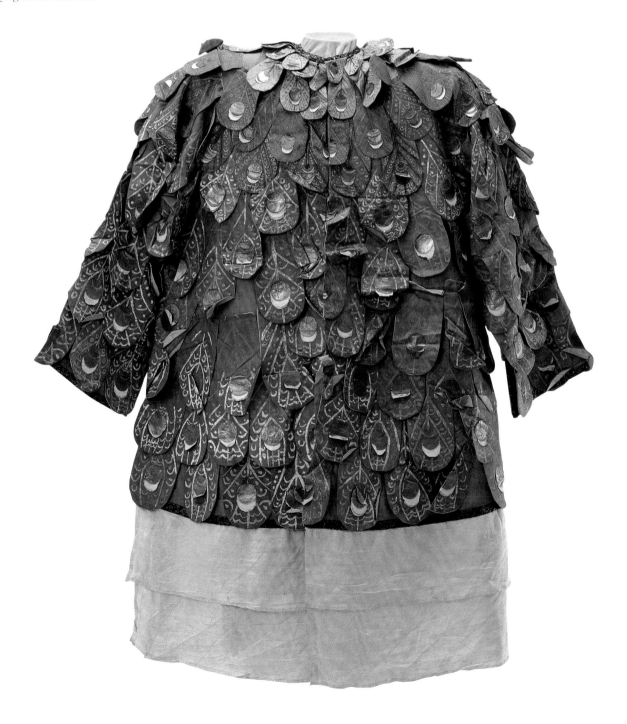

141

白緞繡平金羽紋鸚鵡衣
清光緒
身長78厘米 兩袖通長169厘米
下襬寬86厘米
清宮舊藏

Parrot-dress of white satin embroidered
with feather design done with gold
thread
Guangxu period
Dress length: 78cm
Cuff to cuff: 169cm
Hemline: 86cm
Qing Court collection

直領，對襟，窄袖，衣長及胯，藍色
麻布襯裏。衣由前後兩片組成，身兩
側與袖下不縫合，以20道骨鈕釦袢連
合。領邊鑲白緞，上繡花蝶紋。衣上
覆滿羽狀繡片，衣下襬綴高低雙層黃
綢走水和五彩網穗。

衣身以桃紅暗花綢為面，綴覆羽狀飾
片，飾片由白緞剪裁成羽毛狀，再用
平金針法繡出羽毛紋理，並加以圈
邊，同時又在每一飾片上，用色線繡
翎眼，然後片片疊壓，綴滿全身。為
增添觀賞效果，特在羽尖綴以小鈴
鐺。

鸚鵡衣是宮廷特有的戲裝，為戲曲演
出時模仿鸚鵡等禽鳥而設。

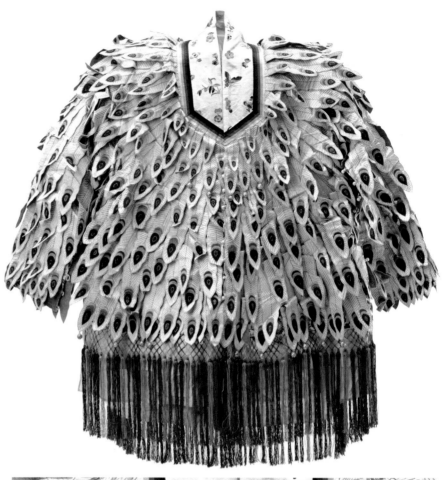

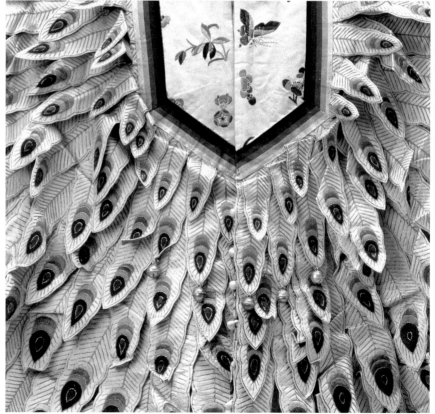

142

紅緞繡平金羽紋大鵬衣
清光緒
身長79厘米　兩袖通長167厘米
下襬寬84厘米
清宮舊藏

**Roc-dress of red satin embroidered with
gold thread feather**

Guangxu period
Dress length: 79cm
Cuff to cuff: 167cm
Hemline: 84cm
Qing Court collection

直領，對襟，窄袖，衣長及胯，襯月
白素布裏。衣由前後兩片組成，於前
襟、兩袖底、腋及身側的白緞繡花蝶
紋鑲邊上釘白緞綴象牙鈕祥，將兩片
相連。衣領鑲白緞繡蝶、梅、蘭等紋
樣寬邊，寬邊裏又接三藍條紋緞邊。
領口釘紅暗花綢繫帶二條。下襬綴兩
道黃綢質地走水，上覆絲穗。

此衣以粉紅暗花綢曲水百蝠紋為地，
上釘綴層層相壓的紅緞平金羽毛紋
片。領口下第二層及下襬處最下層羽
毛片上綴有銅鍍金鏨花小鈴鐺。

整件戲衣製作繁複，造型別致，手感
厚重，裝飾華美，體現了清宮戲衣精
工細作的鮮明特色。是神話劇中摹擬
大鵬鳥形象的服裝。

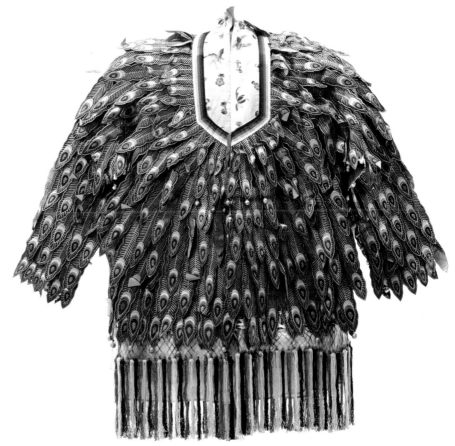

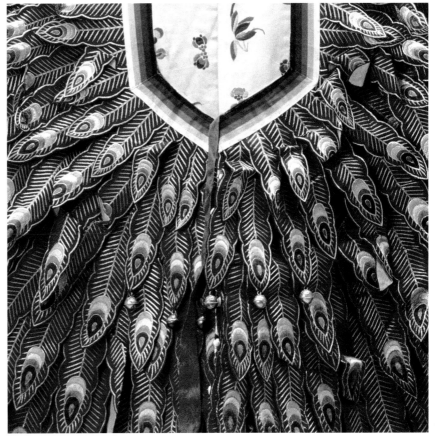

143

青緞繡平金鳳竹太極圖紋崑崙衣
清光緒
身長145厘米　兩袖通長208厘米
下擺寬103厘米
清宮舊藏

**Kunlun-dress of black satin embroidered
with Tai Chi Diagram, phoenix and gold
thread bamboo**

Guangxu period
Dress length: 145cm
Cuff to cuff: 208cm
Hemline: 103cm
Qing Court collection

大領，斜襟右衽，寬身闊袖，左右開
裾，衣長過膝。腰際綴紅、黃兩色暗
花綢走水，周身鑲白緞平金曲水勾藤
朵花雜寶紋曲邊，開裾鑲粉緞繡花蝶
紋寬邊。衣身前胸、後背綴平金太極
圖及海水江崖紋，兩肩、袖後及下擺
繡鳳凰立於湖石之上，四周襯以修
竹。

崑崙衣為神話劇中扮演仙、道等角色
時所服用。

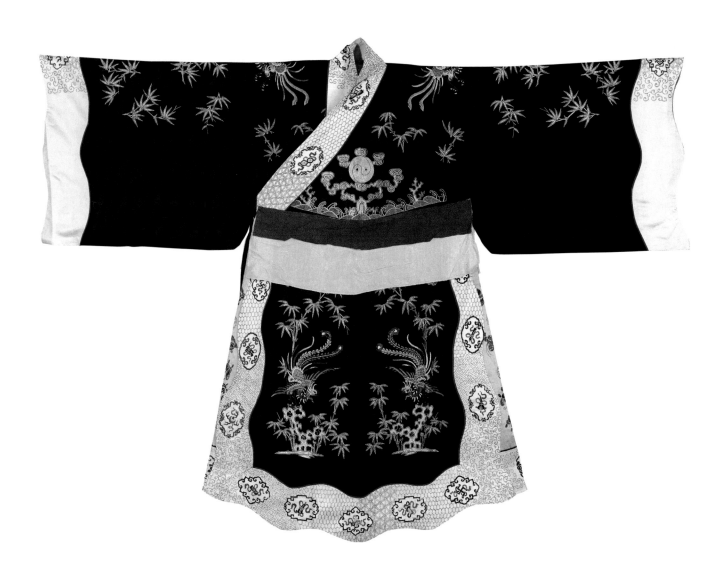

144

紫紅地錦魚藻曲水紋姬氏衣
清乾隆
身長135厘米　兩袖通長223厘米
下襬寬120厘米
清宮舊藏

**Empress Yu Ji's dress of purple red
brocade with waves, fish and waterweed**

Qianlong period
Dress length: 135cm
Cuff to cuff: 223cm
Hemline: 120cm
Qing Court collection

大領，斜襟右衽，闊袖，左右開裾，
衣長過膝，襯粉紅素綢裏。領鑲綠地
綿團喜相逢曲水地紋料，外緣為紅織
金緞邊及釘白絨絲各一道，領、袖、
腰間、下襬處鑲黑織金緞，釘白緞如
意紋邊。腋下釘素緞帶兩條。

衣身織游魚紋，間飾海螺、水草、蓮
花等，織造精工，配色艷麗，紋樣新
穎別致，為蘇州仿宋錦所縫製戲衣之
稀世珍品。

姬氏衣為特定服裝，專為《霸王別姬》
中虞姬扮相所用。

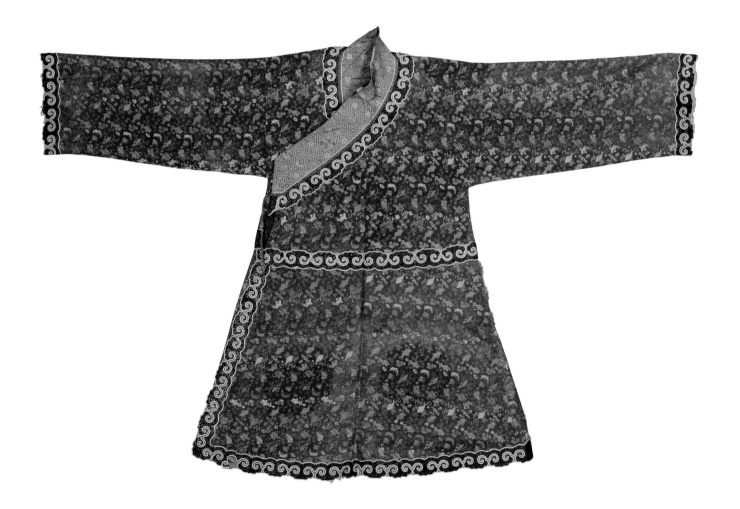

綠暗花緞繡纏枝蓮紋採蓮襖

清雍正
身長79厘米　兩袖通長129厘米
下襬寬71厘米
清宮舊藏

Female lined-jacket of green satin embroidered with interlocking lotus sprays

Yongzheng period
Jacket length: 79cm
Cuff to cuff: 129cm
Hemline: 71cm
Qing Court collection

圓領，對襟，闊袖，裾左右開，襯粉素綢裏。衣襟釘銅鍍金鈕袢三對，袖口及裾、下襬鑲黑緞平金夔紋邊一道。衣身以各色絲線，運用套針、纏針、打籽針等針法繡纏枝蓮紋。衣領內裏鈐"興"、"外三學記"、"長春"、"永興"等墨印，並墨書"景山"二字。

此衣是蘇州織造局繡作的貢品，構圖豐滿勻稱，設色瑰麗典雅，繡工針腳勻齊。從鈐印及墨書可知，此衣曾為"景山"戲班所用，並曾在長春宮等處演出用。

採蓮襖為戲劇短衣類配套服裝，穿者的身份從《穿戴題綱》所記載來看，既有仙界，也有人間；既有男性，也有女性。如仙界穿者有：《白蛇傳·水鬥》中蛤蜊精，承應大戲《紅蝠雲臻》中四金童、《長生祝壽》中八仙童等。

人間穿者有崑曲《鵲橋》的牛郎、《昭君出塞》中的馬童等。女性穿者有崑曲雜戲《陣產》中四侍女、《打圍》中的船婆等。

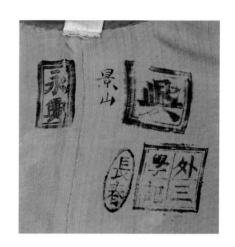

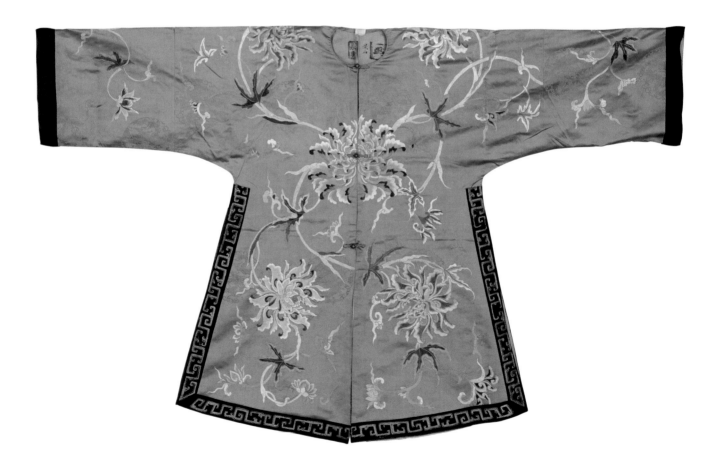

146

茶綠緞繡纏枝蓮紋採蓮襖
清乾隆
身長87厘米 兩袖通長187厘米
下擺寬73厘米
清宮舊藏

Female lined-jacket of tea green satin embroidered with interlocking lotus sprays

Qianlong period
Jacket length: 87cm
Cuff to cuff: 187cm
Hemline: 73cm
Qing Court collection

大領，斜襟右衽，裾左右開，襯月白暗花雲紋布裏。袖口接各色暗花綾，領及襟鑲白綾平金朵花紋邊，領口及腋下各釘茶綠緞繫帶各二條。衣身前胸、後背、兩肩、兩袖後及下擺各繡纏枝蓮紋。

此衣用色豐富，有紅、粉紅、藍、月白、白、綠、黃、果綠、蒲灰等，並運用了纏針、套針、打籽等多樣針法。配色豐富，潤色自然，針腳勻齊，繡工精湛，具有乾隆時期宮廷戲衣的典型風格。

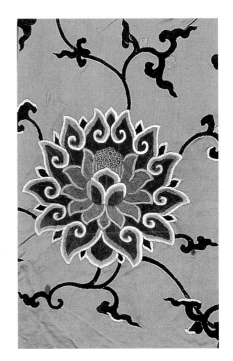

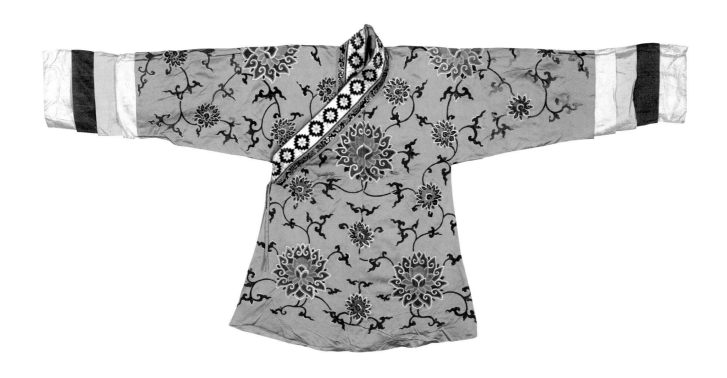

拼二色緞長方格紋目連衣
清乾隆
身長124厘米　兩袖通長222厘米
下襬寬104厘米
清宮舊藏

Mulian's dress made of two-colored satins

Qianlong period
Dress length: 124cm
Cuff to cuff: 222cm
Hemline: 104cm
Qing Court collection

直領，對襟，裾左右開，襯月白暗花
綢裏。鑲白綾領，胸前釘白綾帶兩
條。衣面以香、藍兩色緞拼接縫製而
成。衣領襯裏墨書："目連用"。

目連衣為戲劇專用服裝。據記載：乾
隆年間，宮廷演出連台大戲——《勸善
金科》共二百四十齣，其中一齣《目連
救母》故事中，扮目連者即穿用此
衣。

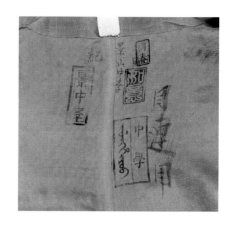

148

黃暗花綢繡折枝牡丹蝶紋斗篷
清光緒
身長140厘米　領長40厘米
下擺寬128厘米
清宮舊藏

Cape of yellow veiled silk embroidered with butterflies and peony sprays
Guangxu period
Cape length: 140cm
Collar length: 40cm
Hemline: 128cm
Qing Court collection

立領，領加褶，裾後開，衣長及足，襯粉素綢裏。前襟釘黃綢帶兩條，衣身以四幅黃暗花綢拼縫而成。上以各色絲線，運用多種針法繡折枝牡丹和蝴蝶紋。

此衣為宮廷造辦處衣作縫製，形制如同一口鐘，故又稱“一口鐘”。在戲曲舞台上人物穿斗篷，多用來表現擋風禦寒、出門、睡夢初醒、體弱、深夜未眠等情節的情景。

149

玫瑰紫緞繡雉雞牡丹紋雙面斗篷
清光緒
身長134厘米　領長46厘米
下襬寬115厘米
清宮舊藏

**Reversible cape of rose purple satin
embroidered with peony and pheasants**

Guangxu period
Cape length: 134cm
Collar length: 46cm
Hemline: 115cm
Qing Court collection

立領，對襟，衣長及足。領下一對釦
祥，胸前一對白綾繫帶，正反兩穿，
兩穿時領子各顯立、翻不同形式。正
反面周身鑲品蘭緞邊，交合後裾呈如

意頭狀，正面緞邊上平金圓壽字，反
面緞邊上平金"天下太平"瓦當紋，圓
壽字和瓦當紋間均以彩繡葡萄紋相
隔。

斗篷正面左右各繡五彩雉雞，棲於玉蘭樹上，雉雞全身繡以平金、銀線，僅於頸部和腹下施以繡線。雉雞周圍，牡丹和玉蘭盛開，並釘以閃亮光片加以裝飾。反面左右各繡一株梅樹，上下兩隻喜鵲一站一飛，顧盼鳴和。

斗篷在劇中的使用範圍較為廣泛，如《昭君出塞》的王昭君，《霸王別姬》的虞姬等皆披斗篷。此斗篷正反兩用，可適用於不同場合與不同情節。

150

綠緞繡折枝梅紋裙
清乾隆
裙長118厘米　腰圍126厘米
下襬寬123厘米
清宮舊藏

Skirt of green satin embroidered with plum sprays

Qianlong period
Skirt length: 118cm
Waistline: 126cm　　Hemline: 123cm
Qing Court collection

前後兩個裙片，綴在裙腰上，白布裙腰，兩側各打摺兩個。襯粉紅素綢裏。前後各有一塊平整面料，稱為馬面，馬面以外的兩側裙片叫裙圍，馬面前後居中，在裙腰上兩端釘帶，下端為裙襬。裙身以綠緞繡折枝梅紋飾。馬面與裙襬鑲石青團龍雜寶織金緞邊，釘絲縧邊各一道，中間釘月白織金緞團龍雜紋邊。

梅裙為明清婦女服飾的基本形式，應用在戲劇中，則為老旦角色所穿用的配衣類服裝。

151

月白綢繡蓮花紋裙
清乾隆
裙長108厘米　腰圍122厘米
下襬寬138厘米
清宮舊藏

**Skirt of bluish white satin embroidered
with lotus design**
Qianlong period
Skirt length: 108cm
Waistline: 122cm　　Hemline: 138cm
Qing Court collection

打開式，穿時圍以腰間，裙身打大
褶，每褶上窄下寬，接白布裙腰，粉
紅色素綢裙裏。前後正中有馬面，周
身綴繡荷花紋飄帶八條，均佈馬面兩
側。馬面為豆沙色緞料，鑲紅、白織
金緞邊，上彩繡海水山石及連枝荷
花，石間數枝荷梗裊娜玉立，梗上苞
含花放，葉片捲舒。馬面和飄帶下端
綴飾如意雲頭，裙襬用紅、黃、煙三
色織金緞緣飾。

此裙是戲曲中青衣、花
旦角色常用服飾，與女
襖配套使用，裙與襖顏
色需一致。

152

粉緞繡串枝花卉紋裙
清乾隆
裙長112厘米　腰圍115厘米
下襬寬128厘米
清宮舊藏

Skirt of pink satin embroidered with training flower sprays
Qianlong period
Skirt length: 112cm
Waistline: 115cm　　Hemline: 128cm
Qing Court collection

裙身為粉緞質地，裙腰為白布，內襯草綠素綢裏。裙片正中馬面與縱向裙襇上均彩繡串枝菊花紋，裙腰下綴五彩繡花如意頭飄帶。其襯裏右上方墨書"九月"二字。

此裙裝飾典雅華麗，紋樣生動清新，用色豐富，繡工精良，製作講究。

153

藍暗花綢繡折枝花卉紋戰裙
清光緒
裙長99厘米　腰圍113厘米
清宮舊藏

Female character's martial skirt of blue silk with veiled floral design embroidered with flower sprays
Guangxu period
Skirt length: 99cm
Waistline: 113cm
Qing Court collection

裙分左右兩片，相互連接為護腿裙，並與白布裙腰相連，右片連馬面。襯白布裹。裙身以五彩絲線運用多種針法繡折枝花卉紋，左右對稱。裙邊鑲黑緞繡折枝花蝶紋寬邊一道，滾白緞邊內釘玫瑰紫地盤花紋絲邊。

此戰裙為崑曲《金山寺》中扮演小青者服用，穿時馬面在身後居中，便於武打。

154

紅緞繡平金葫蘆皮球花紋褲
清光緒
褲長126厘米　腰寬63厘米　褲口35厘米
清宮舊藏

**Trousers of red satin embroidered with
ball and calabash design done with gold
thread**
Guangxu period
Trousers length: 126cm
Waistline: 63cm
Width of bottom of a trouser leg: 35cm
Qing Court collection

寬腰，闊褲，肥襠。內襯粉紅素布
裏。其腰為白布，褲腿下底鑲白緞平
金繡花蝶紋寬邊及藍地百蝶紋緶邊。
褲腿外側平金繡左右對稱的葫蘆、皮
球花紋樣。

褲為配衣類戲裝，在使用時須腰繫小
帶而穿之。顏色多為黑、紅色，亦有
白色、粉色、綠色等等。此褲屬"彩
褲"類，用色有墨綠、綠、草綠、水
綠、青、白、黃等，運用了纏針、松
針、打籽針、戧針等刺繡針法，潤色
豐富，繡工精湛。

155

綠暗花綢繡花籃桃蝠紋褲
清光緒
褲長103厘米　腰寬57厘米　褲口30厘米
清宮舊藏

Trousers of green silk with veiled floral pattern embroidered with flower-baskets, peaches and bats
Guangxuperiod
Trousers length: 103cm　Waistline: 57cm
Width of bottom of a trouser leg: 30cm
Qing Court collection

寬腰，闊褲，肥襠。粉紅色麻布襯裹。其腰為白布，褲腳以黑緞緣邊，呈曲狀，另用米黃色緞上下滾邊，緣邊以平金曲水卍字紋為底，上用雙股金線繡飛鶴和花籃紋。褲腿以雲鶴紋暗花綢為面，下部外側彩繡蝠銜壽桃和花籃圖案，口銜雙桃的蝙蝠和折枝花卉相隔排列，圍繞成圓。內繡一盛放壽桃的花籃，籃上繡有一蝠，與外圓上銜桃四蝠共為五蝠，暗有"五蝠捧壽"之意。

褲屬於配衣彩褲類，各種角色都要穿用，顏色以紅、黑為多，從此褲紋樣和款式來看，應是八仙中藍采和所穿。

156

粉緞繡折枝梅蝶紋褲
清光緒
褲長112厘米　腰寬38厘米　褲口34厘米

Trousers of pink satin embroidered with butterflies and plum sprays
Guangxu period
Trousers length: 112cm
Waistline: 38cm
Width of bottom of a trouser leg: 34cm
Qing Court collection

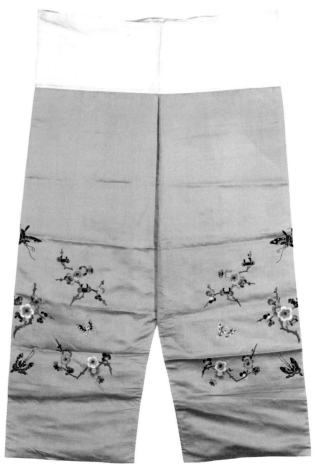

寬腰，闊褲，肥襠。襯紅麻布裹，接白布腰，在粉色緞地上以各種彩絲線運用多種針法繡折枝梅花，間飾彩蝶紋，繡工針腳勻齊，色彩艷麗雅致。

戲裝中的褲，多寬腰肥大，以便於演員在舞台上作複雜的動作。

157

織金錦花樹紋蒙古朝衣
清乾隆
身長140厘米　兩袖通長201.5厘米
下襬寬116.5厘米
清宮舊藏

**Mongolian court dress of gold-threaded
brocade with flowers and tress**

Qianlong period
Dress length: 140cm
Cuff to cuff: 201.5cm
Hemline: 116.5cm
Qing Court collection

立領，對襟，窄袖，衣長及足，襯棗
紅色暗花緞裏。對襟鑲紫色絨邊，直
通底襬，上釘飾皮製捲草紋，以三股
銀線鎖邊。胸前綴帶兩條，鑲墨綠色
緞朵花紋邊。衣身於錦地上滿織花樹
紋。

此衣面料為江寧織造之貢品，織造精
細，用料珍貴。蒙古朝衣係宮廷戲曲
演出中專用於蒙古族的身份裝，在清
宮節令戲弋腔《太平王會》中扮演蒙古
人即穿此類戲衣。

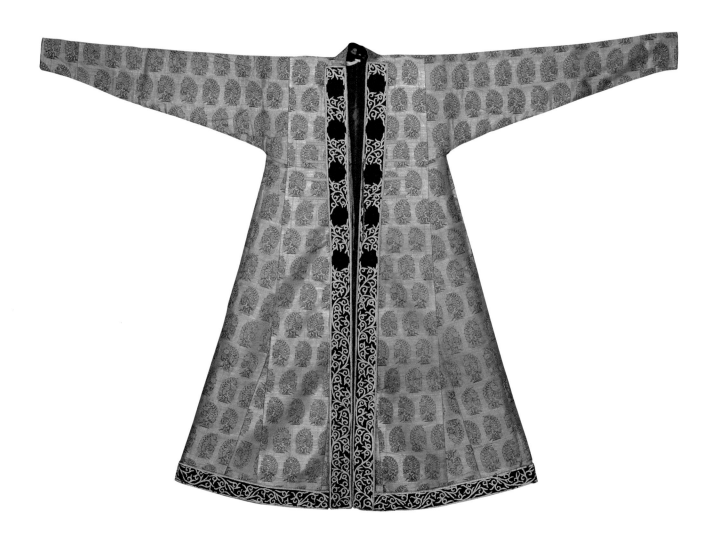

158

拼各色暗花緞回回衣
清乾隆
身長143厘米　兩袖通長336厘米
下襬寬136厘米
清宮舊藏

**Huis'dress of different colored satins with
veiled floral design**
Qianlong period
Dress length: 143cm
Cuff to cuff: 336cm
Hemline: 136cm
Qing Court collection

立領，斜襟，兩袖拼結而成，窄而
長，下襬闊大，裾右開，衣長及足，
襯白素綢裏。領、襟、腋下及腰釘銅
鍍金鈕袢四對。接袖、腰部及下襬飾
藍緞織金團花雜寶紋條帶。衣身為拼
各色條紋暗花緞，條紋之色有紅、
黃、青、粉、綠，左右對稱分佈。

整件戲衣形制與裝飾風格特異，是宮
廷戲曲演出中專用於回族的身份裝。

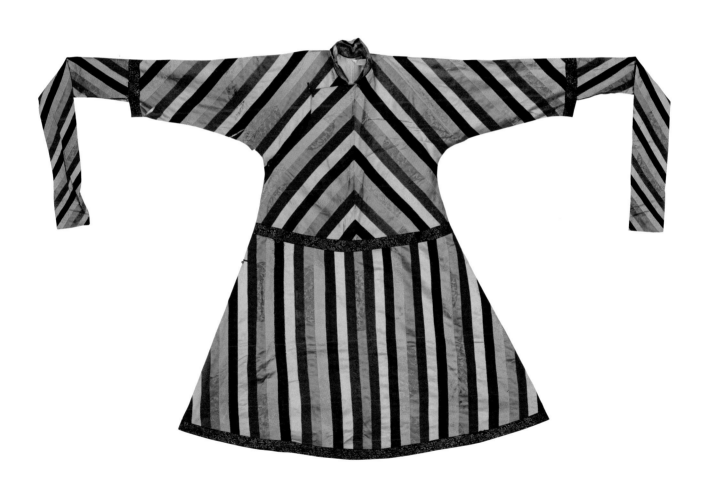

159

藍地織金綢洋花紋民族衣

清乾隆
身長137厘米　兩袖通長218厘米
下襬寬129厘米
清宮舊藏

Racial minority's dress of blue silk, gold-threaded with foreign style floral design

Qianlong period
Dress length: 137cm
Cuff to cuff: 218cm
Hemline: 129cm
Qing Court collection

立領，斜襟，寬身，收袖，衣長及足，紅素綢襯裏。自領口沿襟釘三道銅素鈕絆，通身織西洋花紋，花枝、花朵、果實巧妙結合，構成四方連續紋樣。其花與果實以片金和黃絲線交織，而枝幹和花托則用捻金線織成，使花紋呈現深淺明暗的效果，避免了織金綢使用金線顏色的單一。衣領內裏墨書"國王衣"、"遠人歸化"、"上交下修"。

此衣為戲中扮外藩或少數民族地區統治者所穿。其墨書反映出清代對外藩和少數民族的統治思想。

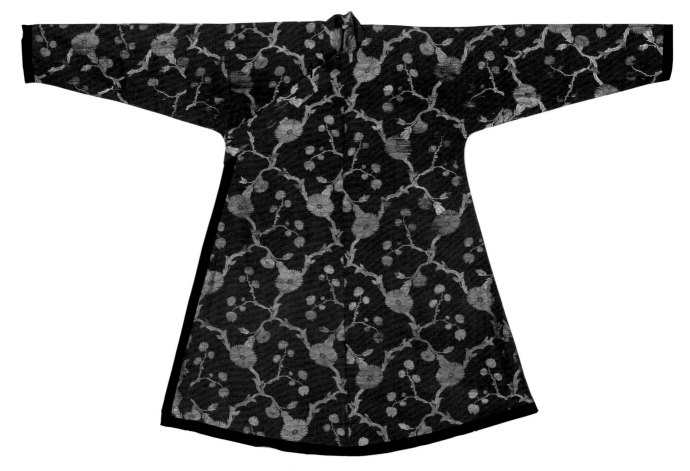

織金地緙纏枝蓮孔雀羽紋雲肩斗篷外國衣

清乾隆
身長118厘米　領長51厘米
下襬寬106厘米
清宮舊藏

Foreign cape of tapestry, gold-threaded with interlocking lotus sprays and peacock feathers

Qianlong period
Dress length: 118cm
Collar length: 51cm
Hemline: 106cm
Qing Court collection

立領，對襟，衣長及足，內襯粉色素綾裏。立領為白綾質，領口釘二道銅鍍金釦絆，衣裏左右各釘粉紅綾繫帶與黃布繫帶各一條。雲肩為緙纏枝蓮紋孔雀羽，以纏枝紋緣邊。衣身鑲片金綴玻璃質朵花條紋裝飾，下襬鑲月白緞如意形曲邊。後領裏有楷體硃印"大戲記用"一方，領裏右下有豎向墨書"雕啼國"，其下又有豎向墨書"安南國"三字。

此衣用料講究，製作繁複，裝飾豪華，富麗堂皇。其形制上小下大，似倒扣之座鐘，故又稱"一口鐘"。為戲曲演出中扮相外藩使節者穿用。

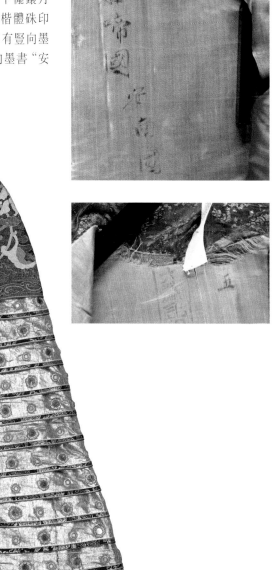

161

拼各色織金緞緙絲獸面紋雲肩外國
衣

清乾隆
身長129厘米　兩袖通長165厘米
下襬寬115厘米
清宮舊藏

**Foreign dress of different colored satins,
gold-threaded with an animal-head design
of silk tapestry**

Qianlong period
Dress length: 129cm
Cuff to cuff: 165cm
Hemline: 115cm
Qing Court collection

圓領，對襟，寬身窄袖，上衣下裳相
連，粉紅色素綾襯裏。兩肩及袖口用
黑色勾蓮紋織金緞挖剪成雲紋，紅素
綢滾邊後，釘綴於白緞地上。兩護肩
緙絲獸面及變形勾蓮紋，花紋外大面
積緙金，另用黑紅兩色織金緞鑲邊，
在黑色鑲邊上釘綴銅鍍金托，內嵌藍
色料石。上衣前後各橫五排甲葉形金
屬片，上鑲嵌染色骨質雕飾，各排之
間以平金彩繡蓮花相隔。下裳及袖將

各色織金緞剪成曲形寬條，釘綴在白
緞地上，下襬緣飾雲紋。內裏墨書
"日本國"、"月華"。

清政權素以中央帝國自居，視周邊國
家為藩屬。這種狀況在戲曲中也多有
反映，如《年年康泰》中即有周邊國家
前來朝賀的內容，此衣或為劇中"日
本國"朝拜者所穿。

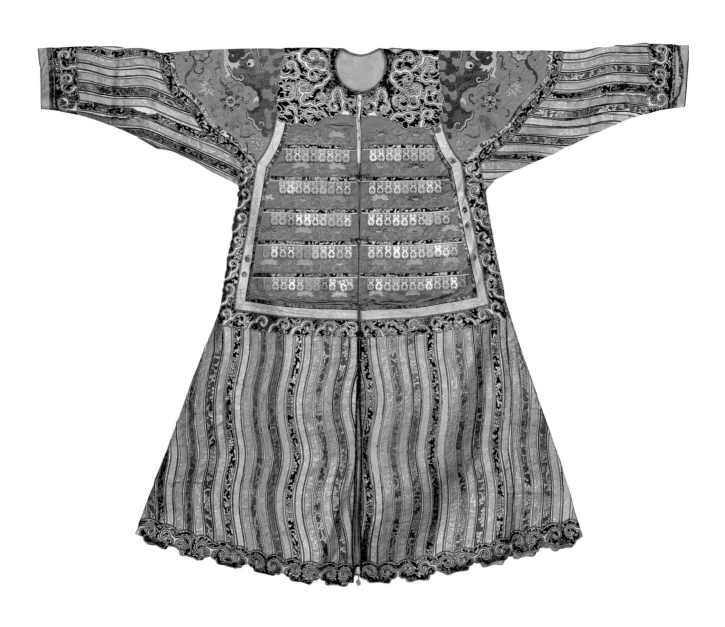

162

藍緞鑲青邊茶衣
清光緒
身長87厘米　兩袖通長180厘米
下襬寬84厘米
清宮舊藏

**Civilians' dress of blue plain satin
hemmed in black**
Guangxu period
Dress length: 87cm
Cuff to cuff: 180cm
Hemline: 84cm
Qing Court collection

大領，斜襟右衽，襯紫紅布裏。領袖
鑲青色緞邊，腋下釘藍布帶兩條。色
彩簡單，樣式樸素。

茶衣，屬戲曲中的平民服裝。扮樵
夫、漁夫、艄公、船夫、店小二等可
穿用。如《白蛇傳》中的船夫即穿用此
衣。

163

青地暗花綢富貴衣
清光緒
身長131.5厘米　兩袖通長205厘米
下擺寬93厘米
清宮舊藏

**Garment of black silk with veiled design
for poor talented scholar**

Guangxu period
Garment length: 131.5cm
Cuff to cuff: 205cm
Hemline: 93cm
Qing Court collection

大領，鑲白布托領，斜襟右衽，綴白素綢水袖，左右開裾。襯月白素綢裏。腋下釘黑綢帶兩條，周身釘綴各種顏色的碎綢塊，以示"補丁"之意。

富貴衣，屬衣箱內第一件"行頭"，亦稱窮衣，表示窮苦之意，專為貧寒學子穿用。因預示將來必富貴，故名富貴衣。據昇平署劇本記載，清晚期宮內亂彈單本戲《紅鸞喜》中莫稽窮困時即穿之。

164

黃緞繡平金雲龍紋太監衣
清道光
身長134厘米　兩袖通長220厘米
下罷120厘米
清宮舊藏

**Eunuch's garment of yellow satin
embroidered with clouds, bats and gold
thread dragons**
Daoguang period
Garment length: 134cm
Cuff to cuff: 220cm
Hemline: 120cm
Qing Court collection

大領，鑲白綾托領，斜襟右衽，闊袖寬身，衣長及足。襯月白暗花綢裏。腋下釘緞帶兩條，腰間打摺鑲黑緞彩繡串枝花寬邊，襟與下罷鑲棕色織金緞、絲縧邊各一道。上身以各色絲絨線及圓金線繡過肩龍各一，間飾五彩雲紋。下幅於膝欄前後繡龍紋、海水江崖及雜寶紋。

太監衣又稱"老公衣"、"鐵蓮衣"，用色主要有黃、紅、綠、紫等，有大、小之分。大太監一般穿"太監蟒"，此衣為隨侍皇帝之小太監穿用。

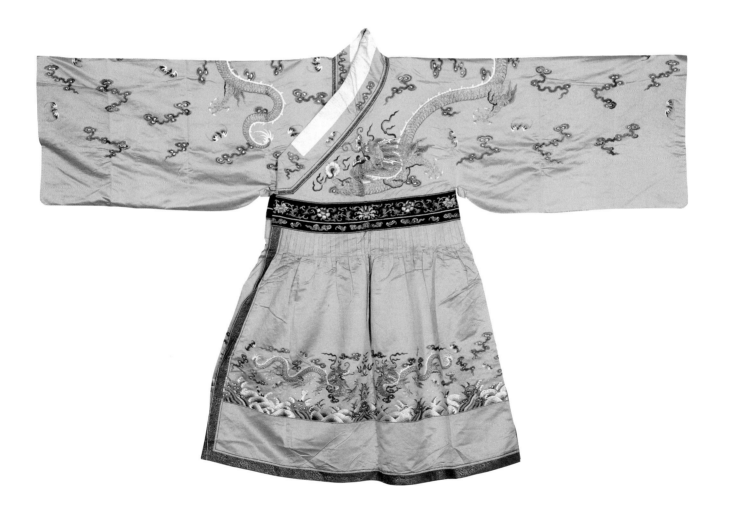

165

紅緞繡平金團龍紋太監衣
清光緒
身長143厘米　兩袖通長179厘米
下襬寬91厘米
清宮舊藏

**Eunuch's red satin garment embroidered
with gold thread dragons**

Guangxu period
Garment length: 143cm
Cuff to cuff: 179cm
Hemline: 91cm
Qing Court collection

大領，鑲白綾托領，斜襟右衽，闊袖寬身，綴月白綢水袖，衣長及足。藍色麻布襯裏。胸前後綴團龍圓補，腰間鑲腰飾，腰下抽襴。衣上圓補、腰飾及緣飾以寶藍緞外滾白邊貼補而成，其上平金繡圖紋。圓補正龍，腰飾雙龍戲珠。所有龍眼及腹則施以色線。領袖及衣緣以團壽和雲蝠紋交替排列。衣內裏紙條墨書"老爺衣"並鈐硃印兩方。

紅色太監衣多為小太監穿用。

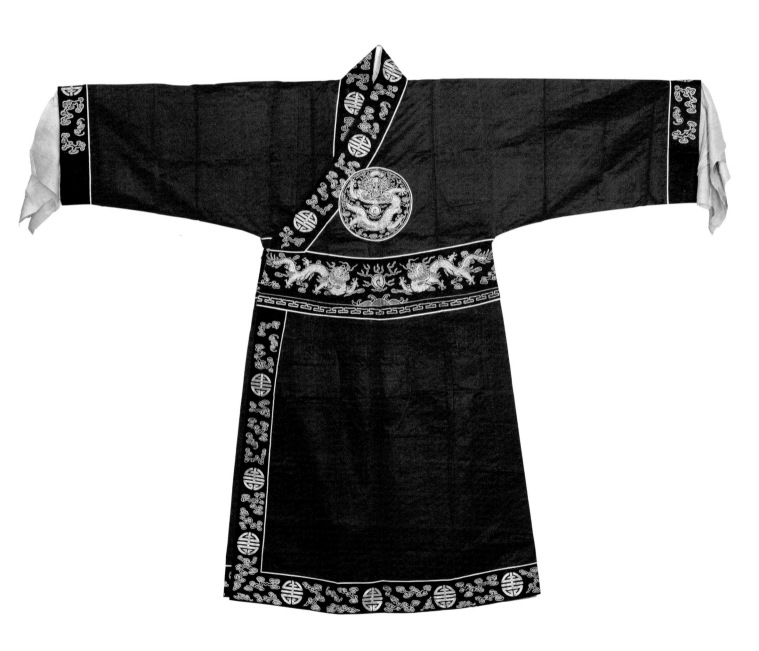

緙絲青地花鳥紋大坎肩

清乾隆
身長124厘米　肩寬40厘米
下襬寬96厘米
清宮舊藏

Large female vest of black silk tapestry with bird and floral design

Qianlong period
Vest length: 124cm
Shoulder width: 40cm
Hemline: 96cm
Qing Court collection

直領，對襟，左右開裾，襯白色暗花綢裏。胸前釘兩條白素綢帶。通身緙織牡丹、茶花、海棠花、月季、蘭花、菊花、芙蓉、荷花、梅花、石竹等花卉，亦稱"一年景"。又有翠鳥、白鷳、仙鶴、綬帶及湖石等作點綴。

此衣採用平緙、木梳戧、鳳尾戧、緙金等技法緙織而成，工藝精湛，暈色自如，堪稱蘇州緙絲佳作。

坎肩是一種無袖上衣，亦稱馬甲、背褡、背心，屬配衣類服裝。款式多樣，規格有大有小，紋飾有花、素之分。種類有男式和女式，另外還有卒坎、道姑背心等。不同的坎肩在戲劇中為不同人物所專用，對人物身份具有重要的標示作用。此坎肩為女式大坎肩，為戲劇中扮演老旦角色穿用。

石青緞繡燈籠花卉紋大坎肩
清乾隆
身長121厘米　肩寬45厘米
下擺寬93厘米
清宮舊藏

Large vest of azurite blue satin embroidered with lantern and floral design

Qianlong period
Dress length: 121cm
Shoulder width: 45cm
Hemline: 93cm
Qing Court collection

直領，對襟，衣長過膝，粉紅色素綢襯裏。胸前綴石青緞繫帶。領鑲寬石青綢貼領，底端平直止於胸，上繡雲龍紋，一龍騰於雲間，一龍海中躍起，兩龍呼應，氣勢非凡。周身共繡六盞花燈，前後各三。前身三盞造型各異：正中八角形燈，下垂麒麟墜；左下圓鼓式燈，下垂鳳墜；右下四方形燈身，下垂獅踏繡球墜。後身紋樣相同。花燈周圍繡折枝梅花，並點綴以松枝、竹葉、天竺等花紋。

168

黃織金錦雲金龍紋坎肩
清乾隆
身長99.5厘米　肩寬45厘米
下襬寬86厘米
清宮舊藏

**Vest of yellow gold-threaded brocade
with clouds and gold dragons**

Qianlong period
Dress length: 99.5cm
Shoulder width: 45cm
Hemline: 86cm
Qing Court collection

圓領，對襟，左右開裾處與袖根相
通，僅於腋下釘縫三道連合，釘線下
自然敞開。粉紅色素綢襯裏。領口下
排四道銅素鈕鈕袢，緣飾內外以棗紅
色緞滾邊。周身紋樣為團龍勾蓮雲
紋，一排升龍，一排降龍，間以雲
紋，紋樣橫向排列，上下交錯，兩排
一循環，形成四方連續圖案。領內裏
鈐墨印"內庫"、"景教習"，滿漢合
璧"教習"，硃印"松"，墨書"教習"、
"景山大學"等款印。

此衣用料為蘇州織造進貢的
龍紋緯錦匹料，錦的織造料
貴工費，因而古人視錦如
金，戲衣使用其價如金的
錦料，足見內府戲班之奢
華。

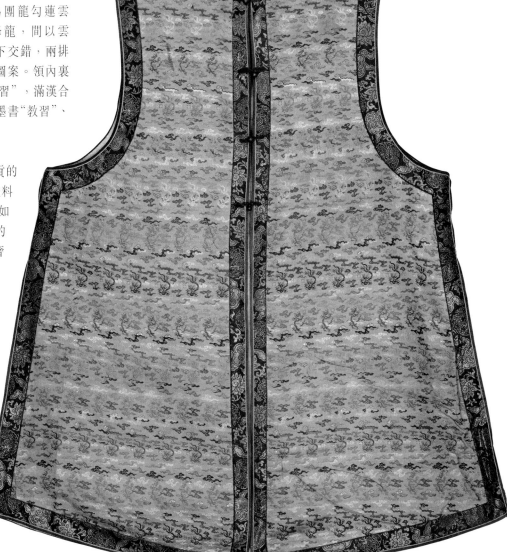

169

杏黃江綢繡蘭蝶紋琵琶襟坎肩
清光緒
身長79厘米　肩寬40厘米
下擺寬82厘米
清宮舊藏

Female side-vented vest of apricot yellow silk embroidered with butterflies and magnolia flowers
Guangxu period
Vest length: 79cm
Shoulder width: 40cm
Hemline: 82cm
Qing Court collection

圓領，清式琵琶襟，衣長及腰，兩側及後開裾，內襯月白素綢裏。領口及襟處釘青線銅鍍金鏨花樓閣圓盤釦絆五對。領、襟、裾處及下擺前後鑲藍緞平金繡花卉紋邊。通身彩繡百蝶玉蘭圖，平金圓壽字點綴其間，紋樣左右對稱分佈。其釦絆上拴粉綢帶一條，上墨書"綢豆繡花背心壹件"。

此衣色彩艷麗，裝飾豪華，製作精美，專用於戲劇中異邦之公主。

170

桃紅色江綢繡花蝶紋排穗坎肩

清光緒
身長122厘米　肩寬63厘米
下襬寬111厘米
清宮舊藏

Peach red silk vest embroidered with butterflies and fringed with tassels

Guangxu period
Vest length: 122cm
Shoulder width: 63cm
Hemline: 111cm
Qing Court collection

立領，對襟，兩側及後開裾，衣長過膝，果綠色素綢襯裏。另綴立領雲肩，上用白緞挖剪如意形覆綴，繡鳳鶴等禽鳥和折枝花卉。邊緣處隨形釘綴機製花邊兩道，並沿花邊環綴網穗為飾。周身以白妝花緞鑲邊，上織漁、樵、耕、讀圖，做二方連續排列。四周飾以竹、梅等花葉紋及團壽字。下襬綴網穗。

坎肩主體紋樣為盛開的海棠，周圍百蝶飛舞。構圖疏朗，繡線設色雅致，繡工精細工整。

171

藕荷色江綢繡折枝海棠蝶紋排穗坎肩

清光緒
身長123厘米　肩寬42厘米
下襬寬113厘米
清宮舊藏

Purplish blue silk vest embroidered with begonia and butterfly design; fringed with tassels

Guangxu period
Dress length: 123cm
Shoulder width: 42cm
Hemline: 113cm
Qing Court collection

立領，對襟，兩側及後面開裾，衣長及膝。內襯粉紅素綢裏。領及前襟釘釦袢五道，領下綴醬色緞如意形綴網穗雲肩，上繡蘭、荷、竹石、鷺鷥、孔雀、翠鳥、雉雞、蝶、鳳、梅等花鳥紋。周身鑲漁、樵、耕、讀紋寬邊一道，寬邊兩側又鑲黃地百蝶紋縧邊

及藍緞窄邊各一道。下襬綴五彩排穗裝飾。

坎肩通身繡折枝海棠及蝴蝶紋。採用了綠、草綠、藕荷、白、藍、粉、水粉、黃、月白等多色絲線，運用了套針、打籽、斜纏針、松針、切針、桂花針等多種刺繡技術。設色淡雅，繡工精湛。

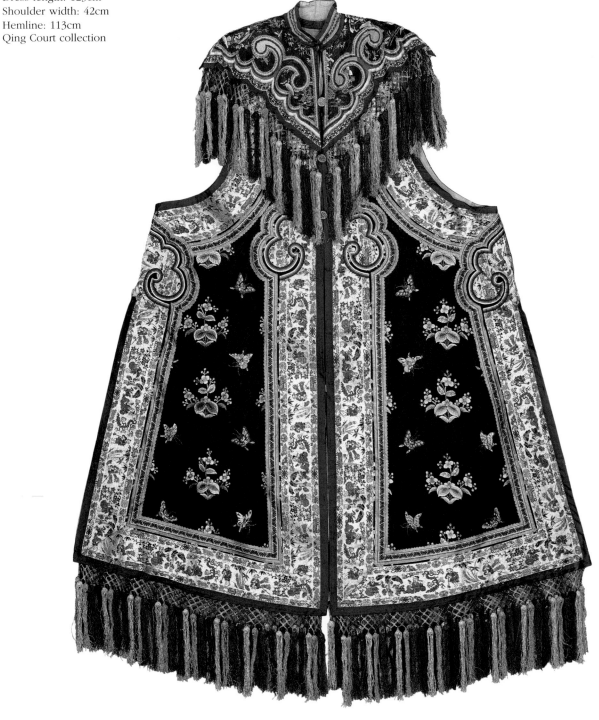

172

粉緞繡折枝花蝶紋宮搭

清嘉慶
身長120.5厘米　肩寬84厘米
下襬寬84厘米
清宮舊藏

Female court attendant's sleeveless dress of satin embroidered with butterflies and floral sprays

Jiaqing period
Dress length: 120.5cm
Shoulder width: 84cm
Hemline: 84cm
Qing Court collection

立領，對襟，衣長及膝，裾左右開，襯月白素綢裏。領口釘銅空心釦祥二對，前胸釘白綾繫帶二條。上部由兩層如意形雲肩構成，上層為紅緞繡菊紋如意形雲肩，下層為綠緞繡梅、月季、石榴、蘭、菊、牡丹、海棠、桃花、靈芝、竹、茶花等四季花卉紋如意形雲肩。兩雲肩均片金緣飾。腰身

處為青緞繡纏枝牡丹菊花紋，下裳為如意雲頭式，以粉緞繡折枝花蝶紋並做如意雲頭狀裝飾。通體俱片金緣飾。後背襯裏墨書"宮搭大班"。

整件戲衣造型別致，裝飾華美，清新秀雅，為宮廷戲中扮演宮女者穿用。

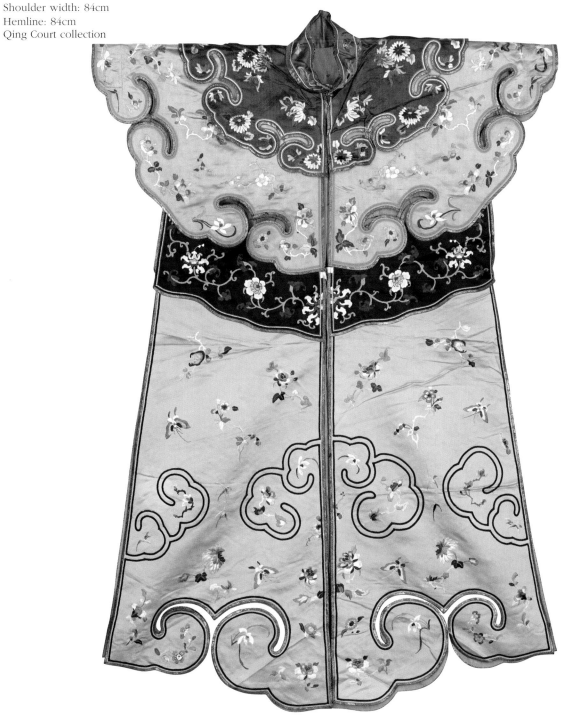

173

粉緞繡牡丹紋排穗宮搭
清道光
身長115.5厘米　肩寬89厘米
下擺寬86厘米
清宮舊藏

**Female court attendant's sleeveless dress
of satin embroidered with peony sprays;
fringed with tassels**

Daoguang period
Dress length: 115.5cm
Shoulder width: 89cm
Hemline: 86cm
Qing Court collection

立領，對襟，裾左右開，衣長及膝，襯月白曲水暗花綢裏。胸前釘白綾帶兩條，銅光素釦袢兩對。立領為紅緞繡纏枝花，雲肩上層為紅緞繡纏枝蓮等花卉紋，下層為粉緞繡牡丹等纏枝花紋，緣為如意雲頭狀。前後胸月白緞繡雲蝠紋，腰間綴黃色排穗。下幅呈如意雲頭形，粉緞繡折枝牡丹等花卉紋。周身鑲石青緞邊藍色花緶邊各一道，並飾片金緣。

此宮搭款式新穎別致，繡工針腳齊整，色彩淡雅。為戲劇扮相中宮女者穿用。

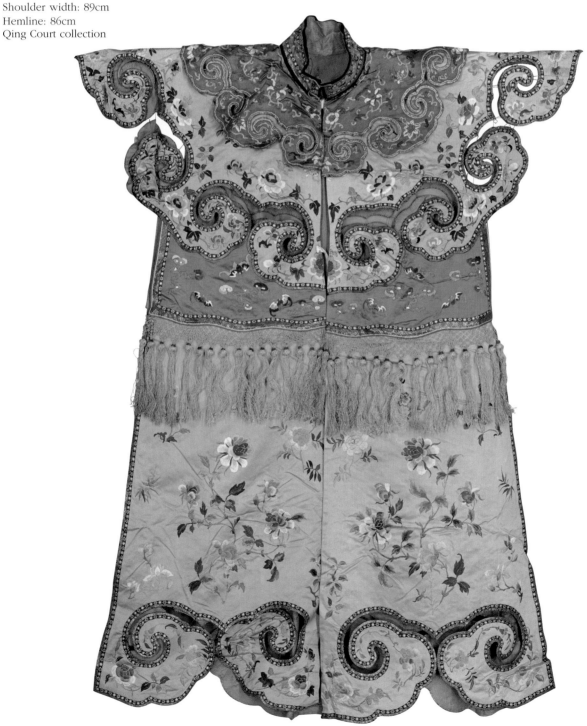

174

綠緞繡平金雲龍紋龍套
清光緒
身長145厘米 兩袖通長174厘米
下擺寬106厘米
清宮舊藏

Green satin Dragon Costume embroidered with clouds and gold thread dragons, for general stage attendants
Guangxu period
Costume length: 145cm
Cuff to cuff: 174cm
Hemline: 106cm
Qing Court collection

圓領，綴白布立領，對襟，寬身闊袖，綴湖色綢水袖，兩側及後開裾，衣長及足，粉紅色素布襯裏。自領口下排四道鈕祥，釦鈕為骨質染色。全身平金繡八團龍紋，惟胸前團龍為雙龍紋。龍外環以雲紋，正面三團龍之間，繡一花籃。間飾朵雲、蝙蝠和寶傘、白蓋、金魚、盤長等八寶紋並雜以平金團壽字。

龍套是一種特殊形式的戲服，為劇中"群體角色"的特定象徵。是戲曲舞台渲染聲勢、烘托氣氛所用，四身為一堂，服色與主角服色相同，以求整齊統一。龍套有徒手和持旗之別，徒手稱"文堂"，持旗稱"跑龍套"。跑龍套者手擎各類旗幟，隨不同排場而變化隊形。舞台上的氣氛，很大程度上由龍套來營造。京劇《大回朝》中，就有紅、藍、黑、綠四堂龍套，其扮相為頭戴與本服同色的大板巾，身穿龍套，下穿彩褲。

175

黃緞繡平金雲龍紋龍套

清光緒
身長145厘米　兩袖通長180厘米
下襬寬104厘米
清宮舊藏

Yellow satin Dragon Costume embroidered with clouds and gold thread dragons, for general stage attendants

Guangxu period
Costume length: 145cm
Cuff to cuff: 180cm
Hemline: 104cm
Qing Court collection

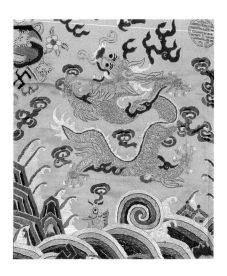

圓領，對襟，寬身闊袖，裾後開，衣
長及足，襯粉紅素布裏。領口及前胸
釘青緞帶銅鏨花釦絆四道。通身平金
繡龍紋，四周飾雲蝠紋，平金圓壽字
點綴其間。下幅為海水江崖紋，上浮
以方勝、卍字、輪、魚、蝠、牡丹等
雜寶圖紋。其領口絆上繫粉布條，上
楷體墨書「五色龍套一件」。

此龍套用色有金、藍、月白、白、墨
綠、深紅、紅、粉、青等，針法有平
金、纏針、釘針、打籽等多種。色彩
鮮明，形制規整，為清後期宮廷戲曲
服裝之精品。

176

青緞綴緙絲團龍紋圓補馬褂
清道光
身長74厘米　兩袖通長158厘米
下擺寬81厘米
清宮舊藏

Black satin mandarin jacket with four medallions of clouds and gold dragons in silk tapestry

Daoguang period
Jacket length: 74cm
Cuff to cuff: 158cm
Hemline: 81cm
Qing Court collection

圓領，對襟，闊袖，裾四開，襯粉色素綢裏。釘骨質鈕袢三道。褂身緙織金龍紋四團，金龍周圍飾以彩雲、牡丹、蝠桃及八吉祥紋。

此褂成衣於道光年間，係造辦處衣作為"昇平署"縫製。

馬褂，屬戲劇短衣類服裝，源於清代生活服裝，但在戲劇舞台上，任何朝代都可以穿用。穿時套在箭衣的外邊，領處加飾"三尖"。按花色區別，馬褂分為龍褂、團花馬褂和黃馬褂三種，此馬褂為龍褂，應為戲曲中帝王所用。

177

黃緞繡平金團龍紋馬褂
清光緒
身長82厘米　兩袖通長171厘米
下襬寬88厘米
清宮舊藏

Mandarin jacket of yellow satin embroidered with 4 medallions of clouds and gold thread dragons

Guangxu period
Jacket length: 82cm
Cuff to cuff: 171cm
Hemline: 88cm
Qing Court collection

形制如前，襯藍素裏。通身以五彩絨線及圓金線繡四團彩雲金龍紋。圖紋均以雙圓金線勾邊。

繡團龍海水圖案的馬褂，為戲劇中扮演帝王穿用，顏色有紅、綠、黃、白、黑五色，以區別人物身份。穿馬褂必內襯箭衣，外加"三尖"，但也可作為行路的一種外褂，如昇平署戲本《四郎探母·過關》中楊延輝即如此穿用。

178

月白紗地繡折枝海棠花紋旗衣
清光緒
身長139厘米　兩袖通長114厘米
下襬寬115厘米
清宮舊藏

**Female Manchu dress of bluish white
gauze embroidered with begonia sprays**

Guangxu period
Dress length: 139cm
Cuff to cuff: 114cm
Hemline: 115cm
Qing Court collection

圓領，斜襟右衽，短袖，左右開裾，衣長及足，無襯裏。領、襟、右腋下及腰釘銅鎏金鏨花銅鈕袢四對。邊緣處飾白江綢繡五彩花蝶紋寬邊，寬邊裏側釘黃色百蝶紋縧帶，袖口處白江綢邊接白紗地繡梅鶴紋寬邊。

衣身滿飾折枝海棠紋，呈左右對稱分佈之態。配色豐富，潤色自然，繡工精緻，紋樣佈局密而不亂。

旗衣原為滿族婦女的民族服裝，演變成戲裝後，專為少數民族上層貴婦所用。凡扮演漢族以外的少數民族婦女，不論朝代、民族，均穿旗衣。如京劇《四郎探母》中的鐵鏡公主和蕭太后都穿旗衣，《大登殿》的代戰公主也穿旗衣。

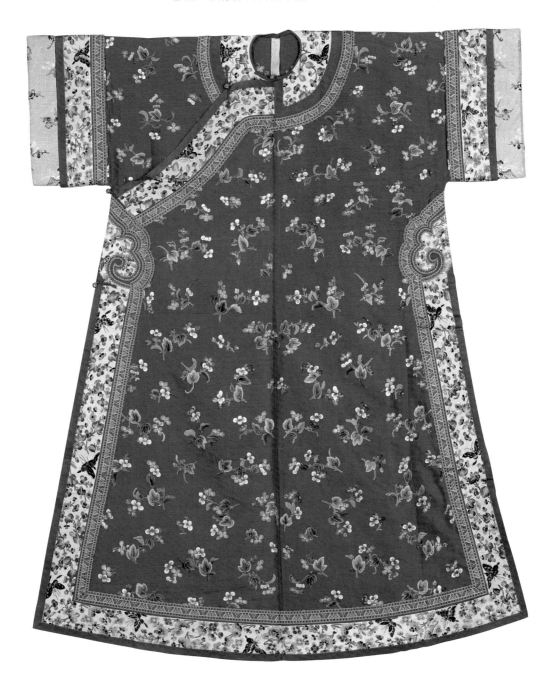

179

紅色紗地繡百蝶紋旗衣
清光緒
身長148厘米　兩袖通長132厘米
下襬寬116厘米
清宮舊藏

**Female Manchu dress of red gauze
embroidered with numerous butterflies**

Guangxu period
Dress length: 148cm
Cuff to cuff: 132cm
Hemline: 116cm
Qing Court collection

圓領，斜襟右衽，短袖，左右開裾至腋下，衣長及足，無襯裏。領口下沿大襟釘三道銅鍍金鏨花鈕襻。衣領、袖及周身鑲四道緣飾，內為機織蝶紋緶邊，外接黑紗寬邊，上彩繡百蝶紋。紗邊外用深月白色緣邊，兩邊之間以極細玫瑰紫邊相隔。腋下開裾交合處，裝飾成如意狀，袖口延伸接袖兩道，袖寬遞減，第一道為白緞繡蝶紋；第二道為月白緞緣品藍色邊。

衣上散點佈局飛舞百蝶，配色濃淡適度，繡工精細，巧妙傳神，有如工筆彩畫一般，尤其蝴蝶雙翅，在光線映襯下，甚至顯出翅粉的質感。

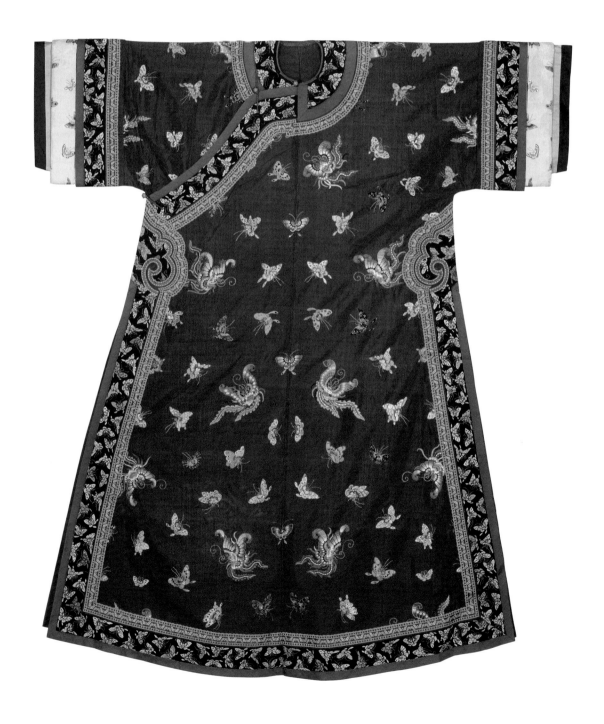

180

雪青緞繡平金海棠花蝶團壽紋旗衣
清光緒
身長146厘米　兩袖通長128厘米
下襬寬112厘米
清宮舊藏

**Female Manchu dress of lilac satin
embroidered with begonias, butterflies
and gold thread words of longevity**

Guangxu period
Dress length: 146cm
Cuff to cuff: 128cm
Hemline: 112cm
Qing Court collection

圓領，斜襟右衽，短袖，左右開裾，
衣長及足，襯月白素綢裏。釘銅"福"
字鈕袢五對。周身鑲黑緞繡海棠花蝶
紋寬邊一道，內緣釘盤長紋縧邊。

衣身以各色絲絨線，運用多種針法繡
折枝海棠及彩蝶紋，間飾平金圓壽
字，金彩輝映，藝術效果獨到。

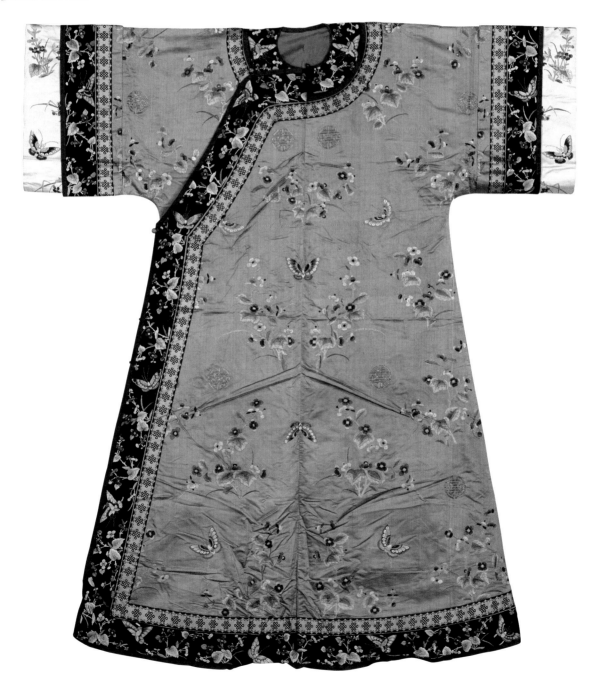

181

紫紗納繡人物花蝶紋達婆衣
清光緒
身長102厘米　　兩袖通長159厘米
下擺寬103厘米
清宮舊藏

**Old female comedian's dress of purple
gauze embroidered with flowers,
butterflies and ten figure medallions**

Guangxu period
Dress length: 102cm
Cuff to cuff: 159cm
Hemline: 103cm
Qing Court collection

立領，斜襟右衽，寬身肥袖，兩側開
裾，衣長及膝。緣飾以白紗納繡人物
風景為主，另用三道機製繰邊圍飾。
通身納繡十團人物故事紋樣，皆以
《西廂記》為創作藍本，每團紋樣，均
繡一對追逐舞蝶，以寓意男女相愛之
情。團紋周圍點綴垂柳、長堤、小
橋、古亭、曲欄、遠山、花蝶等景
色，以烘托委婉溫柔之意境。另以白
紗納繡緣飾，繡鶯鶯燃香彈琴、池邊

垂釣、園內賞春等情節，做十團故事
的補充。

此衣圖紋以針代筆，依劇情以自己的
理解加以發揮想像，大膽創作，繡工
精緻，實為一件可與文學作品相媲美
的織繡佳品。

達婆衣多為戲曲演出時扮相醜婆者穿
用。

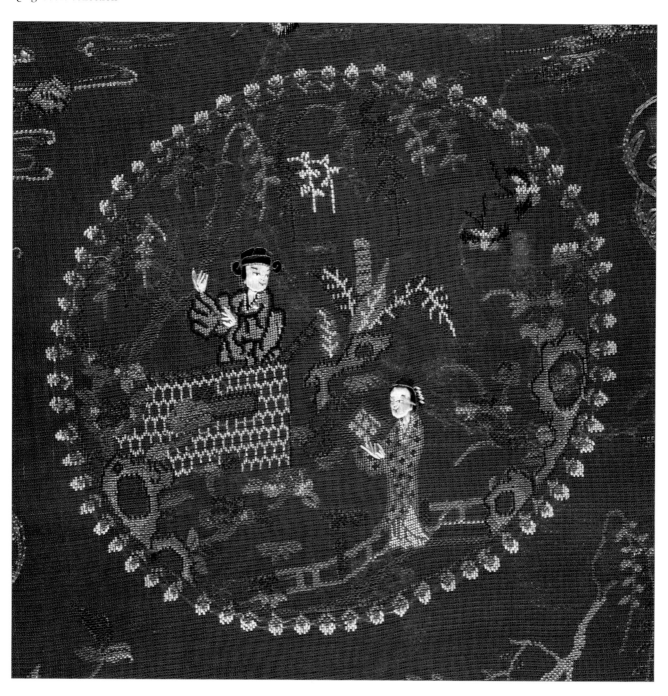

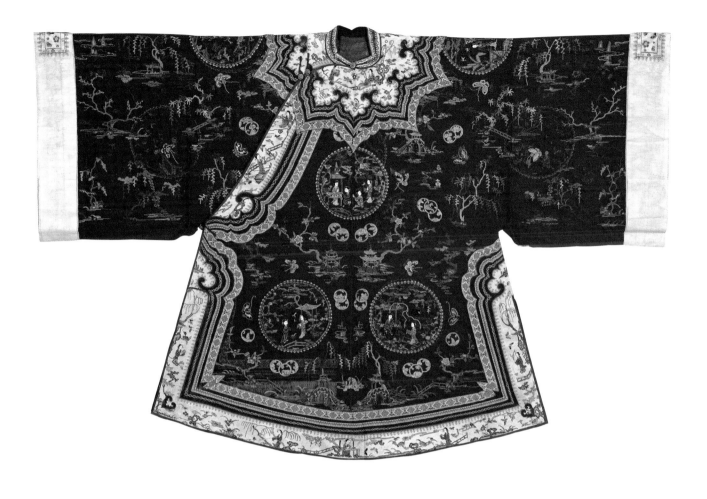

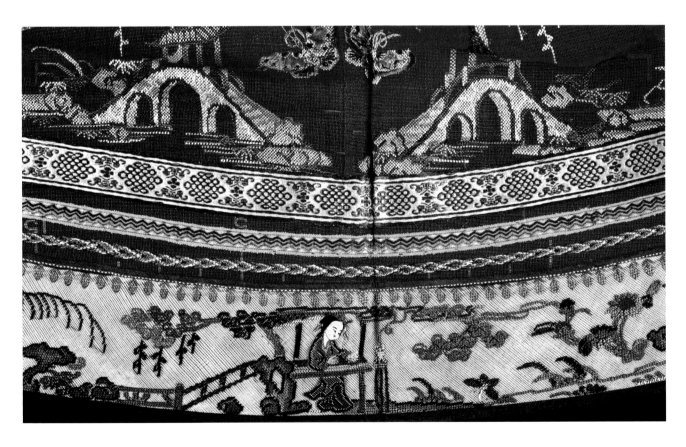

182

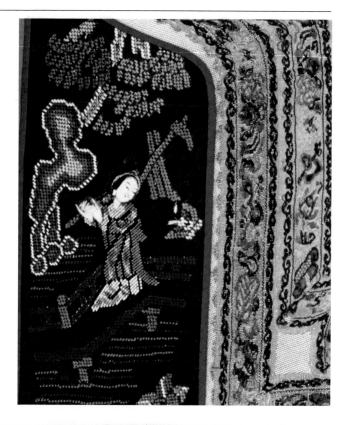

白紗納繡西湖風景紋達婆衣
清光緒
身長88厘米　兩袖通長137厘米
下襬寬91厘米
清宮舊藏

Old female comedian's dress of white gauze embroidered with landscape of the West Lake

Guangxu period
Dress length: 88cm
Cuff to cuff: 137cm
Hemline: 91cm
Qing Court collection

立領，斜襟右衽，寬身肥袖，兩側開裾，衣長及膝。釘素銅釦絆五對。周身鑲棕色直經紗納繡《紅樓夢》人物故事寬邊，內釘藍、綠雜寶紋縧邊兩道。通身主體圖紋是以五彩絨線納繡"三潭印月"等西湖風景。

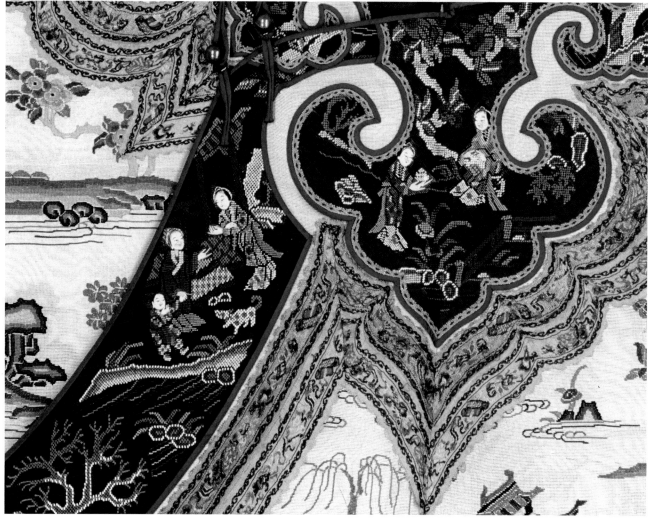

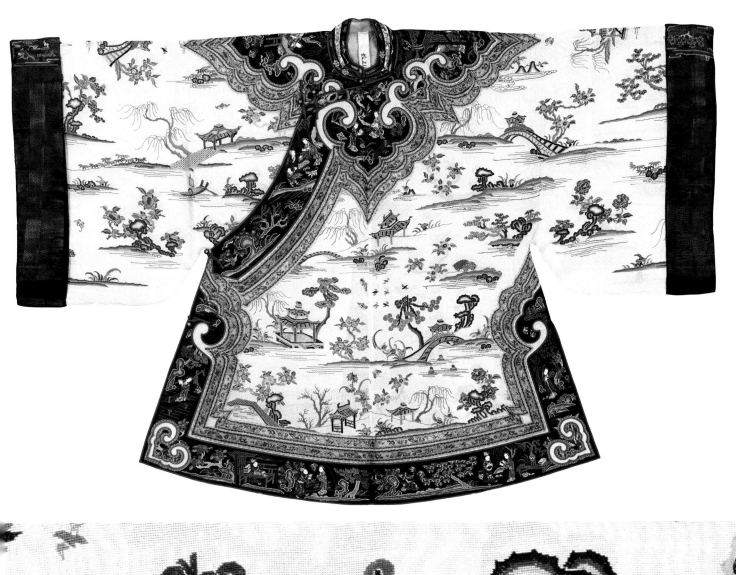

183

紅暗花紗團龍八寶紋劊子手衣
清乾隆
身長86厘米　兩袖通長176厘米
下襬寬87厘米
清宮舊藏

Executioner's clothes of red veiled gauze with medallions of dragon and 8-Auspicious motifs

Qianlong period
Clothes length: 86cm
Cuff to cuff: 176cm
Hemline: 87cm
Qing Court collection

直領，對襟，窄袖，裾左右開，襯粉色暗衣紗團龍八寶紋裏。胸前繫紅暗花紗帶兩條。衣面為紅色團龍八寶紋暗花紗料縫製，領、袖鑲綠色團龍紋暗花邊一道。

此衣為戲曲中扮演劊子手專用。

184

紅素布罪衣褲

清光緒
衣身長79厘米　兩袖通長194厘米
下襬寬88厘米　褲長111厘米
腰寬58厘米　褲口24.5厘米
清宮舊藏

Prisoner's jacket and trousers of red clothe

Guangxu period
Jacket length: 79cm
Cuff to cuff: 194cm
Hemline of jacket: 88cm
Trousers length: 111cm
Width of waist of trousers: 58cm
Width of trousers legs: 24.5cm
Qing Court collection

上衣圓領，斜襟右衽，窄袖，裾左右開。釘紅布帶三對。下褲肥大，與上衣配套。

罪服係傳統戲中專門為犯人角色設定的服裝，男式為罪衣、罪褲，成套使用。

185

香色緞蓑衣
清光緒
身長108厘米　肩寬51厘米
下襬寬60厘米
清宮舊藏

Greenish yellow satin clothes in the style
of alpine rush rain cape
Guangxu period
Clothes length: 108cm
Shoulder width: 51cm
Hemline: 60cm
Qing Court collection

圓領，無袖，領口釘綴一對疙瘩鈕
襻，領部外加雲肩，雲肩與領口縫
合。上、下身相連，但連接方式前後
有別，後身用同肩寬衣料下連，前身
則以兩條寬寸許窄帶沿胸外側下連。
下裳身前開縫，穿時圍合，繫帶於腰
間。

此衣衣料用香色雙股絲線編結排穗，
層層覆蓋，釘綴衣身。登台時，排穗
隨身形而飄動，以表現急風斜雨中的
人物。

戲裝蓑衣多為戲曲中扮演隱逸之人或
漁翁、村民者穿用。清代宮中崑腔雜
戲《訪聖》中公孫聖即身披蓑衣，頭戴
草帽圈，手持釣竿。京劇《蘆中人》
（又名《子胥投吳》）中漁父的扮相也頭
戴草帽圈，外披蓑衣。

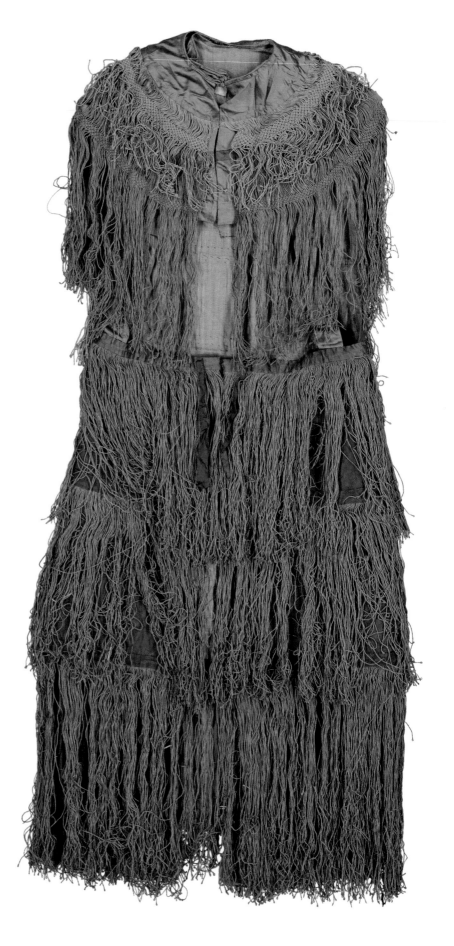

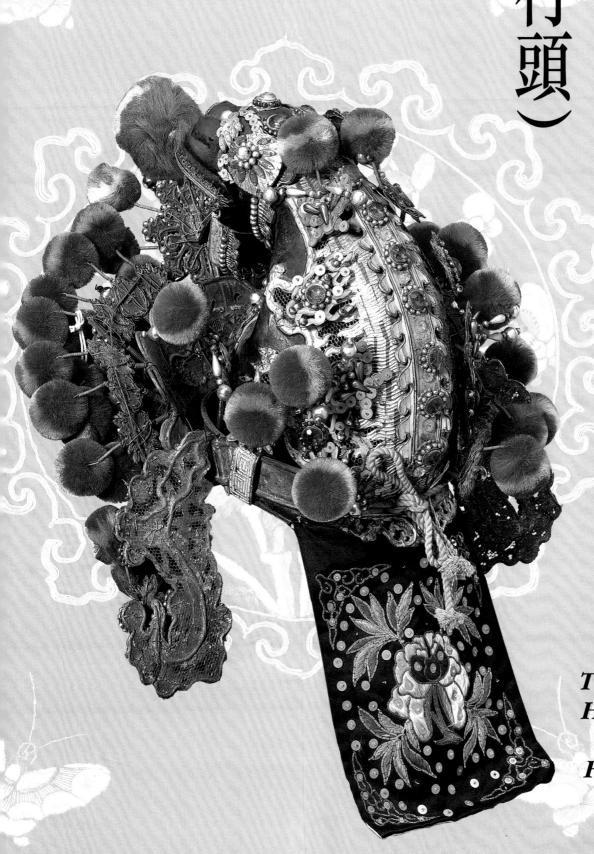

戲曲盔頭、靴鞋

（行頭）

Theatrical Headgear and Footwear

186

藍緞串珠帶杏黃絨球王帽

清
通高29厘米　口徑17厘米
清宮舊藏

Imperial crown of blue satin with strings
of glass beads, dragons and velvet balls in
apricot yellow

Qing Dynasty
Crown Height: 29cm
Inner Diameter: 17cm
Qing Court collection

前低後高，頂端中為杏黃色大絨球面牌
一，正面為串玻璃珠朵花，呈龍戲珠之
態，杏黃色絨珠佈滿面牌周圍。帽左右兩
側掛耳為玻璃珠串，下垂杏黃色絲穗。

王帽又名堂帽，屬戲曲首服類，為戲
劇中扮相皇帝專用之冠服。演出時，
戴王帽，必穿黃蟒，方為正統的天子
之服。

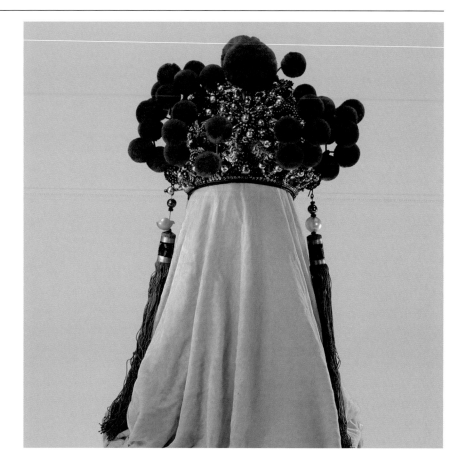

187

青縐綢忠紗帽

清
通高20厘米　口徑17厘米
清宮舊藏

Civil official's cap of black crepe silk

Qing Dynasty
Cap Height: 20cm
Inner Diameter: 17cm
Qing Court collection

面以黑色縐綢蒙製，帽形前低後高，
帽背下端左右兩邊，橫插一對紗帽
翅，上飾串玻璃朵花與連珠紋。

忠紗帽又稱烏紗帽，戲曲中扮演文官
者可戴。紗帽翅有方、圓、尖三種，
根據不同人物分別使用，忠正者用方
翅，故名。清宮晚期演出亂彈單本戲
《群英會》中，魯肅就戴方翅忠紗帽。

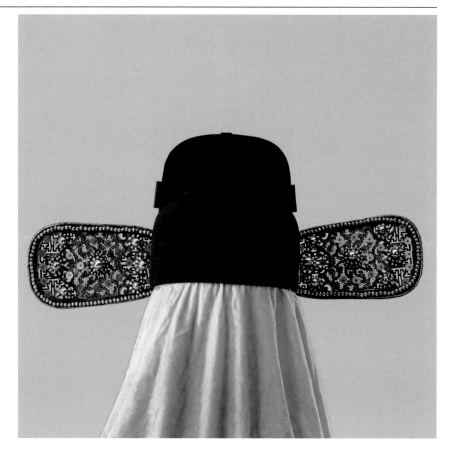

188

相貂
清
通高22厘米　口徑17厘米
清宮舊藏

Official cap (for prime ministers, senior
officials and nobles) of black crepe silk

Qing Dynasty
Cap Height: 22cm
Inner Diameter: 17cm
Qing Court collection

方形，黑色，帽體由前後兩部分相拼
而成，前低後高，下口平，並蒙以縐
綢為面。帽兩側對稱平插一對長帽
翅，帽翅之尾略翹，其紋為串珠花與
龍紋，並以金漆飾。

相貂屬戲曲首服類，為劇中宰相等達
官顯貴所戴。如《群英會》中的曹操，
以丞相身份出場，即戴相貂。

189

綠緞串珠帶杏黃絨球夫子盔
清
通高33厘米　口徑17厘米
清宮舊藏

Military officer's helmet of green satin
with strings of glass beads and velvet
balls in apricot yellow

Qing Dynasty
Helmet Height: 33cm
Inner Diameter: 17cm
Qing Court collection

額前為彩色玻璃光珠立柱朵花，飾杏黃
絨球。帽前正中為一大絨球及獸面，上
飾點翠，玻璃珠朵花蝶，兩側為龍戲珠
各二，後飾四龍戲珠及蝴蝶。下為塗漆
點翠獸頭紋飾，兩側為彩色龍形光珠掛
耳，間飾玻璃點翠。

夫子盔為戲劇中武將所戴之冠服，如
關羽等大將戎裝出場，即戴夫子盔。

190

串珠帶絨球獅子盔

清

通高27厘米　口徑20厘米

清宮舊藏

Military officer's lion-shaped helmet with strings of glass beads and velvet balls

Qing Dynasty

Helmet Height: 27cm

Inner Diameter: 20cm

Qing Court collection

前低後高，前額扇飾彩色串珠與光珠為二龍戲珠，朵花蝴蝶立柱形，綴粉紅間綠色絨球，正中面牌，周圍襯六個小絨球。後扇高突一獅子形，獅身飾各色玻璃串珠及蝴蝶朵花，間飾點翠火焰，獅脊塗金黃色，為朵花點翠，兩側鏤空，後兜為黑緞朵花，釘圓形亮片及絨球。盔左右兩側為龍形串珠掛耳各一。

獅子盔為武將扮裝的盔頭之一，如戲曲《西廂記》中叛將孫飛虎即頭戴獅子盔。

191

玫瑰紫緞繡五蝠捧壽串珠帶白絨球羅帽

清

通高30.5厘米　口徑20.5厘米

清宮舊藏

Chivalrous man's cap of rose purple satin embroidered with five bats supporting "Shou" (longevity), glass beads and white velvet balls

Qing Dynasty

Cap Height: 30.5cm

Inner Diameter: 20.5cm

Qing Court collection

硬胎花羅帽，帽頂呈六瓣形，外蒙玫瑰紫緞，襯粉紅布裏。以白色絲線在每瓣繡"五蝠捧壽"紋，周圍鑲光珠白色絨球。帽箍以白色絲線繡八寶紋串光珠，帽口鑲黑緞邊，釘圓光片。

羅帽為戲劇盔帽，有軟胎、硬胎兩種，又有花、素之分，硬胎花羅帽，多為戲曲中江湖俠客或山寨王所戴，如亂彈《連環套》、《駱馬湖》中的黃天霸，《除三害》中周處等。

192

白緞串珠朵花武生巾

清
通高24厘米　口徑19厘米
清宮舊藏

Headgear of white satin with floral design of glass beads for
military heroes or generals

Qing Dynasty
Headgear Height: 24cm
Inner Diameter: 19cm
Qing Court collection

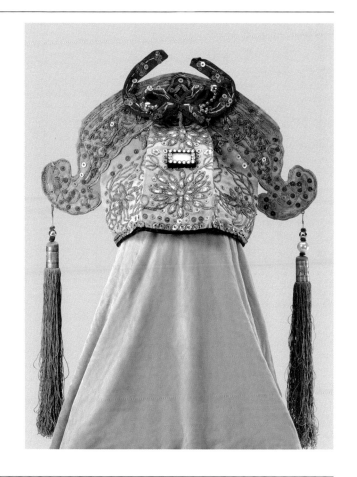

軟胎巾，以白緞為面，正面為對摺形，中釘長方形料石片
一塊。巾面釘飾玻璃串珠朵花，頂正中釘紅綢製蝶形火焰
紋。巾頂至兩耳為如意形，以雙圓金圈邊，內飾亮片串珠
紋。下垂串玻璃珠粉色絲穗，巾口滾黑緞邊，釘玻璃珠朵
花一道。背後無飄帶。

巾是戲曲角色家居所戴的一種便帽，種類比較多，軟、硬
胎都有。常見的如員外巾、相巾、方巾、文生巾、武生
巾、紮巾、鴨尾巾等多種。

193

藍緞絨球鴨尾巾

清
通高24厘米　口徑19厘米
清宮舊藏

A headgear of blue satin with velvet balls and a flossy duck-
tailed decoration

Qing Dynasty
Headgear Height: 24cm
Inner Diameter: 19cm
Qing Court collection

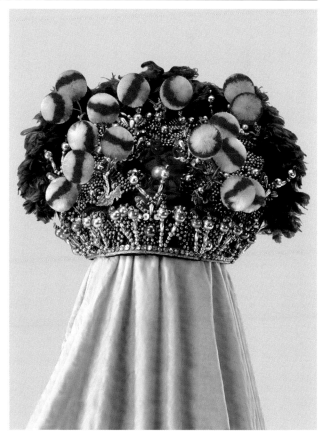

以藍緞為面，巾之正面釘七條龍紋及白間粉紅色絨球，中
間為一火珠，呈龍戲珠之式。巾後面為二龍戲珠，間飾蝴
蝶。巾口前沿為玻璃光珠為主柱形，中間為一對蝴蝶。

鴨尾巾，因頂部有排鬚，形似鴨尾，故名，一般為老生所
戴。此鴨尾巾帶絨球和珠花，多為戲曲中扮演江湖人物之
用，如《八蠟廟》中褚彪即戴此巾。

194

串珠花蝶帶穗鳳冠
清
通高27厘米　口徑19.5厘米
清宮舊藏

**Phoenix coronet with flowers,
butterflies, strings of head and tassels**
Qing Dynasty
Coronet Height: 27cm
Inner Diameter: 19.5cm
Qing Court collection

髹金漆胎上以玲瓏串玻璃珠、點翠立
鳳為飾。冠正中為一大玻璃光珠，四
周為連珠及朵花。背後綴玻璃花彩色
絲穗，冠口飾立鳳銜串珠，左右兩側
掛黃、粉紅、綠色絲縧串珠排穗。

鳳冠為戲曲盔帽，源於宋明以來的貴
族婦女冠服。多為扮演公主、貴婦等
角色所用。

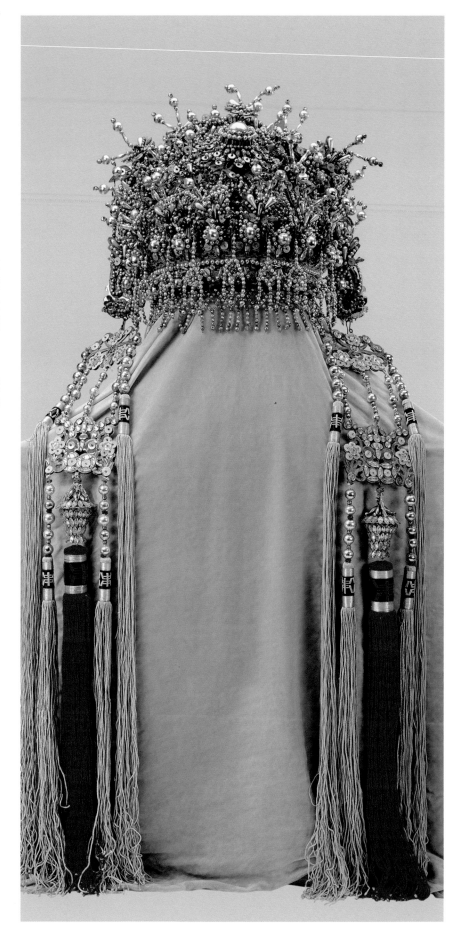

195

串珠帶絨球七星額子

清
通高22厘米　口徑17厘米
清宮舊藏

Female military officer's helmet with
seven big velvet balls and strings of glass
beads

Qing Dynasty
Helmet Height: 22cm
Inner Diameter: 17cm
Qing Court collection

前額上端飾玫瑰紫間白色大絨球七
個，間飾有香黃間藍、湖綠色小絨球
一排，點綴彩色玻璃珠串朵菊花，額
前垂三角形串亮片及光珠六串，左右
兩側掛串珠五彩紋穗。

紮巾額子屬於戲曲首服盔帽類，男女
均可服用。"額子"主要指盔帽上所飾
絨球，"七星"即七枚大絨球。"七星
額子"為戲劇中扮演女將者所戴盔
帽，在清宮晚期所演亂彈戲如《破洪
州》之穆桂英、《樊江關》之樊梨花均
用七星額子。

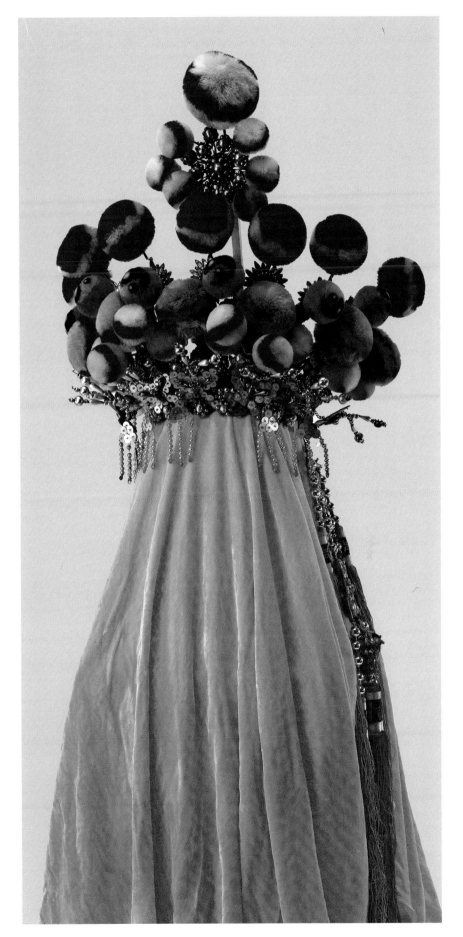

196

黑素緞面高方靴
黑素緞面朝方靴

清光緒
高47厘米　長26厘米　底厚6厘米
高38厘米　長26厘米　底厚2.5厘米
清宮舊藏

High-soled boots of black plain satin
Court boots of black plain satin

Guangxu period
(1) Height of boots: 47cm
Soles length: 26cm
Thickness of soles: 6cm
(2) Height of boots: 38cm
Soles length: 26cm
Thickness of soles: 2.5cm
Qing Court collection

高方靴高筒，厚底，黑素緞面，白布
裏，筒內前中縫有線帶，穿時束於
腿。靴面與靴筒多層縫合，有一定厚
度，以保證與厚底縫合時的強度。在
後跟、前臉等易損之處，納線數匝以
加固。靴底以層層高麗紙鋪疊縫合，
前部上翹，以利行走，底覆整塊牛
皮，增加耐磨，周邊塗以白粉。

朝方靴薄底，黑緞素面，襯白布裏，
白靴底。襯裏前端釘白布長帶各二
條，後部有白籤墨書"口彩官靴"四
字。

此二靴均為戲曲中男性角色所用，高
方靴多與蟒、靠、官衣、氅等戲裝搭
配，以襯托角色莊重威嚴的氣質。朝
方靴則為劇中丑行扮演的角色所穿
用。

197

水綠緞繡虎頭紋靴

清光緒
高44.5厘米　長19厘米　底厚5.5厘米
清宮舊藏

**Boots of light green satin embroidered
with tiger-head design**

Guangxu period
Height of Boots: 44.5cm
Soles length: 19cm
Thickness of soles: 5.5cm
Qing Court collection

水綠緞質，白色厚底。靴面繡虎頭及
五蝠捧壽紋樣，靴之前端綴黃緞虎
頭。

清宮戲用官靴分厚與薄兩種，又有花
素之別。厚底靴又稱高方靴，凡扮演
帝王朝官、軍中將帥者皆例穿用，以
示莊重威嚴。此厚底靴為劇中關羽所
專用。

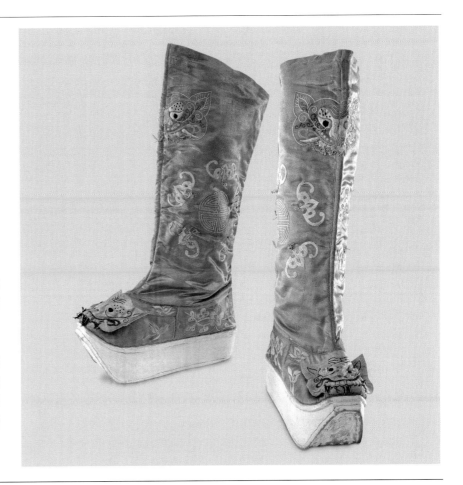

198

黃緞繡平金雲龍紋靴

清光緒
高50厘米　長27厘米　底厚6厘米
清宮舊藏

**Boots of yellow satin embroidered with
clouds and dragons done with gold
thread**

Guangxu period
Height of boots: 50cm
Soles length: 27cm
Thickness of soles: 6cm
Qing Court collection

高筒，厚底，筒口呈前高後低之勢，
明黃緞面，粉色麻布裏，面與筒間以
寶藍緞邊相隔。靴前臉覆平金獸頭，
筒身前後貼綴用各色緞挖剪成如意狀
的飾片，上彩繡蓮花。筒兩側平金繡
龍紋。靴底由棉紙數層疊納，着地處
覆牛皮，底側包以白布並納線數匝。

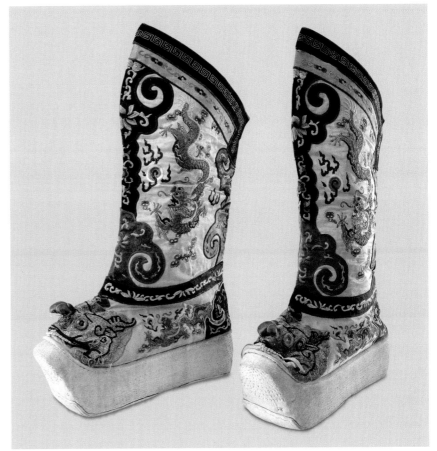

199

白布釘黑布花短腰鞋
清
高19厘米　長23厘米　底厚1厘米
清宮舊藏

**White cloth shoes with floral design done
with black cloth**

Qing Dynasty
Height of boots: 19cm
Soles length: 23cm
Thickness of soles: 1cm
Qing Court collection

短腰，面為白布縫製，腰兩側釘黑布
蝴蝶、環錢及雲紋，鞋口釘朵花，面
兩側釘黑布魚藻紋，均為對稱式，鞋
臉及腰連接處，鑲黑皮滾邊及黑布
邊，納皮底。

此鞋為清宮亂彈單本戲《惡虎村》中黃
天霸等人所穿用。

戲曲道具（砌末）

Stage Properties

200

（1）紅緞繡玉堂富貴紋椅披
（2）紅緞繡團花紋椅墊
（3）紅緞繡玉堂富貴紋桌圍
清同治—光緒
（1）椅披長158厘米　寬46厘米
（2）椅墊長47厘米　寬35厘米　厚4厘米
（3）桌圍長101厘米　寬94厘米
清宮舊藏

(1) Chair covers of red satin embroidered with flowers of wealth and nobility
(2) Chair cushion covers of red satin embroidered with medallions of flowers
(3) Table covers of red satin embroidered with flowers of wealth and nobility
Tongzhi period to Guangxu period
(1) Length: 158cm　Width: 46cm
(2) Length: 47cm　Width: 35cm　Thickness: 4cm
(3) Length: 101cm　Width: 94cm
Qing Court collection

桌圍前縫綴桌簾，上橫向繡三團花卉，桌圍中心繡團花，四角繡角花，向心排列。圖案均由牡丹、玉蘭、海棠、梅花組成，寓意為"玉堂富貴"。椅披紋樣為上下兩部分，圖案排列和花卉組合與桌圍完全一致。椅上所置椅墊，紅緞蒙面，內填棉絮，粉布墊底。墊面中心繡團花，由折枝牡丹和蝠銜卍字綬帶的雙線組成，寓意為"福在眼前，福壽萬代"。墊四角各繡蜜蜂花卉，對應向心排列。

桌椅在戲劇演出中，是使用率極高的道具，根據不同程式的擺放，來表現地點與環境的變化。既可表示皇帝上朝的御案，又可表示縣官坐衙的公案，還可成為朋友宴會的酒席。另外，亦可成為很多事物的代用品。如以桌代山，人上山就站到桌上，山很高就兩桌疊放。以椅代牆壁，跳牆就躍過椅子等。為了增添舞台觀賞效果，桌椅上還要覆蓋色澤鮮艷的絲織品桌圍椅披。慶典演出時，桌圍椅披的圖案更要有各種吉慶寓意。

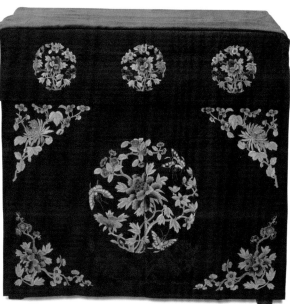

201

黃暗花綢繡博古花卉紋門帳
清光緒
高183厘米　寬94厘米
清宮舊藏

Door curtain of yellow silk with veiled
pattern embroidered with antiques and
flowers
Guangxu period
Height of curtain: 183cm　　Width: 94cm
Qing Court collection

此帳為雙簾並垂帳，紋樣左右對稱，
頂端鑲粉布帳庫穿入橫桿，橫眉子為
紅暗花綢，下綴黃色絲絨垂五色絲
穗。帳面繡博古圖、牡丹、彩蝶等裝
飾圖紋。構圖古色古香，寓"平安富
貴"之意。

門帳為戲劇砌末，分紅、黃、綠、
粉、天藍等顏色，在戲曲舞台上用途
十分廣泛，主要代表各種門前的簾
子。砌末，亦稱道具，種類很多，使
用時都具有獨特的象徵性意義。

202

紅紗繡平金雲龍海水紋標旗
清乾隆
通高129厘米　寬37厘米
清宮舊藏

Sign-flag of red gauze embroidered with
clouds, waves and gold dragons
Qianlong period
Overall height: 129cm　Width: 37cm
Qing Court collection

旗周邊剪裁成鋸齒形，本色紗滾邊，
上繡火焰紋。旗腰淺粉色，內撐以竹
籤，用時以標槍桿承之。桿為朱紅，
頂端貫以銀粉槍頭。旗兩面紋樣相同
且重合，旗心平金繡升龍紋，下彩繡
海水江崖、火珠、雲紋。旗腰鈐墨印
"南府外頭學　同樂園"、"靜宜園"。

標槍旗也稱門槍旗或"標子"，用時按
色區分，四面為一堂，旗色應與執旗
龍套和本方將官袍甲顏色相同，以示
敵我。據《穿戴題綱》記載，崑曲《連
環計》第四齣《起布》中，呂布身穿白
靠，并州刺史丁建陽身穿紅蟒，他們
各自軍卒則持與本帥靠蟒相同顏色的
門槍旗上場。

203

(1) 綠紗繡平金海水江崖雲龍紋標
　　旗
(2) 黃紗繡平金海水江崖雲龍紋標
　　旗
清乾隆
通高129厘米　寬37厘米
清宮舊藏

(1) Sign-flag of green gauze embroidered
　　with clouds, dragons and waves done
　　with gold thread
(2) Sign-flag of yellow gauze embroidered
　　with clouds, dragons and waves done
　　with gold thread
Qianlong period
Overall height: 129cm　　Width: 37cm
Qing Court collection

兩堂標槍旗形制同，唯顏色各異，旗
腰淺粉，內撐以竹籤，用時以標槍桿
承之。旗身皆雙面繡海水江崖雲龍
紋，龍紋平金。旗之左右邊及下邊均
繡火焰紋。旗腰鈐陽文墨印“南府外
頭學”、“同樂園”二方。

標槍旗為戲劇中兵丁所舉的旗幟，在
展現主帥升帳或行軍之場面時，龍套
持舉之，以表示軍威雄壯或千軍萬馬
之勢，每四面組成一堂。

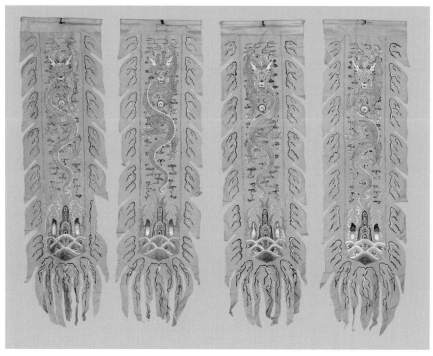

204

拼各色紗月華旗
清乾隆
長145厘米　寬140厘米
清宮舊藏

Flag made of multicolored gauzes with Tai Chi design done with
gold and silver thread
Qianlong period
Length: 145cm　Width: 140cm
Qing Court collection

旗正反兩面紋飾同。中心為平金銀太極圖，各色紗成同心圓
形，從裏至外依次為紅、粉、淺粉、水粉、白、湖、淺月
白、月白、藍，組成"月華光暈"。四角為黃紗，上綴果綠
綢如意雲頭紋各一。四面鑲紅紗地曲齒邊，上端接粉緞旗
腰，用以插旗桿。

月華旗為戲曲演出中旗類道具，四面為一堂，兵卒使用，如
劇中諸葛亮、關羽出場時，常以之為先導。

205

拼各色綢月華旗
清光緒
長119厘米　寬116厘米
清宮舊藏

Flag made of multicolored silk with cloud and bat design and
"Yue" (the moon)
Guangxu period
Length: 119cm　Width: 116cm
Qing Court collection

旗正反兩面紋飾同。旗心白素綢地，中央"月"字為綢地本
色，字輪廓外用棗紅絨線繡成圓形，從而形成白字紅地效
果。在紅底上綴數枚閃亮光片，四周飾五彩雲蝠圖案。旗心
外圍以綠、杏紅、白、粉、湖、藍、黃等七色素綢寬條，最
外圍以紅綢寬邊。紅布旗腰，兩端釘繫帶。

據昇平署《穿戴題綱》記載，《嫁妹》、《別姬》等戲，均
有四卒子、四甲士手持月華旗出場。位列"同光十三絕"之
首的程長庚，對月華旗的使用更有獨到之處。在《戰長沙》
戲中，他上場之時，由四卒持月華旗遮住台口，少時閃開，
程長庚所扮赤面美髯關羽已立於台上。

206

黃緞綴黑緞"令"旗
清乾隆
長93厘米　寬86厘米
清宮舊藏

Flag of yellow satin with "Ling" (command) of black satin
Qianlong period
Length: 93cm　Width: 86cm
Qing Court collection

旗心黃緞，兩面各綴以黑緞裁剪的"令"字，外圍以紅緞剪成的緣飾，旗腰絳紅布，寬約寸許，一端縫有束緊旗杆的繫帶。

"令"旗為劇中統帥發令或軍士傳令所用，用途廣泛，均借旗來表現軍事活動。如清代崑腔戲《別姬》中的鍾離昧和韓信背插令旗，《問探》(《連環計》一折) 中的探子上場時手持令旗。

207

白素綢"報"旗
清
長90厘米　寬83厘米
清宮舊藏

Flag of white plain silk with "Bao" (report) of green silk
Qing Dynasty
Length: 90cm　Width: 83cm
Qing Court collection

白素綢質地，鑲淺粉布質旗腰，左右上角釘土黃布繫帶各二條。於正反兩面之中心相對綴以綠綢質"報"字。

"報"旗是劇中專司探聽情報之探馬手執之旗，如《空城計》與《連環套》中之探子所執旗即是。

208

白江綢繡飛虎旗

清乾隆
長197厘米　寬123.5厘米
清宮舊藏

Flag of white silk embroidered with colored design of clouds and winged tiger

Qianlong period
Length: 197cm　Width: 123.5cm
Qing Court collection

白江綢質地，主體部位雙面彩繡展翅飛虎與雲紋。左右兩邊及下底鑲紅江綢繡平金火焰紋曲齒邊，上端接粉紅緞旗腰，用以插旗杆。旗腰鈐篆體陽文硃印"昇平署圖記"一方。

此旗用色豐富，有深紅、紅、粉、墨綠、綠、水綠、藍、月白、淺醬、香、香黃、黃、白、青等。運用套針、纏針、平針等針法。色彩艷麗，圖案生動，製作精細。

飛虎旗屬戲曲旗類道具，四面為一堂，兵卒使用。如《蘆花蕩》中張飛出場時，即用四面飛虎旗，以顯示主帥之威。

209

綠緞繡雲蝠紋飛虎旗

清道光
長113厘米　寬103厘米
清宮舊藏

Flag of green satin embroidered with clouds, bats and winged tiger

Daoguang period
Length: 113cm　Width: 103cm
Qing Court collection

旗心為湖綠色緞，外圍以紅素綢寬邊，緞與綢因質地不同而硬度有別，以綢做邊，增加飄動效果，旗腰布質，一端縫繫束帶。旗雙面繡飛虎圖案，虎呈立姿，腋下生有雙翅。虎身四面圍以火紋，旗心四角各繡雲蝠。

清宮中月令承應戲浴佛節所演《光開寶座》中，即有四將校手持飛虎旗上場。咸豐朝時，宮中如意館畫師所畫《取金陵》戲畫中，還保留了清代飛虎旗使用的形象資料。

210

紅紗繡平金釘線車旗

清乾隆

長100厘米　寬90厘米

清宮舊藏

Flag of red gauze embroidered with wheel design done with gold thread

Qianlong period

Length: 100cm　Width: 90cm

Qing Court collection

旗以紅色實地紗為繡面，採用五彩絲線繡出輪骨，以赤圓金線平金繡輪外緣，間飾朵花。繡工精緻，色彩艷麗雅致，構圖逼真。

車輪旗為戲曲道具，有布、綢、紗等質地。用以虛擬車輪，表示角色所乘為車輦一類。在戲劇扮相中，除了諸葛亮、姜子牙兩位男性角色使用外，大多數為女性所用，如《打龍袍》中的李后乘鳳輦，即用車輪旗表示。

211

白緞繡平金"常勝將軍趙"姓字旗
清光緒
長190厘米　寬110厘米
清宮舊藏

Flag of white satin embroidered with "Chang Sheng Jiang Jun Zhao" (the Invincible General Zhao)

Guangxu period
Length: 190cm　Width: 110cm
Qing Court collection

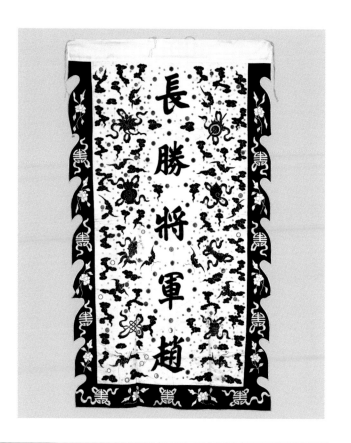

旗以白緞為地，襯白素布裹。左右及下底鑲青緞平金繡圓壽字折枝牡丹紋邊，其中左右為曲齒邊，下底為直邊。旗上端接白布旗腰。旗杆左右上角釘白布繫繩。

旗正中纏針繡"常勝將軍趙"五個楷體大字，四周為雲蝠和八寶紋。左邊飾輪、螺、傘、蓋，右邊飾花、罐、魚、盤長。字及花紋間遍施金屬亮片。

姓字旗為戲曲旗類道具，此旗是三國戲中趙雲的帥旗。

212

白緞繡紅色"關"姓字旗
清光緒
長94厘米　寬69厘米
清宮舊藏

Flag of white satin embroidered with a red character "Guan" (General Guan Yu)

Guangxu period
Height: 94cm　Width: 69cm
Qing Court collection

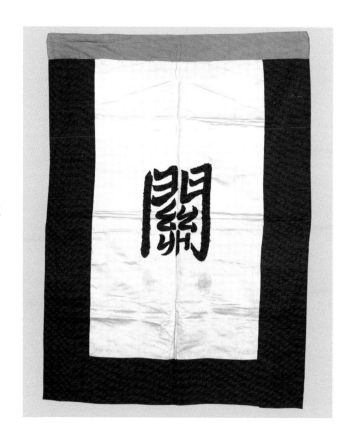

白緞面，襯粉布裹。以紅色絲線繡"關"字居中，三面鑲紅緞寬邊，上沿鑲粉布邊。內釘粉布祥，以固定旗杆。

"關"字旗，為《鼎峙春秋》等戲中關羽出場時使用。

213

淺粉色緞繡紅色"三軍司命"字旗
清光緒
長171厘米　寬118厘米
清宮舊藏

Flag of light pink satin embroidered with red characters "San Jun Si Ming" (commander of the Armed Forces)
Guangxu period
Height: 171cm　Width: 118cm
Qing Court collection

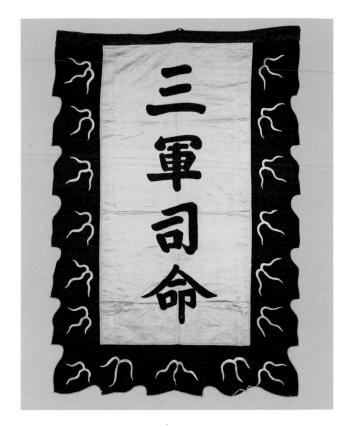

淺粉緞面，襯淺玫瑰紫色布裏。表面以紅色絲線繡"三軍司命"四個大字，三面鑲紅緞火焰邊，內繡火焰紋，旗邊鑲月白綾滾邊一道，火焰邊緣亦鑲月白綾滾邊。襯裏釘布祥一道，以固定旗杆。

"三軍司命"旗為清宮三國大戲《鼎峙春秋》中統帥三軍的周瑜登場時使用。

214

明黃緞繡平金"齊天大聖"旗
清乾隆
長180厘米　寬149厘米
清宮舊藏

Flag of yellow satin embroidered with "Qi Tian Da Sheng" (the Monkey King) done with gold thread
Qianlong period
Length: 180cm　Width: 149cm
Qing Court collection

明黃緞面，黃素綢裏。旗面用雙圓金線，平金繡"齊天大聖"四字，以黑絲絨圈邊。旗三面鑲紅緞火焰邊，上沿鑲粉緞邊，釘粉緞帶三對。

此旗為《昇平寶筏》和崑曲《安天會》等戲中孫悟空受封"齊天大聖"時所用。

215

纏絲帶彩色絲穗馬鞭
清光緒
長74厘米
清宮舊藏

Horsewhips bound with silk ribbons and colored tassels
Guangxu period
Length: 74cm
Qing Court collection

三根皆木柄,纏粉紅、綠色帶,上繫紅、紫、黃、綠、藍色絲線穗。

馬鞭屬戲劇道具,顏色有紅、黃、白、黑等。戲劇中人物手持馬鞭而舞,虛擬騎馬奔馳;持鞭不舞,表示牽馬而行。馬鞭上繫同色五絡絲穗則為武將所用。

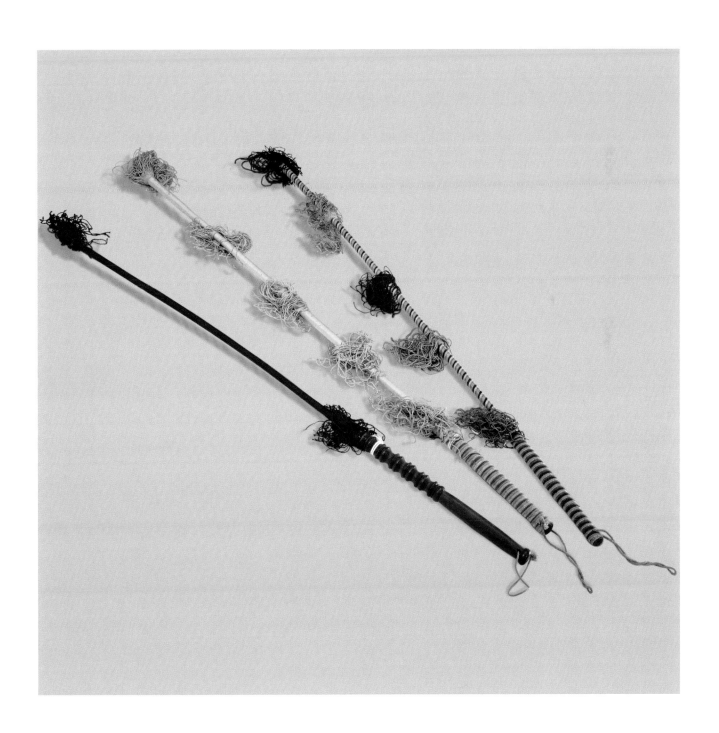

長把子 (之一)

清
(1) 黑漆彩繪雲蝠桿丈八矛　通長197厘米
(2) 黑漆彩繪雲蝠桿雲龍紋刀　通長186厘米
(3) 黑漆彩繪雲蝠桿三尖兩刃刀　通長194厘米
(4) 金漆繪花卉紋桿槍　通長190厘米
(5) 紅漆繪雲蝠紋桿纓荷包槍　通長194.5厘米
清宮舊藏

Chang Ba Zi (props above a man's height) (1)

Qing Dynasty
(1) Spear with a black lacquer shaft painted with clouds and bats　Length: 197cm
(2) Broadsword with a black lacquer shaft painted with clouds and dragons　Length: 186cm
(3) Broadsword with three points and two blades, and with a black lacquer shaft painted with clouds and bats
Length: 194cm
(4) Lance with a golden lacquer shaft painted with floral design　Length: 190cm
(5) Lance with a red lacquer shaft painted with clouds and bats decorated with red tassels　Length: 194.5cm
Qing Court collection

長把子指與人等高甚至超出身高的戲曲道具，包括刀、槍、鉞、戟等兵器，也有玉棍、金瓜、朝天鐙、荷包槍等鑾駕儀仗，甚至還有拐杖等日常用具。

矛木質，矛頭較扁，塗銀粉，下束紅纓。矛桿細長，髹黑漆彩繪雲蝠紋。其鑽呈圓狀，並塗以金、銀粉。此矛為三國戲中張飛所用。

刀木質，刀身長於一般刀，黑漆地繪海水江崖和龍戲火珠紋。刀背雙面木刻起線，刀鼻根部木刻旋紋，束紅纓。柄端木雕刀鑽。此刀為三國戲中關羽所用。按戲班規矩，把子箱中神佛及重要人物所用道具，不許隨意亂動，關公所用大刀也包括在內。

三尖兩刃刀木質，頂端為三尖，兩側雙刃，刀身雙面嵌凸起龍戲火珠及雲紋。桿髹黑漆彩繪雲蝠紋，刀鑽瀝粉貼金雲紋。此刀為神話劇中二郎神楊戩專用。

槍木質，槍頭闊大，塗銀粉。下束紅纓。槍桿粗長，以金漆為地，上用黑漆繪花卉紋。鑽尖塗銀粉裝飾。為《挑滑車》中高寵使用。

荷包槍木質，槍桿細長，上紅漆繪雲蝠紋。槍頭塗銀粉，下束紅纓，鑽尖塗金粉。是御林軍出場時所持儀仗兵器。

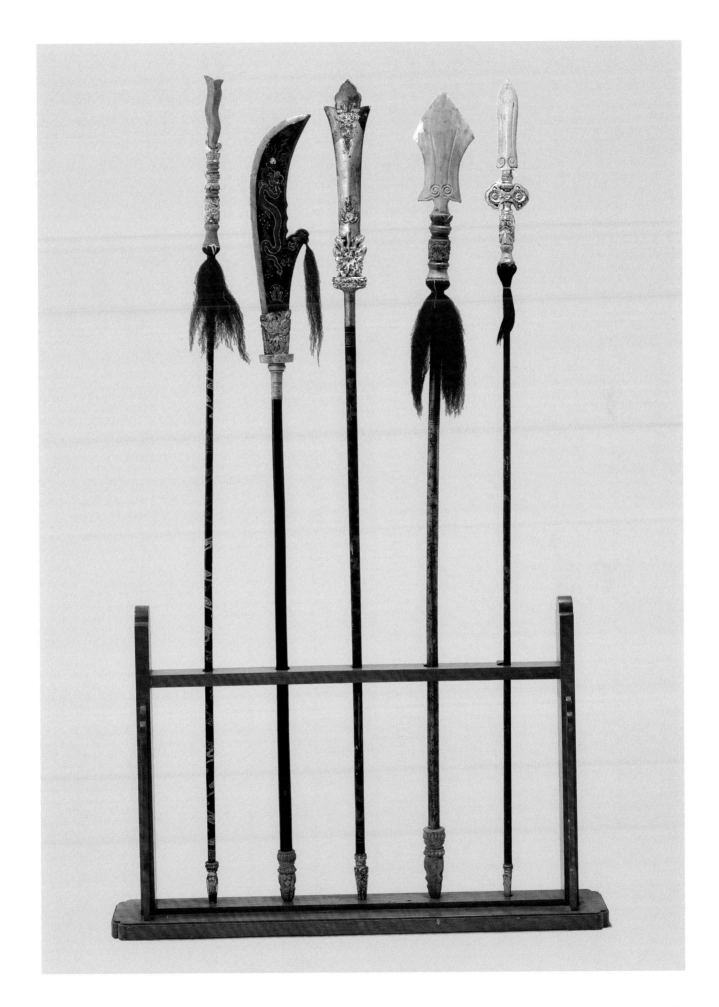

217

長把子 (之二)

清
(1) 紅漆繪雲蝠桿龍頭拐杖
　　通長170.7厘米
(2) 紅漆彩繪雲蝠桿象鼻刀
　　通長174厘米
(3) 金漆雕雲龍紋棍　通長186厘米
(4) 金漆桿嵌料珠坤刀　通長161厘米
(5) 青鯊魚皮桿鍍金龍吞口火珠鐵刀
　　通長177厘米
清宮舊藏

Chang Ba Zi (props above a man's height) (2)

Qing Dynasty
(1) Red lacquer walking stick with
　　clouds, bats and a dragon-head top
　　Length: 170.7cm
(2) Broadsword in trunk shape with a
　　red lacquer shaft painted with clouds
　　and bats　Length: 174cm
(3) Golden lacquer stick carved with
　　clouds and dragons　Length: 186cm
(4) Broadsword inlaid with glass beads
　　and a golden lacquer shaft
　　Length: 161cm
(5) Iron broadsword with a fiery ball in
　　a gilded dragon's mouth and a green
　　sharkskin shaft　Length: 177cm
Qing Court collection

拐杖木質，桿端鑲木雕龍頭，髹金漆。
為保證拐杖不因使用頻繁或年久而引起
變形，杖身採用三根與桿等長杉木，縱
向拼接黏合，桿外裹灰纏麻，髹以朱
漆，再彩繪雲蝠紋樣。龍頭拐杖在劇中
為御賜之物，多由國太、老年誥命夫人
所持。如京劇《大登殿》中王夫人，《破
洪州》中佘太君等。

長把子中的兵器多由長靠武生所執，以
表現兩軍對壘時馬上戰將驍勇風度和英
雄氣魄。刀槍等是常用的兵器，此外還
有一些特定人物所用的兵器，如《定軍
山》黃忠、《李陵碑》楊繼業使用的象鼻
刀以及女中豪傑使用的坤刀等。

棍木質，通體髹金漆，雕雙龍戲珠、連
雲、海水江崖紋。兩端光素。此棍在戲
中表示御賜之物，可置於九龍口，意為
"三尺禁地"，由小太監配對執舉。

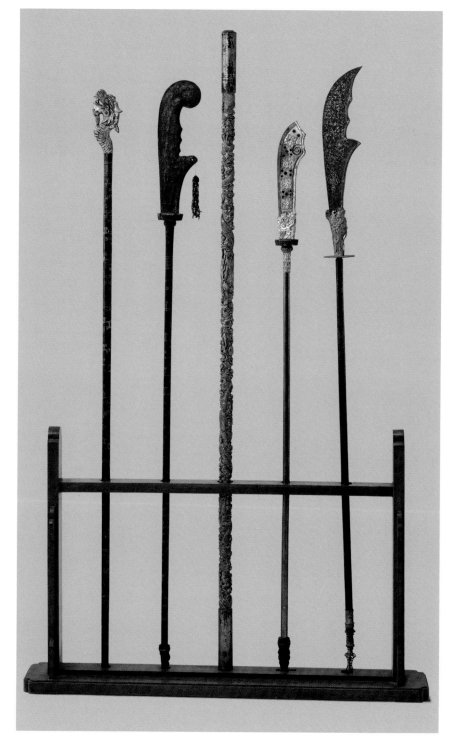

218

西遊記道具
清
(1) 九連環錫杖　通長191厘米
(2) 金箍棒　通長157.5厘米
(3) 黑漆繪雲蝠紋桿九齒釘耙　通長144厘米
(4) 黑漆繪雲蝠桿雙頭鏟　通長170.5厘米
清宮舊藏

Props for _Journey to the West_

Qing Dynasty
(1) Buddhist abbot's staff　Length: 191cm
(2) Golden cudgel　Length: 157.5cm
(3) Nine-tooth iron rake with a long black lacquer handle painted with clouds and bats　Length: 144cm
(4) Double-edged spade with a long black lacquer handle painted with clouds and bats　Length: 170.5cm
Qing Court collection

九連環錫杖木質，其上端為銀漆六棱柱，柱之上下端固定有三個勾蓮狀小環連屬而成的較大型三環，均勻分佈於六棱柱周。三環各穿銅片二。環下柱上串有上下相扣的小銅鈸兩個。桿髹紅漆，彩繪雲蝠紋。為劇中飾唐僧者用之。

金箍棒，木質，通身髹金漆，為劇中扮孫悟空者用之。

九齒釘耙又稱"八戒耙"，木質，耙上插九齒，齒塗銀粉，耙體其餘髹黑漆。柄上彩繪雲蝠紋。為劇中飾演豬八戒者用之。

雙頭鏟上部月牙形鏟頭較大，下部鏟較小，雙鏟刃部塗銀粉。其桿細長，髹黑漆，上繪五彩雲蝠紋。為劇中飾演沙僧者用之。

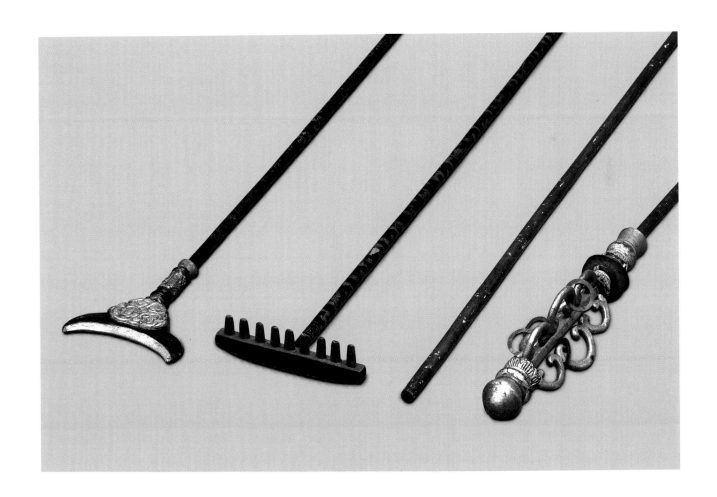

219

綠鯊魚皮鞘銅鏨花腰刀
綠鯊魚皮鞘銅鏨花雙劍
清
腰刀長99厘米
雙劍長104.8 厘米
清宮舊藏

Copper waist knife with carved design
and a green sharkskin sheath
Twin copper swords with carved design
and a green sharkskin sheath
Qing Dynasty
Knife length: 99cm
Sword length: 104.8cm
Qing Court collection

刀木質，刀身窄長略彎，塗銀粉。刀柄護手圓盤形，銅質，柄尾鑲銅飾套，柄把用黃色縧帶纏編人字花紋。刀身外配刀鞘，以薄木做胎，外包染綠鯊魚皮，鑲嵌鎏金鏨蓮紋銅飾。腰刀是一種用於劈砍的格鬥短兵器，是劇中武將、校尉、旗牌、中軍、家將等常備的兵器。清宮崑曲雜戲《劉唐》中，朱同即佩帶腰刀。

雙劍合股插於一鞘，劍身木質，劍鋒呈三角銳形，俱塗銀粉。劍把之鐔與首為銅鍍金質鏨花纏枝牡丹紋，劍把上纏以黃色絲帶。劍鞘為綠鯊魚皮質，鞘上飾銅鍍金鏨花纏枝牡丹紋。雙劍是戲曲舞台刺殺類武器道具，如京劇《金山寺》中白娘子即用之。

220

七星寶劍
清
通長113.7厘米
清宮舊藏

Wooden sword painted with seven stars
Qing Dynasty
Length: 113.7cm
Qing Court collection

木質，劍身塗銀粉，兩側繪七星紋，劍中為深藍色，刃為淺黃色。劍把之鐔相連處刻獸頭紋塗金粉，柄為灰、黑、白三色繪人字形紋，似纏綵帶，柄端為鏤空如意形，上塗金粉，下繫黃色絲穗兩組與光珠相連。

此劍為清宮亂彈單本戲《借東風》中諸葛亮登壇做法時使用。

221

黑漆柄鬃金漆嵌料珠瓜形錘

清
通長67.7厘米
清宮舊藏

A pair of golden lacquer hammers in melon shape with glass
bead inlays and a black lacquer handle

Qing Dynasty
Length: 67.7cm
Qing Court collection

錘紙質，外鬃金漆。六瓣圓頂瓜形，頂鑲嵌圓玻璃鏡一，瓜
瓣處刻凸形勾蓮藤蔓紋，嵌翠綠玻璃珠一，瓜與柄相接處為
蓮雲紋，柄為木質塗黑漆。

瓜形錘為一對，在清晚期昇平署本亂彈單齣戲《八大錘》
中，岳雲即使用此錘。

短打武器

清

(1) 木纏彩帶柄塗銀粉方節鞭
　　通長77.6厘米
(2) 黑漆繪雲蝠柄塗金粉鐧
　　通長78.2厘米
(3) 紅漆繪雲蝠短柄塗金粉狼牙棒
　　通長61厘米
(4) 黑漆繪雲蝠柄塗金粉圓節鞭
　　通長98.3厘米

清宮舊藏

Wooden weapon props

Qing Dynasty

(1) Square bamboo-joint-shaped whip
　　silver-coated with a wooden handle
　　bound with colored ribbon
　　Length: 77.6cm
(2) Mace gold-coated with a black
　　lacquer handle painted with clouds
　　and bats
　　Length: 78.2cm
(3) Spiked club gold-coated with a red
　　lacquered handle
　　Length: 61cm
(4) Chain whip gold-coated with a black
　　lacquer handle painted with clouds
　　and bats
　　Length: 98.3cm
Qing Court collection

圓節鞭、狼牙棒、鐧、方節鞭均木質、其形制各異。

方節鞭通體塗銀粉，鞭體上部飾金漆束腰蓮瓣紋。柄纏布質綵帶，飾金漆蓮瓣紋。

鐧身扁長柱形，兩側棱角為刃，面中間內凹塗金粉，柄髹黑漆繪雲蝠紋。鐧為單用，亦可雙用。如清宮亂彈單本戲《千秋嶺》中，秦瓊出場即持雙鐧。

狼牙棒，棒體六棱形，排釘，塗金粉，柄髹朱漆。狼牙棒在戲中使用，遠不如刀、劍等廣泛。如清宮單齣戲《惡虎村》中武天虯、連台戲《封神天榜》中溫良所執兵器，即為雙狼牙棒。

圓節鞭竹節形，共17節，上小下大，頂端為圓形，在14節處飾仰俯蓮瓣紋。鞭可雙用，亦叮單用，如清宮單本戲《收虎關》中高旺使用單鞭、《雁翎甲》中呼灼用雙鞭。

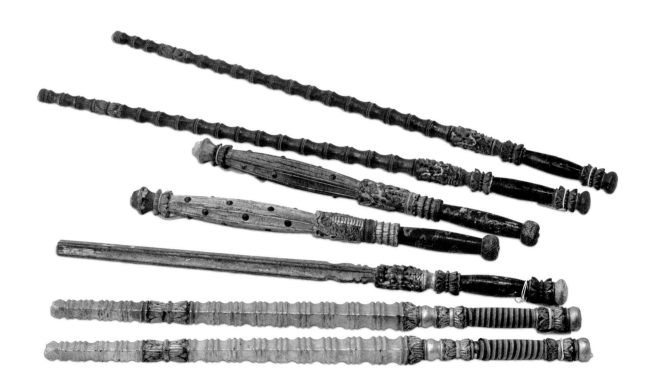

223

紅漆鬼頭刀
清
通長85厘米
清宮舊藏

Red lacquer broadsword with a handle carved with the devil's head

Qing Dynasty
Length: 85cm
Qing Court collection

木質，刀體長而有刃，刀首寬闊，刀面雕火焰紋並以紅漆髹飾。其刃薄，以銀粉塗之。刀之柄部呈橢圓狀並漆以紅漆，花瓣式護擋，其柄首雕鬼頭，面目猙獰。

224

木彩繪虎頭紋枷
通長73.2厘米
紅漆木帶鐵鏈手銬
寬27厘米
葉形刻"秋"字銅刑錠
長11.5厘米　寬7厘米
清宮舊藏

Red lacquered wood-cangue painted with
a tiger head
Length: 73.2cm

Red lacquered wood-handcuffs with an
iron chain
Width: 27cm

Copper instrument of torture with a
chain and leaf-like plaques inscribed with
"Qiu" (autumn)
Length: 11.5cm　Width: 7cm
Qing Dynasty
Qing Court collection

三件均為戲曲道具之刑具。枷用以束
縛劇中犯人之頸部，木質，上闊下
窄，以左右兩扇相合為一，中空。此
枷通體朱漆，上端前後彩繪虎頭紋
樣，用以顯示律法之威嚴。

手銬也稱"手梏"，以拘人之手腕。木
質，呈扁體雙圓連環狀，以整木雕製
而成，通身用紅油漆飾。手銬正中綴
以互為連屬的鐵鏈。

錠鎖於劇中人之頸背部。銅質，其鏈
以小橢圓狀銅環首尾相扣而成，鏈之
兩端為片狀葉形陰刻"秋"字紋錠。

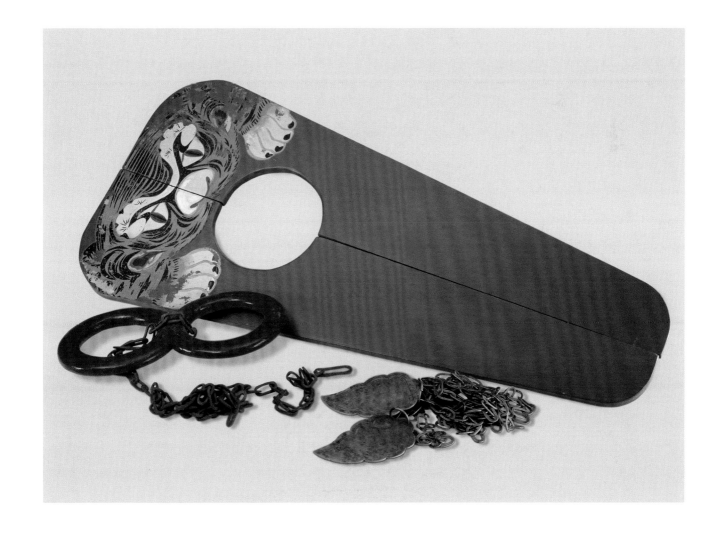

225

象牙笏朱書"普天同慶班"儀仗模型
清光緒
笏高55厘米　座高24厘米
清宮舊藏

**Ivory tablet for the Pu Tian Tong Qing
Theatrical Troupe with stand**

Guangxu period
Tablet Height: 55cm
Stand Heightd: 24cm
Qing Court collection

笏板為象牙質地，上窄下寬，板身呈
弧狀，其正面楷體朱書"普天同慶班"
五字。其架木質，左右柱端及牙板髹
墨綠，餘皆髹以朱漆裝飾。

"普天同慶班"係清晚期宮中太監組成
的戲班，又稱本家班，由慈禧親自組
建並調教。與昇平署等戲班並行。

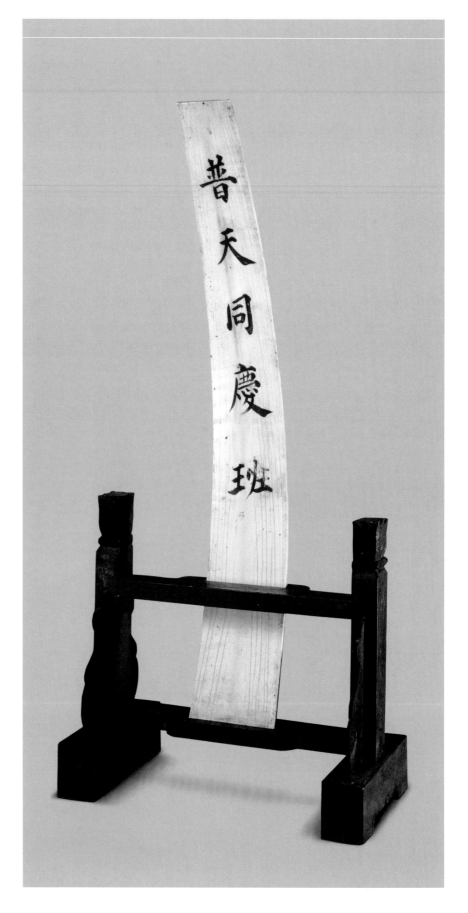

戲曲圖冊、劇本

*Drama
Albums
and
scripts*

清人畫戲劇圖冊《群英會》
清咸豐　絹本設色
長56.5厘米　寬56厘米
清宮舊藏

Stage painting *Qun Ying Hui* (or *The Gathering of Heroes*)

Xianfeng period
Color on silk
Length × Width: 56.5 × 56cm
Qing Court collection

此畫表現的是《群英會》中"蔣幹盜書"一幕。赤壁之戰前，曹操謀士，也是周瑜的故友蔣幹過江訪瑜。瑜知其為刺探軍情而來，故偽造曹軍將領蔡瑁、張允的反書，設計誘蔣盜去。同時，設宴款待蔣幹，並賜劍於太史慈，命作監酒令官，規定席間但敍舊情，禁提軍旅之事，違者處斬。畫中把周瑜的佯醉失態，蔣幹謹慎應酬，太史慈為監酒而拔劍，以及魯肅、諸葛瑾兩謀士的不露聲色，都表現得淋漓盡致。

《群英會》內容取材於《三國演義》，除"蔣幹盜書"外，還有"草船借箭"、"苦肉計"、"打黃蓋"等情節，通過周瑜、諸葛亮二人的智計較量而層層展開。

戲劇圖冊係宮中如意館畫師秉承皇帝旨意所作，其內容多為表現劇情內容或展示劇中某個故事情節。

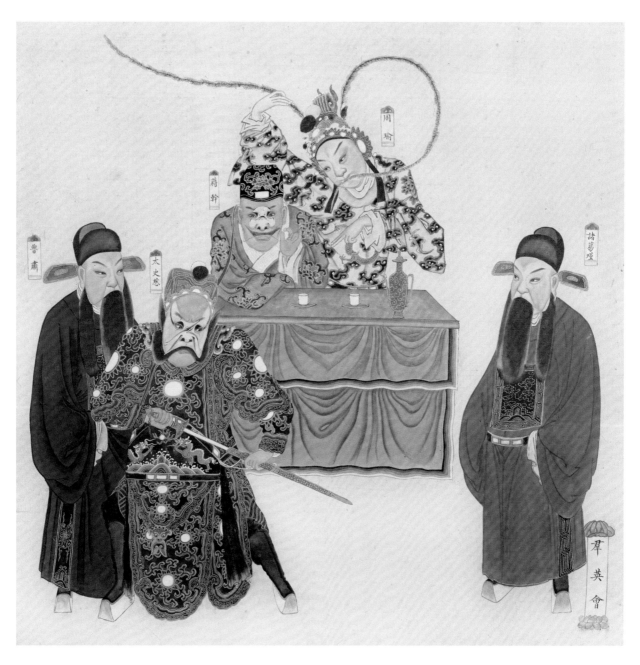

227

清人畫戲劇圖冊《定軍山》
清咸豐　絹本設色
長56.5厘米　寬56厘米
清宮舊藏

Stage painting *Ding Jun Shan* (or *The Ding Jun Mountain*)

Xianfeng period
Color on silk
Length × Width: 56.5 × 56cm
Qing Court collection

此圖內容取材於《三國演義》，描寫劉備部下老將軍黃忠率軍攻打曹軍重鎮定軍山，與守將夏侯淵激戰，不分勝負。後黃忠利用雙方交換所擒將士之機，箭射夏侯淵之子夏侯尚，淵怒追忠至荒郊，黃忠用拖刀計將淵斬之。圖中擷取此戲的單一場面，細緻而真實地表現了戲中角色的情態。

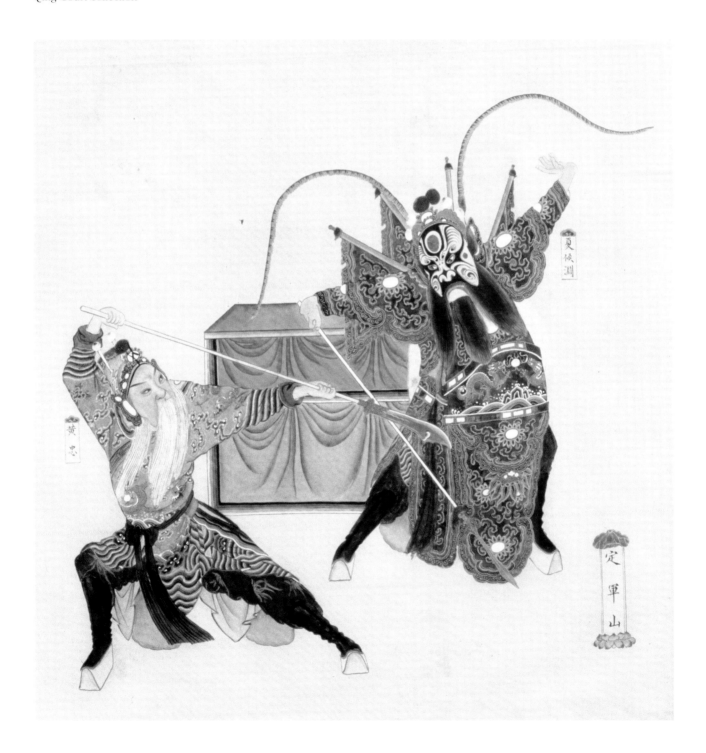

清人畫戲劇圖冊《陽平關》
清咸豐　絹本設色
長56.5厘米　寬56厘米
清宮舊藏

Stage painting *Yang Ping Guan* (or *The Yang Ping Pass*)
Xianfeng period
Color on silk
Length × Width: 56.5 × 56cm
Qing Court collection

此圖內容取材於《三國演義》，又稱《子龍護忠》。曹操聞報黃忠斬夏侯淵，奪定軍山，於是親率大軍至陽平關報仇。諸葛亮得信後，欲燒其糧草輜重，以挫曹軍銳氣。黃忠再次請令，趙雲恐其連戰勞倦，願代出戰，但黃忠卻執意前往。果然在焚糧之後，被曹軍所困，幸得諸葛亮派趙雲救援，方得突圍而歸。是畫表現了黃忠夜闖曹營身陷重圍這一幕。畫中曹營諸將在曹操的指揮下將黃忠團團圍住。黃忠年齡老邁卻精神抖擻，以寡敵眾，奮力廝殺。

《陽平關》為著名京劇表演藝術家譚鑫培的代表劇目之一。此劇還有徐晃兵敗漢水，工平·投誠、魏蜀兵戎大戰等情節。

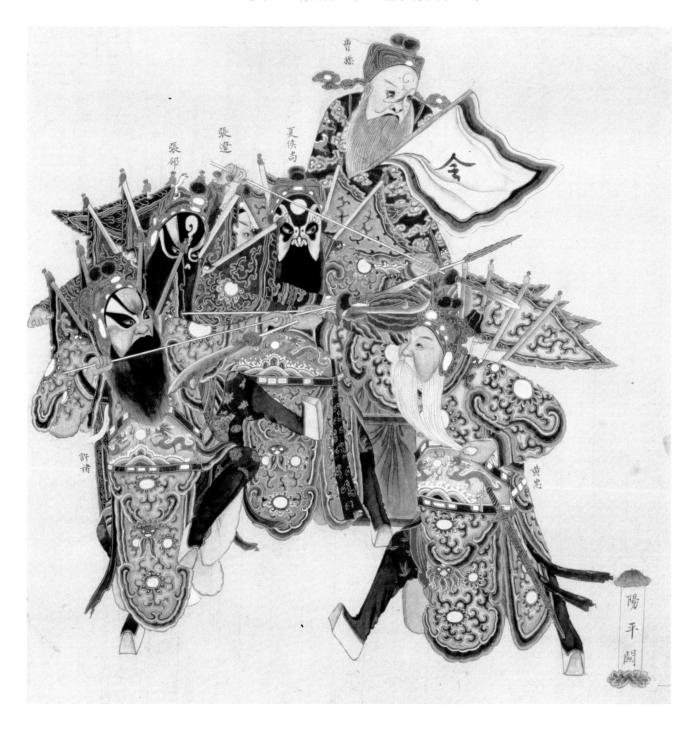

清人畫戲劇圖冊《彩樓配》

清咸豐　絹本設色
長56.5厘米　寬56厘米
清宮舊藏

**Stage painting *Cai Lou Pei* (a story about
a woman threw an embroidered ball from
a tower to choose her husband)**

Xianfeng period
Color on silk
Length × Width: 56.5 × 56cm
Qing Court collection

此戲內容描寫的是，唐朝丞相王允的三女兒王寶釧，拋彩球選中薛平貴為婿。王允嫌貧愛富，父女決裂，寶釧赴寒窰與平貴成親。後平貴從軍征西涼，西涼王將女兒代戰公主許婚薛平貴，並繼王位。十八年後，平貴射雁得王寶釧血書，私自返唐至武家坡與寶釧相見。此時，王允謀篡帝位，欲殺平貴，代戰公主率西涼兵助平貴攻取長安，薛平貴自立為帝，分封王寶釧和代戰公主。此圖所繪為王寶釧奉旨於相府高搭彩樓拋球選婿，最終選中時為乞丐的薛平貴這一幕。

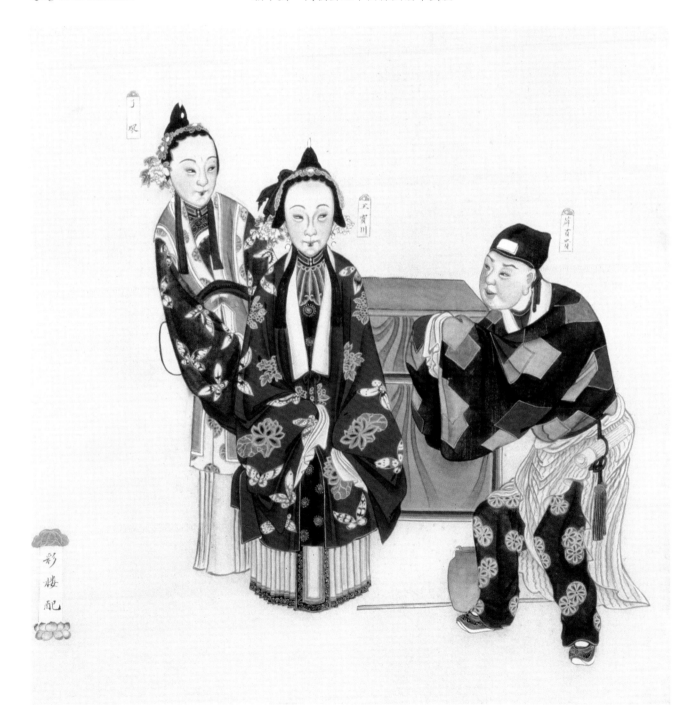

230

清人畫戲劇圖冊《探母》
清咸豐　絹本設色
長56.5厘米　寬56厘米
清宮舊藏

Stage painting *Si Lang Tan Mu* (the 4th son of Yang family visiting his mother)
Xianfeng period
Color on silk
Length × Width: 56.5 × 56cm
Qing Court collection

此戲內容取材於《楊家將演義》。描寫
北宋時，名將楊業之四子楊延輝與遼
軍作戰被俘，更名異姓為木易，並被
遼國招為駙馬。後聞其母佘太君押糧
征遼，四郎思母心切，急於出關探
望。鐵鏡公主知悉事由後，私自盜取
令箭，幫助楊四郎順利出關。畫面表
現的正是鐵鏡公主盜取令箭，助四郎
出關一幕。

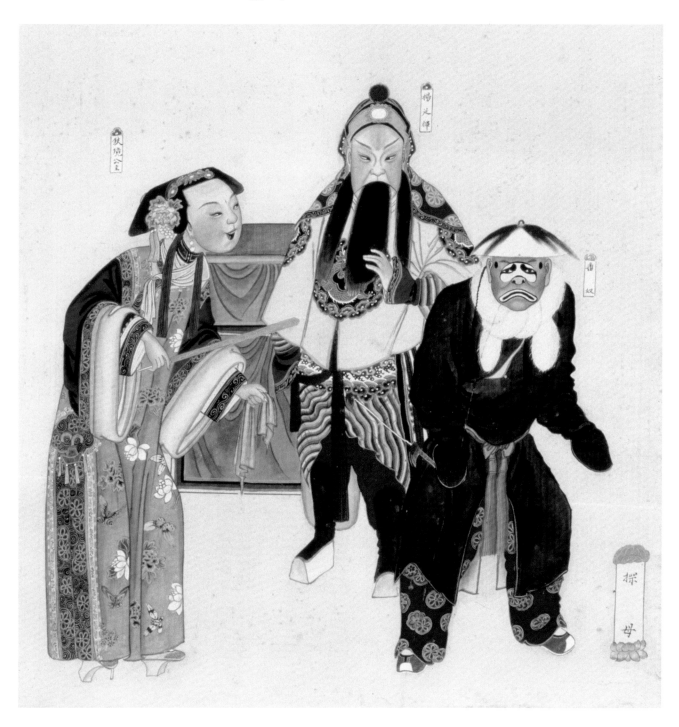

231

清人畫戲劇圖冊《洪洋洞》
清咸豐　絹本設色
長56.5厘米　寬56厘米
清宮舊藏

Stage painting *Hong Yang Dong (Hong Yang Cave)*

Xianfeng period
Color on silk
Length × Width: 56.5 × 56cm
Qing Court collection

此戲內容取材於《楊家將演義》，又名《孟良盜骨》。北宋時，楊延昭命孟良前往遼邦洪洋洞盜取其父楊業骸骨，焦贊暗隨相助，但因洞內黑暗，被孟良誤以為敵，用斧劈死。孟發現後驚悔欲絕，將遺骨託人帶回後自刎身亡。楊延昭聞噩耗痛不欲生，重病而亡。

是畫選取了孟良受命之託這一情節。楊延昭、楊宗保等人的目光均流露出殷切的期盼和重託。孟良抱拳相拜表示決心。唯獨站一旁的焦贊低頭不語，游離於眾人之外，表現出他內心恥不被命，暗自思量的心情。

232

清人畫戲劇圖冊《艷陽樓》

清咸豐　絹本設色
長56.5厘米　寬56厘米
清宮舊藏

Stage painting *Yan Yang Lou* (or *The Yan Yang Building*)

Xianfeng period
Color on silk
Length × Width: 56.5 × 56cm
Qing Court collection

此戲又名《拿高登》。故事描寫宋代權臣高俅之子高登，仗父權勢橫行鄉里。清明時節赴蟠桃盛會，路遇徐士英（綽號青面虎）一家郊外掃墓。高見徐妹佩珠頗有姿色，遂起歹意搶擄而去，囚禁在艷陽樓。徐士英救妹急迫，恰遇梁山後裔花逢春、呼延豹、秦仁，三英雄決定挺身而出。四人商定夜入高宅，於艷陽樓救出徐妹，合力殺死高登。

是畫表現了徐士英失妹後恰遇三英雄訴說的場景。三人聽後表現各不相同：秦仁輕佻手指，表現出對高登的藐視；呼延豹怒目撇嘴；花逢春摩拳擦掌，已按捺不住。姿態表情雖異，但均表現出拔刀相助的仗義之情。

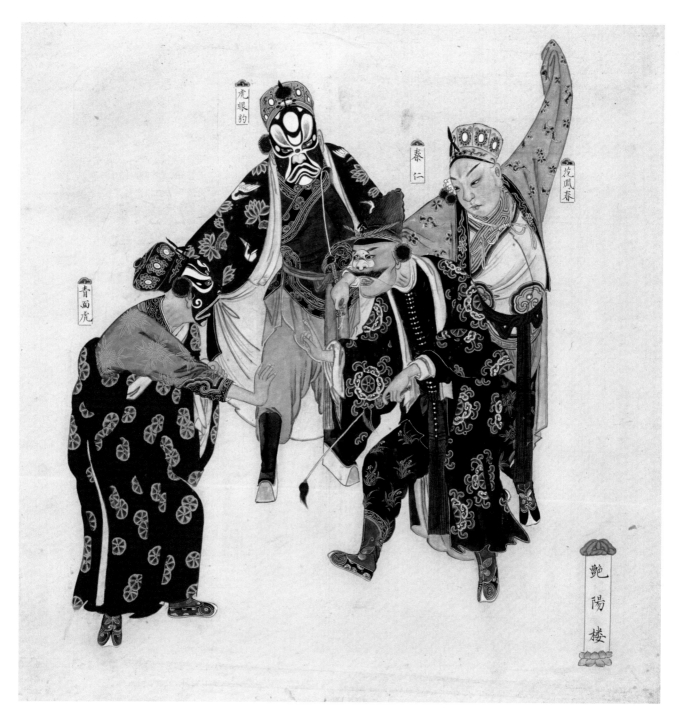

233

清人畫戲劇圖冊《慶頂珠》

清咸豐　絹本設色
長56.5厘米　寬56厘米
清宮舊藏

Stage painting *Qing Ding Zhu* (*The Qing Ding Pearl*)

Xianfeng period
Color on silk
Length × Width: 56.5 × 56cm
Qing Court collection

《慶頂珠》又名《打漁殺家》。故事講述梁山受朝廷招安，好漢阮小七遂退隱而去，更名蕭恩，與女兒蕭桂英以打漁為生。土豪丁自燮三番五次派人向蕭恩催討漁稅，並指使打手到蕭家勒索，被蕭恩與當年梁山兄弟倪榮、李俊痛打一頓逃回去了。蕭恩到縣衙告狀，反被縣官呂子秋杖責四十，還逼蕭恩去丁家賠禮。蕭恩無奈以獻"慶頂珠"賠罪為由進入丁府，殺丁自燮一家，蕭恩隨後自刎。畫面展示當是老英雄蕭恩痛打丁府爪牙的情景。

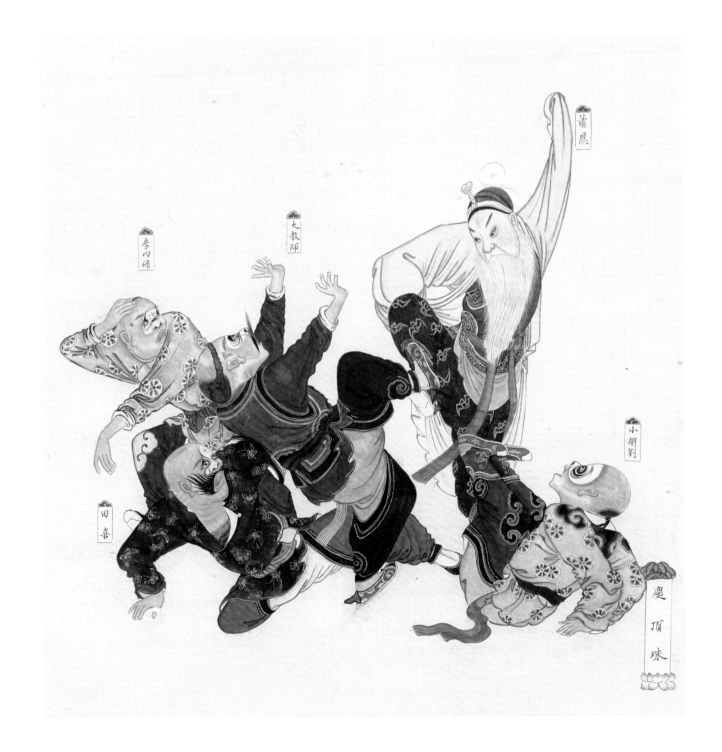

234

清人畫戲劇圖冊《鎮潭州》
清咸豐　絹本設色
長56.5厘米　寬56厘米
清宮舊藏

Stage painting *Zhen Tan Zhou (Tan Zhou Garrisoned)*

Xianfeng period
Color on silk
Length × Width: 56.5 × 56cm
Qing Court collection

故事取材於《説岳全傳》，又名《九龍山》。南宋時，楊家將後代楊再興聚義九龍山，進犯潭州，岳飛奉命救援。岳知楊為忠良之後，有意以獨鬥方式降服，收為臂助。但楊精於家傳槍法，岳飛一時難以力勝。無奈中夜夢楊家先人向其傳授楊家梅花槍法及撒手鐧。次日再戰，岳飛依其招法，果然取勝，楊再興折服並率部歸降。是畫所表現正是託夢這一幕，楊繼業頭戴大鐙，身穿氅

衣，正向岳飛傳授槍法，岳飛則雙手抱拳拜謝。岳飛頭戴夫子盔，身紮硬靠，背插靠旗，則說明了人物身不卸甲，已處於臨戰狀態。

《鎮潭州》是程長庚擅演劇目之一，他特定春節必演《鎮潭州》、《定軍山》兩齣應節戲，以祈盼新的一年裏，如逢艱辛或滯礙，都能積極突破。

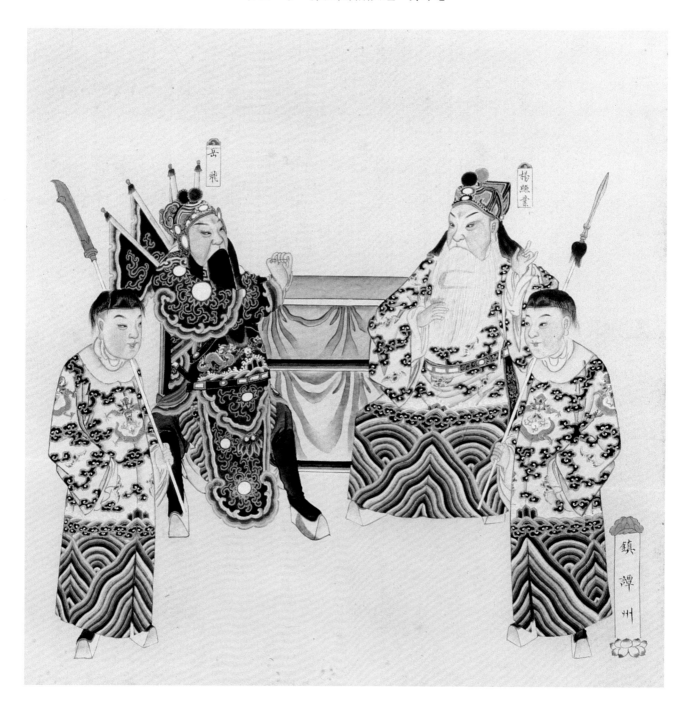

235

清人畫戲劇圖冊《惡虎村》
清咸豐　絹本設色
長56.5厘米　寬56厘米
清宮舊藏

Stage painting *E Hu Cun* (*E Hu Village*)
Xianfeng period
Color on silk
Length × Width: 56.5×56cm
Qing Court collection

此戲又名《三義絕交》，故事出自《施公案》。講述清代康熙年間，人稱"施青天"的施世綸自江都卸任奉詔進京，途經惡虎村，被濮天雕、武天虯劫持入莊，欲為被施公擒獲的綠林兄弟報仇。濮、武之結義兄弟黃天霸與鏢客李坤入莊救施。虯夫婦被黃所殺，濮自刎，黃天霸火燒莊院，並隨施上任。畫面表現當是黃、濮、武三人相見時的情景。

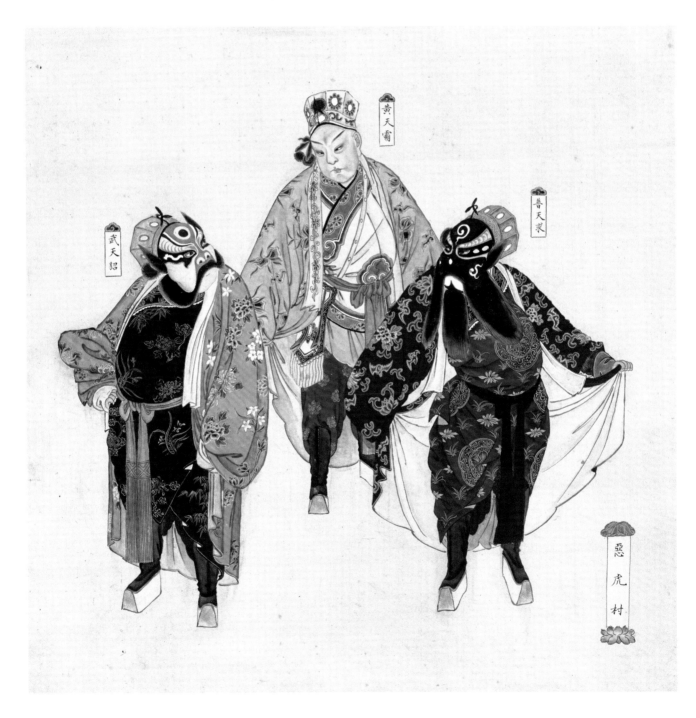

236

《喜朝五位 歲發四時總本》（南府抄本）

清乾隆
21.4×15.6厘米
清宮舊藏

A script of the opera *Xi Chao Wu Wei Sui Fa Si Shi* (the 1st drama performed for the Qing emperor and empress on the New Year's Day)

Qianlong period
A transcript of Nan Fu (the former Court Theatrical Office), Qing Dynasty
21.4×15.6cm
Qing Court collection

所謂總本，即包括全劇人物上下場、唱詞、念白及動作等內容的劇本。此劇本書衣黃色，紅書籤雙欄，墨筆楷書"喜朝五位 歲發四時"八字，書頁無框欄行格。半頁八行，行二十字，小字同，抬頭行二十二字。墨筆楷書，朱筆句讀。一本二齣，崑腔。

此本是清代宮廷月令承應戲——元旦承應劇目之一。月令承應，又稱節令承應戲，遇元旦（正月初一）、立春、上元（正月十五）、燕九（正月十九丘處機誕辰）、花朝（二月十五日百花生日）、浴佛（四月初八佛誕日）、端陽、七夕、中元（七月十五）、中秋、重陽、頒朔（十月初一，皇帝在午門頒發第二年的曆書）、冬至、臘日（十二月初八）、祀灶（十二月二十三）、除夕等節令，南府都要依節令演出不同內容的戲曲。《喜朝五位 歲發四時》則是清宮元旦日為帝后演的第一部戲。乾隆時，南府於元旦正三刻入重華宮，卯初在重華宮漱芳齋大戲台為乾隆皇帝首演此劇，然後再續演其他劇目。

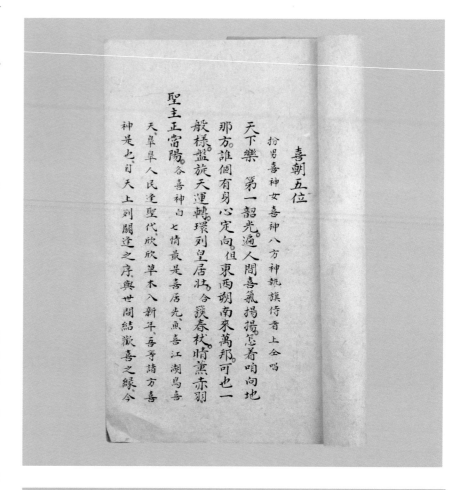

237

《迓福迎祥總本》（昇平署抄本）
清
24.5×16.5厘米
清宮舊藏

A script with stage directions of the opera *Ya Fu Ying Xiang* (a story of Guardian of the Earth)
Qing Dynasty
A transcript of the Court Theatrical Office, Qing Dynasty
24.5×16.5 cm
Qing Court collection

書衣黃色，朱紅書籤雙欄，墨書"迓福迎祥總本"六字，半頁五行十四至十五字，小字同，墨筆楷書，朱筆句讀，唱詞旁附註板眼曲譜。為單齣戲演出本，崑腔。

此劇內容為地藏王菩薩故事：地藏教主得道之日，十殿閻君率眾判官，同往九華山叩賀，迓以洪福，呈祥法座。此劇是清宮月令承應戲中的劇目之一，自唐宋以來，農曆七月十五日，成為民間祭祖節令，俗稱"中元節"。清代宮中承應戲曲，仿古時僧寺作盂蘭盆會之俗。其內容多為佛道除惡揚善故事。

238

《萬象春輝總本》(昇平署抄本)
清
23.9×15.2厘米
清宮舊藏

A script with stage directions of the opera *Wan Xiang Chun Hui* (a drama performed on the birthdays of the emperor and empress)

Qing Dynasty
A transcript of the Court Theatrical Office, Qing Dynasty
23.9×15.2cm
Qing Court collection

書衣黃色，紅書籤雙邊，墨筆楷書
"萬象春輝總本"六字。書頁無框欄行格。墨筆楷書，朱筆句讀。唱詞旁附
註板眼曲譜。一本六齣，崑腔。

此劇本內容為東華帝君會集三島群仙
赴神州朝賀，呈祥獻瑞的故事。共六
齣，第一齣：東皇宣諭，東華帝君遣
廣成子邀集群仙赴神京祝福朝元、呈
祥獻瑞。第二齣：強柳欺桃，小柳精
遣葛藤娘子向桃花仙求婚，遭拒絕。
第三齣：桃柳爭春，小柳精強搶桃花
仙女，敗逃。第四齣：左道惑眾，小
柳精往岳陽樓求助於假冒純陽祖師的
嚴洞賓。第五齣：嚴呂鬥法，呂洞賓
朝賀途中遇小柳精戰桃花仙女，呂洞
賓以五雷神收服嚴洞賓。第六齣：擷
芳獻瑞，八仙等聚齊皇都，於闕前獻
舞歌唱。此劇在皇帝萬壽節或皇后千
秋節（即帝后生日）時演出。

239

《胖姑總本》（昇平署抄本）
元·吳昌齡撰
22.1×12.9厘米
清宮舊藏

A script with stage directions of the opera *Pang Gu* (a plump woman) (a copy for the emperor and empress during performance)
Written by Wu Changling, Yuan Dynasty
A transcript of the Court Theatrical Office, Qing Dynasty
22.1×12.9cm
Qing Court collection

書衣黃色，墨書題簽"胖姑總本"四字。書頁無框欄行格，半頁六行，行二十字，小字同。墨筆楷書，朱筆句讀，係崑弋腔單齣本。劇本有"安殿本"和"演出本"之分，僅有唱詞、念白文字內容和句讀者，是供帝后觀戲時用的，稱"安殿本"。唱詞旁附註板眼曲譜的，是供演員和演奏者使用的，稱"演出本"。此劇本楷書精寫，是專供帝后看的"安殿本"。

《胖姑》係《西遊記》之一折，演示唐三藏西天取經，文武百官於十里長亭餞行，胖姑前去看熱鬧，回家後與爺爺學舌的故事。

吳昌齡，元初戲劇家，生卒不詳，西京（今山西大同）人，著有雜劇十二種。是元代寫西遊戲最多的作家，著有西遊故事雜劇三種。

240

《胖姑總本曲譜》（昇平署抄本）
元‧吳昌齡撰
24.5×14.4厘米
清宮舊藏

A script with stage directions of the
opera *Pang Gu* (a plump woman)
(actors' copy)
Written by Wu Changling, Yuan Dynasty
A transcript of the Court Theatrical
Office, Qing Dynasty
24.5×14.4cm
Qing Court collection

白紙書衣，墨書籤"胖姑總本曲譜"等
字，書頁無框欄行格，半頁四、六行
不等，行十二至二十四字不等。墨筆
楷書，朱筆句讀。唱詞旁附註曲譜點
板，末頁朱筆書"光緒四年十月十三
日點完"。

此劇本內容與前面"安殿本"同，唯多
了板眼曲譜，是專供演出人員使用的
"演出本"。

241

《追信總本曲譜》（昇平署抄本）
明·沈采撰
24.5×14.7厘米
清宮舊藏

Music score of the opera *Minister Xiao
He of the early Han Dynasty Pursued
General Han Xin by the Moonlight*
Written by Shen Cai, Ming Dynasty
A transcript of the Court Theatrical
Office, Qing Dynasty
24.5×14.7cm
Qing Court collection

墨書題簽"追信總本曲譜"。書頁無框
欄行格，半頁四、六行不等，行十九
字不等。墨筆楷書，朱筆句讀。唱詞
旁附註朱筆曲譜，末頁朱筆書"光緒
四年十月二十四日點完"。

《追信》係崑曲單齣戲《千金記》中的
一折，又稱"蕭何月下追韓信"，講述
漢丞相蕭何連夜追趕負氣出走的韓
信，勸回韓信返回輔佐劉邦，最終平
定天下之事。

劇作者沈采，明代戲曲作家，字練
川，江蘇嘉定人，生平不詳。所作傳
奇有三種，即《千金記》、《還帶記》
和《四節記》。崑曲中皆有折子戲流
存。

242

《群英會》（昇平署抄本）
清
25.8×19.9厘米
清宮舊藏

The opera *Qun Ying Hui* (or *The Gathering of Heroes*) (a copy for the emperor and empress during performance)
Qing Dynasty
A transcript of the Court Theatrical Office, Qing Dynasty
25.8×19.9cm
Qing Court collection

此本為"安殿本"，黃紙書衣，墨書題簽"群英會"。半頁四行，行十三字，無框欄行格，墨筆楷書，朱筆句讀。

《群英會》係亂彈，取材於《三國演義》。表現諸葛亮會周瑜，完計破曹，立軍令狀草船借箭故事。

"亂彈"是泛指崑、弋以外的"時劇"、"吹腔"、"梆子腔"、"西皮二黃"等腔，又稱"侉腔"。也具備"安殿本"、"總本"、"題綱"等一系列戲本。

243

《蓮花洞》（昇平署抄本）
清
24.3×14.7厘米
清宮舊藏

The opera *Lian Hua Dong* (Lotus Cave)
Qing Dynasty
A transcript of the Court Theatrical
Office, Qing Dynasty
24.3×14.7cm
Qing Court collection

白紙書衣，內文無框欄行格，半頁四
行，行十八字不等，墨筆楷書，朱筆
句讀，單角唱詞旁有曲譜，全劇共分
二十二個角色，為崑弋腔單頭本。所
謂單頭本，即劇中每個角色均單列唱
詞，唱詞旁又有曲譜，是演出人員排
練本。

此劇取材於《西遊記》，講述唐僧、孫
悟空、豬八戒、沙僧師徒西天取經途
中，路經平頂山蓮花洞，被妖魔"金
角大王"、"銀角大王"將唐僧擒去的
故事。

244

《亂彈題綱》(昇平署抄本)
清
24×15厘米
清宮舊藏

Luan Tan Ti Gang (An outline of names of characters, actors and actresses, their costumes and accessories for Peking Opera)
Qing Dynasty
A transcript of the Court Theatrical Office, Qing Dynasty
24×15cm
Qing Court collection

題綱不著撰寫人姓名,墨筆楷書,半頁五行,每行大字記劇中角色二名,角色後用小字記扮演者姓名。

此題綱記錄了三十餘齣亂彈劇中的角色及其扮演者的姓名,係清宮昇平署題綱集錄中的一種。它是研究清宮戲曲,特別是清代中後期戲曲發展與變化的重要資料。

245

《穿戴題綱》(南府抄本)
清嘉慶
24×15厘米
清宮舊藏

Chuan Dai Ti Gang (An outline of
headgears and costumes of characters for
stagehands)
Jiaqing period, A transcript of Nan Fu
(the former Court Theatrical Office),
Jiaqing Period
24×15cm
Qing Court collection

題綱共二冊，皆白紙，墨筆楷、行書
寫，每行大字記戲中二角色名稱，小
字雙行記角色穿戴裝束。《穿戴題綱》
是專供後台道具、戲衣管理人員用的
一種劇本。

此題綱記載着清宮南府崑、弋腔雜戲
共四百七十餘齣承應戲中人物的穿戴
裝束及使用道具。其中包括冠、帽、
箍、髮、髯、巾、帶、衣、裙、袍、
褂、衫、鎧、盔等等，種類極為豐
富，是研究清宮戲曲，特別是清朝前
期和中期戲曲的重要文物資料。

246

《頭段鼎峙春秋串頭》（昇平署抄本）

清

24×14厘米

清宮舊藏

Rehearsal notes for the opera *Ding Zhi Chun Qiu* (a story of the defeat of the Yellow Turbans Uprising in Late Han Dynasty)

Qing Dynasty

A transcript of the Court Theatrical Office, Qing Dynasty

24×14cm

Qing Court collection

無行格，半頁五行，行十七字或十八字，墨筆行草書，崑弋腔。此劇本為串頭本，所謂串頭本，即記載劇中角色上、下場，念白、演唱、動作次序，牌曲及部分演唱人等。主要供演奏人員等排練時所用。

劇本《鼎峙春秋》根據《三國演義》改編而成，"頭段鼎峙春秋"主要講的是漢末劉、關、張結義，大破黃巾起義的故事。

247

《昭代簫韶》（武英殿刻本）
清嘉慶
27.8×17厘米
清宮舊藏

The opera *Zhao Dai Xiao Shao* (a story of General Yang Jiye of the Northern Song Dynasty and his family serving their country with loyalty)
Jiaqing period
Block-printed edition of Wu Ying Dian Hall
27.8×17cm
Qing Court collection

《昭代簫韶》二十卷，首一卷。清王廷章、範聞賢撰，清嘉慶十八年（1813）武英殿刻朱墨雙色套印本。全書共二十冊，二函分裝，書衣為淺黃雲紋綢面，紅書籤雙欄，墨筆楷書"昭代簫韶"四字。書頁無行格，半頁八行，行二十一字，抬頭行二十二字，小字同，四周雙邊，白口，單魚尾。宮調，科文和服色以及韻句等用小紅字。曲牌用單行大紅字。曲文用單行大黑字。襯字用小黑字。詞中用韻處，皆照中原音韻為準。

全劇共二百四十齣，崑弋腔，取材於《楊家將演義》。內容描寫北宋名將楊繼業全家精忠報國，賢王德昭輔政的故事。清朝皇帝，特別是乾隆皇帝提倡精忠報國的封建正統教育，對此劇極為重視。

此劇屬朔望承應戲。除此以外，還有《鼎峙春秋》（三國演義）、《昇平寶筏》（西遊記）、《忠義璇圖》（水滸傳）和《封神天榜》（封神演義）等。這些大戲的劇本都由當時著名文人張照、周祥鈺、王廷章等撰寫，少則數十齣，多者幾百齣，一部戲需數十天才能演完。至清末，這些大戲多被改編成皮簧（即京劇）單本折子戲。

昭代簫韶　第一本卷上

第二齣　三霄帝座拱星辰〔庚青韻〕

雜扮二十八宿各戴本星形像花冠紫窄衣各持金鑄往齊
臺兩場門上雜扮六丁各戴黃巾絹紫黃襪挂仙樓拉金鞭
雜扮六甲各戴白紫巾絹紫白襪紲仙樓兩場
門上雜扮九曜元神各戴紫紅金貂穿貢襪持大刀進
東臺兩場門上雜扮黃巾市上合跳舞走勢單分佇科葉扮八
持劍從兩場門上合跳舞走勢單分佇科葉扮八

昭代簫韶　第一本卷上

〔雙角套曲〕新水令

中天宮懽寶光延

星宮各戴劃冠頂冠束帶簇列著萬碁星職蕭
顏額姑巾穿蟒戴蛾如嘉旦扮四宮娥各戴避宮
官帽穿蟒絹絛絛各戴天樂鏘鏗
企冠穿笔絹絛絛嘉籐小旦扮玉女戴仙姑巾各戴紫
穿笔絹絛絛嘉籐引生扮玉帝戴冕帝唱
蟾東玉帶執圭從臺中場上紫檀大帝唱

端整雲籠華蓋座　香繞太微庭

崇華星環拱紫微宮羲義帝座中天主協贊樞機化育
功吾神紫微大帝是也位尊北辰中天星主掌羣生之
禍應操萬物之鈞陶應盛世之璇璣昭九天之符瑞惟
北極之高標依大圜而迤運紙旄帝座軸轉天心居鎮

排定巍巍鈞皇君秉

紫微琁座衆神分佇升紫微大帝白北極尊居來所

微旦萬方取正唱

〔前折桂令〕　經多少濁亂愚程　簡照不盡往古來今〔何

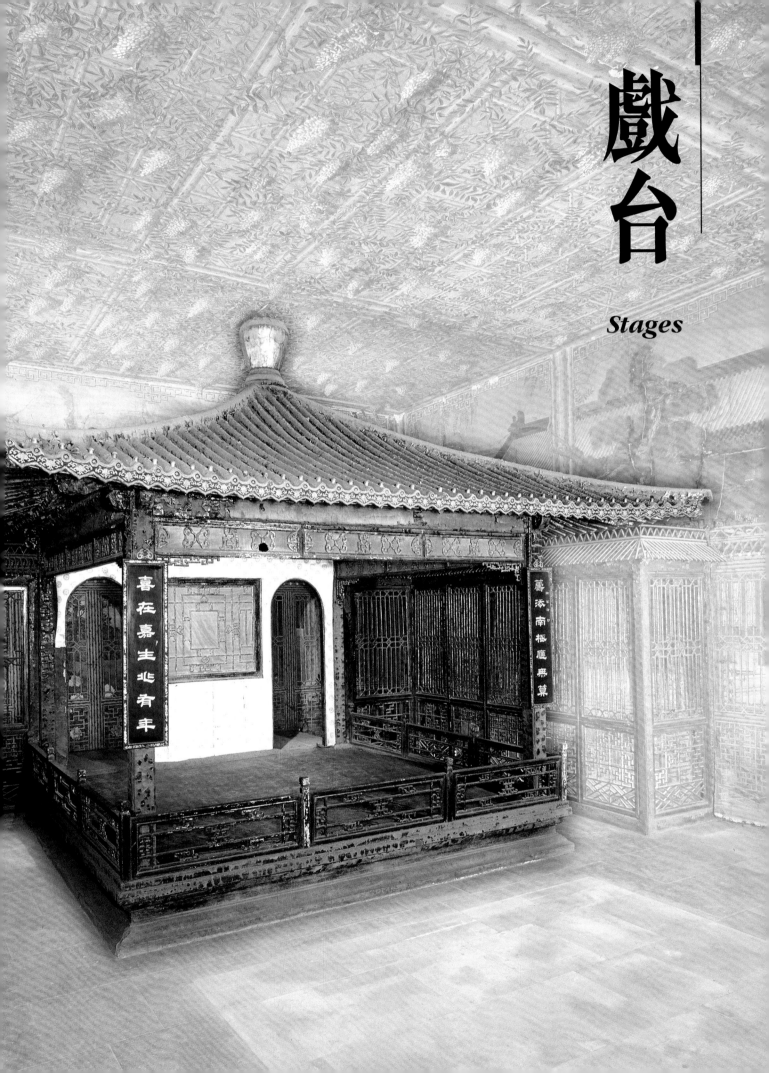

戲台

Stages

248

寧壽宮暢音閣大戲台

A three-storeyed stage at Chang Yin Ge (Pavilion of Flowing Music)
Qianlong period

暢音閣大戲台位於寧壽宮後東路的閱是樓院內，北向，建於清
乾隆三十七年 (1772)。戲台共三層，上層稱"福台"，中層稱
"祿台"，底層稱"壽台"，有木樓梯連接。"壽台"是一個面
闊三間，進深三間的方形台面，場門分設在台後兩側，場門上
方是仙樓。從仙樓可下到壽台，也可上到祿台，均木蹬踏垛上
下。壽台台面下的中央和四角，有五口地井，平時演戲蓋上木
板，使用時打開，靠安裝在地下室的絞盤，將佈景托出台面，
中央的一口井下有水，是為了引起共鳴，增加音響效果。壽台
上方有三個天井，是在演出神仙佛祖之類的劇種使用的。戲台
對面即為二層高的閱是樓，是專供皇帝和后妃看戲用的。

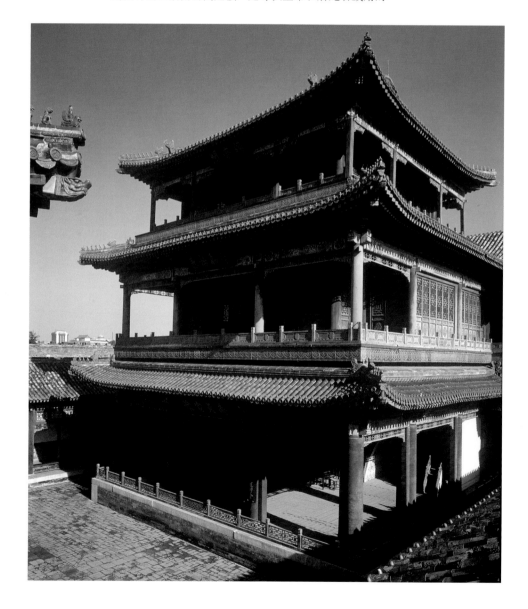

249

重華宮漱芳齋戲台

Stage in the compound of Shu Fang Zhai (Study of Fresh
Fragrance) in Chong Hua Gong (Palace of Double glory)
Qianlong period

戲台位於御花園西的漱芳齋前院內，北向。戲台每面四柱，
當心間稍寬作為台口，台的上方設天井，覆以重簷歇山頂。
漱芳齋戲台是皇帝在新春元旦期間受賀或宴請王公大臣時看
戲用的。乾隆皇帝、慈禧太后就經常在這裏看戲。

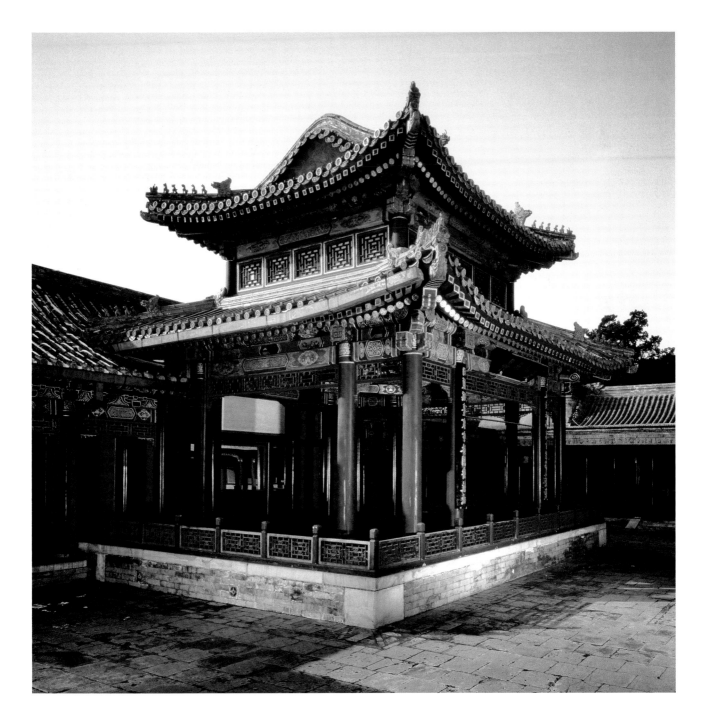

250

漱芳齋室內風雅存戲台

Small stage Feng Ya Cun (Preservation of Elegance) in Shu Fang Zhai
Qianlong period

小戲台位於漱芳齋後"金昭玉粹"室內，東向。為四角攢尖方亭式，小巧玲瓏，造型別致，裝飾優雅，專供清代皇帝舉行家宴時表演小曲或小戲所用。

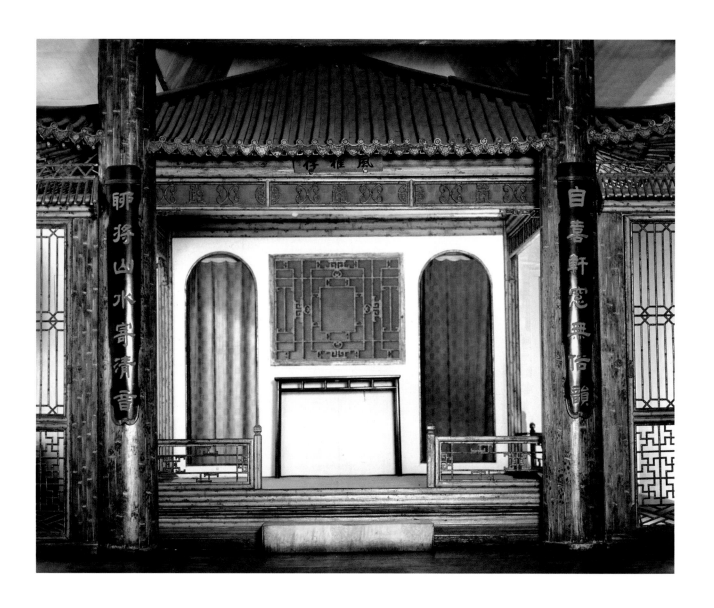

251

寧壽宮倦勤齋戲台

Small stage in Juan Qin Zhai (Study for Retired Life) in Ning Shou
Gong (Palace of Tranquility and Longevity)
Qianlong period

小戲台位於故宮外東路寧壽宮後部倦勤齋內，是座四角攢尖
頂的方亭式戲台，其木構件多雕成竹節狀，西、南、北三面
均以竹籬作為隔牆，靠北的後簷牆上畫整幅的竹籬藤蘿與海
漫天花連成一片，形成一座"室內花園"。倦勤齋小戲台是
乾隆四十一年 (1776)，仿建福宮花園得勝齋內小戲台而建
的，為乾隆皇帝退政後在此聽戲所用的。

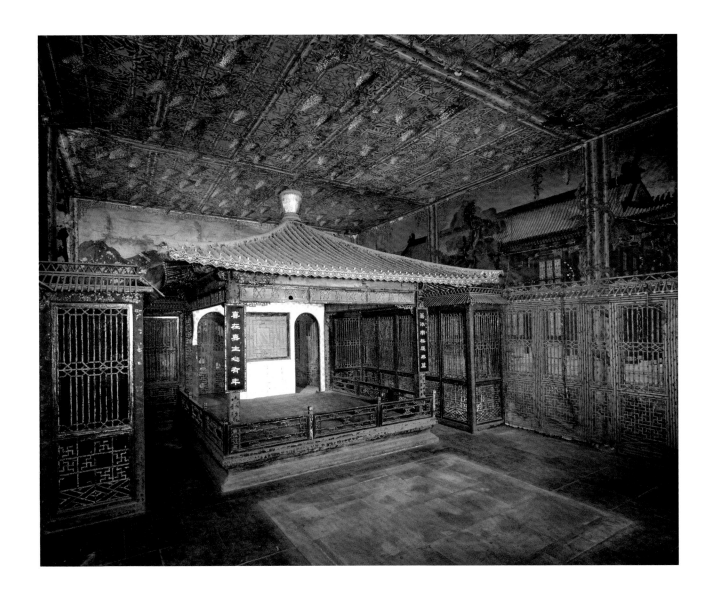

252

長春宮戲台

Stage in Chang Chun Gong (Palace of Eternal Spring)
Late Qing Dynasty

長春宮與太極殿之間為體元殿，是清代後期將長春門改造而成的，體元殿北向出抱廈三間，為宮中演戲戲台，戲台較為寬敞，柱間只有低平的木質坐凳欄杆和簡潔的倒掛眉子，慈禧太后五十歲生日，曾經在這裏聽戲。